U0049234

\\ 複雜關係的網絡閱讀 //

黃海鳴藝評選集

黃海鳴 著

藝術家
Artist Publishing Co.

目 次

自序

　　我是一個非常即興的人，玩音樂從一開始到現在都是，幾乎都不透過任何的樂譜，直接透過二至三軌，有時四軌疊層的即興演奏對話混音，製作了非常大量的類爵士音樂，並且愈來愈好聽，愈來愈有味道，愈來愈有層次。就音樂的領域，我不光不專業，並且還是一個很晚熟的例子。

　　寫評論或做很多事情其實都是這樣，碰到好玩的展覽就寫，其實也沒有什麼嚴格理論根據，碰到好玩的事情就去做，經常超出原先美術創作的領域，超出我現有的能力，常常是非常困難、沒有先例可循，所以總是弄到自己焦頭爛額。但也因為這樣，碰觸了許多的麻煩的問題、碰觸了許多非我本來專長的領域，我認為生活本來就是跨領域交織的狀態。我當時其實不怎麼樣，倒是事後回想才逐漸把應該注意的項目以及知識、能力等給補綴起來。

　　1990 年開始我從法國巴黎回來，正好碰到解嚴後什麼都可以說，什麼都可以做，而且相信做了就會對於社會有所貢獻，許多事情都沒有先例，所以也都可以邊做邊學，而且容許犯錯，這好像特別適合我這樣的人的發展。的確，很多有趣的事情都被我這個衝動、好奇、做事沒有太多考慮的人給碰上。

　　在某種程度上，我特別晚熟，我一直有不夠精確、不夠嚴格、不夠熟練的問題，但是我會持續地成長、不斷地咀嚼、編織，到老了我還一直保有樣樣事情都有興趣，樣樣事情都有熱情的狀態。因此，在我身上就自然而然成為某種程度的時代的編織。算起來，我是一個隨著

我的本性在一個最有可能性的時代，慢慢持續成長的一個特別幸運的人。

解嚴之後，很多事情發生得太快，很多事情都要馬上自己克難地開始做，並且快到來不及仔細地紀錄整理研究，不像現在，田野研究、展覽論述、展覽實踐等幾乎都一起由團隊做出來了。但是這種匱乏，這似乎也給我這個有很多的親身經歷，退休後又繼續到處看、經常寫，並且讓新舊的事情有機會連結在一起的老頭，在特別快速、容易遺忘的時代，有了他特別的剩餘價值。

如果問我自己，我是不會想整理出版這個藝評選集的，這本評論會產生，需要感謝兩位中華民國藝評人協會（AICA Taiwan）理事長，一位是林志明理事長，因為主辦國際年會，可以推薦一位給獎的人，並且可以為這位獲獎者出版評論集，因為我幾十年持續的寫評論，所以就獲得推薦，以及獲獎。我對於這個獎其實沒有什麼感覺，要整理出版，我更是怕麻煩，並且幾乎沒有任何的動機。假如沒有現任的理事長張晴文一再鼓勵、一再說明這些文字紀錄對於藝術生態的作用，一再說明她很願意幫完成出版的工作，以及一再地分項目地督促完成，這本藝評選集是不會出現的。到後來，為了選集的完整，我還補了一些很長篇的整合性的文章。

我身上還是有很強烈的藝術創作者的習性，到現在還是。我認為藝術是有用的，評論解藉著透視的能力，以及透過複雜關係的編織，能夠協助藝術發揮更大的效用。但我能做的其實非常有限，起個頭吧！

緒論：透過藝術網絡的聯通、對話、激盪、改變

1.

曾經想當藝術家。大學畢業後，自己苦心摸索自己關心的創作核心，那時畫了許多無法說話，沒有時間、沒有空間，也沒有相互間的對話以及與外界的對話的主體（其實也算不上什麼主體）的狀態。因為到法國深造，且寫了一篇有些荒謬的探討〈早春圖〉中的時間性的碩士論文，從無時間、無空間、非主體的恐怖隔離狀態的藝術創作開始，而至少在觀念及認知上發展到郭熙〈早春圖〉複雜大山水，那是一個變動的大世界活體中個別的、局部且稍微封閉的空間之間的流動關係。

在博士論文的階段，再透過培根（Francis Bacon）繪畫中基本上相當隔離的主體的時間／空間／身體連續體的研究，建立一個多重同心圓內外複雜關係的模型，然後再發展為群體間多重同心圓內外複雜關係結構。經過多年不是那麼自覺地運用發展這個結構，其中包括參觀威尼斯雙年展、卡塞爾文件大展、敏斯特雕塑展等，以及直接操作大型現地製作的裝置藝術展、並觀察其他一些大型策展之後，慢慢地調整原先的模型。回顧幾十年的藝術評論寫作生涯，發現這個結構具有關鍵的作用。

出國留學前都還是戒嚴時期，基本上就是一種被隔離、被管制，以及不可說、不會說的狀態。培根繪畫作品中人與世界的關係，明顯的是透過多重類同心圓的界面結構來中介的，這其實給了我一個認識自己的機會。其中的主體可以只是處在獨我的狀態，但也可以透過多重的界面的打開或關閉，來形成和外部的友人或監視者的關係。其中有些是極為有限的個人封閉空間，有些是身體在空間中的移動、有些是幾個不同的隔離的人的相互關係，並且還可以透過界面開關來調節之間的關係等。位在中間的那個人具有可以變動、變形的身體，甚至是幾個人的合體，這就讓關係更為複雜。早期我一邊寫博士論文，一邊寫藝術評論，當然培根的時間／空間／身體連續體的結構會影響作品的閱讀與詮釋。這大約是我第一個階段的狀態。

到了我有機會在戶外公共空間操作現地製作的裝置藝術策展時，我開始注意到主

體在真實空間中與複雜的外界的可見／不可見的相互關係。其中包括在嘉義市公共空間中的台灣裝置藝術展「大地‧城市‧交響」，以及在鹿港鎮日茂行周邊現地製作的裝置藝術展「歷史之心」，另外還有在華山藝文特區內部的「驅動城市—創意空間連線」，當時的對話對象竟然是 2000 年台北雙年展「無法無天」，我們這邊的陣容也相當龐大，包括台北、台中、嘉義、高雄屏東，以及花蓮的藝術家社群。

其中在鹿港鎮日茂行周邊現地製作的「歷史之心」裝置藝術，與地方造成嚴重衝突，承受很大的壓力與指責，讓我沉潛了好一段時間，沒有再進行類似的藝術空間介入。之後，因為幫忙國立台北教育大學創立並經營管理在南海路牯嶺街交叉處的南海藝廊，最早只是想行銷我們的藝術空間，在政治敏感地帶附近長約兩百公尺的牯嶺街中，持續舉辦幾次封街的書香創意市集之後，才又重新在本身就很敏感的城市空間中慢慢發展不同的藝術介入計畫。這裡面處理的關係當然更為複雜的。每次面對城市聚落，想到其中密密麻麻的大樓，以及其中基本上是相互隔離並且很難理解的人的時候，都會想到藝術能在其中產生什麼作用。這比較是我的第二階段發展相關背景，其中包括前期比較實體的空間關係，及後期比較不可見的空間關係。

我的藝術實踐比較不是從國際藝術潮流或重要理論的延伸，而主要是經過長期觀察所發展出來且逐漸複雜完備的詮釋架構。大型的、帶有批判性的藝術介入空間策展經驗、華山藝文特區的經營及策展經驗，以及在博愛特區經營南海藝廊、牯嶺街書香創意市集，以及最後兩年半在台北市立美術館館長公職，以及後來被邀請擔任各個地方的藝術節慶升級及藝術教育扎根計畫，以及透過藝術的地方創生計畫的審查委員或顧問等，也讓我逐漸從純藝術發展到更為複合的藝術領域。我對於個別藝術創作的關心愈來愈淡，卻愈來愈重視在不同的區域的藝術創作之間有什麼對話的可能與共創的機制，或了解有什麼妨礙的因素存在。例如，政治帶來一些可能性，但也往往造成許多的扭曲以及最後以殘局收場。這比較和本書的第三、第四類評論有密切的關係。這些都是需要長期追蹤，比較不像藝術評論，而像是文化觀察。

回顧從恐怖的隔離藝術創作，到愈來愈複雜立體、隨時在深化以及縫補各種網絡關係的認知／觀察以及促成、這個流體的時間／空間以及身體的複雜交互網絡關係的觀察以及促成，是我這個好奇心過度分散的人的主要關注狀態。這需要從大量的實作，包含展覽的觀察、評論以及個人的策展實作經驗交織關係之中慢慢地具體化。也許這是我比較能有一點貢獻的位置。

2.

　　本書第一部分的選文，是個別藝術家作品的閱讀。這也是我個人藝術評論的養成期，我不認為正規地學過多少有關藝術評論的知識以及理論，但曾經從事多種繪畫創作，對於形式多少會有特別的直覺能力。而早期所實踐的評論重要步驟，不出描述、分析、詮釋、批判的四個階段。我習慣收集大量相關藝術家的作品，透過材料、形式等的內部描述，以及文化符號等找出其中共同關係模式，再從這個共同點透過較能成立的詮釋，為不同藝術家找到個別的語言以及意義的系統。

　　我最關心的是協助藝術家找出、或建構一個可能的理解的原型。早期我的評論都針對個別藝術家作品內部的閱讀為主，但這是一個解嚴後的社會，藝術家之間都有著某種相類似的關懷，以及先前所遺留的某些抵抗或戒心，創作中大多數是有非常明顯的時代的環境影響的痕跡，我也對於這一類藝術家特別有興趣。當然我並不遷就背景知識去詮釋作品，如果沒有足夠的表現條件，並不勉強，另外常有溢出這些比較政治性關懷的主題。

　　必須承認我的博士研究——《法蘭西斯·培根繪畫中的時間性》，特別是其中較具獨創性的「多重同心圓界面中，包含可見不可見的身體、時間、空間的變動連續體的結構」的研究最具關鍵。另外為了進行這個研究而接觸現象學、存在主義，以及結構主義、符號學、心理學等等相當基礎的理論工具，這整個對於早期作品的閱讀具有相當的重要性。另外，在這段時間已經接觸相當多的現地製作的裝置藝術作品等，自然就從經驗逐漸建立進入作品的工具，另外作品接觸多了，有就愈能理解作品中的內在結構。

3.

　　我對於空間中的關係確實特別感興趣，最早我自己就畫了很多被關在與外部隔絕的封閉空間中的人的狀態，不是說被明確的牆壁隔離，而是身體之外就是空間還未被三度空間化的狀態，我也畫了一些人被隔離在外部完全進不到任何團體內部的狀態。在博士論文寫作中，透過培根繪畫中具多重界面的同心圓空間，深刻理解透過最基本的空間關係模型可以理解非常複雜的人與他人、與環境、與權力，或與各種慾望、各種威脅的關係。每次面對城市中的建築聚落，常感嘆自己非常渺小，那些大的建築聚落或是機構是如何構成？它們可以個別行使怎樣的權力關係？而城市聚落中的每一戶人家都有非常複雜的故事，以及與外界的複雜關係。好像我對於那些

被多重隔離在層層疊疊的外部的邊緣個體特別有感覺。

　　我們對於非常複雜的社會、城市的理解應該是非常表面以及不足，在進入網路時代之後，這裡面的關係就更為複雜。可能因為這個原因，我對於聚落中的不同小型空間之間，或個體之間的日常複雜的關係非常有興趣。我對於傳統菜市場一向非常著迷，可能因為傳統菜市場將大量非常密集的半私密、半公共的空間單位聚合在一起，而人在這類雜亂的傳統菜市場中也保留了較多的私密空間中的自在的狀態。它成了一種縮影，在其中我們較能夠體會極為複雜的、較少掩飾的社會關係。

　　最近我也發現到城市中的大美術館愈來愈同時關注到其本身與多重的外部的多重關係。一些大型的展覽，經常將作品的能量或關係直接延伸到戶外的空間、機構、社群，或甚至遙遠的其他國家、遙遠的其他星球。一方面能夠在作品中呈現這種複雜關係，另一方面也能夠實質進入真實空間，透過作品的各種能量，在真實空間內部或人群內部產生一定的影響——促成某種實質改變的影響。當代的美術館好像正在進行這樣的工作。在網路時代，空間已經進入到非實體但卻有真實體驗及影響力的狀態。這個時候的介入，指的可能是網路空間的介入，而這個影響力的地圖就必須改為不受時空距離限制，有時是幾乎不可見的交織線條的總和。這對於我的作品閱讀連結方式有一定的影響。

4.

　　關於藝術與政治生態的複雜關係，可以分成兩個部分，一個是台灣藝術生態中有一個非常嚴重的現象，那就是殘局特別多。戒嚴時期許多禁忌，所以也做不了什麼事情。但是解嚴之後，許多禁忌解除，門戶大開，許多空間的資源也被釋放出來。我發現剛獲得部分政權的反對黨，在剛開始會鼓勵藝術家社群做許多的社會批判的作品，反正批判的是前一個政黨治理下所出現的問題，因此也暫時批判不到自身。於是既有許多閒置空間可運用，又有專題展覽活動經費補助、又被允許碰觸各種批判以及禁忌的議題，這時在藝術創作經常有突然的百花齊放的錯覺，但是，這種事情在政權稍微穩固的時候就逐漸緊縮。這種假開放的態度，在某種程度上就是慫恿藝術家對於先前的政黨的嚴厲直接的批判，一旦批判矛頭指向自身，那就該開始禁止了。這和因為地方長官任期期滿換人，需要時間累積的藝術活動方向重點因快速改變而永遠得不到累積的殘局現象有一點相像。

　　剛開始，所謂的批判可以是某種較為直接的自發的批判，後來可以是透過各種轉

型正義來持續打擊政黨對手。因為確實是有點道理，有持續的各種藝術計畫的經費補助，因此許多藝術家也會在這個方向持續的努力，這有讓藝術家淪為打擊敵對政黨的工具。

另外通常在新的執政黨政權穩定之後，就會出現較為正面的需要長時間執行處理外部關係的藝術文化政策，例如面對中國的一帶一路的戰略，我們打出新南向政策。這時與南島語系藝術家的交流，以及與東南亞藝術家的交流，都變成一方面滿足多元文化的政治正確性，另一方面又能夠建立與世界大量有實質或象徵性關係的藝術家的連結，並藉著具有類似宗教或神話信仰、以及遭受各種類似的迫害而成為緊密的新共同體，它實質，至少象徵地紓解了孤立的危機。

另外，因為複雜原因的人口流失，或是遷移到國外，或是集中到大城市，而造成台灣邊緣地區的經濟、社會的問題，這一類準國安等級的問題，正好可以和紛紛成立的地方美術館及具有跨縣市整合功能的生活美學館，以及藝術節的功能等結合，也正好有足夠的政治正確性來吸收大量的年輕藝術等專業或半專業社群前往協助。不光在邊緣地區，當大城市面對城市轉型的時刻，美術館正好能承擔傳達新的價值觀以及整合有相類似認同的藝術家人力資源的機器。本人對於後面的這個趨勢，基本上保持審慎的態度，仔細觀察以及在必要時提供協助。其他當然有會有民間藝術社群對於官方過分的政治性操作的抵抗，我對於這類的抵抗勢力會有更多的關注與協助。或者，大型美術館的大型展覽也成為複雜國際關係區域政治角力時的某種工具。

5.

「藝術與邊緣地帶的地方創生計畫」的這個較新的議題，和我早年曾經策畫過、並且造成嚴重衝突、飽受批評的鹿港裝置藝術展「歷史之心」有密切關係。基本上，屏東竹田的「土地辯證」展覽和對台中國際藝術節「好地方」的閱讀，還是可以放在這個脈絡來看。其中也不乏直接間接的批判作品。

從藝術衝突性的介入，轉變到藝術融入地方、並用更長時間去改變群眾的對於社區認識，以及多少能夠刺激改變的最佳案例，當然是 2011 年的樹梅坑溪環境藝術行動。其中的過程在我 2021 年底寫的〈竹圍工作室 25 年歷程〉的文化觀察中有較為細節的說明，我認為透過有效的持續經營，拉長藝術對於地方的認識及達到逐漸改變過程才是重點。早期講究批判、倡議，現在需要一些實際的效果。

稍早李俊賢對於南部地區的田野調查及圖示化的繪畫創作，以及之後透過美術館機器，角刺客團體、日屋計畫的移地展演，都是包括對某些邊緣區域的深入理解，並透過藝術社群的動員，持續進行這些區域的觀照擾動而產生一些改變的基本模式。這和屏東竹田的「土地辯證」藝術計畫，無疑都是最近被高喊的地方創生區域串連聯的先驅者。

面對我國總人口減少、高齡少子化、人口過度集中大都會，以至於城鄉發展失衡等問題，行政院於2017年12月之年終記者會宣示「安居樂業」、「生生不息」及「均衡台灣」等三大施政主軸。其中在「均衡台灣」方面，要根據地方特色，發展地方產業，讓人口回流，青年返鄉，解決人口變化，積極推動「地方創生」政策，並訂定2019年為台灣地方創生元年，全面展開地方創生相關工作。

在這個議題及目標之下，花蓮、台東當然已經有明顯績效，高雄不算偏遠，但是高雄具有城市轉型的大課題。美術館至少在處理港市合一後的新高雄城市形象轉型工作上有一定的效果。假如無法讓人口實質地移入，藝術活動，特別是進行異地串連的藝術活動，確實能夠創造相當豐富的關係社群人口。

7.

我從藝術創作者轉為藝術評論、藝術策展以及藝術生態觀察等等的複合角色，時間可以從1990年回國、進入替代空間一起成長、寫一些觀察性的文章開始到現在觀察的規模愈來愈大，這時間算來已經有三十年。其中密度較低的時段，應該是擔任文化創意產業經營學系系主任六年的時間，以及台北市立美術館館展兩年七個月的時間，但這也是我擴展視野的機會。最後一次拓展視野的機會是擔任文化部國藝會的節慶升級、藝術教育扎根以及地方創生的密集評審的期間。我好奇又希望多一點了解，也同時做了很多功課，對我而言，最好的教材是實際創作的藝術家以及他的作品，以及藝術實際發生的現場，以及它的社會、它的國家。當然是運氣好，我經歷了政治以及社會改變所帶動的藝術方面的明顯的改變，也留下了痕跡。當初未必那麼的有意識，但是經過這端時間的整理，我發現我的關注對象或是議題是明顯且持續的。

這本有二十三萬字的藝術評論選集，經歷的時間約為三十年，我將其分成四類，並且為每一類寫一篇前言，其實比較是其中每一篇評論文章的前言。我喜歡詳細的描述，我認為那是基礎的功夫，因而不想馬上給出我的結論，因此讀我的文章會比

較辛苦。因此為每一篇文章寫一個有圖像的前言是對於辛苦的讀者必要的服務。

　　第一類評論我用「個別藝術家作品中的複雜內在世界」做為前言的標題，第二類評論我用「在無法掌握的城市中介入我們的理解與想像」做為前言標題，第三類論文章我用「藝術對於各種國家社會集體影響的回應」做為前言的標題，第四類評論我用「藝術與地方創生的共生與區別」做為前言的標題，顯而易見我的論斷標準比較寬鬆，另外，有一些文章似乎換一個分類也可以。

　　這個評論選集緒論使用「透過藝術網絡的聯通、對話、激盪、改變」這個標題，其實在說明我的關懷是整體關聯的，因為我最怕的是殘局以及零碎化、淺薄化。我很早就覺醒，沒有結構就沒有主體，我希望藝術有用，評論協助藝術。但我能做的非常有限。

1

個別藝術家
作品中的複雜內在世界

前言：個別藝術家作品中的複雜內在世界

反覆的殘酷「政治」暴行——談魯宓作品中的在世存在原型

他說：「真理是對現實最直接的體驗……我企圖在創作中發現真理，結果找到的是自己壓縮變形的生命。」我當時覺得，魯宓的作品，在許多現成的或材料的結合下，所要突顯的是一種受迫害者的存在結構或原型。這受迫害者並不特指某人，也可以是某物，特別是自然的世界。如果說他的作品是政治的，那基本上是沒有錯的，但它並不受限於那個政治組織，一種宗教，一種意識形態均是可能的迫害力量。

重建聖域及召聚遊魂的介面、箱子與場域
——陳順築的「家族攝影裝置」小回顧

在台灣當代藝術搞裝置藝術的藝術家中，陳順築一直有他堅持的探討及表現領域，一直堅持使用攝影加現成物的語言、場所及空間的精神特性，來探討充滿陰氣氛、有關「個人與其家族——土地的感情記憶」的複雜課題。

與崩解消失隔離力量搏鬥或和解
——試分析陳順築在台北當代藝術館「殘念的風景」個展

陳順築的哥哥的名字是「順建」，他本人的名字是「順築」，父親的名字是「建都」，父子三人名字合起來正好是「順利建築都市」。別忘了他的父親還真的從事建築營造業，因為這樣的強烈心願及父親英年早逝，更顯得陳氏家族家廟建築的未完成性，這個未完成性似乎也牽涉到任何一位家庭成員的獨自離家發展。本次展出，以「一種未竟的人生風景」為主軸，敘述著陳順築由憑悼家族歷史出發，以作品抒發內在情感的缺憾與斷片逆旅，擴展人們內在集體意識的投射，乃至觸動潛藏在觀者心中對於過往記憶的情感。

地下墓穴中心與多重介面間的迷航路線——陳志誠裝置展評論

每次用「裝置」來稱呼陳志誠的作品，他總是有點不願意，因為那樣就不能突顯

其做為「多元變動的介面間運動機器」的特色。這些介面包括：可見與不可見世界之間的介面（放在這件特定作品中意味著活人與死人的世界，墓穴內部與墓穴外部的世界之間的介面）、繪畫與雕刻與實物之間的介面、不同語言間的介面、不同媒體之間的介面，及不同感官（含神祕靈性）世界之間的介面運動等的特色。

可見與不可見世界的超級物質性詩人——試分析陳志誠九七裝置個展

在陳志誠的作品中，物與精神、可見與不可見、形上與形下之間總是像謎一般的藕斷絲連。在某程度上來說，他整個裝置像一個神殿般的空間：外面是神祕事件的各種方式的圖解，但也都算是一種分身的顯靈，而帳幕後面藏的是顯靈的實際過程，但似乎任何人也無法全睹廬山真面目，但又確信與這種不可掌握的真實領域的神祕連通。

胎中與夢中的對話——顧世勇與陳慧嶠的雙人展

1998 年 6、7 月份的台灣藝壇很熱鬧，大型活動的風風雨雨幾乎掩蓋了其他的藝術活動。伊通公園顧世勇與陳慧嶠的雙人展「我要煎荷包蛋 × 寂靜的目光」可以說是這期間最有看頭的、小而美的展覽。我寫了顧世勇這位神奇的、幾乎是通靈的藝術家的小回顧，以及雙人展各自的部分。而陳慧嶠的〈睡吧！我的愛〉經過幾十年仍然記憶猶新。當你面對這張被渡假的逃離、悠閒、柔軟、幸福的感覺所包圍的豪華的毛絨絨雙人床時，另一個感覺緊跟著升起——那不是毛與針，既美又危險的材質感知，而是觀者身上立即被換醒的：柔軟、幸福、溫存以及刺痛、激烈、驚悸的一對最基本的對比感覺。

多重介面間的複雜倫常關係
——趙春翔現代水墨畫中家庭親情與有情宇宙之關係結構

趙春翔處理的是家庭倫理劇，不直接用人來表達，而是用住在荒郊野外，可能還是多雨、潮濕，還經常刮大風的河堤外爛灘上的雜樹上的一個鳥家庭做主要角色。除了在場的角色之外，還包括不在場的親人，以及可能會威脅或庇祐牠們的暴風雨以及鬼神等。這裡家的空間是不穩定的，沒有堅固的牆壁，甚至沒有屋頂及牆壁，完全暴露在任何可能的負面的能量。這時候老天的眷顧是多麼的重要，下不下雨、刮不刮風、不出太陽、不出月亮變得至為重要。

反覆的殘酷「政治」暴行
——談魯宓作品中的在世存在原型

　　魯宓的展覽確能喚醒我們許多壓抑下來的情感與經驗。但是魯宓所寫的創作自述也一樣具有揭發問題的能力，雖然他一再強調「語言所能掌握的」永遠無法取代「體驗本身」（這裡指的似乎是對造型作品內的直接體驗）。

　　我對於魯宓作品的分析，正好是要先從他創作自述中的幾個「關鍵字眼」，以及一些矛盾中開始。當然我也不願意違背作者的信念——欣賞必須回到作品本身；但我也知道，問題永遠不會這麼簡單。以下我將摘取他自述中的幾個片段，以便更明確地對他的作品提出問題。他說：「我從周遭世界尋求現象及經驗；抽離表面裝飾，發掘這些現象下的原型。」「人的知覺總是受限於文化所塑造的固定模式中，但我們所習慣的分離個體式的知覺之外，更有著完整而直接的知覺形式……它能直接觸及世界真實的本質。」第二句與第一句類似，但更加明確。接下來他又說：「我要觀眾在面對我的作品時擺脫理性的解釋與分析，而直接去體驗……這種視覺與心理的經驗是語言無法掌握的——。」「真理是對現實最直接的體驗……我企圖在創作中發現真理，結果找到的是自己壓縮變形的生命。」

　　他不斷地談直接的經驗，但他要的卻是現象底下的原型，一種直接可觸及的世界真實的本質。他不斷強調現象背後的本質、原型，但又拒絕使用理性的解釋與分析。他要在作品中找到「本質」，但卻找到「自己壓縮變形的生命」。

　　似乎我們可以把這幾句暫簡約為：他實際上找到的是，在表面的分離知覺下，自己被壓縮變形的生命原型。這一點似乎是較沒問題，至於說對他的作品不容許「理性的解釋與分析」，則要採取某些保留的態度。實際上他既然要找「原型」，就不能不使用直接知覺「之後」的解釋與分析。這似乎正是自述中的明顯矛盾之處。借用一些例子，亞瑟・丹托（Arthur Danto）所著《平庸之變———一種藝術哲學》（The Transfiguration of the Commonplace. A Philosophy of Art）一書的序言中提到：「他採取的是一種藝術的分析哲學。對他而言，如果實體論的哲學取決於它的客體，那麼分析哲學取決於它的方法……它的第一對象不是世界，而是這個『說』及『思考』這個世

界的方法⋯⋯。」「我們在談世界時，無法自外於思考它及談它的方法。」

我認為魯宓作品中所呈現的是一種具有高度自我投射的存在模型，並且我認為對這種存在模型的掌握，採取直接直覺是不夠的，還必須去分析其中「思考」世界的「方法」。

接下來我們，依照魯宓的意思，從表面的現象及經驗達到被壓縮變形的生命的原型。當然有一點是不合他的意的，我們必須使用某些解釋及分析。

材料使用及場之形成

參觀過展覽的，第一眼就能發現魯宓對於機械材料的偏好，以及對於機械原理的擅長，每一件作品幾乎都是一部自動機器。在此我們必須把這個自動機器的組成元素再細分一下：電源線、燈光似乎自成一類；轉動的機械又成一類；微型場中的人物、自然物似乎是中間受害者。而每一件作品，似乎並不與一般裝置作品那樣的與展覽空間融合為一，而是使用燈光、圓形場，或框架的場來隔離。有關材料之使用，我們稍後再談，現在我們先專心地看一下他的空間場的構成。

國內藝術家中，陳建北是另一位非常強調這種「場」觀念的藝術家。兩個人均使用了同心圓形的空間結構，但是兩人的用法幾乎是對立的。在陳建北作品中，同心圓式的空間中，有一種安詳的應合，及由下而上的超越、昇華的力量。相反地，在魯宓的作品中，有一種由上而下的壓迫力量，當然在魯宓作品中使用「同心圓」這個字眼並不十分恰當，不如用「對立的兩極關係」來形容更好，並且發射能源的那一極總是具有絕對的優勢，具有限制力，或說是一種暴力的形式加諸於另一端的脆弱生命。例如不斷繞著圈圈走、像老狗的機器人；在強力投影器前不斷被撕裂的樹木；不斷被壓到血水池中的氣憤的白熱、冒煙的燈泡；黑色框子中，一張電椅等。我認為一種隔離場的使用，不光在於戲劇效果的營造，也在於能突顯其中的對立關係，再說這種「場」的使用，更能掌握一種思維層次的、人與世界關係的整體關係，這絕對不同於直接知覺的那種片面性。或許這已能解釋為何他的小作品能產生那麼大的張力，特別是完整的意象。

天圓地方中的殘酷暴力

使用「天圓地方」，可能會遭致誤會，或許說在時間、空間結構中的殘酷暴力。在我們必須逐一檢驗作品來理解魯宓作品中的這種本質。以下所使用的標題，並不

必然是他原始標題，只是為了分析方便所取的。

（一）投射燈與明、暗、圓、缺的循環。這一件作品，似乎是所有作品中最中性的一件。我們可以用一般最抽象的月之圓缺，或陰陽交替的循環來解釋。的確，魯宓作品中，不缺這種反覆的循環，但是要稍為確定這種循環的特性，還有待看更多的作品。

（二）繞著圓形場走的衰老機器人。如果說這機器人，是一隻只能繞著方圓兩公尺活動的衰老癩皮狗，似乎更傳神。這隻老狗被綁在圓形場中，這場子什麼也沒有，它幾乎是塊沙漠，沒有主人、沒有食物、沒有水，只有一條同時是限制它行動的電線，提供能量，以便機械地作交覆行動。它繞著著圈圈反覆而無望的走，但時間並非是那麼均質與中性，它頭上頂著的一盤沒有土地的小草，逐漸涸乾，它的命運幾乎是可以確定的——終將變成無生物。如果以整體觀之，這個時間是一種趨死的時間，那麼左腳、右腳的循環變化，則顯得是一種微觀及短視的時間認知。

（三）反覆受酷刑的憤怒、白熱燈泡。這件作品的血腥味最重，一來是因為最擬人化，最緊張，最後是因那個擬人化的燈炮——頭，不斷的溺在血水池中……這個酷刑現場，四周用鐵絲網所圍，燈泡被固定在定時擺動的鐵架子上，進入紅色的水池，離開紅色的水池。這個酷刑現象籠罩在黑色的空間中，當然有助於戲劇性，以及受害者的無助。但我們必須仔細觀察燈泡進血水池之前，與出血水池之後的微妙變化，才能理解「燈泡之憤怒」。燈泡，熾熱像火，逐漸的接近更像油而不像水的暗紅色液體，此時每一個人都感受到一種極度的「危險感」；燈泡要爆裂！燈泡將引燃池中的油料？說時遲那時快，在燈泡進入暗紅池中時，整個池子，雖然沒有引起爆炸或燒燃，但泛出一道強烈的紅光，然後隨著燈泡深入池底，燈光也逐漸暗淡，是生命的終結？但燈泡又再度被提出液面，白熾刺眼，它燃燒（蒸發的氣體給人燃燒的心覺），它憤怒，但憤怒、不服的威憤，似乎要等再度的被壓入水池才能有高的突顯。這件作品就這樣的進行它無盡的反覆，在黑暗中，在方形鐵絲網中不斷反覆的酷刑。

（四）不斷被撕裂、擠壓的小樹。在展覽中有同類的兩件作品，共同地表現同樣的主題。這兩件作品各由兩個部分所構成，一個是投影機部分，一個是在牆上的投影。兩部分都有必要分別說明。在投影機部分：外部是由粗壯的鐵架所構成，裡面又分三部分，一個是燈泡，一個是不斷旋轉的風景正片，一個是投影用的鏡頭。而在牆上的投影部分，也可以分成三部分，一是包圍在外面的圓形光環，二是位在光

環中央的木製框，一是在木框中央，不斷變形扭曲的樹木影像，又是一個天圓地方旳結構，但是樹木被困在四方中間，接受殘酷的變形。嚴格的説這個樹木影像遭受數度變形、扭曲。從一顆活生生的樹木，被瞬間取景成為固定的、平面的、不再生長的樹木影像，然後再被放在一個旋轉機器中接受扭曲、毀滅的不盡反覆的酷刑。

（五）電椅寶座統治者。這件作品可以分成三部分，一是電源、巨大變壓器及投射下來的光線；一是椅子，是電椅？是寶座？似乎很難決定；一是充滿液體的四方透明籠子。這個四方空間暗淡、沉悶、嚴肅上方的光線投射，在液體中留下光線的投射範圍，這個光線正好集中在無人的椅子上。除了這種光線效果特別迷人外，沉悶的氣氛，以及過分巨大的變壓器所產生的暴力也是不同凡響的。如果那是張電椅，那麼那是太強的電流，如果那是一張寶座，那麼在無人性的統治者上面，還有一種不知從那裡來的主宰力量，像聖光分自至高無上從不露面的絕對統治者。也許那光線不是人稱主格，而是一種信仰（宗教或是科學），一種意識形態。

結語

依據上面的分析，自然還有其他的分析方法，我們可以説，魯宓的作品，在許多現成的或材料的結合下，所要突顯的是一種受迫害者的存在結構或原型。這受迫害者並不特指某人，也可以是某物，特別是自然的世界，如果說他的作品是政治的，那基本上是沒有錯的，但它並不受限於那個政治組織，一種宗教，一種意識形態均是可能的迫害力量。台灣曾因政治解嚴有一陣批判的藝術熱潮，現在似乎又轉涼，魯宓從更加寬的角度，更有效的思維、語言，來處理這個廣義的政治主題，不能不説是一種有價值的刺激及開拓。他的這個展出似乎告訴我們如何從更廣的角度來看「政治暴行」。

重建聖域及召聚遊魂的介面、箱子與場域
——陳順築的「家族攝影裝置」小回顧

在台灣當代藝術搞裝置藝術的藝術家中，陳順築一直有他堅持的探討及表現領域，一直堅持使用攝影加現成物的語言、場所及空間的精神特性，來探討充滿陰氣氛、有關「個人與其家族——土地的感情記憶」的複雜課題。

我在本文的第一部分將先介紹我將使用的分析及詮釋的架構，當然這架構也是在詮釋實踐中慢慢形成。第二部分我將大致依據這架構，按編年次序分析並詮釋陳順築的作品。

聖城與遊魂

「聖城」在這裡所指的是被聖化的家庭建築及家族成員的聚合體，在陳順築的例子中，實際上是家人、房屋、小島的土地、海岸、海洋、天邊、雲彩、太陽等元素的整體結構，也是陳順築這幾年來創作的一個重要原型（見 1994 作品〈夢境第六十四分之一〉）。這裡面有一個非常明顯的「屋頂斜朝向天的同心圓結構」，中心是做為宇宙中心的家屋，四周是一塊圓型土地及環型圍牆，圍牆之外就是無邊的大海。在房子的斜上方是廣大的天，熾烈的太陽穿過雲層，斜著照射到位於中央的房屋，這間房子由粗獷的鐵架所支撐，屋頂及四壁均為半透明的毛玻璃。這是一個向心及敬天的強力結構，但是這個強力結構的地基已經傾斜，最大關鍵似乎是人的凋零、離散，對於陳順築而言，這似乎是一個永遠的遺憾。因此需要重建這個結構，不管是有意識或無意識，作品的許多內在結構都遙遙地與此相關。

「遊魂」首先指的是家族中死去的親人，然後是離開家宅，離開小島，並且過著不同生活的漂泊他處的親人，這似乎也是澎湖人的宿命（見 1992 年的作品〈家族黑盒子—福地〉），作者讓我們看到荒蕪的草地下隱藏著一具空棺材，又在棺材邊放了海馬及蠹等，這一組意象給人一種地底、水底及腐朽的意象。此意象與標題「福地」並置在一起時，似乎揭發出當地人極大無奈及衝突感情。又見 1992 年所作的〈家族黑盒子—家庭水族箱〉，記憶舊箱子中的家族相片被浸於藍色的水中，這藍色既

是女堂的懷抱，也是限制發展的阻礙，所以箱蓋的內部變成窗框，透過窗框是外面一片用相片虛擬的天與白雲。因此雖有百般無奈與衝突，聖城家族的居民仍然散落成為「遊魂」。

在順築的作品中「遊魂」是多義的，「遊魂」似乎也是「已經消逝的童年記憶」。或許我們可以說，數個「兒時的我」都已先後死去，由於沒有利於記憶的附著物，它們只能以「遊魂」方式或「模糊的記憶」的方式與現在的「長大的我」再結合，這不也是永遠難癒合的傷痛。

「聖城」雖然與土地疆界有關，但其內在支柱仍在於城中的人以及他（她）們的強固的情感臍帶。聖城中的失散居民成為「遊魂」，因此要重新給予血肉，再將他（她）們召回到祖先的屋頂下及祖先每天面對的天、地、海洋之前。至少要聚集在一個虛構的、象徵的空間中。透過一種儀式性場域，透過一個藏寶盒子、箱子，透過攝影機的鏡頭、稜鏡，對焦用的毛玻璃片……，透過無數的攝影、攝魂的相片，重建聖城，召聚遊魂。

明顯的，陳順築用了大量的「箱子」的符號，這「箱子」，主要意謂著房了或方舟，爸爸媽媽所建的房子，也可以是藏放家族記憶的舊箱子。在閱讀順築的作品時，我常想，假如一個天主教徒可隨身帶著小聖像，或可折疊的小三聯作聖像，那麼以拜祖先為主要宗教內涵的台灣人的「可折疊的小聖像」是什麼？陳順築早期的箱型作品給了我一些答案：裡面當然是以家人的形象為主。假如西方聖像用的是金色背景，陳順築則用藍色的海當背景。

那麼「箱子」還可以是什麼？陳順築除了用箱子外，還用古舊的窗框或古舊的櫃子的門框來裝攝影圖像。不要忘記了，在這裡，他一方面使用了以局部暗示全部的修辭學方法，例如用窗暗示一間房子，特別是一間已經不存在的房子；另一方面他也強化及複雜化窗、界面或介面的功能。他的窗可關、可全開也可半開，當窗是開向另一個世界時，例如是亡者的世界或引伸為消逝的記憶的世界時，那麼意義就更加豐富了。這一點顯然由於台灣人的地獄觀及相信生者的祭拜可改善亡者在陰間的生活，以及死去的祖先可保佑子孫的觀念而加強。

那麼「窗形且加肖像的箱子」，特別是裝了模糊泛黃的相片的窗型箱子，又變成了祖先的牌位了。

其實，我們可用更加微觀的角度來進到這「攝影、攝魂的相片」本身。它很薄但實際上也像一個無底的箱子，前方有一個薄薄的介面，隔開真實的流動的世界與固

定及無底深淵的世界——這世界無法自身得到能量，且不斷的褪色，變成黑白，變成模糊，只有親人的愛、思念及淚才能令它勉強再肉身化。對於陌生人而言，相片不管是清楚或模糊還只是物質的相片。因此還要有各種的藝術的處理，例如攝影的對焦，不同的感影，或甚至是全息攝影、虛擬實境等，或使用各種召喚儀式空間的布置，才可以使褪色消散的親人的形象重新凝聚，才可重新交談或互相依偎。

不管怎樣，這薄薄介面兩邊的不同時空的世界，雖然隔離但總是並存，並可以對望、凝視，直至「完全的遺忘＝完全的死亡」降臨。顯然，陳順築從一開始就對攝影媒材的這個美學特性，十分清楚並且緊抓不放。

編年之作品分析

（一）1992 年窗框型作品

「鳥祭」直接指涉死亡。但陳順築處理死亡的方式有很多種，死亡的定義也有多種。例如〈童年〉，一個是清楚的黑白小孩像片，一個是模糊泛黑、有點幽靈感的同一個小孩的相片。〈白色的傳統〉是戴白帽、臉上蒙著白布巾、身穿白衣的女人，站在黑夜的背景中，相片前外加的毛玻璃，更使人形模糊而帶有一些幽靈感。陳順築對於不死的幽靈的回歸似乎有特別的興趣。例如〈三隻貓與黑貓〉，死貓扁平地平躺在柏油地上，但死貓的姿勢生動，像要跳躍，且其中一隻的反向構圖（暗房技術）引進不可能的跳來跳去的生機幻覺。似乎陳順築在這些作品背後都隱藏了要召回死者，並與其共存的期望。〈偽裝死亡的假寐〉，標題已暗示了死者是會甦醒的，而被蠟封住的舊相片及牽出的紅線，讓死亡的影像及遺忘的影像有再復活的機會。〈關於狗的綠色冥想〉，毛玻璃後的通靈的狗相片及模糊的巨大人形白影共處在同一空間，假如小孩就是狗，假如小孩有狗的能力，小孩也可以與模糊的身影同在，或看到他。

（二）1992 年箱型作品

在箱型作品中，表現最多的意象似乎是已離別的人，在另一度時空中的再相聚。例如在〈家族黑盒子——臍帶搖籃〉中，發著金光、像聖嬰的小孩躺在搖床上，他望著貼在另一邊的箱子蓋裡面的一張全家福相片，似乎整個家族也望著這個新生的男嬰孩，拼貼手法似乎一再用來重建不可能的結合。〈家族黑盒子——父‧母〉表現了分開在兩個世界中的父親與母親的相片的互視及共存。〈家族黑盒子——爸爸的情人與媽媽的親人〉，表現的是與父親、母親血脈相連的兩個家族的對望，兩個

家族合成一個更大的家族，也象徵父親——母親的世界的繼續相連。在陳順築的作品中，離別常意味著死別，但死別也牽涉自己逝去的童年。在〈家族黑盒子——自傳〉這件作品中，一小疊個人兒時相片及兩張放大學生照對望。這兩張學士照，一張未修過，有一些斑點或時間、死亡的符號；另一張修飾過，臉上極為光滑潔淨，似乎擺脫了時間的腐蝕。因此形成了作者最近的相片與小時相片的對視，〈時間之外的相片〉與最近的，但仍落於〈時間之內的相片〉的並置或對望。另兩件我們已稍談過，但從「不同世界的對望」的角度還值得探討。例如在〈家族黑盒子——福地〉中，攝影機的選景框連接了地上看不出東西的一塊地及地下、水底的墳墓及空棺木。似乎攝影機的選景框成了看得見及看不見的兩個世界的連結介面。例如在〈家族黑盒子——家庭水族箱〉中，浸於藍色水中的家族相片與箱內的窗框及外面的一片虛擬的天與白雲的對望。

（三）1993 年鏡框型作品

在這階段，陳順築直接運用了攝影的特殊語彙，來傳達「記憶的腐蝕」這種安靜卻可怕的時間破壞力的過程。如果陳順築試圖讓模糊褪色的記憶再現身，但那似乎只是一種無用的努力。見〈二段記憶的記錄－Ⅰ〉，一張已相當模糊的相片上又蓋著一層毛玻璃：玻璃上的一小塊油漬，使影像稍清楚一點，但也僅是一個小破口。〈二段記憶的記錄－Ⅱ〉，一張還相當清楚相片上又加蓋上一層毛玻璃，玻璃上的一塊小油漬，使影像稍清楚一點，同樣也只是兩個不相連的世界間的小破口。另兩件作品則直接用模糊及嚴重損害的形象來表現「腐蝕的記憶」，例如〈記憶〉，其中一個是男人，一個是小孩的模糊身影，似乎有關一段幸福的記憶，但嚴重地模糊及毀損。

（四）1993 裝置型作品

〈水相〉、〈風象〉這兩件作品同時在伊通公園的個展中展出。〈水相〉明顯的具有家族紀念碑的作用，呈金字塔狀，是否仍面對著澎湖的天、雲層及大太陽，這很難知曉；但這個紀念碑中，小孩在前面，父親在上面，母親在後面。這些面孔均關在金字塔形排列的箱子中，並且半個臉淹在水裡，木然憂愁地面向前方。這個裝置雖不完全像 1994 年的〈夢境第六十四分之一〉，但在主要結構上仍很相似，但更加的無奈及沉重，死亡意象也極重。也許更像前面的〈家族黑盒子——福地〉及〈家族黑盒子——家庭水族箱〉所突顯的一種矛盾及無奈——既希望往外發展，又捨不得久已習慣的生活及祖先留下的已經耗盡的福地。

在〈水相〉中，箱子及海似乎都具有負面的意味，而在〈風象〉這件作品中，海水是生命的象徵，是故鄉最美好的記憶。紅色圓型鏡框中生動的海浪相片與長桿吊掛型電扇並置在一起，那真實的轉動的電扇似乎吹活了相片中故鄉的海水，使記憶的海水變成真的海水，使此時此地的世界竟能與記憶中的世界共存，且真正地相互作用。這兩件作品存著有趣的對比：有風、流動、愉快及充滿生命力的海水及無風、死寂、沉悶、瀰漫著解不開的宿命的重擔，陳順築常在同一展覽中並置矛盾的情結。

（五）1994年的裝置作品

這一年的兩件作品已經很清楚的過濾出順築創作的主要架構，例如〈夢境第六十四分之一〉，先前已經提過，它是陳順築創作理念的一個重要的原型——用半透明的毛玻璃及鐵框所建的房子。它一方面以家為中心，建構它在大海中圓型的陸地疆界，也同時以一種朝拜的心理，向著天上的雲及強光烈燄的大太陽。雖然歪斜，這屋子仍帶著強烈的意志力站起來，且趨向天空雲層裡的大太陽。

這個構圖很能引導觀者進入作品中同樣的「向心的位置」，一起看那永恆返復的太陽。在此處，人是活的，是主體，房子也是活的，它與人是合一的。房子的存在意義，在這裡似乎是要重新把失散的人聚集在太陽底下，祖先的土地上面。下一件作品似乎就更清楚！在〈糖果架〉這件作品中，作者用舊時代的糖果架來聚合家族的成員。糖果架的上方放著兩管日光燈，它的正前方，是框在四方玻璃框中的晃動的海水及珊瑚的影像。這件作品體現了前述結構的一個甜密溫馨的內涵——鋼架、毛玻璃的房子由糖果架來替代，天上的太陽由日光燈來替代，抽象的海洋用長滿珊瑚的生動的海水來直接呈現。

這一次陳順築似乎很坦然地面對他的家族記憶，從同年的另一件作品也可以看得出。在〈好消息，機器饅頭來了！〉這件作品中，有一個小女孩站在舊式屋前，從她的整個臉部突兀地接出一支不鏽鋼管子，裡面還鑲者泛黃的家庭相片的底片。那只是一個燈箱？或是輪船的圓窗？或是望遠鏡的物鏡？或是她的整個心靈？不管是什麼，都被泛黃的家族記憶所佔據了。我認為1994年面對家族記憶的坦蕩態度，也意味順築已經逐漸從這糾纏的縈念中走出，並為1995年新的方向作好準備。

（六）1995年攝影裝置空間

我認為陳順築1995年作品的社會意涵明顯地升高，它不再單純指涉個人的經驗、主觀感情或甚至是個人幻覺，而跟例如整個社會變遷所帶來的人口流失的問題拉上關係。在某種程度，我覺得「家族群像」，也有點像某個地方抗議的群眾。假如果

左‧陳順築　集會‧家庭遊行─澎湖屋　1995（圖版提供：陳順築家族）
右‧陳順築　集會‧家庭遊行─澎湖田　1995（圖版提供：陳順築家族）
將不同地區、時間、季節、消費地點的家人及朋友的相片每一張洗成 8×10 吋的肖像照片裝進相框，然後再分別裝置在「家」的田地、廢墟、石牆等來來共同虛擬裝置出一個如家庭式的群眾集會的社會樣貌。有點像是弔祭無名亡魂，但也像要把散在各處的遊子（遊魂），帶回到原來的群居地。

真如此，那麼「家族群像」這四個字，就不再具有實質限定，而變成更寬廣的受迫害的弱勢族群，它不再限定於那個家庭或地域。實際上在這一系列的作品中，作者有意地交叉進行九個人物，在不同時間與空間的排列組合的攝影取樣。他們可能是不同的人（家人及朋友）加上不同的地區的組合、不同人（家人及朋友）加不同的日夜時間的組合、不同人（家人及朋友）加上不同的季節的組合、不同人（家人及朋友）加不同的消費地點的組合。之後再將每一張洗成 8×10 吋的肖像照片裝進相框，然後再分別裝置在「家」的田地、廢墟、石牆，或是美術館、畫廊等，來共同虛擬裝置出一個如家庭式的群眾集會的社會樣貌。其中包含〈集會‧家庭遊行──澎湖屋 I＆II〉，〈集會‧家庭遊行──澎湖田〉，〈集會‧家庭遊行──台北屋 I〉及 1996 年〈集會‧家庭遊行──台北市立美術館〉。之前的幾件，有點像是弔祭無名亡魂，但也像要把散在各處的遊子（遊魂），帶回到原來的群居地；也像把打敗仗的軍人遊魂引回到已經空無許久、荒蕪許久的舊戰場─最後固守的壕溝。但最後的美術館的那件，似乎指的是都會中大量的孤獨的「遊魂」。也許陳順築已逐漸變成了大都會的遊民或鬥士，他的戰場改變了，注意力也轉向了。

（七）1996 年普普化的家族記憶

〈金都遺址〉與之前的作品有很大的不同，「廢墟牆上的家庭式的群眾集會」明明取材於九個活著的親朋的相片，卻處理地像是千萬幽靈隊伍在廢墟空間的集結，而〈金都遺址〉中，明明指的是死亡的父親，卻處理得像電影明星，死亡的味道反被壓得很低。

其中的影像是藝術家的父親年輕時穿著借來的警察制服所照的肖像，陳順築將這照片燒在小瓷磚上，並耐心地貼滿在幾根比人還高的八角木柱子上，木柱排列得像祠堂、或放置祖先牌位的空間。但整個氣氛潔淨、摩登，還有點像眼鏡店。最有趣的可能是，他父親的肖像像極了藝術家本人，讓大部分熟識藝術家的觀眾懷疑這是否是他的喬裝。不管是像電影名星、或是像作者本人，同一相片的大量複製，其神聖性或悲劇性反而大幅地減低。這在普普大師安迪·沃荷（Andy Warhol）所大量複製的車禍及電椅影像中，就能看出大量複製是如何地將嚴肅性及悲劇性中性化到只剩「裝飾性圖案」的程度。

再看「家庭風景」系列，〈家庭風景 I〉（紅黑色相片、劃破的玻璃及藍色磚）、〈家庭風景 II〉（藍黑色相片、劃破的玻璃及米色瓷磚框子）、〈家庭風景 III〉（綠黑色相片、劃破的玻璃及米色瓷磚框子），除了色彩不同外，三幅的內容完全一樣。它實際上是雙層的重疊影像，裡面的一層是一張非常普通的家庭相片，一家三口，父親、母親及小孩站在旋轉輪前的相片，顯得比較遙遠。前面一層的影像應該是反射在玻璃相框上、處在真實空間中的同樣的母親及小孩，惟缺父親，因為父親不在了。

照理說，這件作品是藝術家第一次赤裸地面對失掉親人的傷痛，但卻運用了安迪·沃荷式的普普手法，如分色絹印及複製手法，強烈地減低了原有的悲淒氣氛。

這是另一段的開始，還是小擺動的一端，目前還不得而知。不過我知道原來設定及歸納的模型已漸漸不適合了……

與崩解消失隔離力量搏鬥或和解
——試分析陳順築在台北當代藝術館「殘念的風景」個展

　　「『殘念的風景』是陳順築 2011 年的新作系列，也是本次個展的名稱，本次展出，以『一種未竟的人生風景』為主軸，敘述著陳順築由憑悼家族歷史出發，以作品抒發內在情感的缺憾與斷片逆旅，擴展人們內在集體意識的投射，乃至觸動潛藏在觀者心中對於過往記憶的情感。陳順築早期之作，藉由一再審視、演繹及改造一些記憶影像的過程，賦予自我生命新的意義，近作有意折返個人純粹的當下心緒與生活哲思，也反覆整補了遺失在記憶盡頭的圓美境地。」[1] 這一段寫得真好，但是讓人覺得有點理所當然，可以寫下一個休止符了。本文將先閱讀他的立體作品，包括〈金都遺址〉、〈糖果架〉兩件舊作，以及〈風櫃椅〉、〈石敢當〉兩件新作，並做比對。此外，因為「四季遊蹤」系列作品圍繞在〈金都遺址〉的四周，也因為「四季遊蹤」系列是早期作品，因此我把大部分的「四季遊蹤」系列作品和〈金都遺址〉放在一起閱讀，接著處理平面多媒體作品的部分。

拼貼，複製，質變

（一）金都遺址

　　〈金都遺址〉由八根木質八角柱構成，每一根柱子的八個切面都鑲了燒印陳順築父親穿軍裝的英武相片的瓷磚。這些柱子很像廟的柱子，或根本就是家廟的柱子，眼尖的觀眾可能會發現柱子最上一層的父親相片瓷磚，被截斷在胸部上方，這不會是因為沒有計算好才造成的遺憾。陳順築的哥哥的名字是「順建」，他本人的名字是「順築」，父親的名字是「建都」，父子三人名字合起來正好是「順利建築都市」。別忘了他的父親還真的從事建築營造業，因為這樣的強烈心願及父親英年早逝，更顯得陳氏家族家廟建築的未完成性，這個未完成性似乎也牽涉到任何一位家庭成員的獨自離家發展。

1　「殘念的風景——陳順築個展」展覽說明。本展 2011 年 12 月 1 日至 2012 年 1 月 29 日在台北當代藝術館展出

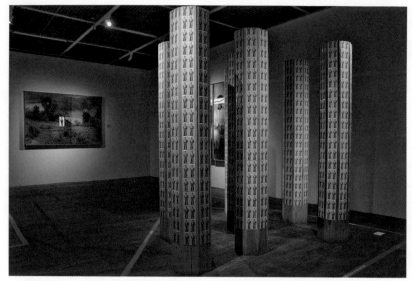

陳順築 金都遺址 裝置
這件影像裝置作品由八根
木質八角柱構成，每一根
柱子的八個切面都鑲了燒
印陳順築父親穿軍裝的英
武相片的瓷磚。這些柱子
很像廟的柱子，或根本就
是家廟的柱子。作品傳達
出對於親生父親的神格化
及不斷強化家族精神堡壘
的企圖。（圖版提供：陳順築家族）

　　相對於〈金都遺址〉作品中對於親生父親的神格化以及不斷強化家族精神堡壘的企圖，在旁邊的〈民族救星〉這件作品確表達了民族救星的孤獨，雖然一群兄弟或好朋友緊緊地排列在高聳的蔣公銅像前拍照留念，也許又因為蔣公的頭部被拼貼的風箏瓷磚片遮住，給人的感覺是老人家孤獨遠去，並且後繼無人。

　　〈金都遺址〉的作品與四周的「四季遊蹤」系列結合在一起，強烈地表達了〈金都遺址〉的不斷崩解、以及不斷修復的頑強過程，或是愈努力修復愈清楚突顯〈金都遺址〉正在繼續崩解中。在〈孤挺枝〉中，陳順築外祖母旁邊的兩張太師椅是空的，嚴重的空缺傳達了強烈的痛感。在〈小白！小白！〉中，原來的一隻狗與環境完全融合，而另一隻狗以鏡像方式對稱地複製在白色瓷磚或更正確地說是被隔離在白色瓷磚上，這拼貼創造了親密關係，同時表達了因死亡或離別所造成的情感空缺。例如〈三地門〉這件作品裡的最小孩童的影像被複製在白色瓷磚上，這是後來拼貼上去的小孩影像？總覺得這個小孩和家裡的其他成員存在著一種相互隔離在不可超越的時空的奇怪感覺。

　　而在〈指南宮Ⅰ〉與〈指南宮Ⅱ〉中，兩張相片應是同時間拍攝，其中一張，小孩站在父親前，母親頭部以上用複製在瓷磚上、更年輕的頭部來拼貼。而在另一張，小孩因為站在父親前似乎顯得壯了一點，大了一點，這次父親的上半身用複製在瓷磚片上的影像來拼貼。陳順築憑空多製造了一次他與父母親在不同時間幸福快樂同

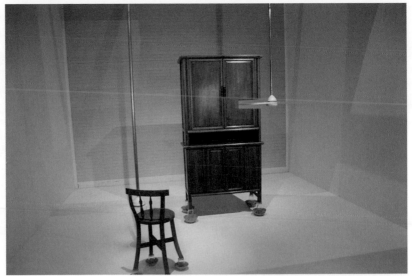

陳順築　風櫃椅　裝置
這裡首先傳達了富貴感以
及幸福感，接著就是脆
弱性。櫥櫃及椅子的四隻
腳都墊了裝有水的碗及杯
口向下的玻璃杯，只要稍
有震動，就會讓象徵家庭
幸福的櫥櫃、椅子傾倒。
另外一隻電扇則根本就將
漂亮的櫥櫃鋸了很大的缺
口，很快就要塌下來。
（圖版提供：陳順築家族）

遊指南宮的機會，但他也同時強化了他們之間總是分隔在不同世界的感覺。

（二）糖果架

　　這個〈糖果架〉更像是靠海的一面窗戶上裝飾了簡單捲花圖案的廉價鐵欄杆，每一個透空的格子都有一幕懵懂少女在潮間帶上涉水往不可知的遠方前進的寫照，這裡用潮間帶是因為小女孩站著的草地很像海水，也就是有波浪的草地、表面平靜底層洶湧的海平面、白茫茫遙遠的天空完全連成一氣。這個小女孩何時才能到達彼岸？或是在傍晚海水漲潮時，來不來得及回到安全的岸上？她會不會在黑暗中，直接被洶湧的海潮沖走？

　　在糖果架上放了非常耀眼的白色日光燈管，幾乎把所有東西都照得蒼白，照得曝光過度而泛白消失，那絕對不是一種幸福安全的感覺。而在底層架子上的少女影像，一直都看不清楚，她們能安然地在黑暗中穿越草原、渡過大海到達彼岸，或是能夠在無邊際的空間中摸黑，安全地回到家裡？我認為，〈糖果架〉前面那塊正方形的奇怪影像，像是上面有水泡、下面有海草的潮間帶淺灘，把觀賞者也都帶到讓人暈眩的海流裡。

（三）風櫃椅

　　一個溫暖的典雅室內空間，一座相當高級的原木櫥櫃，裡面放的可能是碗盤匙筷之類的用具，前面是一張有靠背的高級高腳原木椅子，櫥櫃腳及椅子腳都墊了碗及

玻璃杯，這裡首先傳達了有母親或是妻子在場的幸福家庭生活。櫥櫃及椅子的四隻腳都墊了裝有水的碗以及杯口向下的玻璃杯，説明了上面因為有好吃的東西會引來螞蟻，以及某種極為危險的平衡狀態，只要稍有震動，就會讓象徵家庭幸福的櫥櫃、椅子傾倒。

實際上，放在椅子底下的電扇已經切斷了椅子的其中一隻腳，而另一隻電扇根本就將漂亮的櫥櫃鋸了很大的缺口，很快就要塌下來。從這件作品的整體感覺來説，家庭溫馨的感覺、居家空間詩意的表現要強過前面所述的家庭脆弱性的感受，這裡更多的是在台北遙遙地對澎湖整體環境帶有審美距離的懷念。

（四）石敢當

大家都知道石敢當是避邪物，在陳順築這次個展中的〈石敢當〉有什麼特殊之處？被放在美術館門口的石敢當有何特殊意義？進入美術館的第一件作品是〈風櫃椅〉，接著是〈金都遺址〉及〈糖果架〉裡面表現的正是受到風的力量、消失的力量、分離的力量、迷失的力量、沉淪的力量威脅的幸福家庭及其中的各個家庭成員。值得注意的細節是，有一些石塊根本就是倒塌的民房碎片，上面還黏著古老的瓷磚圖案，〈石敢當〉不如説同時是對澎湖消失的家族以及其他災難中的犧牲者的憑弔。

從整體來看，這些石敢當的影像由少數幾組原型複製、放大。當這些石敢當瓷磚被相當平均地貼在美術館氣派的門口時，它產生了質變。我們可以説，這些石敢當就像安迪‧沃荷不斷複製的〈電椅〉，已經成為普普藝術的作品。在某個程度上來説，台北當代藝術館是相當「普普化」的空間。但是仔細看這些石敢當，很像具有各種奇怪複雜表情的小孩子、小神像，牠們還是具有能量的。

距離，殘念，斷絕

「四季遊蹤」系列有兩件作品一直沒有機會談，那就是〈私廁Ⅰ〉及〈私廁Ⅱ〉，我認為他將一次就被定著在過去時間的廁所有繼續發展的機會，雖然貼在廁所牆壁的瓷磚沒有任何影像，但在歷史影像上，讓事情能夠繼續發生下去的操作本身，已經傳達了非常特別的心理動機。在接下來的系列中，我們將會看到更隱微的關係的建立。

（一）「記憶的距離」系列

〈記憶的距離——一隻手〉照片中做為背景的地面非常清楚，但可能是不小心拍進去、沒有對焦的攝影者的手卻異常模糊，並且有種扭曲畸形甚至逐漸消融的感覺。

這個對於「當時攝影者與自己的手的影像距離」，或是延伸到對於「原始攝影者對當時的手的動作之記憶的距離」都是很特別的提問。

〈記憶的距離一幢屋、一棵松〉裡，這兩個模糊的影像會在不同的讀者之間產生怎樣的差異性？其中之一是梵谷的松樹？其中之一是《聖經》裡的巴別塔？還是小時候在家鄉小學看過的大松樹？在家鄉路邊建到一半就被無限期擱置而荒廢的高樓？

〈記憶的距離——一口氣〉看起來像是車窗外寒冷的疏遠風景，似曾相識但也説不上是哪裡，但是在隔開了溫暖的室內和寒冷的室外風景之間的玻璃上，留下了前一刻凝視遠方風景時所留下來的溫濕鼻息。除此之外，在另外一次觀賞上述的攝影的版畫複製品時，有一片透明的黏液留在這一件已經翻製幾次的故鄉的寒冬風景照片之上，這件作品將「記憶的距離」概念傳達得最豐富及最深刻。

〈記憶的距離———一天、一夜〉裡一個白天、一個黑夜的鄉鎮老舊樓房的大致模樣，這幾乎是台灣大多數人從小到大每天都會面對的場景，它早已根深柢固藏在潛意識記憶中。

〈記憶的距離———一灘水〉古老的磨石子上的一灘水漬，旁邊還有不小心入鏡的某個人的頭髮。也許是那灘水，也許是這不小心入鏡的蒼老雜亂頭髮成了作品的刺點，光是那不起眼的影像就足以召喚深刻的情感。

（二）「殘念的風景」系列

〈橘〉一顆乾癟也許已經腐敗的橘子，此外這張相片因為原先有一部分底片已經曝光而不能感應眼前的所有事物，因而產生了存在的空缺。

〈路〉在有點泛黃的黑白照片中，道路、路樹及路旁稻田等都還可以清楚辨識，只是左半邊因為底片早已曝光而沒有在拍照中留下任何影像，又好像古老的攝影記憶的某一部分已經被消融掉了。

〈徑〉這件泛黃的黑白攝影作品情況與前一張的感覺及手法類似。

而在〈牆〉、〈牌〉、〈景Ⅰ-Ⅴ〉這些攝影中，幾乎只剩下無意間創造出來完全無法辨識對象，也沒有情緒激動的抽象畫，這裡面其實可以再區分那種具有某些感傷、懷舊，甚至懊悔情緒的殘念，以及不帶任何可説的內容、任何波動情緒的殘念。「殘念的風景」系列是最後的作品，也是這次展覽的題目，我們如何去思考這樣的現象？早期在伊通公園活動的黃宏德所做的某些禪畫作品就有這些狀態，才一起念、還未成形，就被斷絕，但仍然是可以直觀的。

接受本然的殘缺

我們可以理解，如果沒有〈金都遺址〉及〈糖果架〉，〈風櫃椅〉將會是薄弱的。如果沒有前面幾件作品，〈石敢當〉將會是空洞的。而結合了「四季遊蹤」系列之後，〈金都遺址〉變得格外完整。在「記憶的距離」系列中，攝影影像似乎仍是通往另一個被隔離的、消失的、有待修復的世界的心理治療，在「殘念的風景」系列中，他似乎逐漸接受生命中無可避免的本然的殘缺、消失與空無。

就目前而言，在陳順築的展覽中，如果沒有對於完整的強烈執念，這些殘缺斷片將會失去意義以及強度。對於一般的展覽而言，這個強度是需要的，也許這也可以說明陳順築無法單獨地展覽新近更具禪意的殘缺作品的理由，也許陳順築已經逐漸走到一個尷尬的階段。這個展覽至少解構了陳順築創作每次都要圍繞自身自傳性內容的限制。陳順築進入另一個階段？或是建立一個互補的系統？

地下墓穴中心與多重介面間的迷航路線
——陳志誠裝置展評論

　　1996 台北雙年展整個三樓暗淡的光線以及曲折走道形的展覽空間配置，增強了陳志誠的展出空間的迷宮「地下墓穴」的感覺。我把陳志誠在雙年展中的大裝置作品看作是「地下墓穴中心與多重介面間迷航路線的結合」，也許這個詮釋有點聳動，但我並不覺得造作。

　　寫完這篇評論，一直仍無法擺脫兩種心結：（1）這是一件相當有分量的作品，理當早在雙年展期間就發表這篇評論，但遲了好幾個月，不但不能讓有心的讀者到實地對照作品，恐怕連記憶都也模糊得差不多了；（2）這是一件相當複雜的作品，它組合了許多西方當代理論及語言，更麻煩的是作品中的大大小小的元素，活動地串成複雜的關係及過程。那麼如何在沒有現場的情況下，只用文字將作品說明楚？

　　補救的方法，似乎只有先盡可能地借助於圖解，來重建作品的空間布置，然後再進入路線或關係的分析及更綜合的討論。

「地下墓穴」空間描述

　　此次雙年展整個三樓暗淡的光線以及曲折走道形的展覽空間配置，增強了陳志誠的展出空間的迷宮「地下墓穴」的感覺。

　　這個長方形地下墓穴的前半部是個接近空洞的黑暗前廳，觀眾站定、眼睛適應黑暗後會發現兩旁的牆上掛著書寫文字並護貝過的白色紙片，先看這些掛在外廳牆上，像紙錢又像活動組合詩的文字斷片的文字內容：

> 幕簾、連接物、水、洗滌布、寶座、戰、自然、X形物、易經、家、漫步、晶凝、彩靈、中介、萬花筒、C形巡迴、船、我、輕盈—渾重、靜寂、船、虛實、繡花布、宙斯，積澱、理想國、人、神話學、五歲女童、屈原……。

　　其中一面用中文書寫（如上述文字），另一面則用法文書寫，還附有簡短的解釋。

在黑暗而且相當深的大廳空間的底部中央一常人視線的高度處，有一個小小的電視螢幕，通常是暗的，它的正下方是真實的台階，最上方一階，是透明的，黃色的燈光從中投射出來。

在放置樓梯及電視螢幕的牆面的左右兩旁，各有一道狹小走道（底下放滿石膏鑄成的腳，上面還蓋上紗布）通往內部的空間，實際上整個空間是由兩個相套的兩個ㄇ形空間隔間所構成。在放樓梯的那個牆面的下方，露出幾隻用石膏塑成的腳，這個令人有點毛骨悚然的配件與狹小通道上的石膏腳在在都暗示了內部空間可能是個不太吉祥的黑色空間。

果然，在內室之前方放了一個類似水池的四方大槽子，上方鋪著十字形的走道，走道以外的地方蓋著白紗布，隱約的可看見池子裡面的白色石膏粉末及用石膏所作成的身體四肢的殘破塑像。內室的底部放了一部三槍電視投影機，它與外面的電視同步，但投射在它對面的大牆面上；即相對於外面的電視螢幕，人在電視機外部，現在人在投射槍與螢幕之間，因此人在電視機的內部。很巧妙的，陳志誠在用來投射的牆面上開了一個窺視孔，從那望出去正好對著圓山飯店及後面的大山，裡面還有兩樣配件也不應該忽略：兩個放倒的石膏台階及放在電視投射槍兩旁的兩個很亮的燈箱，隱約的可看到泛白的、變成光的模糊人形。

路線及複雜的介面間運動

在黑暗而且相當深的大廳空間的底部中央，有一個小小的電視螢幕，通常是暗的，它的正下方是真實的七級台階，它的最上方一階，是透明的，黃色的燈光從中投射出來，這台階可讓人爬四、五級，接下的爬昇過程恐怕得透過另一種媒介了。這裡我們與遇到了一種特別的接力，那是「腳與文字的接力：文字與圖像的接力，外與內的轉換，並且在這些接力之先，在那張紙片的本身已經包含了中文及法文的轉換了。」

其實爬上台階的人並非空手而來，他們可隨意地從兩邊牆上掛著的寫有奇怪深奧詞彙護被紙版中選出一張，放在那個透明發光的最後一級台階之上——幾乎是一種祭拜與上香的過程，雖然沒有燃燒及轉換為煙上昇的過程，但文字符號被解讀成活動的影像，既呈現在前述的小螢幕上，也投射到這個螢幕之後或之內的空間中。

除此之外還有其他的介面間的運動，例如在鋪滿石膏腳模型又蓋著白紗布的通道部分，當人走在上面時，不但把人從活人世界引向死人世界，那層白紗布也連結或

隔離了真人的腳以及複製的石膏的腳。陳志誠用模子灌製了一些石塊放在白紗布上面，一方面強調下方世界的腐朽、死亡，也暗示了這些平鋪石板做為「安全通道或橋」的性格。在左右兩邊走道轉角處牆壁凹陷成神龕狀的空間中又各放一個倒著的石膏台階，它自然有引導到另一度的空間的功能，而這另一度，似乎與室外的那個台階不同，它通往另一種不可知的地方。

地上的石階接著引我們到小房間的內部：四方形的骨灰池及上面的十字通道，通道不寬，也不堅固，行走在上面有一些如臨深淵的感覺，深怕一不小心就掉入用白紗布遮蓋著的死人池。但池子中屍體的意像似乎在這被雙重地淨化：第一，屍體用潔白如雪的石膏來塑造；第二，在左右牆上光箱中，隱約看到變容、化為光的人影。

當觀眾在內部活動時，如果外面有人用文字密碼觸動解碼機器，不但外面連接電腦主機的電腦螢幕放映影像，裡面的電視也同時投射影像，還包含可能的觀眾的黑色身影在向著美術館外面的牆面上。在這個牆面上有一個小窺視鏡，從那可以看到大屯山及圓山飯店豪華的廟堂建築。

大膽的詮釋：如果我們把在外面「放紙片於發光的手台階上的行為」看作是一種祭拜死人的動作，那麼，這些供物及思念，穿過墓碑進入墳墓內部，安慰死者的心靈；也能像一道光，將亡靈帶出墳墓而與氣脈相連的列祖列宗住在一起。這件作品的整個地形學結構教人很難不聯想到這些，如果把自己想像為本來應該很孤獨的死者，在這個裝置中他將得到安慰，不再孤獨，因為有許多窗口與活人相通，並且腐朽的軀體得到昇華及自由。

在冗長的解釋之後，容我用一些程式，簡要說明所謂的介面間的運動：

1. 字典，中文←○→法文。

2. 圖解百科全書，文字←○→圖。

3. 石膏梯子（向不可知之上端）上←○→下。

4. 倒的石膏梯子（向不可知之兩端）這端←○→那端。

5. 內←紗布→外，死人世界←○→活人世界。

6. 真人←透鏡→真人的影像。

7. 真人的思想及物質的供品←電視的介面→傳達給死人的世界。

8. 人在電視外部→進入到電視內部。

9. 活人的身體的運動（選字、走路及將符號放在燈光上）電腦對符號（黑白０／１）之辨識→轉變成 video 圖像→影像從室外進入室內（此室內是放死人的空間）。

10. 真人腳－／布／－石膏複製的腳：走道上鋪紗布，它的底下是石膏作的腳，上面是觀眾的腳。

11. 活人的身體－／紗布／－死人身體的複製，【屍體池子上面沒有十字型走道，無走道處用白紗布遮蓋，仍可看到屍體（使用白色石膏質感，土壤也使用石膏粉末，故已將死亡淨化）】

12. 身體轉化成光。

13. 從藝術語言上所看到的媒材間的轉換：

a. 文字印刷物→投射在小螢幕上的影像→投射在牆上的影像。

b. 石膏粉→幾何石膏塊→石膏腳→真人活動的腳。

c. 白牆面、作為白色承載物的白畫紙、半遮半掩的白紗布、改變性質的透鏡。

d. 光與影像的行為、人的行為。

綜合討論

「地下墓穴」並非陳志誠作品中的一貫的「普遍空間意象」，但這個以各種方式以及各種介面而能與外面聯通的「地下墓穴」的觀念，無疑的分享了陳志誠的創作的核心理念。

這個創作理念一點也不脫離現實，是可以被感同身受的。只需回想一下住在台北巨大鋼筋水泥叢林中的一間幾乎沒有窗戶的小密閉空間的經驗，我們就很能理解電話、無線電視、有線電視對我們的意義，假如您還是一位年邁及孤獨的讀者，更能體會整個空間經驗的箇中滋味。以電腦為主的當代強力資訊及溝通管道，是否在增進了訊息量及溝通速度的同時也造成另一種的隔離？這是一個不得不問的問題。但從較樂觀的角度，隔離既已成事實，某些幾乎隔離於社會的當代人，卻又能透過各種強力的通訊機器，與無邊界的外面的「空間世界」、「時間世界」無限地相連結，而能在不適於人居的廢墟叢林中，自行建造一個自足的「虛擬王國」，這個由連結器（例如電腦 Internet）及無數的轉換介面的「超級連結器」的結構，確實已成為世紀末的人類生存模式的重要「原型」。這種結構，對於從小就看電視，現在又以電腦為其生活重心，愈來愈傾向於透過電腦與外界交流的新新人類，是再熟悉不過的了。

回到陳志誠這件挺複雜的作品，我認為，最終它還是能讓更廣大的台灣讀者（包含住在鄉下的老讀者）理解及感同身受，理由是，它的對死者的哀傷與台灣墳墓的

意象。有一次與一位認識陳志誠的台裔、美籍、同時也教法語的女藝評家，交換對陳志誠的作品的意見。她說：「他想說的東西太多，把什麼都放進去……。」言下之意是太雜亂了。但這個「太雜亂」的印象，可能來自於西方式的「固定的、一次的視覺掌握」的習慣。假如觀者熟悉於例如郭熙〈早春圖〉中所提供的中國式的「遊走式的多視點及多觀點的閱讀」情形就不同。的確，這次陳志誠的作品確實有過度複雜的問題，特別是當讀者—遊覽者不熟習這件作品的「台灣墓穴的意象」的時候。沒有這個核心的「空間觀念及體驗」而任意地、盲目地追逐介面間的不斷變化，即使是西方藝術史行家也要暈頭轉向。我認為他在使用電腦這種強力機器時，並沒有迷失於電腦影像本身的炫耀及科學的萬能的簡單樂觀主義之中，他重新又把科學影像帶回詩、神話的世界，歷史積澱的世界，悲慘的人間世界，超越的心靈世界。在大家都瘋狂地連結平面化的消費世界的嘉年華會般的多重影像的潮流之外，他的影像實連接了更立體的時空的、心靈的跨度。

每次用「裝置」來稱呼他的作品，他總是有點不願意，因為那樣就不能突顯其作為「多元變動的介面間運動機器」的特色。這些介面包括：可見與不可見世界之間的介面（放在這件特定作品中意味著活人與死人的世界，墓穴內部與墓穴外部的世界之間的介面）、繪畫與雕科與實物之間的介面、不同語言間的介面、不同媒體之間的介面，及不同感官（含神祕靈性）世界之間的介面運動等的特色。

把陳的作品放在「都會與環境」而不加說明，是教人怎看也看不懂。因為它並不直接反映外在環境，毫無都會的影像的痕跡，它也不直接處理人與外在環境的關係。陳志誠除了處裡人與人的關係、人與自然的關係、人與影像的關係，也處理不同語言體系之間的關係——在它們之間都透過一個或數個介面的隔離或接力。這些是被安置在套包的空間，以及迷宮式的行走路線中交替地展開的。

我並不完全反對把陳的作品放在「都會與環境」這個主題中，但這個迂迴是多麼的大！並且只突顯了其中一部分的關係。如果還有個專題展取名為「傳統空間原型與西方影像空間科技的衝擊」會更切題一些，或許還不能涵蓋，因為這件作品想說的話實在太多，詮釋的可能也太多了，以至於遲了好幾個月才寫成了這一部分。

可見與不可見世界的超級物質性詩人
——試分析陳志誠九七裝置個展

　　陳志誠的作品，如果不作細密的空間分析，可能就無法進入，或只進入一點。符號分析在他作品中固然重要，但這些滲透、隱顯於「空間—混沌基質」之中像文字，像圖表，像半寫實圖象，像符，像一種能改變形質的活物，像在時間中積澱著無窮記憶的化石遺物的東西，如何能不顧與「空間—混沌基質」渾然不分的關係而單獨被掌握？這種多皺褶的「空間—基質」，與「符號—形質—能量連續體」之間關係的分析，變成了進入他作品精神的重要論題，必須從一開始說：在他作品中，物與精神、可見與不可見、形上與形下之間總是像謎一般的藕斷絲連。在某程度上來說，他整個裝置像一個神殿般的空間：外面是神祕事件的各種方式的圖解，但也都算是一種分身的顯靈，而帳幕後面藏的是顯靈的實際過程，但似乎任何人也無法全睹廬山真面目，但又確信與這種不可掌握的真實領域的神祕連通。

空間布置

　　他的整個裝置展覽，大約布置成一個長軸型空間：最外面的展室放置了最多較具象的東西，中間的一間放了最多類似抽象又像符，卻又引導從可見世界進入不可見境界的過程的一些東西，而最內室幾乎是個聖所。

外展室

　　外展室首先讓人觸目驚心的是「一束紫紅色的頭髮」，近髮根的髮束終止處是一塊模印出來，隱約帶紅色的半圓形蠟塊，並在這物件旁並置了一張黑白的腦部複製圖片。這炫耀的髮絲經過絕緣的蠟，到灰白色、神祕的、充滿皺褶的腦之間的內外關係是什麼？

　　一些交叉並置的小版畫作品展開了一個糾纏又無邊的精神疆界：一些類似籠子的圖形，一些像帽子一樣的圖形，一些像墜石塊的東西，一些像核仁的東西，一些像結晶的圖形，一些像衣服一樣的圖形，一些像象形文字的符號……這些東西可以

有大小差別，可以有材質上不同，可以有虛實——也就是做為實體及做為一個洞的差別，也可以是模子及被塑物的差別。這些有差異但也有某種程度類似性，這些有某些結構深層性的相似相關性，但又總是有關不同面向的真實的入口與隔膜，它們最終要指向的是什麼？

用蠟或紗布所包被的彩色圖形〈十二—廿九〉：

彩靈、船、C型循環、晶凝、漫步、憂慮不安、繡花布、萬花筒、連接物、中介、我、神話學、屈辱、靜寂、幕簾、積澱、虛—實、宙斯等。

這些非常關鍵的像詩句般的詩句片段在此不另作分析，光從轉化成彩虹般的自然圖形及製作過程所加半透明又黏質遮蓋物就已經揭露了許多東西。我們會再度回到這個問題。

內展室

印有墨跡及標有年月日或像是考古編號的數張紙疊，〈隱跡紙本 NO.1，NO.2，NO.3〉，一方面把中國書法中的筆墨與紙的奇特，吸、滲、顯、隱的「生成、隱顯過程——亦即一種存有事件」，用一種非常主題化方法結構化地呈現出來。中國書法及國畫所用紙是一種質鬆及具強烈吸附及滲透材質，書法中特別是行、草中的點、勾、撇、捺等均暗示了筆畫個別從它混沌的基質中顯形或消失，它們在虛／實，隱／顯過程中各有自己的方向，且並非立在同一個平面上，例如原子筆般在同一平面上刻畫軌跡。陳志誠把書法中由意志力所領導的線條活動取消，而代之以更微觀的墨跡在混沌基質（吸收性、滲透性特強的宣、棉紙）中的擴散、滲透，及在某個位置突然消失於無形過程，以一種記錄事件的方法將它記錄出來，這事件還難以解讀，在露出的如冰山一角的墨跡旁邊，標的不是一段說明文字，不是一首具象徵作用的詩，而只是年月日，一些像考古物的編號，一個有關虛／實、隱／顯的存有的微觀事件的可憐的定位系統。

從另一個角度來看，這些類似墨跡或油漬的東西，也像某種像蟲類體液或血的東西，顯然滲透在數層紙之間，最外層紙上的一小塊液體痕跡，不過是冰山之一角，裡面到底是什麼，是更大團的液體或一具屍體，或屍體已不在？或許這看似中國墨跡的〈隱跡紙本〉也與裹屍布有關？

畫有白長方框及神祕圖案的幾乎不透明的米色紗布，先不說那圖案象徵著什麼，

那個白色方塊確實是隔膜上的一個洞口，不見得真可以讓身體進入，但肯定可以進入，怎樣進入？在立體的作品〈L型〉中，「可進入性」被詮釋得最清楚。

〈L型〉，實際上是兩個相通的L型所構成的一件相當極限的立體裝置，L型介於一個實心幾何形塊狀物與空心的通道之間，密封的白牆壁前的白色台階將通往何處？方塊的一端中空可通行，才進入就又發現轉角處被封住，只剩下一個長方空框暗示被封的通道。L型通道到似乎可從L的短管進入，再從長管側面下來，在之間有一段不可定位管道被封在不可知的空間之中。這一小段泛白光的走道將通往何處？在白色方塊內部某個地方，但那個內部又顯然比從外表看來方塊要大得太多。

〈綁在一起的兩個舊竹梯〉，立即的閱讀會把它看作是一座廟的屋頂，它是白色牆壁上屋頂，它是白色台座上的作品，但輪到它自己也變成台座，在那上面可供人爬上爬下、爬左爬右、連接不可知之兩端的台座，台座變成了連器，橋或道路，問題是通往何處？陳志誠不斷的做這種提問。

在展示空間左側牆上，有一系列用相片處理的作品，那是某種像裹屍布的東西與身體的組合：但裹屍布所裹的並非是「死死的」身體，身體確實是被包在麻布中，且有一部分至少消失在視線之外，或完全消失掉了；或許腳也死掉了，但腳也可以依然活著，依然走路、依然跳舞，兩腿依然搓磨、分不清是男的還是女的……。這一系列的作品，是陳志誠自導自演的黑白相片，本身已經夠模糊晦澀，作者還在上面加了一層像塑膠袋或蠟膜或物質，更加讓人覺得是早已消逝掉的東西，是自己過去或自己影子？是愛與死，自己與其影子間的神祕結合？

最內展室或聖所

這個稱之為〈辭典〉的機器，將像謎、像詩般的文字片斷翻譯、還原為活的、像能量、像彩虹一般的形象並以電視影像形式，即光的形式呈現，還在前方加了一層紗布，或裹屍布的東西，於是形成了既顯又掩的過程，也因被掩蓋而更加的令人著迷鍥而不捨。紗布簾幕是什麼？裹屍布嗎？無疑滲透了一種悲傷的感情，它具備一般的葬禮氣氛，但也有洗滌之後昇華，例如環繞在復活節的主要意象。裹屍布內身已消失，形質消失，但卻以一種更高層次的存在方式呈現，以一種非物質的形象、光出現，永遠在變化中，也永遠無法全然被識、把握。這種意象在前面已不斷出現過。

在顯靈的裹屍布前面，是浸在〈方型水池中的白色石膏腳〉，腳，特別是農夫的

腳，不穿鞋子直接踩在地上，初耕時是踩在被凍寒水半掩的軟泥中，收割時，腳是踩在凹凸的乾田上，但小腿以上卻被溫暖稻草及稻穗所包圍磨擦，農夫與他田地最直接關係是陷在泥漿中及稻草、稻穗中的一雙赤裸的腳。腳不但走路，它也一半可見，一半不可見，更詩意說法是：它從可見世界走向不可見的世界。這不見的世界有時是視覺的、可感觸的，有些則是心靈神遊才能勝任。這些腳顯然也與死亡有些關係。一直揮之不去的淒美化及昇華過的死。

陳志誠對「再現」顯然很懷疑，但顯然對隱藏的真實，有一種浪漫但絕對是審慎的態度，如果還一直追尋「真實」，它大概是一種貫穿於大宇宙及小宇宙間的一種能量及原質、美、溫柔、悲憫情感的「糾纏融溶的區域」，並未消失只是要透過很多種媒介的詩才能逼得出來。他媒材的使用方法，使得材質重新與許多原來被排除的生命力、記憶、意義連結在一起，可以說他是個可見與不可見世界間的超級物質性詩人。

胎中與夢中的對話
——顧世勇與陳慧嶠的雙人展

　　1998 年 6、7 月份的台灣藝壇很熱鬧，台北市立美術館的「1998 台北雙年展：欲望場域」、台灣省立美術館的「第一屆全球華人美術策展人會議」及「夜焱圖」等，這些大型活動的風風與雨幾乎掩蓋了其他的藝術活動。伊通公園顧世勇與陳慧嶠的雙人展「我要煎荷包蛋 × 寂靜的目光」可以說是這期間最有看頭的、小而美的展覽，其實我把它看成是一個非常特殊及成功的策畫展。

　　這篇文章的寫法有點奇怪：它分成三個部分，一個是我為顧世勇所做的小回顧，另兩部分是這個雙人展個自的部分。其實不如說，顧世勇的小回顧與這個展覽的作品形成一個整體，而陳慧嶠的部分少掉了先前的小回顧。希望有機會把這個部分補起來。事實上，我希望對重要的藝術家都做一個小回顧，我一向重視從整體來看。

顧世勇作品小回顧

　　這幾年來顧世勇經歷了一連串像謎般的變化，最近的兩個轉折，似乎讓整個過程較明朗化，因此引起我想為他作一個小回顧的動機。

　　假如抽象的衝動，如渥林格（Wilhelm Worringer）及安海姆（Rudolf Arnheim）所言，就像金字塔及圓頂的教堂，或其他幾何抽象藝術表現，是一種做為在險惡環境中的自保的內驅力，那麼顧世勇的抽象是否有這種內在的驅力？是否也具幾分宗教性？答案似乎是肯定的。尤其是他一方面以各種隔離、絕緣層自保以避免塵世的汙染，以避免自身崩解；另一方面不懈地遙望「精神彼岸」，已至於「彼岸」比「此岸」還要具體及寫實。

　　不過這種內趨力有轉變的趨勢。以下是對這些年來顧世勇作品的抽樣觀察。

　　〈藍色步履〉（1988）在巨大的（像金字塔？）美術館室內的一個金色框子中鋪著一條具精神性的寶藍色的地毯，這條中斷的地毯遙遙指向遠方鏡框中美術館地下層落地窗開口外的「天空」。

　　〈藍瞳孔〉（1992）地上一個閃著寶藍色的光黑色幾何形石頭，一方面可以看到

它正前方的黑色鏡面裡的自身反射；一方面在黑色鏡面中央開口處，露出鏡面內部另一個世界中的一隻帶有貴族氣質的黑馬。其實我們大可把敘事的秩序倒過來：先說另一個世界中的黑馬，然後再說黑色鏡子中自己身影的反射，這秩序與顧世勇態度的轉變息息相關。

〈晝夜、振翅〉（1992）寶藍色的直昇螺旋槳裝在金色圓球上，這飛天金球，像藝術家自身，能夠從此地以電光火石的速度瞬間「飛向」地平線盡頭的太陽。或者金色飛球也自比、等同於太陽，從地平線升起，從地平線降下消失；從海平面昇起、從海平面降下。這個金球，有時像飛機，像一個可以無限變型的飛行器或超人；有時也是太陽，並且還超過太陽，因為藝術家又使它「非形質化」，因此變成了具有宇宙層次的精神能量。

「黑色引力」系列（1993），實存時空中的黑色的幾何型體，像被強大的引力吸向黑色的鏡面內的另一個世界，透過如深淵般的黑色鏡面，對於自己在「彼岸」的「身影」或「原型」的懷念。這黑色的幾何型體有不少的變形，如黑色圓球、黑色的角錐、切掉尖角的斜型圓柱、中空可容的圓鼎、如飛碟狀的黑色造形。這些能自身變化的「實體」，進入進鏡子轉化成無形質的、能變化的更高層次的「理體」。但這可是早就存在於彼岸，從那邊透視過來的另一個超越的世界？或只是從這邊扭曲地反射過去的影子而已？可透視到另一個世界的小窗口在這時候似乎悲觀地關閉了。

〈憂鬱的烏托邦〉（1994），一個趴在黑色的鏡前的受傷的身體，身上背著黑色的圓鼎，黑色的鏡面兀自地反射著已轉化為無形質的黑色圓鼎。但這個鏡面，不再同時是一個窗口，不管是指向天、指向另一個世界中可讓黑色貴族黑馬自由飛馳的原野，或指向宇宙間超能量的源頭的一個透視的窗口。

〈自然律〉（1994）並置了星雲大爆炸、男性（藝術家本人）及女性吹、吸氣球，及地上金色炸彈等三條平行系列的作品，強調了不管是微觀世界或是巨觀世界中都沒有什麼可做為最終極依據的存在，有的只是每次包含些許不同的不斷反覆，於是「此時此地」升高了它的重要性。

〈渾沌（二）〉（1996）這次他自己吹氣球，氣球逐漸變大，最後他乘在氣球上，漂向天空，氣球變成另一個星球，飄在巨大的宇宙之中。但他並沒有到達另一個地方，他仍在自己所吹的大氣泡之內。

1994 至 1996 年間這態度的轉變，似乎才使得 1997 年觀照現世的〈惡霸與天堂刀〉、

〈漂島──台灣島〉及〈揮長鞭〉等作品的出現。

〈揮長鞭〉（1997）在顧世勇的系列中，是一件很「特別」的作品，首先是因為它使用「影像合成」的手法，接者是含有「直接暴力」的成分。但這「合成影像」的「必要性」在哪？「直接暴力」的「必要性」又在哪？如果沒有追問這兩個問題，所謂的「特別的」，也不過是外在的形式的不同，不關整個態度的轉折。

我認為用「投影機」將「無物質性」的「不斷的鞭打」投射到掛滿如勳章般的金鐘的白色襯衫的動作，似乎牽涉到三個過程：一個是用無形質的精神之鞭對於炫耀的外表，如土財主般的「自我威權化」的鞭打；一個是對於物質形體符號的金鐘的鞭打，為了擊出「無聲之聲」；第三個是使用與「無形之鞭」同質的「精神之光」的力量，把物質的金鐘以及白色高級襯衫中無形質的的「樸素身影」給逼將出來。但不管怎麼樣，核心仍然是那個為在中間的身體。從另一角度這也是從虛幻的「彼岸」撤回，轉向「日常性」、「身體性」的一種精神轉向。

但這指的是何種的「日常性」及「身體性」？先不回答這個問題，但至少可以先肯定，這是對於 1996 年與身體結合在一起不可分的「身體氣泡」觀念再一次的「日常化」及「身體化」。詳情且看這次顧世勇在伊通公園與陳慧嶠的連展的幾件作品。

雙人展顧世勇的部分

〈世紀末之鐘─晨興（一）〉，清晨樹林的空地中，有一個比人稍高的小鐘塔，上面放了一個巨大的「透明鐘─罩」。鐘本身並不發聲，當人進入到這個隔離的鐘罩內部的時候，同時聽到自己的聲音及森林的聲音。基本上我們可假設有一個多層同心圓的結構：

a. 最裡層是我對我的身體的最原初的意識，當重點方放在外面時主角是太陽，但是這裡重點放在我的身體意識在清晨的第一個覺醒。

b. 第二層是包在身體四周的透明的保護膜

c. 第三層是包在護膜四周的森林

d. 第四層是森林之外的不可之的空間，也許是塵世。

〈世紀末之鐘─晨興（三）〉，清晨小海島砂灘上，有一個比人稍高的小鐘塔，上面放了一個巨大的「透明鐘─罩」。鐘本身並不發聲，當人進入到這個隔離的鐘罩內部的時候，同時聽到自己的聲音及海洋的聲音。基本上我們可假設有一個多層同心圓的結構：

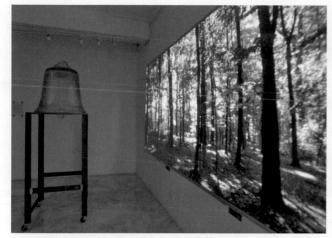
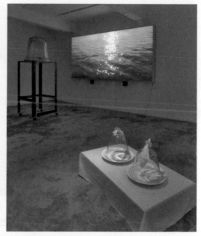

左‧顧世勇　世紀末之鐘—晨興（一）　1998 綜合媒材　300×150×200cm（圖版提供：陳慧嶠）
清晨樹林的空地中，有一個比人稍高的小鐘塔，上面放了一個巨大的「透明鐘—罩」。鐘本身並不發聲，當人進入到這個隔離的鐘罩內部的時候，同時聽到自己的聲音及森林的扭曲影像，這之間應該有點張力！
右‧顧世勇　　我要煎荷包蛋—晨興（三）　1998　綜合媒材　100×60×50cm（圖版提供：陳慧嶠）
海邊臥室雙人床前的早餐餐桌上，兩個玻璃鐘罩蓋在兩個裝了荷包蛋的盤子上。用未孵化的蛋所煎的荷包蛋是單純的食物還是具有隱喻？鐘罩似乎具有雙重的含意。兩個不同的世界？

　　a. 最裡層是我對我的身體的最原初的意識，當重點方放在外面時主角是太陽，但是這裡重點放在我的身體意識在清晨的第一個覺醒。

　　b. 第二層是包在身體四周的透明的保護膜

　　c. 第三層是包在護膜四周的海洋，或許是洋水。

　　d. 第四層是海洋，或許是洋水之外的不可之的空間，或是塵世。

　　從以上，適度的隔離似乎是首要的，因為透過它才能聽到主客共鳴的第一個聲音，這個聲音通常在喧囂中被掩蓋了。另外，顧世勇 1990 年曾作過沙漏〈時錯〉這件作品，裡面是抓著的手做為沙漏的頸口，也就是說以身體觸覺去體驗內時間的經驗。也可用來解釋現在這一系列的作品：在這裡的鐘罩，我把它看作是半個沙漏，並且是一個時間靜止或永遠處在時間的起始的原初的主客未分的狀態，是否暗指胎兒的經驗。

　　〈我要煎荷包蛋——晨興（二）〉，海邊臥室床前的早餐餐桌上，兩個玻璃鐘罩蓋在兩個裝荷包蛋的盤子上。

　　為什麼我要把〈晨興（二）〉放在最後？因為這是與陳慧嶠的作品直接對話的一件。這件作品在這脈絡中「日常性」及「身體性」均增高。另一方面，能發出共鳴

左‧陳慧嶠　睡吧，我的愛！　1998　床、針、人造纖維　210×190×66cm〔圖版提供：陳慧嶠〕
面對這張豪華的毛絨絨的雙人床，柔軟、幸福、溫存以及刺痛、激烈、驚悸的感覺並存。
右‧陳慧嶠　別把夢吵醒也別把夢踩醒　1998　乒乓球、棉花、玻璃、幻燈機　600×426×288cm〔圖版提供：陳慧嶠〕
雲團上的卵將孵化、成長，結繭、化成蛹，變成蛾，然後公蛾母蛾破繭、交配、產卵、等待孵化……。假如卵早就已經
死了！因為顧世勇及陳慧嶠都是「伊通」公園的老成員，十分清楚對方的作品。這雙人展的對話是非常複雜的。

聲的鐘罩保護蛋，但蛋殼的內部又有蛋清保護蛋黃的這個事實，又反過來使得前面
的兩個鐘罩更具子宮的性格。

　　這裡有一個微時間的秩序：未孵化的蛋的蛋殼破了，暫時又放回到「鐘罩──子宮」
中保護。

　　在這個地方幾個有趣的東西都被串在一起了。我想實際上串在一起的東西比想像
中更多，因為顧世勇及陳慧嶠都是「伊通」公園的老成員，十分清楚對方的作品。
因此對話的脈絡是非常複雜的。

雙人展陳慧嶠的部分

　　〈別把夢吵醒也別把夢踩醒〉，潔白的充滿了展覽空間的藥用棉花團中散布各
處的白色乒乓球，像在產道柔軟組織膜壁內安詳地附著的未受精卵，只是一個已具
結構的潛能態的生命脈動，等待另一部分的潛入，以便開始它的意識生命，脫離柔
軟組織膜壁內空間，或是失敗在內空間中自行崩解死亡，以另外一種顏色結束。這
裡並不取最驚心動魄的那一視覺奇觀，而在於未變化的、還無自我的卵等待生命開
始，然後逐漸變化的另一溫和的決定性時刻。

　　離地千萬呎的潔白雲團中的能飛的乒乓球，像附著在晶瑩剔透的銀色蠶絲團中的
小蠶卵，在離地千萬尺高空的雲團上等待孵出不斷變型的蟻蠶、幼蠶、成蠶、結繭

自縛、轉變成蛹、公蛾與母蛾出繭、交配、產卵、等待孵化成另一段變化的一生。這裡並不取最驚心動魄的視覺奇觀，在整個戲劇性過程只點出最安靜的片刻，未變化的仍無自我的卵，安靜的躺在不可見但局部可感的無盡的生命史過程之中。

〈睡吧！我的愛〉，一張鋪著銀白色長毛皮草的高貴奢華的的雙人床，床前是兩個荷包蛋、窗外是清晨的森林景色以及海景，太陽並沒有直接出現，只藉著海面上晨曦跳躍的反光「光點」，及透過扶疏枝葉的「光暈」來指示。這種氣氛太像渡假時的隔離、悠閒、柔軟、幸福的感覺。但在這房間中，不要說兩個人，一個人也看不見，但是不是真沒有人？

當你面對這張被渡假的逃離、悠閒、柔軟、幸福的感覺所包圍的豪華的毛絨絨雙人床時，另一個感覺緊跟著升起──那不光是毛與針，既美又危險的材質，而是觀者身上立即被換醒的：柔軟、幸福、溫存以及刺痛、激烈、驚悸的一對最基本的對比感覺。這種感覺可以發展到性愛的翻雲覆雨，可以發展到臥室中的、隔離、冷感、虐待與受虐的倒錯，甚至血案。這裡並不取最驚心動魄的視覺奇觀，在整個戲劇性過程只點出最基本的存在的自覺──我對於我的肉體的最基本的感覺，透過最為敏感的皮膚與外面世界的關係的反身感覺，也就是還未區分內外之前的最直接的身體意識的內容，或連那感覺還未發生，正要發生之際。

這個看不見但可感的，剛在生發狀態中，以觸覺為主的「身體覺知」，又可投射顧世勇在母胎空間中的「嗡嗡作響」，以及她自己在雲中無意識的「生命脈動」形成一種介於觀念及超現實的情境。這其間交織流動的意象非常細膩及豐富，不忍心用幾句結論框限它。

多重介面間的複雜倫常關係
──趙春翔現代水墨畫中家庭親情與有情宇宙之關係結構

前言

　　這篇短文想探討趙春翔的繪畫中非常特殊、充滿矛盾的家庭親情與有情宇宙之間的關係結構。在傳統中國大山水繪畫中已經發展出能夠處理人與其生活的空間，特別是人與有情的自然宇宙的關係的架構，趙春翔的藝術創作不但繼承了傳統的這種複雜的人與有情的自然宇宙關係的思維，在結合了西方思維以及相關的視覺表達方式之後，這方面的表現能力就更加的強大，矛盾性加大，張力也加大。

　　1988 年我在巴黎第八大學通過的碩士論文以《郭熙早春圖的時間性》為標題，這是在文化衝擊之後想回頭重新認識自我文化中的時間、空間、身體觀以及倫理觀之間的相互關係的企圖。1992 年幫台北市立美術館策畫的「延續與斷裂」，實際上也是對於台灣當時現代水墨畫的研究展，那是想在看似傳統的水墨中找出有西方思想的本體的部分，想在看起來很西方的水墨創作中找出很東方思想本體的部分，這裡所說的本體的部分指的是至為根本的時間觀、空間觀、身體觀以及倫理觀的部分。因為在 90 年代初，台灣藝壇正以過度簡化的方法來區分傳統中國、台灣本土以及西方現代的藝術樣貌；那時台灣對於水墨的研究經常集中在城鄉題材上的改變，或是狂放表現／虛靜禪趣，以及具象／抽象的樣貌的簡單差異比對之上，因此有這樣的微觀研究型策展的企圖。

　　在碩士論文《郭熙早春圖的時間性》之後，在博士論文階段又陸續研究了《法蘭西斯‧培根繪畫中的時間性》的問題，實際上是更具生理的、心理的、主觀的「時間、空間、身體與倫理的連續體結構」的問題，那是個體與外面（上面）世界的隔離與連結的關係。培根畫中的空間原型，取自西方傳統聖像畫，畫中的主角是更曾經取材自委拉斯貴茲（Diego Rodríguez de Silva y Velázquez）所畫的主教無辜十世，主教應該是能夠直接與神連通的首要中介，可是在培根神已經死亡或離去的時代，畫中變形扭曲的孤獨的主人翁的每一個特定的與他人的連結，都讓這個充滿焦慮與欲望的個體的世界相對地變大、變小、變危險、變安全，或是在一個主觀上沒有外面

的封閉空間中挖出可以透氣的氣泡或是通向某處的蟲洞⋯⋯。這是一個破裂的萎縮的空間結構。

在 1999 年我曾經以〈鏡宮斷裂世界中的多重自我〉的標題，探討過趙春翔繪畫中的空間意象，事隔多年再寫趙春翔，我想用更簡單以及專注的方式，也就是針對趙春翔現代水墨畫中的家庭親情與有情宇宙之間的關係結構來發展，其中當然特別強調畫面中多重界面／介面所發揮的作用。我也希望盡量用非常日常的語言來展開，我認為他的現代水墨中所傳達的情感是有關人類的普遍經驗，至少是華人的普遍經驗，應該是很容易懂的。

脆弱的家庭空間與其相關的視覺語言

（一）脆弱的家庭空間

家庭當然需要有實體的空間，但是有了實體空間並不保證就能有家庭的實質體驗。其中更重要的是穩定的親密關係以及持續的安全的保障。家庭堅固的牆壁隔離了外界的所有具有威脅的因素，實際上，有非常多的事務是可以透過物理的牆壁進入房子的內部，例如疾病、鬼神⋯⋯⋯事實上光是家庭的牆壁是無法阻擋諸如災難、戰爭、甚至小小的惡勢力⋯⋯，因此它還需要有不同形式的圍牆。只有這對外的圍牆是不夠的，假如內部的成員沒有相互扶持、以及持續的愛與包容，家從內部就分裂了。

簡單的說，家庭是一個希望能夠維護內部的正面穩定關係，能夠建立與外部的正面關係以及隔離外部的負面關係的場所。父母之間的愛，以及父母與子女之間的愛，以及子女之間的愛，成為內部的重要力量。實際上這樣還是不夠的，既然它有敵人、壞人或是疾病、災難、魔鬼的威脅，它還需要更高的人間組織的或是神的保護。

如果用一個窮困、遭遇變故、父母異離、永遠不能進入社會主流、居住在荒郊野外，甚至居住在河堤外爛灘的家庭來思考的時候，我們就比較容易了解甚麼是脆弱的家庭空間，也更容易了解趙春翔現代水墨畫中家庭親情與有情宇宙之空間關係結構。

（二）借用的傳統視覺語言

趙春翔處理的是家庭倫理劇，但是他幾乎不直接用人來表達，而是用住在荒郊野外，可能還是多雨、潮濕，還經常刮大風的河堤外爛灘上的雜樹上的一個鳥家庭

作為主要角色。除了在場的角色之外，還包括不在場的親人，以及可能會威脅或庇祐牠們的暴風雨以及鬼神等。這裡家的空間是不穩定的，沒有堅固的牆壁，甚至沒有屋頂及牆壁，完全暴露在任何可能的負面的能量。這時候老天的眷顧是多麼的重要，下不下雨、刮不刮風，出不出太陽，出不出月亮變得至為重要。

當然趙春翔借用了中國山水以及花鳥的傳統語言，他也借用了中國形上學圖騰符號例如太極、陰陽八卦，以及民間宗教符號例如紅蠟燭等。在這些圖騰符號上，他銜接了西方象徵主義繪畫中經常出現的聖光，或是異相、光環、光柱，以及抽象表現之後所發展的硬邊藝術、後繪畫性抽象、歐普藝術。而在中國傳統潑墨表現之上，也銜接了西方的書法抽象表現，特別是波洛克接近於行為藝術的抽象表現主義。

這些現有的語言，被他重新吸納在一個新的，其實是更接近真實的華人的家庭親情宇宙的脈絡之中。趙春翔應該是最成功地將不同的大語言系統成功地納在一個新的表現形式，並且還更深刻地傳達了經過戰亂動盪、悲歡離合的華人情感狀態的偉大藝術家。

家庭親情與宇宙能量之關係結構

在趙春翔的繪畫中，最核心的問題是家或家族的成員之間的情感維繫，家絕對不是物理的建築空間，而是一組複雜的關係，一組用來連結內部以及區隔內外的關係所構成。家對於處境好的人或是處境不好的人而言是不一樣的。家對於在家的人或是不在家的人而言也是不同的。家除了內部的關係之外，其實還必須包括它與神鬼的關係、與祖先的關係、與不在場的親人的關係，家還包括了相對安全、疏離、動盪、危險的外部空間的關係。在趙春翔的畫中從來不出現任何的人物，相反的卻透過處在風雨中或動盪的環境中的鳥的家族的內部與外部關係來傳達上述的複雜狀態，這裡面物理學的遠近關係多少會受到主觀的情感關係的因素的扭曲。

這裡將用三個面向來發展，第一個面向是「理想的以及風雨中的家庭的意象」、第二個面向是「通道／日月／星光／眼神與家庭氛圍的構成」，這是他作品中比較奇特的甚至是靈異的部分，他也是造成最大的情感張力的元素。第三個面向是「看不見的主體與遠方或四周負面能量的關係」，這是我特別的觀察，當然也是順著前面兩個面向的發展的綜合判斷。無疑的，我們也可以特別注意到，除了大量使用太極、陰陽符號來強化家庭關係外，趙春翔作品中還包含了書法式抽象表現主義、硬邊或是繪畫性抽象等的西方藝術語言的運用，甚至也有一些更早的象徵主義的痕

跡。但這些個別的語言參照都不是首要的，因為都已經被納入到另一個有機的大整體之中。我們要觀察的倒是這些不同來源的語言的組合與表現內容之間的唇齒相融的關係。

理想的以及風雨中的家庭的意象

〈爹地和媽咪〉下面是兩隻緊緊靠在一起的公鳥、母鳥，上面是一些黃色與白的圖形，整個畫面給人過度童趣的快樂家庭意象。〈色彩飛揚〉上面是一個包括了許多細節的動態圓形圖案，下方是兩隻相依慰的公鳥母鳥，並且整個畫面被包圍在純紅色的喜慶的光輝氛圍之中。非常類似的，〈多麼美麗〉上面是一隻具有溫柔眼神的大鳥，下方有一個鳥巢，裡面有兩隻小鳥，這鳥家庭被以樹枝狀線線條連結在一起的紅色圓點所包圍，整個畫面充滿溫馨快樂。上面這幾件作品幾乎像童話，傳達了多麼單純家庭幸福與快樂。

〈家〉（1965）在簡化的房舍及花園的圖形後面，兩隻大鳥相望並且將兩隻大嘴交疊在一起，後面的天空是兩個大太陽或是一個太陽，一個月亮。我們可以在趙春翔的作品中，看到大量的太極圖，而一公一母的大鳥的眼睛與大嘴巴，也經常成為太極圖中的兩個相互旋轉的陰陽的部分。這不是真實的情況，而是純然理想的觀念境界。〈結合〉（1970）左右兩邊是菱形的抽象結構，中央的方塊中是兩隻相依慰的大鳥，有一點太極陰陽調和的意味。〈陰陽與鳥〉（1972）上方是陰陽的圖形，下方是兩隻鳥疊合在一起的情況。〈合為一體〉（1973）上面是純陽卦的平面圖案，下面是純陰卦的平面圖案，中間是兩隻鳥的依慰，它們的四周還有明顯的紅色光環。

〈福降大地〉樹叢中幾隻鳥緊緊靠在一起，七嘴八舌，交頭接耳⋯⋯後面是一個巨大的溫暖的桃紅色的太陽，並在太陽與鳥群快樂聒噪鳥群前面佈滿了黃色的筆觸，某種正面的、喜悅的氣氛擴散在整個畫面。這一件作品和前面的兩組不同，它比較接近真實，也必較具有傳統水墨的趣味。〈四海之內皆兄弟〉（1984）和〈福降大地〉的構圖相當接近，情感也類似，另外這些小鳥比較不像在傳達家庭內部的關係。〈飛濺〉（1987）這件作品中，有風、有雨、有殘破⋯⋯但是這些都不妨礙這些鳥之間的親密感情。〈夜靜月朦朧〉（1988）在荒郊野外的爛灘雜樹林樹枝上安靜地停著一群鳥，皎潔的月光與漆黑淒涼陰冷的樹影形成一種特別的顫慄的動態，並且與一動也不動已經休息的鳥而形成奇特的對比。這到底應該算淒涼還是安

詳？至少鳥群可以感受相互間的體溫與陪伴。

通道／日月／星光／眼神與家庭氛圍的構成

從上面的作品，並不特別感受到家與超越的力量或是遠方的力量的實質關係。也許特別要在家庭成員之間關係的欠缺、匱乏與隔離的極端情況下，這種關係才會更加的突顯。〈懷鄉淚〉（1950）這件早期的作品似乎相當正常，只是風特別大，將樹枝吹歪，將樹葉吹落，比較特別的地方是衣服被狂風吹亂的旅人，回頭張望高聳的山壁以及特別是中間被雲霧遮蓋的山間小路。這是離開的路也是回家的路，是讓家破裂也是讓家復合的通道。這在趙春翔的作品中至為重要，也是我們能夠理解的情感。

〈生命的動力〉（1967）上方是黑色的洞，並在周圍散發出藍綠色的光圈，前方有一排蠟燭，一道紅色的光柱從上而下，在下方是兩隻青蛙。這裡，下方的青蛙似乎是從上面的那個黑色的洞口生出來的。這個猜測可以在下面的這件作品得到肯定。〈陰陽：生命之環〉（1972-77）鮮豔色彩所構成的漩渦後面藏著一隻大鳥，大鳥後面還有一個黃色的光球，它的光線從上方降下來，同時一串黃灰色球狀也從上方降下來。相反的像小蝌蚪的生物，從下方順著光線努力往上游，好像要回到漩渦的中心，或是大鳥的眼睛裡面。〈奔向光明〉（1973）和〈陰陽：生命之環〉極為相似，一群蝌蚪向著太極圖的方向逆游而上。這一系列的創作比較是中國玄學化的倫理觀念的圖解。

〈星光〉（1974）兩隻竹子上端住著兩隻鳥，也大約在鳥的眼睛的高度，垂下一串的白色黯淡的圓圈。這裡也同樣潛藏著如同上面所說的，可逆返、可回歸的關係。〈藍星月夜〉（1990）相隔十多年，但基本上一幅有很多相同的地方，兩隻大鳥應該是一公一母，住在高處，樹林中的夜特別黑，天上藍星的光直透地面，天上月亮飽滿的黃色光柱，更是從竹林上端，穿過鳥巢，直達地面。〈恩光高照〉、〈淨土〉有類似的結構，月亮的光柱直接照射到在竹林底下漫步或覓食的鳥家庭成員。這裡的情感表現是宗教的、詩意的。

〈慈暉普佑〉（1983）整個畫面從外表上看，絕對是一個動盪的險惡的環境，但是從葉子縫之間穿透過來的光線依然明亮鮮豔，接引它的雙紅蠟燭依然安穩，火焰在風中連一晃也不晃。〈生命之光〉（1985）黑色葉子背後的發光體的溫暖光線，透過葉子的縫隙直透過來，並形成一個光環，在黑色的葉子及光環之前，有四隻紅

左・趙春翔　慈暉普佑　1983
畫面呈現的絕對是動盪的險惡的環境，但是從葉子縫之間穿透過來的光線依然明亮鮮豔而且溫柔，接引它的雙紅蠟燭依然安穩，火焰在風中連一晃也不晃。哪那是母鳥的慈祥眼神？
右・趙春翔　遠方的行星　1986　油彩、壓克力彩、畫布　139×147cm
星光的四周有強力的漩渦，更特別的是那像是從水中絕望地看水面上的強光。這是一種多麼致命的渴望。另外〈生命的動力〉（1967）、〈陰陽：生命之環〉（1972-77），〈奔向光明〉（1973），三件作品也都表達了個體生命被生出來、被迫離開母體，以及渴望回家或回到母體的渴望。

色蠟燭，像是接引聖光以及與聖光對話的媒介。

　　〈宇宙之愛〉（1987）如暴風雨般的筆觸和深邃恐怖的黑色結合在一起，一直延伸到畫面近端。遠方強烈的星光撥開黑暗以及厚厚雲層，與接引它的雙紅燭，不能帶來任何的溫馨與安定感，而是一種恐怖的有關死神的幻覺。如果我們更仔細看，遠方奇怪的星光四周還有一個紅色的圈圈，在紅色的圈圈上面貼了兩片菱形的金箔，然後又在金鉑面畫了兩支紅蠟燭。更奇怪的是再前方也有一個紅色的圈圈，如果我們到過來看的時候，那是一個帶有紅色光圈的褐色人影，頭部還有一個可疑的眼睛。

　　在〈太陽與雙燭〉（1989）、〈風中燭〉（1988）以及〈黃彩潑四燭〉（1989）三件作品中，紅色的蠟燭還在，只是遠方的溫柔的、帶有希望、撫慰能量的光已經消失。或許如同〈宇宙之愛〉（1987）畫面中的無法控制的恐怖能量，被有意識、無意識地塗掉或轉換掉，例如在〈藍色潑彩〉（1988）蠟燭消失，好像有什麼東西的灰黑色畫面，又被藍灰色的潑灑遮蓋。在〈黃彩潑四燭〉這件作品中，遠方的對象被遮蓋，改為非常強烈但又與整體畫面呼應的黃色潑彩。回顧〈遠方的行星〉（1986）星光的四

周有強力的漩渦，更特別的是那像是從水中絕望地看水面上的強光。這是一種多麼致命的渴望。再回到前面所曾經觀察的〈懷鄉淚〉（1950）表達回頭張望離家以及歸家的路的心情，以及〈生命的動力〉（1967）、〈陰陽：生命之環〉（1972-77）、〈奔向光明〉（1973）三件作品都表達了個體生命被生出來、被迫離開母體，以及渴望回家或回到母體的渴望。只有經過這樣的對比，我們才能體會趙春翔在表達親情作品中的刻骨銘心甚至是悲愴的程度。

看不見的主體與負面能量的關係

在前面的各種分析之後，我們不得不重新思考遠方的光源的屬性，以及前面看不見的主體與那可疑的光源的關係。

〈玫瑰風暴〉（1962）畫面深處是帶有恐怖能量的抽象表現繪畫，但是在前面遮蓋了玫瑰色的圈圈，好像要把恐怖了力量擋在後面。這種奇特的結構出現得相當早。〈月光〉（1984-86）最遠方是溫暖的滿月，但是在月亮上方以及前方是一大團的黑色的塊壘，那是一種負面的能量，藝術家在前方加了一層白色、以及藍色的菱形圖案，將前面的兩種正面以及負面的能量都阻隔在後面。

〈溪流灌溉了淨土〉右邊是一隻奇怪的身體扭曲或受傷，或死亡的紅色大鳥。他的眼睛的部分被遮住，另外在畫面做半邊黑色的部分有一之明確的眼睛，一些白色的菱形不太規則地分布在畫面前方，像是要用來將恐怖能量遮住的屏障。

〈宇宙之愛〉（1979）紅色像太陽的造形透過樹枝以及藍色菱形的圖案穿透到前面。但是，在太陽左邊的黑色區域中有一隻垂直的眼睛，事實上在紅色的太陽的前面也有一隻綠色的眼睛，兩隻眼睛並置的畫面之前也經常出現，並且是以一陰一陽相調和的太極圖的狀態呈現，但是在這裡眼神裡包含了某種恐怖的能量，那麼這在前面的幾何型圖案，就成了用來阻擋這種恐怖力量的屏障。

〈宇宙的歌姿〉（1967-1983）這是一件非常複雜的作品，前面的黑色筆觸、中景的山水，以及遠方發射強光的漩渦中心，它的旋轉力道，以及如同原子到爆炸的力擴及整個畫面，甚至超出畫面，這個強大的摧毀性能量甚至把前景的松樹吹歪了。如果我們看這件作品的 1976 年的版本，那是畫在背後的另一幅畫，在 1983 版本的爆炸的太陽的位置，畫的是一隻大眼睛，長年在天上看著你的大眼睛，它並非總是溫柔的，它有時還是嚴厲的、恐怖的。

經過這樣的分析以及比對，我們可以合理的推測，趙春翔充滿了家庭親情和友情

宇宙關係繪畫中，有強力的要接引遠方的慈祥正面力量的結構，也有強力的要排拒遠方的強力恐怖負面力量的結構，這個時候畫面中的紅燭、紅色圖案，變成接引的介面，而其他顏色幾何圖案所構成的另一個可穿透的平面，並成為確立威脅又阻擋威脅的界面。

小結

　　在 1999 年由中國美術學院所出版的《閱讀趙春翔》書中，各方的專家學者已經對於趙春翔的生平、創作、語言結構、倫理價值、美學價值、以及中西融合，並再創新主體語言的角度等提出非常有深度、有價值的論述，本人受益不少。在前面的努力之上，本文單從家庭親情與有情宇宙之關係結構來探討，更是發現趙春翔作品中的強大的深刻的能量的表現，以及足以支撐這種表現的關係結構。限於篇幅，應該對於幾個混淆在一起的遠方的對象再進一步的區分，我相信其中有共存的矛盾，也有繼時的演變。不管怎樣，這個包括了家庭、必要時要移孝作忠的國家、以及時而慈愛，時而殘暴的天的複雜的可變的結構是有啟發性的。這個複雜的結構的逼現，歸功於趙春翔的特殊悲慘的境遇以及他超人的藝術表現力與終身的執著，這代價是何等之高。

2

在無法掌握的城市中
介入我們的理解與想像

前言：在無法掌握的城市中介入我們的理解與想像

1998 台北雙年展「欲望場域」之空間思維

這個展覽的外面有各種大幅的廣告：商業的、政治選舉的、宗教的……。它的裡面有萬客隆大賣場、家具批發店、高級百貨公司、高級大飯店、證券交易公司、遊樂場、葬儀社、好幾家電影院、汽車展示場、妓女院、茶室、警察局、刑案現場、飯館、家用電器商店、小型的超級市場、服飾店、玩具部、照相館、廟、英雄紀念館、革命廣場、抗議的民主廣場、醃肉店、醫院、太平間、藥房、便當及自助餐館、雙語教室或補習班……。它擾動了台北市，不光在美術館裡面看展覽，還可以在街道上看展覽，還連結到松山機場的飛行航道、被投過啞彈的基隆外海。

驅動城市 2000 ── 創意空間連線

這個在華山藝文特區的非官方展覽居然膽敢和當時的 2000 台北雙年展對話。9 月10 日至 15 日，也就是台北市立美術館台北雙年展展期的第一個月期間，「華山藝文特區」隆重推出「驅動城市 2000：創意空間連線」大展，希望透過「穿孔、連結、生產」，也就是透過「都會層積岩層間之考掘及閱讀行動」，來凝聚以及創造一種「自我形成的機制」。這次展覽邀請與「華山藝文特區」同樣具有類似經驗的跨領域藝術團體及個人藝術家，以台北、花蓮、高屏、台南、嘉義及台中，分區域主題館方式，聯合策展。除了要連結散布於城市角落的各藝文創作據點，使整個台北市區本身成為一個開放的藝術展演場，並結合台北市立美術館台北雙年展開幕及邀請國外藝術家、藝評家來台的時間點，使國內藝術家在國際藝術網路中得到充分發聲的機會。

從眺望發光的城市到陷身光管迷宮城
── 淺談 2000 北縣國際科技藝術展「電子章魚和影像水母」

板橋轉運站是包含高鐵、台鐵、捷運的三鐵共構車站，能夠把我們帶到全國各地。轉運站內部有大量立體通道相互連結，也包括了連結到外面商場的時尚地下街。

這個展覽把大量使用巨大螢幕投射的數位科技藝術，放在還沒有正式啟用的轉運站中，展覽的個別作品都非常的精彩嚇人，但是我並沒有特別專注個別作品內部，而更關注整體展覽中虛擬空間的與三鐵共構的板橋車站與動態實體城市的複雜關係，包含展場以及展場在城市中的延伸。這真是一個超級大展，個人很受啟發。

社區互動或藝術社群的建立——從「輕且重的震撼」談起

台北當代藝術館曾經是日據時代的貴族小學，之後曾經是台北市政府機關用地，最後才變成當代藝術館。由於空間本身的歷史以及和周邊非常熱鬧新舊雜陳的都會聚落貼得非常近，使得它很容易發展與複雜的城市的複雜關係，從一開始當代藝術館和藝術家們都很清楚這個場域的潛力，也往這個方向發展有遠見的思考。其實我不認為把「科技媒體藝術」當做台北當代藝術館的主要關注項目是最有利的，原因很簡單，因為在這個台北核心地帶的舊社區地點上，有另種可資運用以及發揮的條件，那就是與活生生的人及變動著的複雜社會空間的最親密互動。這是以往的台北市立美術館所最欠缺的先天條件，也似乎是當代人的最大缺憾。就在這個位置上，台北當代藝術館可以發揮最大的效益。

藝術與交互觀點的介入——片面的閱讀台中國際藝術節「好地方」

本展一開始就被設計有國際文化交流及文化觀點比較的功能，另外，它以台中舊商區為展演基地，結合社區文化工作者，企圖挖掘城區中失落的歷史，也藉著藝術活動及剛完成的繼光街徒步道，企圖振興中區之商業契機，這些都和社區總體營造的理想接軌，但又有一些明顯的不同。在策展簡要的「超場所」論述中，已經稍微點出的不同文化族群間非常細緻的「看」與「被看」，以及流變、交融等的問題。要完整地參與「藝術節」的各項活動並不容易。其實，熱鬧的街景和極為聳動、快速的街頭表演，也讓人無法細心品嘗靜態及細膩的展覽。這篇文章希望用較慢的速度將這些細節依據某種內在關係組合一下。其實，這也只是一種相當局部的觀察。

城市地面天空大樓間的影像／櫥窗／劇場
——及其新效應與疏離城市中可能的交互關係網絡

本文標題的靈感來自拿破崙稱呼威尼斯聖馬可廣場為「歐洲的客廳」這句話。我們能不能將汽車專用的大街道，至少暫時轉變成大廣場、大劇場、大客廳或大市

集？順這個大方向，本來街道是兩邊居民住家空間的外部，現在將街道翻轉成為更多的居民住家空間的內部，也就是大家共同的客廳，這時每個窗戶變成了能就近觀看街上廣場演出的包廂。街道劇場更可以將私密或半私密空間的生活搬到街道廣場劇場中演出，當然包廂也可以轉變成為更小型的劇場。我們可以用從地下室到最高樓房屋頂陽台的街道空間容積，去建立或思考不同的人與人的複雜關係。

2015 城南藝事——街道博物館：移動書報攤

城南地區有很多國家級博物館，事實上這些也是掌管國家文化藝術教育的機構，他們和周邊的都市環境沒有什麼直接關係。「2015 城南藝事」因為只使用博物館的戶外空間，就大膽擴大與周邊城市的關係。當三部大型「移動書報攤」大約以兩週為周期，從台灣博物館廣場，移動到郵政博物館牯嶺街小劇場之間的空間，再移動到二二八國家紀念館後面的優雅庭園，再移動到國立歷史博物館／國立藝術教育館／台北當代工藝設計分館之間的廣場草地，最後再移動到介於兩廳院以及中正紀念堂之間的大廣場，它們不斷移動不斷創造與周邊環境及人群關係，拉近了本區域人、事、物的關係，展出內容和原始的設定中國書畫的傳統沒有什麼關係，而是這個鄰近政治核心的地區——包括牯嶺街的地區的深厚複雜衝突的歷史的另一種書寫的關係。

穿孔城市策展的再思考

首先它也是一個策展，後來才發展為類評論的文字。台北當代藝術館館長希望我策畫一個有關空間的展覽，而我覺得最複雜的空間非城市聚落莫屬，且大部分複雜關係總藏在不同的牆壁後面。有一次半夜和藝術家陳宣誠聊天談到，假如將居家大樓聚落從中間切開，那將是最有趣的劇場。穿孔因為城市會被各種奇怪的能量所貫穿以及影響，穿孔是因為城市聚落都將會敗壞，穿孔是因為要讓看不見的東西被看見，穿孔是因為要讓隔離的東西連在一起。這篇文章不是原始的策展論述，而是展覽後期比較從藝評的角度書寫的。

思考「2018 年大台北當代藝術雙年展：超日常」

利用台灣藝術大學整區的宿舍閒置空間來策畫大型雙年展，將會有什麼不同的可能性？已經無人住的日常生活空間聚落，經過擦拭但是仍然充滿各種糾結的記憶，

藝術家在其中以解構片段介入其中，或是以局部挖掘方式露出時間皺褶。一方面碰觸極深的多重集體記憶，另一方面讓當代人工智慧、網路連結、已然融於生活而不自知的虛擬影像科技的細節融入其間，讓展覽本身好像早就已經是大家熟悉的日常怪夢。台藝大很幸運地有大量閒置的宿舍空間，可以從容地發展這樣靠近卻又相互隔離的居住空間之間的複雜關係。對我而言這是「穿孔城市」更大規模的發展。

當迷宮與飄移變成日常感知
——感知張君懿多維度的「給火星人類學家」特展

　　將實體展場以及實體作品經過巧妙的轉化進入網路空間，就不再受原本實體空間或實體作品的物理限制、不受地心引力限制、不受視角限制、不受真跡版本的限制，因此可以無限複製變形，連空間也可以無限彎曲。疫情讓我們更加依賴網路，改變我們的日常經驗，但是舊記憶仍然強過這些新經驗。在這個展覽中，希望虛擬空間強到足以干擾實體空間或與實體空間相融合。假設我們是外星訪客，依照第一次見到的影像連結來思考我們地球人的日常生活方式，那麼肯定我們的日常生活會改變會更快更沒限制。這個展覽中觀眾感知方式及態度，被深度地思考及規畫。

2020 台南美術館「夏娃克隆啟示錄——林珮淳＋數位藝術實驗室創作展」之後的心得

　　藝術家林珮淳在達文西手繪的人類理想男性身體素描的背面，疊上數位科技及流行時尚設計美學所繪製的虛擬理想人造女體，在剛開始具有比較強烈的兩性平等的意味，但是接著顯現為更強大的女體神夏娃克隆的形成過程，並且以更快的速度不斷演化，獨立以主角身分呈現自身，自體旋轉表演起來，並成為能夠危害世界的魔神。做為引進女性注意藝術的先驅、也是數位虛擬科技藝術先驅的藝術家，在這個時候反過頭來批判過度強大的新女性將要加速世界末日的來臨，是這個展覽中最有意思的部分。浸透式空間時間展示，強化了末日的將近的臨場震撼感。

2022「空間迷向—何孟娟個展」中的幾個交織關注面
——魏斯貝絲藝術家社會公共住宅影像裝置展的觀察、思考、延展

　　何孟娟在創作魏斯貝絲計畫的時候，就體會到所謂的「空間迷向」，她說：「在那裡，我無法確切分辨公寓裡的世界究竟是過去、還是未來？那裡就像巨大的時空

膠囊，封存所有的記憶，同時也引領我們看向未來，在那樣缺乏強烈視覺線索的空間裡，猶如『空間迷向』」。而我從這個深度介紹魏斯貝絲藝術家社會公共住宅的展覽，除了深入魏斯貝絲藝術家社會公共住宅，又順著藝術家的經歷與特質，發展了三個提問：魏斯貝絲藝術家社會公共社會住宅為何能維持那麼久？如果藝術社群這麼重要，如何建構藝術家與社區熱愛參與藝術活動的居民的持續的共同藝術社群。魏斯貝斯社會公共住宅的老藝術家可以維持強大生命力與創造力的重要原因，除了藝術本身，藝術社群的持續互動關係應該更重要。

1998 台北雙年展「欲望場域」之空間思維

前言

也許您會覺得這篇文章極為無趣，假如如您想知道的只是個別作品。這篇文章並不想深入探討每一件作品，而是要把整個展覽看成單單一件作品；也許還不是要談這個展覽本身，而是要談策展人怎麼「論」他的這個展覽，以及策展人怎麼「結構」他這個展覽。先看看策畫人南條史生怎麼說：

> 本項雙年展將以「欲望」──我們所居住的社會與世界背後的重要驅策力──為重心，從其各面向探討現在城市中不斷變遷的混沌狀況與旺盛的活力，同時也探討當代社會議題如時尚、消費主義、身分認同、性別，以及傳統與現代的衝突等等。
>
> 人、國家、道德團體、民族等的欲望導致二十世紀的世紀大戰。欲望同時也使人類發明或發現偉大事物。
>
> 共產主義的崩解與資本主義所帶來的繁榮或問題也是始於人類欲望的無可避免的結果。「欲望」改變日常生活，改變城市，甚至改變經濟與政治。

這是從南條史生所策畫的「欲望場域」的導覽手冊中摘錄出來、最精彩的宣言文字片斷。刪掉很多，因為類似的話反覆了很多次。幾次碰到名藝評家及策畫人石瑞仁，他都提到展覽總策畫人南條史生在這次這麼重要的展覽中未清楚闡述他自己的「展覽」理念，讓人有如在迷宮中打轉而有所批評。我對於這次策展人的「展覽論述」也十分不滿意，由於〈欲望場域〉這篇文章相當空泛，要討論也難找到一些具體的切入口。也許他本來就不是一位長於論述的國際級展覽策畫人，不必那樣的苛求。但是針對於一個這樣大的展覽的策展理念，台北市立美術館沒有在國內發動一些深入的探討，實在有可議之處！

「欲望場域」本是難以捉摸，到處流竄之感覺與能量，「它」究竟是一個可以包

羅萬象的質量，任何東西放進來都不至於太離譜，都可以消化。我關心的問題是：他如何把這些東西放在一種很有趣的、具有強度的、流動的「關係」之中？這種「關係」將帶給本身就受限於線性展開的文字一種難以克服的困難。也許這正是這個原因，而使展覽文字論述遲遲未出現，乾脆不說讓你們直接看作品，觀賞者自求多福，從作品場域間的交識，去個別完成這個難以描述的網絡。我肯定南條史生他在展覽策畫中努力的要經營這個最困難的部分，但到底並沒有把它明說出來，以致我們一直在細節上打轉。

我的這篇文字主要是要從完成的展覽物件中，再去形構一個原本缺席的「展覽論述」，就好像是去回想一個我自己辦過但已經稍微遺忘的一個展覽。南條史生是我們聘請來策畫台灣第一次國際雙年展的國際級高手，高千惠會批評南條史生沒有對台灣做多少「技術轉移」，我猜測他所做的應該是轉移而未轉移極為複雜精緻的「展覽空間語言」思維。由於我本人也策畫展覽，並且把空間不當做只是一個容器，而是當作「存在模式」的某種投射，因此特別關心他的展覽的「空間結構語言」，而非只是個別的作品。

這個展覽的「內在結構」非常地複雜，剛開始看的時候會被它聳動、多樣的作品內容所迷惑，這也是應該且正常的。但經過長時間的穿刺，往往像一種在困頓的、在迷宮中摸索的過程，最後多少還是能夠把這一個大展覽，類似繁複的建築聚落與它的基地的整體，看成自己所蓋的、所住過的建築的「縮小模型」，或自己所規畫的、所生活過的城市的「縮小模型」，而達到某種程度的「結構性的理解」。

南條史生談的也許更加是在「欲望場域」中不斷變動甚至浮動的「亞洲城市的風貌」，或做為地球村中的「亞洲的風貌」。這個浮動、流動的亞洲自然無法用孤立的作品來呈現，無法用一般地圖學或建築圖的觀念來呈現，它是由一些被住過、生活的場域、氛圍所交織、交疊而成的產物，要描述它需要另一種漂浮流動的空間思維。

虛擬未現身的策展空間思維

先想像台北市立美術館整個就像放在桌子上的一個具多層膜，能透視、能反射、能折射、能穿刺、能穿越、能快速組裝的「神奇變動的盒子」；再想像你是一隻可在模型中爬的螞蟻，或是一隻能夠在其中快速的不斷蛻變、結繭的小蟲；再想像你也是一個可在外面遠遠地看這個奇怪「神奇變動的盒子」的人……

花了這麼多的篇幅做這麼奇怪的引導有必要嗎？但我們必須升高到這個位置才能夠把一些看來似無大關連的影像物件，串在一個有開展性意義的解釋脈絡之中，否則我們花了很多錢，讓別人出風頭，辦了一個好展覽，卻沒有學到什麼，或是說從枝節上做了很多批評卻沒有學到主要的功夫，那是有點可惜。

由韓國藝術家朴某的〈別向後看〉，在這次展覽中似乎只是一件很不起眼的作品，被放在美術館一樓玻璃窗外牆角，一邊是雜亂得像垃圾又像材料的東西，另一邊是用合板及木條所搭建的奇怪建築，沒有屋頂，有點像房子、舞台、船、教堂……，它一部分的地板堅實地搭在地面上，而另一部分搭在浮桶上。這次美術館戶外的廣告、鷹架與美術館空框架的組合，應該是南條史生展覽策畫的重頭戲，而我把這間四不像的「前建築」看成是上述結構的一個縮影。

韓國朴某所作的〈別向後看〉，是一個永遠未完成，無法分類及定義的東西，一個什麼都不是而且還在「開放混成」狀態。我上面所說的那個奇怪的盒子，與朴某所作的〈別向後看〉，有不少類似的地方。也許可以這樣看吧！美術館是一間層層疊疊拼湊的巨大未完成、永遠也不能完成的「建築—裝置」，或是一個活動的聚落，例如像馬戲團、遊樂場，它內部的隔間不斷的改變，在其內部又有一些什麼都不是，卻永遠正在拆、正在建的東西。它既在內部也在外部，像一個貨櫃便於移動，沒有固定的牆壁，隨拆隨建，合板、帆布、鷹架都是它最靈活的材料。但這活動的建築聚落也並非從零開始，例如：可以用現代主義的架子當做組合其他拼貼建築的支撐架，可以選各種文化新舊片段拼貼其上。

我的這篇遲來的文章有一點是想從多層關係中推敲南條史生的策展觀念，接下來我試著先從「很遠」的、很「皮相」的角度來掌握它的策展觀念。必須說明的是，這「皮相」兩字，對我自己及對南條都沒有貶損的意思。一種從遠距離看東西，有時是非常重要的，特別是當我把整個展覽當做一件作品來看。

荒漠中的半活動違建商場城

（一）近逛拼貼迷宮街

美術館門口被俗又強烈的廣告看板所圍，令人覺得好像是一家掛滿廣告看板的三流電影院。旁邊可能有一家很大的家具大賣場，進場前你可能會穿過在走道上賣衣服的地攤或小吃攤位，進入售票處的穿堂，裡面可能有販賣部、小電視遊樂場，旁邊可能還有其它的便利商店、超級商店、書店、雜物飾品海報店、錄音帶 CD

店……。進場後，先穿過曲折迷宮般的黑暗窄長走道，再進入不同的放映廳，開演後再隨劇情進入不同的虛擬時空。「走道」的本身，在這次展覽中有其重要性，例如：樓下大廳中就有好多電梯小姐、好多電梯，有些通到大超級市場，有些通到汽車展示場，有些通往供應虛擬空間的電影院。這個展覽場的規畫多少像一個混雜的真實生活時空，這似乎屬於是建築及都市環境規畫問題的提問，為什麼放在一個「純藝術」的展覽中？

假如一個「展覽策畫」是從一個「真實的生活時空的形成」的角度來開始思考，假如一個展覽把行走、觀看甚至參與的過程都納進去，假如一個展覽把一個都會的「形成過程」都納進去思考，那麼這個展覽會是不同的。美術館建築本來是一個本身固定、用來裝不固定內容物的容器，原來的台北市立美術館，更是一個用來裝各類隔離式作品的方型容器。但現在，整個「美術館建築」本身就是一個「拼貼的過程」，或「拼貼生活、城市、歷史等場域的過程」，這可不是一個小小的改變。

（二）遠觀荒漠中拼貼的商場城

荒漠並非真的沒有開發，而只是「疏離的開發的方式」所帶來的後果。一個在農田之間長時間自然積澱而成、具有曲折交織小巷道，具有同心圓結構痕跡的村鎮，也就是說，可能還有圍牆、圍籬的村鎮景觀，絕對不同於現代主義一次性計畫總形構的格子狀城市景觀。

其實，台北市立美術館可以算是孤立在荒漠中的一棟現代主義建築。在圓山動物園、兒童樂園還在的時候，這一區從不缺少嘉年華會或廟會的氣息。但是當這些場所撤走、當中山北路也逐漸淪落為高速公路的引道時，這一個原本嘉年華小村莊聚落，只剩下現代美術館幾何式、無時間痕跡的冷性建築孤獨地坐落在高速公路的引道、飛機跑道以及飛機航道之間。也許這就是台北市立美術館的悲哀之一，她後方新開闢的空間，使她與市民的生活空間有直接銜接的可能，現在她重返嘉年華會或市集空間的機會大了很多。

如果您不只在裡面看展覽逛迷宮，還從外面看整個美術館，您會發現一幕有趣的場景：遠道而來的群眾魚貫進入極盡熱鬧充滿活力的「市集聚落」，去吃拜拜？去辦貨？去看熱鬧？

這個「欲望場域」展覽，無疑地想要改變整個聚落的屬性，要把這個孤立冷清的美術館變成了什麼都有、極盡熱鬧、充滿活力的混雜型「城郊市鎮」，或辦活動的「嘉年華會聚落」。她的外面有各種大幅的廣告：商業的、政治選舉的、宗教的……。

她的裡面有萬客隆大賣場、家具批發店、高級百貨公司、高級大飯店、證券交易公司、遊樂場、葬儀社、好幾家電影院，汽車展示場，妓女院、茶室、警察局、刑案現場、飯館，家用電器商店，小型的超級市場，服飾店，玩具部、照相館、廟、英雄紀念館、革命廣場、抗議的民主廣場、醃肉店，醫院、太平間、藥房、便當及自助餐館、雙語教室或補習班……。這些空間雖然風格不統一，但功能緊緊的配合，互相滲透，或用類似人群穿梭的廣場、街道及馬路、電梯、陰暗的小走道將它們連結起來，形成一種不斷堆疊融合的真實空間發展。

可能有一些商店不是那麼清楚，混合了好幾種類型，並且作了有趣的轉化，但我們還是可以大膽地問：為什麼南條史生要這麼幾乎一對一對號入座地把現代亞洲人生活中五花八門、傳統及西方現代不同程度混合的、有關的民生必需及重要的生活項目都列在他的展覽會場之中，並且還用四方形，本身就呈現熱鬧繁榮氣氛的廣告大圍牆把它們圍起來？這可不是一個無關緊要的小問題。依照蔡國強的語言：煙火、爆破等活動具有在節慶中融合人際間的隔離、重建人際間融洽關係的功能，那麼喜慶味極強的〈廣告城〉不就具有結合整個錯綜複雜的場域的功能？不知不覺間「商業活動」起了融合及凝聚社會的主要動力，而非原來的「宗教節慶」。

開幕的那天中午，蔡國強發射金飛彈，把這整個空間籠罩在一種節慶的氣氛中，而使得這個瘋狂的〈廣告城〉與外圍的冷清空間更形區隔。在這充滿活力也充滿問題的「聚落」圍牆外面約一百公尺處，一對「雙拼的外國人相片」也有異曲同工之妙，那是王俊傑作品〈HB-1750〉回春藥丸的廣告看板，一個西方白髮老頭，服了HB-1750之後，在一分鐘之內又恢復了年輕時的活力，當然包括了性慾的能力。這樣的一個被放在「東北亞聚落圍牆」之外的西方的「他者」，似乎被南條的整個策畫，詮釋成一個不再具有威力的西方美術館的其它窗戶穿透到美術館內部；吐露大陸台商的欲望的梅丁衍〈戒急用忍〉高掛大廳上空，與室外林一林搖搖欲墜的〈一千塊的結果〉遙遙相對：千元大鈔與站在充氣金色柱子上崔正化的〈安可，安可，安可〉，同樣在那招搖，誘惑、挑釁著底下穿梭的消費者。

其實，美術館樓下入口處已經完全被轉化成一個消費的空間，至少是各種消費空間的入口。柳美和的作品提供了兩種意象，一個是結合了高科技非常精緻的虛擬享樂空間，一是從外部通往這些神祕空間的電梯、電扶梯及上面千篇一律如充氣娃娃的電梯小姐。這些無個性的電梯娃娃把觀眾帶到不同的樓層，不同的商店，例如帶中山大輔的〈欲望之車〉、吳瑪悧的〈寶島賓館〉，以及不同的電影院，例如吳天

蔡國強作品〈廣告城〉，這件超級大的現成品作品不但擾動整個美術館具有象徵性的城市地景，並且還觸犯有關於廣告的法規，於是由藝術事件變成社會事件，成為議會質詢對象。

章、袁廣鳴以及宮島達男等的作品的陰暗放映室。其中有一些電梯是陷阱，誤入後將直接被吞食，溶化成血水，有些則稍後才進入一些各類的地獄。

這個大廳供著好多的神像。神像做為中介，本來是要把我們接引到天上，但這裡是不同的，它們只滿足地上的享樂，最明顯的是充滿著扭曲的台灣民間宗教圖像的黃進河的〈闔〉；另外，在大廳正中前方近乎神龕的位置放的是草間彌生的〈圓點的強迫妄想 1998〉（Dots Obsession, 1998）的無限增殖，衪假如不是神像，至少也是一個本身無盡地變身、變型、增殖的怪物，並且還透過反射、透視幾乎彌漫整個展場，像是一個大腦中樞神經往四方放射力量，在兩旁的蔡海如帶有警示閃光燈的樸素的工業用〈無能之能〉，僅管用力的吹卻只能把商業所誘起的慾望吹得更加到處流竄。

也許可以說宗教的神在這個地方被商業的神所替代了，人不必等待來生轉世，神殿變成大商店、大賣場，在大廳活動販賣機中，買了王俊傑的〈HB-1750〉就能如神仙般長生不老；爬到二樓到了中山大輔的〈欲望之車〉，有了跑車就能立即讓你享受權力與快感；在一樓買了魏雪娥的〈關於冰箱、咀嚼與健康指南〉就能使你去除百病；到家電商店購買電冰箱、電視機、清掃工具等，再加上健康食品，就更能夠使今日的生活變得更加幸福！

在一樓大廳，侯俊明放著善書及添香油錢箱的桌子，把我們引導至日下淳一所開的一家提供各種身份符號消費的「服飾店」──〈超越認同〉，人可以透過各種服

蔡國強作品〈金飛彈〉，這大約只有 50 公分
高也飛不高的金飛彈，因為位在松山機場的航
道下方，需要很多的手續才能特例放行，又因
為它產生很多的聯想，包括共中共不久前發射到
基隆外海不會爆炸的飛彈，於是小小的動作變
成社會事件，甚至是政治事件。

裝特徵跳脫自己的性別、行業、身分所固定的形象，不必等到來生轉世，在今生就
可透過買特別的衣服轉換命運。在接下來的王慶松的作品〈我們的生活比蜜甜〉等，
影像科技及商業讓前不久還是貧窮的共產國家大翻身——男人可以變成女人、身體
的力量不再成為生活基本物質的生產工具及生產力，而變成可轉化成商品的東西。
有了超級商場，生活變得多麼地愉快、愜意？！

　　接下來的鄭國谷的作品〈陽江青年生活首版〉等，看似極限的作品，其實裡面是
早已透過各類雜誌、電視廣告，超商的廣告進入到我們客廳、房間的每日生活的商
品廣告。宮島達男〈三千世界〉，提供了一個像螢幕又像大都會夜景的奇怪場景，
我把這些實際上不斷變化的數字，看成是黑夜中的發光的窗子，看成是無數大小公
司企業，各為一個小千世界，以數字的變化起伏呈現它們的的生命力。這些如黑夜
星星般的小世界互相隔離，唯一相通的是對於財富數字的慾望。

　　談到在黑色虛空中並置的許多小世界，我認為南條史生，把一樓第二進的空間
布置成如迷宮，甚至是一些小地獄。劉世芬〈膜與皮的三維詭辯〉的空間，像是醫
院手術台、太平間，鏡面的裝置把實存空間引到另一度虛幻的空間。顧德新的空間
〈1997 年 6 月 16 日—1998 年 6 月 13 日〉讓人想到英雄紀念館，但也想到喪禮、屍體、
凌虐刑罰。袁廣鳴的〈跑的理由〉，令人想到在黑暗地獄中拚命掙扎努力，卻原地
打轉，無法逃脫的世紀末處境。尹錫男〈粉紅房間Ⅲ〉的空間根本就是一個「粉紅
色的監牢」，其中的女主人急於從中逃脫出來。黃進河的作品〈闖〉，讓台灣所有

毒素的圖像都濃縮在畫面上，完全是貪婪之島，人間地獄的意象。吳天章〈戀戀風塵Ⅱ——向李石樵致敬〉畫中的幽靈不斷從記憶深處中浮現。徐坦〈無題—夢豬〉中的人豬、人豬肉便當、「知識就是力量。力量就是權力？」，「或力量就是力量」突顯的只是個殘酷人吃人鬥爭的人間地獄。徐坦的人豬、人豬肉遙遙與顧德新政治味十足的的腐臭豬肉相呼應，也與魏雪娥的無政治意味、屬於高度資本主義社會中健康食品的流行風潮形成有趣對比。在前廳我們直接看到的是商業，可是到後面我們看到了許多類似地獄的景象。樓下以經夠多了，樓上的展場，也有陳界仁〈魂魄暴亂〉中表現自相殘殺作樂的「人間地獄」、吳瑪悧〈寶島賓館〉的「賓館—火坑」。

我覺得南條非常擅於將同類與不同類的作品巧妙地聚合以及過渡，僅舉二樓的布置來做一個較詳細的說明。例如以草間彌生〈圓點的強迫妄想1998〉做為核心，與其他環繞在外的作品，形成一有趣相互輝映的效果。另外，從中山大輔的電視、〈欲望之車〉發展，左可連蔡海如的「電扇」（〈無能之能〉）及與草間彌生的「紅色變形蟲」輝映，往前行走可先金小羅的另一種「清潔服務車」（〈非常上下〉），再往前接須田悅弘的〈深紅色的木蓮花〉。

如果觀察中山大輔的「車」，與須田悅弘的「花」，我們可以看到某種對稱及變化的關係。

在這裡有一種從「物欲」，到「社會責任感」，再到「物我合一超脫世俗」的序列變化。例如從吳瑪悧粉紅色色情〈寶島賓館〉出發，向前經過簡扶育〈女史無國界〉、蔡海如〈無能之能〉、粉紅色的草間彌生的〈圓點的強迫妄想1998〉，再到須田悅弘的〈深紅色的木蓮花〉。

這裡有數條軸線，例如女性意識的脈絡、色彩的脈絡、從色慾到超越的過渡。例如：從陳箴的作品〈圓桌〉（立體）為中心往外擴散，首先與掛在四周牆上的吳亨根的「歐巴桑」系列（平面）結合在一起，成為一個更大的圈圈，然後這圈圈又往外擴散與簡扶育的〈女史無國界〉（平面）結合在一起。在這個圓圈稍遠的地方，如陳界仁、吳瑪悧都探討人類相互壓迫的事實。於是這裡有四個脈絡同時交織進行：a. 族群間的相互壓迫殘害；b. 弱勢族群的團結；c. 女性族群的團結；d. 平面與立體的過渡等，形成非常有趣的關係。

在結束這一段有關閱讀路線的探討之前，值得特別提一下樓下金範的作品〈夢中化身為人，並凝視自幾相片的樹〉，這件作品本身已經是一條非常複雜的路線，不光是觀眾從一件作品的局部走到同一件作品的局部，觀眾還必須陸續地使自己成為

樹、石頭、冰塊……，也就是佯裝進入不同的處境。這個邏輯在南條的策畫中還可以再高度地擴張，實際上一個「欲望場域」正是一個人不斷進出的「具體處境」。上面我們從瑣碎的「閱讀路線發展」來看這個展覽，接下來從更全面「共時的方式」來分析這個展覽，它更強調整體的張力。

不可見凝視與衝突的場域

前面文章會提及的蔡國強、王俊傑的作品以及他們呈現方式都已經觸及了所謂「不可見的凝視與衝突」的問題。這「不可見的凝視與衝突」將使展覽的「空間」加大，「力場」的空間加大，尤其是使展覽的「論述空間」加大。

〈廣告城〉必須從一百公尺之外才可以看到全貌，在公路上老遠就能吸引人注意。由於它與商業權益有關，許多美術界以外的關係人看到了，喜歡爭議的議員也看到了。因為這樣，多少虛擬的「欲望場域」變成了真槍實彈的「議會論戰」的場域，於是形成了藝術、商業、公權力的直接對質，這三項之間到底是誰與誰的「溝結」，問題一點也不單純。

〈金飛彈〉升空數十秒隨即落地，牽涉的可不是其本身的數十秒飛行，還暗示了籠罩整個亞洲的泡沫經濟的必然危機。另外〈金飛彈〉升空 150 公尺，這不是從地上向上計算「純數量」的 150 公尺，而是與天上看不見的飛機航道的關係，它與軍管的威權有一個緊張以及協商的關係。另外藝術家的中國國籍也使得這種緊張性更加升高，這些不會是後來才發現的問題。在蔡國強其他系列作品中早就呈現出這些策略運用，這本來就是他作品的內在部分（請看我在 1998 年 7 月號《藝術家》雜誌的〈蔡國強旋風的圖式分析〉一文）。在他作品中早就具有來自天空或外太空的「凝視者」、有時還是可怕的「凝視者」的觀念。光就這件作品來看，至少首先揭露了飛機技師及旅客的「眼睛」。「高空上的眼睛」它與我們的關係，還不只於純粹「看與被看」的關係，因為之前中共的飛彈會在附近的海域試射過。

在貴賓雲集的預展夜，荒木經惟在戶外的大銀幕上用大量幻燈片序列呈現日本光觀光客在台灣的「慾望之旅」。也許用「慾望」這兩個字有誇張或順勢推論的嫌疑，但拍照本來就是一種「獵奇的動作」，它有「獵豔」、「獵醜」、「獵真實」、「佔有」、「研究」、「凌駕」的性質，人類學研究也常與「殖民的準備」有著密切的關系，更何況其中確實包括了對於台灣「賣春女郎」的序列凝視。這些影像系列加上日本進行曲式的配音更是強化了其中暴力、粗魯的性格。荒木經惟在美術館裡面

的作品〈欲望場域：台北〉，台北騎者機車的男男女女，在紅、綠、紫、藍等快速塗抹的色彩中奔馳，像是在慾望趨策下的盲目奔向自我毀滅。而雙拼作品的左邊，並排停著的機車，經過白色顏料的塗抹，像是燒焦過，車燬人亡……。我們看著這些作品時，實際上是看日本藝術家對於台灣的冷酷凝視，看日本光觀光客在台灣的「買春之旅」中的「慾望的凝視」，看日本藝術家冷眼凝視他們國家所傾銷的機車，在台灣加速了慾望的蔓延以及其自殺性的必然後果。喝太多日本奶水的台灣人恐怕對這些「凝視」是不太有感覺的。顯然，南條史生安排台灣的陳界仁，從另一方向添加了一些緊張關係，使用中國近代戰爭，包括中日戰爭史料照片加以電腦虛擬，把裡面的軍人改造，強化成生性殘暴以殘殺或相互殘殺為樂的可怕人魔，甚至把殘殺與倒錯的性慾形態都結合在一起。在日本藝術家的精美的作品中我們確實看到了隱藏的戰爭狂熱，例如柳幸典〈太平洋—藍色碎片一〉，以及大山中輔的〈欲望之車〉中的某些隱藏的速度、能量、權力的快感，以及某些「性虐待」的暴力。

中國被選出的藝術家作品，更直接呈現一種「人吃人的野蠻暴力」。在顧德新作品紅色祭台上所放置的是從〈11997 年 6 月 16 日— 1998 年 6 月 13 日〉捏揉了一整年發臭的豬肉片，大紅色的旗子以及紅色靈柩，讓人想到那些肉是政治意識型態鬥爭中犧牲的「英雄」，或不如說是在原始巫術中被凌虐的犧牲者。幕後殘忍的控制者以殘暴凌虐為樂，無知的人民只是任其宰割哄騙的豬狗。另一位藝術家徐坦的作品〈無題—夢豬〉，幾隻誤信「知識就是力量，力量就是權力」口號、被「實驗著玩」的豬，到頭來也不過是變成被活活切割的肉塊，那些掛在「人豬」身上的內臟增加了落後地區特有的愚昧、血腥及慘忍。在這些血腥暴力之上都有一隻看不見的政治大巫師的手，這類的作品在台灣上屆二二八美展中還出現過，但已經逐漸失去了時代意義。在劉世芬〈膜與皮的三維詭辯〉手術台上的男人的腐臭的生殖器官上出現了「大巫師」的新的轉向，等會兒再談。現在的無形的真正的統治力量似乎主要轉變成金錢。

在美術館中庭大廳上空，掛著一幅印有先總統蔣公遺像的巨大千元鈔票型的珠簾，猛一看像是進了大衙門。美術館變成了政府衙門。其實門口處侯俊明的「十殿閻羅」已經先預告了最陰森恐怖的大衙門的氣氛，但再仔細看，千元大鈔轉變為「招財進寶」的扁額，上面規定的「戒急用忍」法令，對於台資的西進大陸似乎毫無制止作用，蔣公在千元大鈔中面帶微笑，睜一隻眼閉一隻眼，政治威權在這個時代已經不同以往，或與商業利益一鼻孔出氣，倒是那些廣告招牌直接進入到美術館

大廳中，比以往的所有作品都要大，它們超過觀眾的掌握，在上空發著震耳欲聾的聲音。觀眾不是看的主體，而是被廣告所看，被櫥窗中的日本產品所看，被無法控制的商業自動機制所看。中國藝術家林一林所作的象徵共產體制的灰色大牆〈一千塊的結果〉，在強勢的全球「資本主義」的侵蝕之下，透過人的自然食慾而面臨崩解。吳瑪悧在變了質的「大衛門」後面開了一家〈寶島賓館〉，賓館內外的「天下為『公』」、「女人為男人『所治』、『所享』、『所有』」，以及女性「為國捐『軀』」等文字，揭露女人一直被父權所壓迫及物化，似乎要說，色情賓館中男人對女人的凝視，早就被「偉大的言說」所認可。顛覆的對象，一指向國家，一指向父權，兩者似乎從來就相通。另外劉世芬的作品〈膜與皮的三維詭辯〉中，也有強烈的顛覆力量，一指向醫學威權，一指向父權。她將凝視身體的無上優勢的醫學文字，轉化成超現實主義的圖形；她將婦產醫生對於女體的性器官的凝視，轉換成女護士——藝術家對於男體性器官的醫學的冷酷的凝視與物化的享樂。肋骨當作剃刀的柄，傳達了某種冷血的享樂態度，她的作品與顧德新作品擺在一起形成一種奇妙的對話。上述的某些作品中，不正傳達了各類政治或知識威權等「魚肉」弱者身體的殘忍力量？

在當代的藝術展覽中有很多批判、很多嘲諷，這是容易理解的。但我們可以問：為什麼在這次台北雙年展「欲望場域」中，有這多負面的、醜陋的、有毒的形象？它是用來揭露目前的實情？歷史的實情？還是揭露東亞儒教後裔血液中所會有的另一種潛藏的殘忍性格？還是自然地流露出日本的極端衝突不平衡的民族性？在日本漫畫中所充斥不正是這些殘忍及病毒性格？這是因為要滿足西方人對東方人的刻板印象，或充當西方人無害的「他者形象」而自覺或無自覺地投其所好———一種在得獎電影中所常出現的所謂的「新東方主義」？誰是這個展覽的預設的「理想觀眾」？這可是一個非常有趣的問題。對於不同的國家、族群，這個問題的答案也會是不同的。這類問題隨著國際交流的愈趨頻繁，以及整個商業體制愈來愈明顯轉向提供「異國情調的奇觀」的趨勢，是不能不思考的。

被無限反覆、蔓延的強迫妄想所穿透的欲望場與其救贖

被選出的日本藝術家的作品間有一種共同的特色：精緻「反覆」的美感以及其中所隱藏的暴力。草間彌生〈圓點的強迫妄想，1998〉，數個巨大螢光紅的大塑膠氣球上布滿的無限反覆的黑點。這些氣球像是一些可怕的會快速繁殖的變形蟲，放在

四面玻璃牆之間，自身無性生殖又產生無限的反覆。柳美和〈三樓電梯服務小姐〉、〈一樓電梯服務小姐〉像充氣娃娃般無個性的電梯服務小姐，在無顧客的時候無聊地或站或坐或躺在一起，或關在櫥窗中。鏡面的環境，使這些原本就沒有差別的電梯小姐更是無窮地被複製下去。宮島達男〈三千世界〉像星星一樣的數位計數器，每一個數目實際上都是有好幾組二位數所組成，這些數目字不斷地增加，數 9 之後進位但不經過 0，因此這個數字不但沒有零，並且總數的變化實際上無法預測地忽大忽小。但可以想像，在這大銀幕底下的是隨著數字起伏的焦慮的「數字人」。柳幸典〈太平洋─藍色碎片一〉可以無限複製的玩具模型戰鑑，當這戰鑑牽涉的是日本在太平洋戰爭中到處侵略海軍戰鑑時，這可無限複製的軍鑑模型就具有特別的「病態」的意義。

其實，在被選出的作品中，「病態的反覆繁殖」的手法被用得非常的多。例如顧德新的每一塊新鮮豬肉被「反覆地」捏到成為臭肉乾為止。袁廣鳴繞著圓圈在黑暗中跑的人，似乎失掉了「跑的理由」，只是不斷地繞者圈圈跑，最後可能是滅亡。中國藝術家徐坦的「反覆的便當」（〈無題─夢豬〉）暗示的是大量在權力鬥爭中的大量犧牲者，便當中裝的可能是新鮮的內臟肉塊。林一林所砌的石牆上的反覆的像紙錢一樣的五十元台幣，牽涉的是對於原有的專治政治體制的一種瓦解與詛咒的力量。除了歌頌批判之外，在這些強制的反覆中，我們似乎看到某種戀屍的傾向。東北亞的「欲望場域」中難到沒有另一種力量？「欲望」難道只做這種解釋？

在林一林的石牆上有一個人形的洞，人被困在這洞中？或是有人能在兩種牆之中自由穿梭不為所困？蔡海如用最簡單樸素的電扇，去吹涼不斷蔓延的無名欲望，在須田悅弘的〈深紅色的木蓮花〉作品中，沒有衝突、物慾，牽涉的是人與藝術所再造的自然之間的心領神會、物我合一的喜悅。在金範〈夢中化身為人，並凝視自己相片的樹〉作品中，他用很觀念的方法來操作人與樹、石塊、桌、門等同一的變身術。在小澤剛的「地藏菩薩建立」系列、金小羅的〈非常上下〉、陳箴的〈圓桌〉、簡扶育的〈女史無國界〉等也都傳達了超俗、救贖或團結改造世界的道德責任。

小結

我這篇文章的野心也許太大，希望透過對於「整個展覽內部」的仔細閱讀，來找出這個展覽的「內在結構」。「野心太大」意味著：（1）我所花的時間還不足以從更多的面向去閱讀與展覽有關的所有元素；（2）就算收集得到，我也沒能力去

處理及理解所有的元素之間的關係；（3）這些所有元素真的集中、臣服在一個最高大原則之下嗎？也就是假如根本不存在這樣的一個「內在結構」，這個野心不但先天地達不到，並且本身就是一件大蠢事。

這篇文章的可能就是這麼一個自不量力且可能只是一件蠢事。雖然如此，透過反反覆覆地閱讀、分析，我覺得，這個展覽被建構成一個不斷拼貼、累積、調整、自我修復的一個聚落：從中心有一種不可名狀不斷蔓延、轉化成所有各種具體的強烈欲望，並且還不斷的要往外擴張、對話、連結。整個展覽策畫近乎直接地模擬了真實世界——並非表象地模擬，而是模擬真實都會空間中，或擴及亞洲區域的歷史中一直是不確定、變動的欲望生產、欲望連結的關係。欲望被他詮釋為任何種類的生命能量，不去區分好與壞，只是讓它們在一個極為複雜的關係中連結、糾纏、對話、爭辯。似乎他歌頌一種唯力量論、唯能量論，有這些在身體中不斷的運行，本身就是一種「善」了。

從中央，草間彌生的螢光紅色變形蟲及小圓點彌漫整個展場。從外面，蔡國強的商場、市集的熱鬧場面及鞭炮、煙火，將整個城融合在一個節慶的氣氛中。在場內，很多「次中心聚落」又把個別的作品場域非常巧妙地串在一起，互相激盪、對比而增強。他心思細密地安排變化多端、高潮起伏的閱讀路線，作品複雜多樣，但連接得非常自然，在線性的閱讀中永遠有一些趣味讓人立即享受。在整體的結構中，他讓各種不同的能量、次論述的中心互相交織對話。我們可以用其他的理由挑出一些毛病，但很難不欣賞這個策畫的空間思維的精緻。

順便問一個問題：下一個雙年展，如何在這基礎上走得更遠？或走不一樣的路？這個空間是否已經成為一種侷限？台灣策展人是否準備好全部或局部接掌下一屆的「2000 台北雙年展」？威尼斯雙年展的分主題館、各國國家的模式是否可作參考？這些可是迫在眉梢的問題。

還有，我們如何形成自己的有力論述？

驅動城市 2000：創意空間連線

9 月 10 日至 15 日，也就是台北市立美術館台北雙年展展期的第一個月期間，「華山藝文特區」隆重推出「驅動城市 2000：創意空間連線」大展，希望透過「穿孔、連結、生產」，也就是透過「都會層積岩層間之考掘及閱讀行動」，來凝聚以及創造一種「自我形成的機制」。這次展覽邀請與「華山藝文特區」同樣具有類似經驗的跨領域藝術團體及個人藝術家，以台北、花蓮、高屏、台南、嘉義及台中，分區域主題館方式，聯合策展。除了要連結散布於城市角落的各藝文創作據點，使整個台北市區本身成為一個開放的藝術展演場，並結合台北市立美術館台北雙年展開幕及邀請國外藝術家、藝評家來台的時間點，使國內藝術家在國際藝術網路中得到充分發聲的機會。

更基本的，「驅動城市 2000：創意空間連線」是試著要讓台灣的新藝術建基在它「真正的不斷更新的土地」上，也就是建基在由廣大民眾所創造的「積澱的城市建築聚落」之上，其中國際性與本土性一直在持續地交融，並且以不同的方式、節奏交融。這是舊有的「本土性」以及「在地化」論述的另一種提法，它加入了「真實的時間因素」以及「具體的空間因素」，在「華山藝文特區」以及其他各地的閒置空間藝術再利用的經驗中一再地得到啟示。

總策展理念：穿孔、連結、生產／都會層積岩層間之考掘及閱讀

策展理念是依據本人多年對於台灣藝術生態的觀察心得，並結合「中華民國藝術文化改造協會」的集體智慧，以及負責經營管理「華山藝文特區」的秘書處在幾年之間所累積的實務經驗等所凝聚出來的，它是一個集體創作的產品。

「全球化」是個無法抵擋的趨勢，為了生存，台灣完全無法自外於這個潮流，但是在精神文化方面，我們既不願全面地銷融於這個以西方主導的「文化大融合」、「全球化」漩渦之中，也不願去一昧滿足西方對異國情調的無止境的飢渴，而自限於永遠做一個只是被動的提供「異國情調產品」的低經濟效益製造業者，連最近由西方大型展覽所主導的「互為異國情調」，以及「分享異國情調」的全球化藝術「交

流—交易」指導原則，也表示一些懷疑。我們不怕有些藝術創作最後也進入這個「交流—交易」市場，就個案而言，那都是好事，卻怕這個「交流—交易」邏輯以及對它的簡化理解，完全宰制了整個台灣的文化「生產邏輯」。

我們認為，假如台灣藝術生態中沒一個健全的「自我形成的機制」，那台灣的藝術可能由於自我認同以及國際間幾種主流論述漩渦的衝擊而左右為難，處處都是作了一半就被質疑的殘局。台灣的「自我」無法被預先強制規定，不管是正向的「一定要達到什麼」，或負向的「一定不要什麼」，我們也許不該問「我們要成為什麼？」而是要問我們要以「何種彈性的機制形成自己？」。

「華山藝文特區」做為一個「連結器」、「轉化器」、「生產器」，直接安裝在由全民集體創作的「積澱的城市建築聚落」內部，它直接滲透在這混沌、黏濁的團塊內部，結合各種的集體的智慧與力量，極力要促成這個「自我形成的機制」。「驅動城市 2000：創意空間連線」，就像一個促成台灣內部大量網點內各種異質文化資源「創造性連結生產」的「軟體驅動程式」。它不規定、也不有意避開，並且針對愈來愈強勢的「虛擬介面連結」，執意強調要優先透過自己城市內部的各種「真實介面的連結」，來生產自己的文化。「驅動城市 2000：創意空間連線」在華山藝文特區的大展是在這樣的認知以動機下產生的。

台北主題館：內外牆縫間的流動

台北館參加的藝術家包括：彭弘智、杜偉、顏忠賢、蔡淑惠、顧世勇、翁基鋒、王福瑞等七位，由本人負責策畫。台北館展覽的內容特別強調都會角落中微不足道的經驗，我們認為已經被內化的、散布於台北城市各個角落的新經驗，不只不應該從追求「自我文化認同」的集體意識中被剔除，而且愈來愈變成「新本土」的主要元素。

當代台灣都市人「自我文化認同」的失落的「解救之道」，不曾在戰場

台北主題館「內外牆縫間的流動」，圖為蔡淑惠作品。

之外，不會是來自曾經是最底層但已經逐漸失去生命力的宗教民俗文化，也不會是樸素的早期台灣鄉村生活的記憶，而是在吸取了所有垃圾及養分，集體地構築起來的「積澱的城市聚落」的內部。在私人房間、小店鋪、小公司、小神壇、舊巷道、暗道、排水溝、通風管、後門、地下室、儲藏室、廢棄空間，在所有外表看不到的陰暗隔間，以及所有包裝在它們外面的絢麗商品以及影像，以及這些絢麗的表層牆壁之間的「公共空間」及「公共交通系統」。我們常講提供大眾活動的「公共空間」，卻忘了本身就是流動的「公共的、原始的肉體」，它不在百貨公司展示櫃前的所有通道以及廣場，而是在這些表層以及表層後面的所有管道、隔間、儲藏、服務、休息的空間，以及大街小巷未被結晶化的生活空間內。我們要在「華山藝文特區」大都會剝露在外的好積岩層及礦床間，潑灑各種被忽略或難以言狀的的流動，例如：登陸城市廢墟的金色外星兵團、國際大都會中的遺民聚落、混合著恐慌與奢靡的都會地下室、城市暗層中流動的原始慾望身體、城市底層無面孔的幽靈人口、城市中另一種被忽略的共振頻率、廢墟堆中發著耀眼閃光的煉金術工廠等。

並且我們要在這個交叉的都會層積岩層間，邀請各地不同的城市及聚落的「土地感」、「異質的聲音」，使它們在其中眾聲喧譁，共同交響成我們忽略但卻已早存在的另一種複數元的「土地—肉體」。

台中主題館：中途站

「台中館」參展的藝術家包括：李俊陽、張秉正、彭賢祥、楊飛緒、劉孟晉等五人，他們都是第一批被選上進駐「台中鐵路20號倉庫」的駐村藝術家，大多具有邊緣的性格，展覽策畫由一直處在幕後、為台灣當代藝術生態的健全而付出大量心力的楊智富擔任。策展人似乎試著要從這些藝術家的作品或行為，來突顯做為「中途站」的台中人的某些不為人知的心聲。

台灣歷史的焦點似乎從未降臨到台中，台中給人的印象只是介於台北與台南、高雄往來必經的中途站，做為一個地區與地區之間的交互關係，台中似乎在長期交往過程中失去了什麼，卻也在如此的情況下保住什麼，因而於化外之境自我漫遊出特殊的質地。

「中途站」主題館試圖藉由特定議題的定焦，引發活動於台中地區的藝術創作者生命底層的那份微妙、敏感卻近乎細微到難已察覺，卻又閒適、自由、充滿異質共構的特殊質素，參與再次來自台北所發起有關於「土地」、「城市結構」議題的討

論。「中途站」甚至於巧合地可衍生到關於「移民／殖民／游牧性格」的歷史命題檢查，以及加入「旅遊」、「網路連結」等當下焦點議題環境下進行議論。

　　因此「中途站」展覽的構思，並非將台中藝術家的作品打包精裝，運抵華山藝術特區進行推廣與行銷，而是在根本上，這群來自台中地區的藝術家帶著應該具備「中途站」歷史背景養成的特質，將華山藝文特區或此次「華山藝文特區雙年展」當成個人藝術生命旅程的「中途站」所進行的運動行為。而藝術家將如何建構此「中途站」？

嘉義主題館：版塊位移，土地能量

　　「嘉義館」參展的藝術家包括：王文志、陳菁緒、戴明德、鄭建昌、羅森豪、黃明川，除了常見的裝置藝術、行動藝術外，還包括繪畫以及影像的部分，這個展覽由當地推動許多當代藝術運動，並催生、經營嘉義鐵路倉庫「另類空間」的蔡美文擔任策畫工作。嘉義有它特有的自然生態以及政治的生態，這總體的環境塑造了這批屬性特別的藝術家，他們對於各種的「動盪」具有特別的敏感度。

　　這次展出的作品一方面要傳達普遍嘉義地區藝術家對於大地的懷舊，另一方面要揭露九二一地震後被喚醒的嘉義人長期親近各類「地震」震央的現實，而發出「版塊位移，土地能量」的中心思想。此震央未釋放的土地能量，不光指神祕自然中不可控制的破壞力，也意指社會中被壓抑的、未被完全釋放的不安與能量。這展覽就是要用極為狂野的藝術手法來傳達彌漫於城市牆壁內部、社會或地下底層中不被操控的雄渾力量。

台南地區：大地、傳說、新生命

　　「台南館」參展的藝術家包括：黃步青、林鴻文、李昆霖、許自貴等四位，由參加過威尼斯雙年展台灣館的藝術家黃步青擔任展覽策畫以及協調的工作。由於台南特殊豐厚的人文歷史背景，使得台南當代藝術具有特殊的性格，例如：對於「現代化」有明顯的質疑，作品中經常含有明顯的神祕以及傳說的色彩，並且推展當代藝術的方式也與其他地方不盡相同。

　　離都會台北有二百多公里的府城台南，並不像其他台灣新興的大都市，大多帶有濃厚的工商業機制，或是滿口檳榔的草莽性格。相反地，這個古老城市到處刻劃著歷史傳說與土地的記憶。生活在府城的藝術工作者長時間浸染在濃濃的文化氣息

上·高屏主題館「土地辯證Ⅱ」，圖為張新丕作品。

左·台南主題館「大地、傳說、新生命」，圖為李坤霖作品。

與歷史環境，他們的藝術工作自然融入許多遠古的傳說與土地的記憶，相對地，他們卻也承受不少傳承的壓力。因此傳承與創新在府城的舊環境中所面臨的矛盾與衝突，必然更勝於其他區域。新的文化生命，永遠是在肥沃的土地醞釀出來，這是眾所皆知。近年來府城的新藝術逐漸茁壯成長，蔚成氣候，成為眾所矚目的台南現象，無疑地，這些從事新藝術的藝術工作者都是從土地、從傳說中吸取豐富的養分，創作出他們藝術的新生命。

高屏主題館：土地辯證 2

「高屏館」參展藝術家包括：張新丕、劉高興、陳明輝、林正盛、王振安等五位，由國內著名的策展人李俊賢擔任策畫工作，他也是足以與台北主流聲音相抗衡的重量級「南方的聲音」代表。他在 1996 年台北雙年展「台灣藝術主體性」中曾提出南北當代藝術特質的對照，並對於資訊媒體影像的氾濫以及被直接地組合為藝術作品的趨勢，提出了一些警告。此刻，李俊賢以及這些藝術家們正在屏東竹田車站旁的舊產業倉庫中經營「米倉藝術家社區」，並希望透過各種的互動，把範圍擴散到附近的鄉村社區中，這展覽「土地辯證 2」是當地的「土地辯證 1」展覽計畫的另一個版本，目的在偵測新的「土地感」。

台灣由農業社會而工業社會，甚至進階到「後工業」的資訊社會，這種壓縮時程的社會變革，帶來土地樣貌的劇烈變化，而原來的「移民性格」加上這種一再快速變異的土地樣貌，所謂人的「土地感」因而可能有更廣義的詮釋解讀。

歷史上因為人與土地的關係衍生出不同的文化，台灣在當下快速及複雜的社會變

花蓮主題館「漂流木」，圖為黃錦城作品。

動之下，「土地感」將表現出何種面貌？這個「土地感」又將衍生出何種文化？這是令人熱切期待的。

這個展覽就是要檢視與鄉村居民混居的台灣南部藝術家的「土地感」，並做為台灣人「土地感」的偵測樣本。

花蓮主題館：漂流木

「花蓮館」參展藝術家包括：潘小雪、黃錦城、劉曉蕙、尤韋良、彭光遠（已去世 20 年的法國神父）等五人，由身兼藝術家、藝術理論學者及藝術生態改造者身分的潘小雪擔任策展的工作。花蓮隔在山的那一邊，它的藝術活動訊息非常難以傳達到台北，以此，好像除了「國際花蓮石雕藝術節」之外沒有太重要的當代藝術的活動。其實，在這早就有一批藝術家以另一種方式推展他們的當代藝術，他們早就與其他的社會運動團體共同發動了許多改造社會的行動，直到他們發動保衛「松園別館」古蹟建築，並希望將其改變為藝術家工作室的行動，在媒體曝光以及與「華山藝文特區」連線後，才逐漸地為北部的藝術圈所注意。推動以藝術來活化閒置歷史空間的花蓮當代藝術團體，當然會希望參加「驅動城市 2000：創意空間連線」來增加他們的聲勢，但是他們也希望透過這機會讓大家理解花蓮特殊的藝術人文特質，而不光是把它當作旅遊的一個地點。

只是認識花蓮的自然景觀是遠遠不夠的，在各個世代中，花東地區流動遷移著各種被動及主動的社會邊緣人，原住民、退除役官兵、最後逃離中國的大陳義胞、罪犯及逃債的「跑路人」、不習慣都會生活前來修身養性的人口、不擅於在都會中與人競爭的慢節奏者，以及後來到這裡為病患、心靈困頓者，以及生活貧困者服務的醫生、宗教界的人口。

那些從主流社會結構中剝離出來的各式邊緣人，在長時間漂流與隔離過程中，任由自然的刮蕩與歷史事件的衝擊，逐漸與花蓮這個特殊的邊疆土地、自然景觀及人文生態對話、融合，重新創造一種新的生命情調，重新聚合成有意味，又有結構的另一種生存世界，這項策展正式要透過生活於花蓮地區的藝術家作品揭露花蓮人這種鮮有人去注意的「漂流木聚落」的區域特質。

從眺望發光的城市到陷身光管迷宮城
——淺談2000北縣國際科技藝術展「電子章魚和影像水母」

今天的城市不是只可以用「硬塊體積」來度量的，整個城市，在一個的連續體及硬的孔狀連續體之間又形成另一個穿梭流動的稠密整體。

城市夜景與立體交通網絡

在白天，室內的空間是不透明的、沉睡的，窗戶並未對外面傳達內部的息。但是到了晚間，天色暗了，城市的「硬塊體積」也跟著銷融，只剩下窗戶中所透出的燈光，窗戶一反白天的沉睡，變成訊息傳播的介面，好像整個城市就由沒有多少空間深度的光空間原子所構成。或是用更誇張，也許更寫實的方式來說，整個城市就是由一些靜態的燈箱以及活動的電視螢幕所構成的網狀，浮游於黑暗之上的虛體空間，在這螢幕與電箱之後空無一物，就在這個黑暗混沌之上，一個樂於在晚間向人呈現的世界，遙遙的互相召喚，當代最前衛的電影也許不在電影院，不在實驗電影發表會，而在城市中並置的窗戶螢幕之間，多螢幕、即興、完全來不及編導，就已經好幾部時演出的真實、虛擬無法區分的城市電影，在城市黑夜中，形成了無限被浪費的視窗。但是我們為什麼不能把這些漂浮在黑中的視窗連成無限交叉的「透明管道」？在另一個地方，我們看到的是更具體的管道空間，首先是飛機場的空間，或是與飛機場愈來愈像的大火車站，新興的陸上立體交通網路中心。

板橋車站並非第一個飛機場化的火車站設計，多年前第一次進入新建的台北火車站的感覺是，它非常像是一個大飛機場，人進入車站後，實際上是進入一個巨大的管道系統，裡面有很好的指示系統，有很多省力輸送帶系統，它盡可能的讓旅客省力氣，他們是被在各種的管道系統之中，或是自己走，或是被輸送帶運輸，到達等待位置，然後等車子來、開門，進入，然後很被動地被運送到另一個地方，我們無法透過外面的景物來定位，在這迷宮中，唯一可信任的是非常清楚的人工指示標示。

密閉、迷宮式的管道，形成的現代城市的空間原型，飛機場、火車站、地下鐵的

交會處，是城市中的城市，因為它是最複雜的連結管道的糾結的位置。而板橋新站，它是一個結合了管道以及視窗世界的超級介面機器。

「運輸」、「消費」、「觀演」三機制合一時代的來臨？

看到板橋新站內的「2000 北縣國際科技藝術展」，其實應該說，我對於包括這些展覽作品的整個新站這件更大的作品感觸很多，其中最重要的感觸是，這會不會是一個新時代的開始？

在一些舊工廠再利用的大型藝術替代空間逐漸浮出檯面的時候，這些空間不光與城市的過去脈絡連線，還與商業城市的街道直接的連線，一種孤立的美術館空間的時代是不是逐漸要過去了？

在一些「高級大百貨公司」或是「全球化大賣場」的內部裝潢以及功能已經愈來愈美術館化，而大型美術館在其內部裝潢以及展示功能愈來愈「大百貨公司化」或「大賣場化」。這個時候，一種孤立的美術館空間的時代是不是已經過去了？

方便以及大量的人潮資源，在分眾的時代變得愈來愈重要，與其降低專業品質變成「遊樂場」以及「大賣場」來吸引觀眾，美術館為何不直接設置在本來就有很多人潮，並且是強制性的人潮內部？

如果，美術館不得不與生活空間銜接，並且美術館本來就是希望直接去改造生活空間，那麼一棟孤立的美術館空間的時代是不是已經逐漸要過去了？

當北美館上一屆的 1998 台北國際雙年展「慾望場欲」，將美術館轉化成市區型的「百貨大商區」，這一屆的 2000 台北國際雙年展「無法無天」，將美術館轉化成郊區型的「百貨大賣場」，是不是更加驗證了一種新的時代的來臨？

我們已經看到，捷運交通系統和百貨公司的系統銜接在一起了，而且非常自然地，捷運地道已經成為大百貨公司聯盟內部的公司與公司、展售部門與展售部門之間的通道了。在可想見的未來，立體交叉的交通網路與大型百貨公司群的聯盟，將是城市中的城市，商區中的商區。如果，在這個地方，也來一個百貨公司的美術館化，或是商業空間的藝術化，那麼，史無前例的傳統、孤立的美術館空間的危機就將要降臨。

陷身高科技光管迷宮城

其實，另一種生態的危機也將要降臨，一個準地下化或是內部化的世界將要逐漸

馮夢波　Q3（濱客）　700×1300×570cm
內容是虛擬的動畫打鬥影像。雖然對照處處發生的真實戰爭，這不算什麼，但是再三鐵共構的空間中播放這樣的大尺寸的影片，會使得整個空間產生化學轉化，情緒效果會被放大。

的膨脹成為一個獨立於外面世界的另一個類似太空網站的空間，其實它已經逐漸在發生。只需把剛才的空間上面再疊上一個飛機場就夠了，這個交通網路將更加的立體，它的連結距離將更加的無遠弗屆，當然也必定更加的全球化。此時，可能要在裡面虛擬的是愈來愈遠的過去的歷史以及原始的大自然。

當然，這個需要在封閉的太空站內部模擬大自然景象的時代當然還未來到，因為指導的單位，從一個半鄉村、半傳統工商業城鎮，轉型為現代城市的起步中，仍處在極度的羨慕科技，認為科技進步將帶來國力強大、經濟繁榮以及生活幸福。我們不是看到了，在一棟已經夠機械以及陰冷的新站內部，還不忘推動「國際科技藝術展」？也許更有趣的是，這些科技藝術的作品，不是那種強調它們將帶來幸福，而是強調那種沉悶、疏離、虛幻，城市空間中冷漠的一面。

似乎，這個展覽本身有許多內在矛盾的地方，它就出現在策展人〈眺望發光的城市——虛擬世界的形象邊界〉這篇文章剛開頭的那一段文字中：「置身於夜晚的曠野，在黑暗蒼穹下的河岸邊，望向遠方城市的點點光亮，或視線隨著天際線起伏，這種視線經驗對於常出入城市邊際的人而言，十分熟悉，整座在白日喧囂吼、發憤

左‧袁廣鳴　難眠的理由　1200×650×350cm
當觀眾處動床柱頭後，白色床鋪上就會出現火光、刀光、血舞的驚悚場面演出，雖然床的實際面積並不大，但是在專注的黑暗中會召喚觀眾平日所累積各種恐懼記憶或潛意識。
右‧它可以產生各種的聯想，包括恐怖的災難，可以限制在特定的容器中的模型災難，但透過這半透明的場景看周邊的公共交通空間時，它就變成了大事件因它觸動了大災難的意象。

工作的城市，夜晚降臨時留著濕熱的蒸汽，力圖紓解日間的疲勞，在都會文明的日復一日、精兵操練的驅策下，也許城市將有站起巨大，散射螢光的身軀，趁夜遠行的打算。」這是一個從遠方眺望浪漫城市夜景的狀況。

　　而實際上，這些作品使得原先就已經陰冷的車站空間，變成一個發著冷光，或是充滿了無名的威脅，或是不斷的上演著喜、悲交替的戲碼的地方。在林書明的〈窗〉作品中，傳達了在黑暗中永遠有無數觀看你的眼睛，有個別偷窺者的眼睛，也有宰制者的大眼睛。在奧地利及法國藝術家 Christa Sommerer & Laurent Mignonneau 的作品〈生命空間 II〉之中，傳達了控制室中，有一隻手，在遙遠的地方、隔著層層的視窗，控制著世界裡的生物的生長節奏。在馮夢波的〈Q3（潰客）〉中，傳達了在廢墟城市頂樓上的世界，一些戰士以強大的手提武器相互火拚、毀滅，因為在這城市廢墟中，沒有規則，有現實。在王俊傑的〈微生物學協會：狀態計畫〉中，整個城市已經遭遇到汙染，在城市城中央有一處嚴密隔離的圓形保護區，那是一個無菌的環境，只有透過狹長的管制通道以及專用的飛機才能進入這個禁區，裡面的人百毒不侵，完美而不動感情，像是一些機器人。袁廣鳴〈難眠的理由〉是城市中焦慮、難眠的人的夢，而作品〈飛〉，一隻被關在電視螢幕之中的玩具鳥，牠似乎習慣於裡面的空間，當被迫離開這空間時，反而不知所措，急得想再飛回來，那是從最近處，以及從內部觀察到的城市。顧世勇〈太空塵埃〉中的主角，其實就是藝術家本人，慌張張地從城市逃到曠野、好像依照遠方傳來的奇怪訊息，來到山頂的某處，站好位置，拿出一個氣球，猛吹猛吹，最後氣球愈來愈大，人被飄起來，被帶上天

空、氣球變成了一小星球，將人帶離地球，並可以從遠遠的地眺望地球，突然，氣球破裂，人像流星掉落地球，撞在山凹中，引起不大不小的爆炸，之後同一個神色慌張的中年人，也許是同一個人，也許是「生化複製人」，以同樣的動作不斷反覆。這一個像卓別林一樣的人物，慌慌張張，又不明就裡地，不斷地逃離城市，爬到山上，以便遠離地球，但怎樣也無法逃離。或者像是「生化複製人」祕密逃離地球集中營的計畫，這些作品中，最具喜氣的〈有條件的樂園〉，紅色漂亮、熱鬧的圓形漩渦，卻是由幾個強力的機器所製造，那是一個人工的城市「氣氛製造器」？它間歇性地為城市帶來興奮陶醉，而另一個圓桶型的漩渦，〈交換舞步〉，在黑暗陰冷的氣氛中，傳達的是不斷的被拆散的情侶。而林俊廷的〈記錄零秒〉傳達了隔離在黑暗中兩個遙遠發光窗戶間的「迷航通道」。也許，我對這個展覽的詮釋有點偏頗，太過悲觀，但是，如果這樣的詮釋顯得這麼自然，那是因為，這裡面實隱藏著對於一個高科技的世界的不信任感。因此，需要逃離到天空，去「眺望」的「發光的城市」，或是進入到星空，自己就成為「發光的城市」。

市川平　有條件的樂園
高 7 公尺，外殼為壓克力，裡面有冷氣室外機，以及會被風吹得狂舞飛揚旋轉的紅色羽毛龍捲風。

如果我們的綜合能力還不錯，會發現這裡面有幾個意象是很可以交互補充的──〈交換舞步〉、〈有條件的樂園〉、〈微生物學協會：狀影計畫〉為我們刻劃了城市遠看的外觀。而其它的作品又補充了不同的角度，有近的、遠的，有裡面的、外部的，有被動者、主動者的角度，有偏安、逃離的，它們提供了透過在心智中快速交識，然後在腦部螢幕裡呈現「整體城市意象」的可能性。

在我所寫的另一篇文章〈以「整個城市」為審美對象的美學思考〉中，我不斷地追問：難道不能夠把「整個城市」當作一件「大作品」來看？或當作一個審美的對象？一

般我們總是把輪廓模糊的「整個城市」當作其它的局部事物以及較小型的「造形藝術作品」的「背景」，難道它不也是一件「大作品」？一件由許多人共同集體創作出來的「大作品」。……這段文字傳達出我對於「城市的整體意象」的好奇與關心，當然也非常期待有一些作品，或一些展覽能在這方面給我一些啟示，並且有一個交流的機會，我覺得「發光的城市——電子章魚和影像水母」這個展覽，滿足了我許多的需求。

小結

一個展覽不是在一個某個地方展示東西，而是用一些東西，去轉變一個舊的展覽空間，或轉變一個更大的場所，或是用一些東西去預言一個不同的世界。一個好展覽不可能無中生有，它有現成的材料做為背景以及材料，但是凝聚出一個不同的新世界。

當代的藝術大展，經常是一個以城市為格局的大作品，這些大展覽，不是要把好的作品集中在某處，而是用某處以及一些精挑的作品，將某處改變為另一個世界，或預言一個已經存在但仍不明顯的另一種世界。這個展覽的場所最好就是真實的生活空間，也就是說就在真實空間中創造改變，不管是實質的或是意識層面的，就我來說，一個好的展覽，是在這個意義上被檢驗的。

這篇短文，我試著用這種觀點，來解讀「發光的城市」的展覽空間以及其中的作品與當代城市空間的整體意象之間的關係。就作品組合而言，我認為這是一個有深度的、有整體觀的展覽，就空間的運用，我認為它預言了一種新的藝術空間的模型。

這一次這種並不十分「甜美」的科技藝術大展，能夠在這種公共空間中推出，已經表達了我們政府部門的某些前瞻性視野。但我不確定，這種表面上很奢侈，但卻非常有效益的空間使用，會被獨重商業利益的政府以及社會所認同，我所說的當然是一個經常性的使用，而不是開幕時的一個活動。

社區互動或藝術社群的建立
──從「輕且重的震撼」談起

引子：溝通困難與溝通需求

　　台北當代藝術館開館展「輕且重的震撼」，在我的閱讀，它包含三方面，一個是「對於科技媒體的運用與思考」，一個是「自處與溝通的困難」以及對於直接「親密與對等的溝通的希望」。

　　首先，從展覽的第三個主題「無重力的感動」，強調透過科技媒體來傳達人文內涵的這主題來檢視：山口勝弘的〈媒體龍〉及盧明德的〈媒體萬歲〉，均直接對媒體時代的到來表示歡欣鼓舞：亞倫・羅斯（Alan Rath）的〈機器雙人組〉、〈凝視〉提出機器也可以「模仿」真人，電腦逐漸有人的性格，但也提出與電腦終端機的對話是疏離的。陳慧嶠的〈無形玩伴 I〉與陳正才的〈天使的肖像〉，似乎暗示在這種世界中，只有活在如小女孩愛情神話的幻夢中，活在如兒童天真無邪及簡單的狀態中，才能擺脫時代所產生的壓力。陳龍斌的〈資訊風暴〉，直接批評了快速的資訊帶來的喪失永恆價值的問題。伯特・修特（Bert Schutter）的〈浴女〉，似乎暗示了媒體不斷的強化偷窺及消費女體的慾望，這件作品阻礙女性身體被物化，並強調女性間的親密袒裡相見的同盟。彼得・柏格斯（Peter Borgers）的〈辯論的方式〉的理念，雖然需要科技影像的幫助才容易傳達，但他強調的是對話間回歸到「原始對等方式」。

　　在「主體的辯證」這個主題中，莊普的〈我的名字〉，似乎傳達了透過電腦虛擬影像以及互動網路，人可輕易地達到如尼采（Friedrich Wilhelm Nietzsche）所說的，「我是歷史中所有的名字」一般，掙脫先天的、固執的「單一主體」的限制與煩惱，但似乎也對這些「變相」與「真我」之間關係提出一些質疑。吳忠雄的〈我愛你恨我愛你我恨你愛我恨你〉，直接提出了不斷腐爛的以及永遠無法整合的主體的切身經驗及自我形象，但似乎也只有這種真誠的存在方式。洪素珍的〈東／West〉，傳達了在全球化狀態中，身體內的不同文化主體的矛盾及無法全然溝通。湯皇珍的〈我、是、真、荒、唐〉，直接表現世界的破裂以及溝通之困難。顧世勇的〈蔚藍中的紅

左‧在地實驗室〈黃色潛水艇〉。參與者進到車內，可以聽到披頭四〈黃色潛水艇〉的曲子，以及潛水艇聲納的聲音，
或看到魚和水母，至少有5分鐘時間，抽離台北，用超現實的眼光看原先熟悉的附近景色。
右‧吳瑪悧〈從你的皮膚裡甦醒〉創作構想來自於幫台北市婦女新知協會帶玩布創作坊課程的經驗。透過製作親密宛如
皮膚的心靈被單這樣的機會，並經由心理輔導老師林芳皓、協會的志工萬秀華以及其他成員的協助，一步一步去探索自
我的存在與生命的內涵。

色叩音〉，人與混亂的社會的不適應與隔離，只有逃離到一種主觀的愛情幻夢空間
的神祕經驗中。賴純純的〈女媧重返仙境〉，似乎在強調歡愉感官世界中的性別認
同的同時，要帶領大家回到想像中的失樂園。姚瑞中的〈天堂變〉，傳達了在整個
台灣，人性讓給潛藏的慾念，那裡沒有神、也無獸，只有懼怕真實的人們。黃文浩
的〈黃色潛水艇〉，強調我們在這個混亂的社會中，應該學習過得快樂、浪漫一點，
並且藝術應該學習與社會互動，分享群眾在亂世中自處的方法。實際上「溝通的希
望」就是這個展覽的第一個主題，而且是最重要的主題。這個主題下的作品均希望
「深入考掘社區文化，結合在地人文、歷史資源，邀請群眾參與和活動，共同完成
藝術創作，創造集體的藝術感動及生活記憶」，而且溝通的方式是非常女性化、家
庭化的，整個作品都環繞在這個主題上，我就不個別再去介紹了。

　　一個很正常的推理：只有在藝術家與觀眾溝通，或人與人的溝通，普遍地成為問
題的時代，「溝通」才會成為重要的藝術的議題。如果覺得這樣的推論太 草率，那
麼回頭觀察這展覽的第二個主題「主體的辯證」及第三個主題「無重力的感動」的
作品，也可以發現大量的有關探討「自我整合以及與外面社會溝的溝通的困難」。
一句話，也就是有關「廣義的溝通的困難」的作品。

第一次提問

　　為什麼在這個時候、在這個空間中，會有這樣的一個強調「溝通困難」與「溝通
需求」的展覽，而且是一個強調與真實的「社區」溝通的「美術館型展覽」？當然

當代藝術，以及新博物館學都愈來愈強調與「觀眾」的溝通，這是有目共睹的現象，台北市立美術館不就愈來愈強調與「觀眾」的互動？在台灣與「社區總體營造」觀念結合的藝術活動，諸如放置在公共空間的「戶外裝置」，和「公共藝術」等，不都強調不光是與「觀眾」的互動？這當然與整個時代潮流有關。

我認為，除了反映這時代潮流之外，此時台北當代藝術館開館展所提出的「溝通困難」與特別的「溝通需求」似乎有它特別的意義。也許必須回到台北市立美術館與台北當代藝術館的簡要的地理與歷史的研究，才容易了解這特殊性。

台北市立美術館的空間紋理

台北當代藝術館原先是台北市立美術館的「第二美術館」，它與曾經影響了台灣美術發展的台北市立美術館的比較會是很有趣的事。在寫台北雙年展「欲望場域」的時候，曾花了一些精神研究台北市立美術館的「場所精神」，當然我還不能稱為這個領域的專家，它的確是一棟被隔離在荒漠中極為冰冷的現代主義式的美術館，特別是當著名日本策展人南條史生第一次將「都會商業空間的特徵」帶到美術館的裡面，以及特別是外面的廣場時，這種感覺是特別明顯的。

也許換另一種比較時髦的說法，台北市立美術館是一個沒有「社區空間及時間脈絡」的孤立建築，它不是一個城市居民在日常生活中，就會自然地與它接近與交叉的灰色的孤立建築。

實際上它位於幾條無人氣的通道的快速「外切」位置——上面有國內航線，前面稍遠有中山高速公路快速地掠過。稍近些，是一條絲毫不能為它加分、低它很多、完全不可及的河道流過。在河道與美術館之間偏僻的新北路末梢小馬路孕育不出任何一家小商店，而在它西側的中山北路，在圓山飯店不再頂著光圈，在動物園及兒童樂園撤走之後，在它淪為只是一條通往士林、陽明山、淡水快速道路的引道之後，這條著名的道路已經不再是熱鬧街道了。也許旁邊新開放的兩個公園逐漸變成假日人潮聚集的地方，但究竟台北市立美術館仍不是自然地經常會聚集人潮的場所。不管怎麼說，它沒有與其相涵融的「市民小社區」，以及整個台北市都會的襯托與涵融。

如果回到建築本身，它是一個遠超過一般身體尺寸的幾何型純粹大型展場，人走在其間，就像走在空蕩蕩的被冷硬的牆壁所圍住的通道之中。連德誠曾經談到美術館的建築空間，影響了台灣當代藝術作品的尺寸，其實，影響可能更大。例如，需

要很久的時間才讓它逐漸接近台北都會的「日常生活」也許正是這個理由，使它必須使出一些「大賣場」及「大樓促銷」才用的絕招來吸引觀眾，例如我們在「欲望場域」及「無法無天」兩個超人氣的雙年展中所看到的。它必須人工地創造一種「日常生活空間」的假象。

台北當代藝術館的空間紋理

基本上，台北當代藝術館被包圍、或被隔離在由四條重要的馬路所圍成的四方形舊社區地塊之中，北邊是南京西路，西邊是承德路，東邊是中山北路，南邊是市民大道高架快速道路，並臨接台北車站後站。市民大道上快速通過的車輛與台北當代藝術館毫無關係，西邊的承德路來來往往的是搭長途車來回於台灣南北，為生活打拚的忙碌人口，它也與台北當代藝術館沒有太大的關係。倒是南京東路以及中山北路都是繁華的道路，但離藝術館還有數百公尺之遙，較小的長安西路緊靠著美術館大門，東側捷運淡水線經過，中山站位在與南京西路交叉處，有衣蝶百貨、新光三越，是附近最熱鬧的區域，並與南京西路的一些「品味商店」結合在一起。事實上，假如台北當代藝術館沒有與後面的建成國中，以及與周邊社區的「相關產業」有相當的結合，它還是一個難以擴散的「孤立場所」。有沒有可能，台北的畫廊或非營利的藝術空間開始移向這個位置？這裡的展覽、表演，以及有趣的藝術空間有沒有可能吸引一些休閒及文化相關的「商業空間」？也許這樣思考有點本末倒置了，但也與美術館的發展不無關係，不如先換另一個方向來思考，那就回到台北當代藝術館的建築與周遭的舊社區之間的關係來思考好了。

第二次提問與思考

不同於十多年前，還停留在台灣的現代主義時代所建的台北市立美術館，現在這棟日據時代興建，曾經是台北市政府舊址，歷經閒置、回收、轉化而成的台北當代藝術館，其存在的本身就已經帶有後現代精神，它就坐落在濃濃密密的老社區之中，她的後面被建成國中所包圍，並與建成國中整個地被包圍在舊社區中間，和外面怒吼著的、或熱鬧的都會大馬路還有一些距離。它是一個完全融在舊社區中的一個小小的當代藝術館。

這個舊社區的環境到底對它是「助力」還是一個「阻礙」？或許要用另一種方式來問：這樣的舊社區對什麼樣的當代藝術館才有「幫助」？才有「阻礙」？也許台

北當代藝術館要成為怎樣的台北當代藝術館才是重點，也許一種強調「關係美學」的台北當代藝術館就比較能將「阻礙」變成「助力」。

如果「作品」是以它所佔的「實體空間」來計算，當然是展場愈大愈好，不管是室內的展場或室外的展場。如果「作品」是以它所建立的「溝通關係」來計算，那麼「當代藝術館」本身的「有限空間」就不是絕對的「負面因素」。

台北當代藝術館不同於原來的台北市立美術館，它也不可能像那個巨大、野性、像廢墟的華山藝文特區。在華山藝文特區，周邊並沒有什麼居民，相反地，以舊建築古蹟轉化而成的小小台北當代藝術館就融化在舊社區之內，並且遙遙的與周邊繁榮、動感的市區銜接，它可資利用的「位能」以及「差異」，似乎要逐漸呈現出來了。

吸引很多人「進來」當然是很重要的，但是利用它與周邊環境的「貼身關係」，並輕易地「走出去」，也許才是更加重要的事。假設台北當代藝術館只是一個總部、只是一個發散能量的核心，則不只是關心如何吸引人進去參觀，而是要思考如何將它的能量以及影響力發散到周邊的環境。如果這個方向的思考是對的，那麼有什麼「東西」能夠結合地區的特殊能量，並將其轉變為整個社區的藝術能量，進而吸引更多的相關能量的聚合？

這樣的思考似乎是要發展一種位在台北核心地帶中的社區性的當代藝術館，位在一個首都城市中，就算位居城市邊緣，也不應該只是發展「區域性藝術」。在今日，「區域」與「國際」之間的界限早已愈來愈模糊，這點不要說在菁英的藝術表現中，在庶民的日常生活中也是顯而易見的。

我也不認為一個當代藝術館只要能夠與國外充分的交流，以及有很多好的展覽就該滿足。假如那樣的話，它可以在任何地方，甚至在原先的台北市立美術館就可以做了。

其實我也不認為把「科技

後八〈幸福社區—走在捷徑上的後八〉想建立美術館與當地居民的關係，最後決定以一種幽默的方式為此區居民制定一套丈量和規範的準則，打造一個幸福社區。大家都知道，居民主體的優先性！

張美陵〈你們家有什麼東西可以拿到美術館展覽〉。藝術家理解我們的社會比較保守，請居民來美術館展演可能不太容易，於是就親自上門拜訪，請他們提供最特別的東西供藝術家拍照來參與展出。

媒體藝術」當做台北當代藝術館的主要關注項目是最有利的，原因很簡單，因為在這個台北核心地帶的舊社區地點上，有另種可資運用以及發揮的條件，那就是與活生生的人及變動著的複雜社會空間的最親密互動。這是以往的台北市立美術館所最欠缺的先天條件，也似乎是當代人的最大缺憾。就在這個位置上，台北當代藝術館可以發揮最大的效益。

網路與大眾媒體一方面增加了溝通的可能性，但也同時減低了最原始的溝通機會及能力。在這個融在舊社區的當代藝術館，似乎可以成為一個「溝通與關係美學」的根據地，發展出一種強調「親密關係」、「深度交流」，以及直接「轉變社會」的「新美學實驗」，絕對是「很當代」、「很在地」以及「可大」、「可遠」的目標。

這樣聽起來，像是要搞「社區藝術」，其實是要透過跨領域的藝術創作者、藝術欣賞者，及藝術相關的知識界及產業所構成的、不受地域限制的「藝術社群」來搞「社區藝術」，最後「社區藝術」與「藝術社群」將愈來愈近。「區域」或「國際」的區分並不重要，重點是「親密關係」、「深度交流」以及直接在「日常生活」中「轉變社會」的「新美學實踐」的過程。在這個區域，有很大的空間來探討以及實踐這種理想。

回到這個開館展，這整個展覽，以及它的整個展場，讓我們想到這麼多的事情，如果只是在開幕時才做這種「藝術的溝通」，我認為這不過是一種應景的「社區互動」，還達不到其他的「社區藝術」和「藝術社區」兩個層次。而這些，就要看今後民間經營者的經營理念了。

藝術與交互觀點的介入
——片面的閱讀台中國際藝術節「好地方」

　　台中國際藝術節「好地方」，2001 年 11 月 23 日至 12 月 16 日在台中市中區自由路、中正路、電子街、繼光街、台中公園、文化中心等地舉行，策展人林宏璋，協同策展人徐文瑞，以及一個非常專業的跨領域藝術團隊，參與藝術家包括台中與加拿大的藝術家。主要節目包括當代藝術作品展、實驗影像展、台中市區人文散步，另外還有幾場熱鬧的開幕派對。

　　「城市藝術節」是最近的新議題，愈來愈具有「藝術社會介入」的意味。其實，在台灣各地方行之有年的各類藝術節活動本來就與社區總體營造有密切的關係，因此本來就具有相當複雜的任務。台中國際藝術節「好地方」，一開始就被設計有國際文化交流及不同文化觀點比較的功能，另外，它以台中舊商區為展演基地，結合社區文化工作者，企圖挖掘城區中失落的歷史，也藉著藝術活動及剛完成的繼光街徒步道，企圖振興中區之商業契機，這些都和社區總體營造的理想接軌，但又有一些明顯的不同。在策展簡要的「超場所」論述中，已經稍微點出的不同文化族群間非常細緻的「看」與「被看」，以及流變、交融等的問題。

　　經費不多，但絕對是一個慎思的文化活動，要完整地參與「藝術節」的各項活動並不容易。開幕當天熱鬧又聳動的街頭大型演出，使得這個場域明顯地轉化成一種狂歡的「藝術節」狀態，之後在現場留下的主要是靜態的展覽及影像，前後的落差相當大，「藝術節」的熱量與熱情不可避免地大量流失，未能參與開幕當天街頭表演的參與者，也很難掌握藝術節較完整的樣貌。其實，熱鬧的街景和極為聳動、快速的街頭表演，也讓人無法細心品嘗靜態及細膩的展覽。這篇文章希望用較慢的速度將這些細節依據某種內在關係組合一下。其實，這也只是一種相當局部的觀察，另外也很希望透過作品的共同特色，多少了解一下新秀策展人林宏璋。

街頭的大型行動藝術

　　這兩件較大型的街頭行動藝術，吸收了街頭交通以及選舉的能量，透過定點擴

散，以及藝術節場域的不斷繞場行動，將整個舊商區轉化成一種狂歡的「藝術節基地」。

倪再沁的〈凍蒜凍不條〉，用台灣政治的選舉奇觀，將其轉變為藝術力量，滲透於其中，並顛覆這個被高估以及縱容的「民主遊戲」。這件作品還真的和一位候選人配合，成為他的競選後援會、助選團。在選舉前開一部粉紅色無聲無息的競選宣傳車遊街，並利用電影院擺設競選文宣。選舉之後將一堆像垃圾般的競選旗幟掛在車上繼續助選，各位候選人的競選文宣牆邊、地上到處亂堆，活像一場災難，好像整個街頭行動劇要為台灣奇觀社會的犯罪現場進行蒐證工作。在開幕當天，宣傳車、穿著迷彩裝及荷玩具衝鋒槍的隊伍遊街助選，中間穿插侵入超級市場、麥當勞的行動，以及在斑馬線上放煙霧彈、當街匍匐前進，以及隊員追捕「政治犯」的鏡頭等，這政治犯其實就是這次他們所助選的候選人。倪再沁在大家稍從選舉熱病退燒之後，以一種順勢醜化的方式在已經恢復常態的街道上再重演競選百態，希望市民以另一種批判的眼光重新審視台灣的選舉文化。不惜醜化藝術活動，來揭露選舉文化的荒謬及醜陋，他搞的是社會運動。

得旺公所的〈城市按摩〉，在自由路、中正路行人匆匆的路口，再現「馬殺雞」的生活儀式，為渾身是病、筋脈不暢通的行人、車輛、柏油路、水泥屋等施以真按摩和象徵性按摩，另外也結合了由成員伴裝的盲人按摩師在斑馬線上行走、排椅子、按摩等，演出荒謬又令人不時捏一把冷汗的街頭表演，最後甚至還演出阻塞交通、暫時癱瘓交通，讓一些柔軟的身軀與大型客車、卡車對峙。原先的十字路口，在過程中逐漸轉變成廣場、環境劇場，至少暫時地大客車、大貨車以及小轎車司機、乘客、行人也都停下來觀看街頭表演，突然地改變了角色，共同參與了一場轉化都市功能空間為自發性藝術空間的街頭行動劇。按摩只是藉口，更重要的是透過暫時的對峙、癱瘓來突顯的是城市中層層疊疊匿名的權力機制。

戴恩‧波莎多（Diane Borsato）的〈使勁好好捏東西〉，把這件作品放在此處，因為它就位在〈城市按摩〉作品旁邊，都與觸覺、情慾有關，並且都是將私領域行為暴露在公領域的一種演出，於是都牽涉到一種看與被看的複雜關係。戴恩‧波莎多使用非常經濟的「藝術介入」，以生麵糰、蛋糕以及其他現成物做一系列奇怪的搓捏、揉等的表演，把一般可在公領域演出的「食慾」轉化為通常只在私領域中演出的複雜情慾。也許可以說，她把私領域中才可能有的複雜情慾經驗，以置換的方式在公領域中大膽、自在地演出。這種具有挑逗及感染力的行為在光天化日的麵包店

演出，使公／私領域、食慾、肉慾的界線混淆，觀賞藝術也與「觀淫」的界線曖昧模糊。這類的經驗，在這藝術節中不斷地被重複。

靜態展覽或個人表演行動

李巳的〈抹白〉，把這件作品放在第一優先來討論，那是因為它可以做為接下來許多作品討論的伏筆。李巳，不是藝術家本名，又與張三、李四的「李四」同音，這種匿名、化名的概念放在這次展覽有加分作用。「李巳」在一家非常有名的藥房中做了包括櫥窗、海報以及現場表演的「藝術介入」，還真像商品促銷活動。但這擬似推銷行為卻是另外一些思考的「觸媒」———一個大男孩護膚美白、一張黃皮膚黃臉孔的漂白，一個工人模樣的臭男生在專為都會潔癖族群準備的保健衛生美學空間中表演美白，一個活生生年輕人在美白過程中面無表情像個殭屍，其實這與展售小姐的職業性示範動作完全不同，一種是公共的行為，另一種更像私密的行為。這些對立的元素，成為作品豐富意義形成的材料，這些元素，或這些議題也在其他的作品中有機會再度地延伸。他並不是在演戲給你看，是讓你在偷窺的當時，也看到你自己。

涂劍琴的〈台中公園日月湖中的雙亭〉，這有名的雙亭原來就是可以讓人從中間以三百六十度來欣賞台中公園，但是藝術家讓這「視覺機器」增加了「分割」及「融入」的功能。在原有玻璃窗上改裝了一般的鏡面，或是雙面鏡，有些則保留透明狀況，因此不管從裡或從外看，這「視覺機器」讓所有影像分裂、折射，並將包括裡／外，自己／他人等不同的影像破片，在一種動態瞬間的狀態中不斷組合、分離、再組合。本來只是單純從雙亭中看外面，但外面的影像總是被切割、被遮蓋，並且經常看到的是「自己」以及「他人」的片段影像。人在其中本來是觀看的主體，也因為這些空洞及反射，使得「自己」與眾多的「他人」有「並置」或「融合」的可能。這個「視覺機器」使得「人」、「他人」，「內界」、「外界」的關係變得複雜與流動。要知道這種邏輯，並非只在這件「雙亭」的作品中出現。

洪易／菲歐納・史密斯（Fiona Smyth）的〈心囍〉，展出的位置就在台中公園日月湖的湖心，離「雙亭」並不遠，因此很容易互相對話，以及相互詮釋。這是配成一對，由兩位藝術家所聯合創作的作品，人形圖案繪製在兩個大氣球之上，並飄在湖面上空。仔細看作品的細節，這些造形都與多神的宗教意象有關，但也都同時具有素人藝術與大眾文化的趣味，更重要的，這些造形都具有一些拼貼、滲透以及

混雜的狀況。台中公園空間與熱鬧的城區接壤，很多遊客經常就處在一種節慶的狀態。這混和了各宗教的「雙神像」被放在湖心之中，多少讓人想到一些觀光化的寺廟奇觀，祂們吸引人們的眼光，並且也在湖心毫不羞澀地注視著四面八方的觀眾。這件作品是由兩國的藝術家合作的雜交圖騰，其中所想要傳達的意義就更加得清楚了。

麥克斯‧史崔瑟（Max Streicher）的〈漂浮的巨人〉，這次展出兩組環境雕塑作品，其中一組〈終極遊戲〉以荒謬大師劇中人漢姆與克羅夫為背景，雕塑以小丑模樣出現，無知、空洞、迷惑、訝異、疏離、孤獨的眼神注視著空中，表面上像是一般的廣告氣球，但是卻像從神話空間中被驅離、遊蕩滯留於都市人群中的角色。另一組〈漂浮的巨人〉高掛在文化中心的大廳，感覺與前面大致類似，並且特別對比出現代巨型商業城市建築與巨大官僚體制中人性的脆弱、不確定，似乎只是一個介於生命與非生命的狀態。這兩件作品都強調當代都市中，神人從原始樂園淪落成忙碌的凡人，或淪落為完全邊緣、疏離的「身分」，但這些幾乎隱形的精神體卻也能在社會中，以更加清澈、透視的眼神看著地上、路上忙忙碌碌的人。

大衛‧布萊德維（David Blatherwick）的〈奮力一笑〉，作者邀約台中的民眾參加所製作的消音黑白大頭像「永恆的微笑」，不如說是一些呆滯、傻笑的無名面孔，變化很少，沒什麼可稱道的情節，唯一的情節就是為了要演出微笑而奮力地微笑，這種沒有對象和處境的荒謬「傻笑」的本身就具有強烈的反諷意義，特別是當這些大頭影像被放在電腦業消費空間展示櫃，並且與鄰近的影視明星炫耀的姿態、快速流動的情節以及萬頭鑽動的顧客對比的時候。或許這些巨大頭像被關在電視監牢，被隔離於熱鬧的人群之外。但是他們就像一塊塊沉重的鉛塊，正好對比出他們在無所不在的快速流動中的獨特存在，他們不被看，也無須迎合，卻在假裝的一張瘋癲的臉皮之後看著一切熙熙攘攘的眾生。前面這兩位藝術家都具有一種知識分「隱形」介入世界、觀看世界的態度，這種態度多少在吳鼎武的作品中也能夠看到。

吳鼎武‧瓦歷斯的〈隱形計畫Ⅰ—隱形動物〉，在一條小街道上安裝了一些標示著前面有「野生動物」，駕駛請小心的「交通標誌」，並不顯眼，但是當觀眾開始思考的時候，被不斷地塗抹、重疊以致面目不清的城市空間又被揭露出它被遺忘的生態競爭史。路曾經是給人走的，現在路權被車輛所佔領，曾經是原住民居住過的空間、野生動物居住的樂園，如今這些族群已經從這消失，繼光街不管是什麼理由被定為徒步區，和這些奇怪的「交通標誌」一起運作，讓已經隱形的記憶浮現、重

疊，讓平凡的城市空間變成可被閱讀的權力論述文本。據說具有原住民血統的吳鼎武原來要牽他的小山豬來這條街散步，但因小山豬水土不服身體狀況不佳而只能抱著走，藝術家本人說：「小山豬在城市中水土不服，不吃不喝」，以「原住民下山進入城市，連頭都昏了」。這些話也算是這件作品非常貼切及有力的延伸。

梅丁衍的〈同志仍須努力〉，藝術家就在商業街道一間目前還閒置的空間中佈置了像家具店或嬰兒房的櫥窗，像戲台，或像電視訪問節目的攝影棚、隔音的錄音室的一件互動性裝置作品。互動其實並不容易，隔在玻璃櫥窗外的觀眾必須從作品架高的地板底下，才能困難地爬進非常舒適的作品內部。櫥窗內部充滿著柔軟、溫馨、休閒、兒童遊樂的氣氛，前面是國父遺囑的電腦亂碼，地毯上是與我們有邦交的國家的國旗軟墊，觀眾可以舒適地靠在這些墊子上聊天、休息，特別是與藝術家對話，談藝術、談政治，而外面的觀眾則完全聽不到內部的聲音。好像是一種非常輕鬆、慵懶的氣氛，但事實上又牽涉到一真實的危機，作品的標題用的是國父遺囑的最後一句「同志仍須努力」。眼看與我們正式邦國家愈來愈少，而另一方面，世界各大經濟、文化強勢的商品藉著全球化巨浪長驅直入，無邊界的網路連接更使得國家的界線愈來愈模糊，在這整體處境中重談「世界大同」，讓人感受複雜、五味雜陳。除了他一貫的政治議題的關懷之外，這件作品中提出了許多的新課題，例如：商業空間／藝術空間／政治空間的轉換，看與被看，參與／旁觀之關係與其轉換，享樂休閒時刻／嚴肅時刻的混淆及轉換等等。

得旺公所的〈城市按摩〉，包括一件靜態環境裝置，一件街頭動態演出，但我趨向於將其分開，就暫時將其取名為「重疊的兩面牆」。這是一個因拆除而空出來的建築外部空間，當然它還保留了原先室內內牆的痕跡，這種雙重性，使得這件作品更有可玩的空間。「得旺公所」的藝術家們將十餘件現代男女模特兒塑像，以笨拙彎腰的姿勢，錯接在這面可內、外置換的牆面上，依據他們的說法「集體地對這城市展開一種窺視或逃避的模稜遊戲」。這些城市人的身體呈現疲憊、疏離，他（她）們窺視？逃避？或是卡在可以影射電腦螢幕或自戀的鏡框中？或更粗俗地卡在馬桶中動彈不得？牆面上另一組元素是上百名台灣歷史文化前輩以模糊失焦的形象出現在圖框之中，帶著悲傷的神情從高處觀看在地上走的行人，暫時忘了那些時裝模特兒的身體後半部及隱藏在裙子裡的下半部，這面牆有點像當代的哭牆，哭牆或許也含有另一個層次的「自憐」、「自戀」有時特別是因為這面牆所特有的「雙面置換」性格，而會有奇怪的一種念頭快速閃過：這些頭部被遮蓋起來的模特兒與那些黑白

相片大頭照接了起來，這些被遺忘的偉人從高高的位置凝視我們，但是他們也被大眾從低低的位置窺其隱私。除了藝術進入公共空間，公共性／私密性、看／被看、嚴肅／輕佻等關係的糾結也是非常有趣的。其實，看與被看的遊戲還可以一直延伸到觀眾身上，他們在偷偷地「觀淫」的當時，也難免被路人從後面觀看。

　　何國均的〈城市角落〉，如果說 前一件作品包含了窺視以及逃避，何國均的這件作品也有這種氣質，並且都和已經消失的舊建築有關的「窺視與逃避」遊戲。這次的演出 劇場是在曾遭火災而關閉的永琦百貨公司，這空間過去曾經繁華絢麗得不可一世，但是現在只是一個都市中的黑影，靜靜地矗立在喧鬧的路邊。借用作者的話：「它只是在路的一旁冷眼旁觀」，想要一窺究竟卻被它灰色的浪板牆所阻絕，與城市溝通孔道給關閉了。這大樓在城市裡，卻不屬於城市，其實城市裡很多角落也這樣，包含許多記憶，但隨著時間環境的變遷而日漸為人淡忘，甚至故意遺忘，這些陰暗的空間與旁邊熱鬧的街道只有一牆之隔的時候。藝術家在阻絕了黑暗大 樓與外界溝通的浪板牆上鑿出許多孔洞，讓人可以從孔洞中窺視大樓的內在，這些部分應該大家都會有共識。有趣的轉折在於藝術家以自己的感情經驗投射在這被阻隔的大樓中不可知的記憶空間，至予以擬人化，這個轉折，似乎從一種集體的失落記憶，轉向了一種比較肉感情慾的私密經驗或想像，我們從孔洞中所看到的似乎更像是內視鏡所看到的身體內部。有人建議，為何不在窺視孔中裝入和這棟大樓歷史有關的圖像，這是藝術家的選擇，似乎也是策展人的選擇，特別是後者的選擇。公領域與私領域的辯證，慾望與記憶的辯證，層層疊疊看與被看的辯證，在整個展覽中經常出現，有時連「記憶」也在高高的地方冷眼觀看我們。

小結

　　或許我們已經幫這些作品某些不斷被交叉的觀點粗略地畫了一個思想地圖，是否都涵蓋？是否沒有太扭曲？這我不敢說。但是至少可以說，這是一個野心很大的展覽，就我所觀察到的，內容也相當地精緻，雖然呈現的效果不是掌控得那麼好。也許這效果的問題，正出於「菁英符碼」與「大眾符碼」之間的難以銜接、滲透，以及先前所說的，聳動的大型街頭表演與靜態的小型展演之間的巨大落差，或許從更大範圍許多相關活動來觀察時，這個落差的問題會小一點。不管怎樣，這個藝術節是值得參照、思考與再推進的。

城市地面天空大樓間的影像／櫥窗／劇場
——及其新效應與疏離城市中可能的交互關係網絡

寫作與空間實踐的動機

當過《雅砌》雜誌以及《建築師》雜誌執行編輯的丁榮生，在《台北大街情》中〈一條串連生活的拉鍊——談街道的意義與本質〉的這篇文章中提到：

> 在功能上，街道是座舞台，每一個居民在這裡演出生活上的點點滴滴……在人類的發展史上，我們可以在街道看到生活被呈現的脈絡、表達私密空間與公共空間的相互關係、以及人與自然的關係。汽車出現後，街道不再是舞台，而是櫥窗。……街道變成了車子的通道和人類透過建築物藉以表達價值的地方，並造成貨物只是很單純的消費行為中的一種媒介物，而不再是人透過消費的過程去認識更多的人或物的背後意義。總之，街道的演變成是商業包裝的強勢表演場或櫥窗，而不是舞台，是只有結果沒有過程的場景。[1]

丁榮生用言簡意賅的方式，道盡了商業街道在當代都會中已經喪失我們千方百計想發展的日常生活舞台的狀態，並且區分了「商業包裝的強勢表演場或櫥窗」與「舞台」間主要的差別在於前者「只有結果沒有過程」。他一定會同意當車路愈來愈寬、樓層愈來愈高，那些「強勢表演場以及櫥窗」也不再能夠溫暖失去人味的城市大車道，甚至連暫時的溫暖都不可能，就算是經常有車輛通過，仍然是一個名符其實的「城市荒原」。袁廣鳴的重要作品〈人間失格〉似乎正要表現西門町大街道上這樣的恐怖情境。

一個基本的提問：城市天空地面大樓之間的虛空間，要把它當成眾人居住的空間外面的城市荒原？還是當成連結分布在四周上、下、左、右的相對隔離的各種空間

1　吳光庭等主編，《台北大街風情》，台北市：創興出版社，1993，頁33-36。

喜歡觀察城市、馬路、巷弄、廣場、屋頂陽台，所有可以活動的地方。所有特別讓人不舒服的位置。

的巨大連結器？對話平台？或甚至是一個巨大的永遠在演出的環形劇場？

日間忙碌無瑕思考這個「城市荒原」，但每次夜闌人靜，環視四周隱藏在絢麗櫥窗、霓虹燈之後成千上萬大致相同的窗戶，或永遠不亮的窗戶，就會讓我想到這個問題。這種感覺最先在二十年前巴黎留學的初期被啟動，現在這種感覺也經常會浮現，只不過對於這種可怕的感覺，我稍微可以作一點什麼。

不管是做為一個喜歡在街上策畫展覽的策展人、做為一個喜歡透過藝術建構公共交流對話空間的策展人、或是做為一個想透過藝術來推動創意城市的藝術教育者，我都覺得應該認真地區思考城市中的這些窗戶、這些櫥窗，或是這些大大小小的「生活劇場」，以及在其中活動的人。通常這些都被遮蓋在牆壁、門窗、櫥窗、舞台的後面。我們可以將這些永遠只能是片段的片段拼貼成為一個超現實主義的城市文本，也可以讓這些空間以及這些空間裡的人，有互動對話的機會。大家都是說話者，都是傾聽者，都是表演者，都是觀賞者，只是輪流地成為這個角色、或是那個角色。這是一個異質交流的空間，這也是一個由下而上提供社會改變的能量以及訊息的場所。

這兩項工作都是不斷地誘惑我，讓我樂此不疲。但是要達到些許這樣的效果，都需要進入到真實的場域，動員真實場所、物件、事件，人物、記憶，並且透過不斷更貼近人眾的藝術節形式、也就是大眾也能當主角的藝術節形式，將這些元素連結在一起，讓它產生神奇的火花，有時些許的衝突也是難以避免的。

這一篇文章當然一方面試圖說服讀者，使用櫥窗／劇場來詮釋當代城市的某種理

論貼切性，一方面也想告訴讀者，確實有一種新的「群體互動價值觀」正在形成。不管是用一種比較精緻的方式，或是比較粗糙的方式，有愈來愈多的人試著透過群聚以及相互表演、相互觀賞、相互認同的方式得到最大的滿足。做為一個策展人，我已經很少去策畫美術館的展覽，我喜歡在街道上策畫展覽。這種行為比較不是策展而是一種促成對話、促成相互激盪的過程。即使有時也在藝術空間中進行，也同常將它當成街道來處理。我喜歡在日常生活中，透過一種可以在半玩、半建構，半胡言亂語、半傾聽的狀態中改變周遭的環境，以及同時改變參與的自己以及其他的人。我在台北市牯嶺街所推動過的幾次創意市集就是放在這樣的脈絡去規畫的。

這不光是一篇文章，在這文章之前以及之後，都有許多實質的行動與實驗。知識帶領行動，行動也帶領知識，那是一種交互的過程。

關於影像／櫥窗／劇場

到法國留過學，也到希臘參觀過圓形劇場，當然對於廣場及圓形劇場有一些認識及體驗。但是一直到 1990 年代末，才開始有必較深刻的理解。1997 年參與爭取華山藝文特區的運動，接著從 2000 年後開始經營這個被商業大樓環繞的老舊華山藝文特區，到 2000 年後搬到永和市面向台北市的河岸第一排大樓，有機會從高樓窗口看台北盆地，並不時看到盆地中央的花火節的表演，以及後來又在四周被高樓環繞的閒置校長宿舍中經營南海藝廊，差不多經過了十年，這種結合了城市廣場以及圓型劇場的空間原型，才逐漸的形成。它可以很小，小到一個小的建築群，也可以很大，大到整個盆地地形。突然想起來，我在出國留學前曾經在台北縣與宜蘭縣之間的坪林鄉坪林國中教過六年國中，那所國中靠近北勢溪，位在溪谷邊，並且四周被種了整齊的茶樹的群山所環抱，那也是一個盆子的地形。

「城市天空地面大樓間的影像／櫥窗／劇場」這個題目有點饒舌，但是它非常貼近日常生活經驗，這不過是在夜間，從城市中央一個空曠低平的地點環視四周的商店櫥窗、高樓窗戶的一種整體經驗。當然假如我們有從高空、從個別的窗口，以及從個別的商店的櫥窗再往黑暗的空曠低平核心地區反觀的話，這種圖形則更能夠具體，而且不光只是一個環形的殼子。這是一個獨特的場所，它既是中心，也是最邊緣的地帶。因為它是由所有個別、有人居住的空間場域的邊界及域外的空間所交織而成的一種特別場所。或許只能算是一種「空場」，卻是一種可能性最大的「空場」。

雖然我給了一個盆子狀的地形，但是它並不需要有什麼特定的形式，更不必要有某種連續性的封閉環繞，只須某種簡單的圍繞就可以。重點是中間的「空場」與四周的環繞或包圍物之間的交互關係，以及這個「空場」本身具有某種比較不被切斷，例如被交通線切斷的狀況，因為被切割之後，這個場所就很難行使它的凝聚功能了。

　　再回到「城市天空地面大樓間的影像／櫥窗／劇場」。先想像一個立體的空間容積，它由四周的大樓的牆面所定義，當然面上有許多窗戶，這窗戶後面可能是一般住家，也可能是機構空間，也可能是一些消費空間。這些窗戶我也會討論，放在背景的部分討論，但它並非比較不重要的部分。在標題中，我強調了在建築物底層的商店，那是因為商店是高大封閉的大樓圍牆唯一開放以及歡迎外人進入的開口。很多的商店的店面完全敞開，有很多的商店有非常透明的櫥窗讓人從外面就能夠看到裡面的代表性產品，有些根本讓整個商店內部一覽無遺，整個商店就是櫥窗的內容，這個時候櫥窗幾乎就已經具有劇場的形式，同時承擔行銷、表演舞台的功能。

　　有時，在這種街道櫥窗舞台的外面還有座位，於是劇場的空間延伸到戶外的空間。我們很難說真正在演出的是窗戶裡面還是窗戶外面，在戶外雅座看街道景色、看人行道上的各色行人，看人的也難保被路邊的行人觀看。就如同窗戶裡的客人可以透過窗子看外面的行人，也難保不被外面的行人觀看，特別是在晚間裡面亮、外面暗的情況。有時候商店的內部就是一個提供表演的場所，這裡所說的「表演」，也包括了在社交圈中相互施展風格、魅力、手腕、儀態的那種表演，我個人對於這個部分特別有興趣，它是最接近日常生活劇場的狀態。

　　接下來是這些商店或是住家、機構的外面的空間，可能是一個廣場，一個公園，也可能是或寬或窄的街道，可能有人行道，還有種樹種草皮可供散步的綠帶。在這裡因為周邊的環境的關係，比其他地方更能聚集人群，甚至在這裡會有一些活動、表演，就算沒有正式的表演，在這裡有某種站在舞台上的感覺。這是一個被周邊的環境所創造出來的公共領域。

　　很多建築類的文章都提到台灣這類的廣場並不發達，可是我想說的，是這種廣場的功能正在逐漸的呈現，雖然在形式上並不一定那麼的正式。我也樂於用戶外藝術節的方式去促成所謂的這種街頭廣場或圓形劇場的功能。這裡所說「戶外藝術節」，就在牯嶺街上舉辦，透過封街的行動將街道變成小型的藝術節活動空間，利用書攤以及創意市集攤位的佈置將臨時爭取來的空間變成廣場，並且透過各式各樣的表演

左‧這是南海路牯嶺街交叉處的南海藝廊，我們的或動從室內擴散到室外、再擴散到牯嶺街，在哪裡封街舉辦創意市集在哪裡創造與民眾與跨領域社群的交流平台。

右‧中原建築系的陳宣誠老師曾經帶著學生於暑假期間再南門口一帶研究數個閒置空間再利用的案例，並在創意市集的獨立出版的攤位裡面外面發表初步的成果。

活動讓這個廣場充滿活力，並且透過各種的方式，將各種的社群連結在一起，包括住在街道兩旁的樓上樓下的居民，讓大家覺得一起在作一件有趣的、能夠改變社會的行動。這種狀態已經超出了櫥窗的狀態，超出了表演的狀態，我稱它為日常的生活劇場狀態。這在本文一開始就已經強調過一次。

在寫這樣的一篇文章、甚至在做這樣的空間實驗及實踐之前，我必須首先說服自己，社會有沒有這樣的需求？假如有這種需求，它是不是已經被例如網路上方便快速的關係所取代？是不是已經被愈來愈明顯的、透過消費所凝聚的風格部落，生活美學部落所替代？剛興起的生活美學部落是不是公共領域的問題給錯誤地引導到那種只有某些人才能玩的權力遊戲之中？這種建立在消費以及由風格來換取社會地位權力的新「集體主義」，被解釋為一種感同身受的能力的展現，是不是有點太過樂觀？城市中是不是充滿了妨礙更基本的溝通交流對話的場域？我們的題目中所提到的「劇場」，是廣義的劇場，這並無不可，但是不是也能在狹義的劇場上也能經得起考驗？最後我們是不是能夠從更微觀的角度看看商店內外，櫥窗內外的微妙關係？實際上，我們還要稍微了解一般住屋的窗戶的極為複雜的功能。我認為，藏在大量的平凡的住家窗戶後面的人的處境才是最重要的。接下來的章節的安排，基本上就是要回答這樣的問題。也只有透過這樣的檢驗才能設計一種比較有效的「藝術介入城市」解決某些問題的行動模式。

2015 城南藝事
──街道博物館：移動書報攤

「城南藝事」特殊的場域紋理

　　「城南藝事」所在的區域，有最多的國家級的博物館。但無可諱言的，這個博物館園區的氛圍比較莊嚴，它們的能量大多凝聚在空間內部，但是和城市，特別是和周邊的都市環境比較沒有直接關係。在由文化總會所啟動的「2014 城南藝事──當代漢字藝術展」期間，已經透過幾個博物館以及民間藝術空間以及街道的策展的結合改變了這種狀態。「2015 城南藝事──街道博物館：移動書報攤」因為只使用博物館的戶外空間，也因為知道城南地區將在近期內將有很大的變化，既然文化總會委託我們策畫這個展覽，我們大膽的做了一個與即將展開的變動能量的對話。

　　前一波的變化包括台灣博物館南門園區的設立、台灣手工藝研究中心台北當代工藝設計分館的設立，後一波的變化包括捷運萬大線、捷運站共構大樓、潤泰社會住宅、國際學舍的設立，以及由國立歷史博物館所啟動的大南海計畫，包括兩個新展覽館的設立，接著還將擴大與周邊環境的互動關係等。

　　在某種程度，這個展覽是借用大家對於變化的期待，挑起對於過去的文化傳統的回憶，挑起對於當下生存環境問題關切，以及挑起對於未來可能變化的想像以及期待，並且企圖透過各種方向的團結合作的實踐，建立團結合作就能改變環境的某種信念。因此這個展覽在很大程度上是在連結城南各個藝術文化空間機構的能量，並啟動城南的藝術文化工作者的相互認識，相互合作，並且啟動某種改變居住或工作所在區域的夢想。

從街道博物館到移動書報攤

　　回到「2015 城南藝事──街道博物館：移動書報攤」的標題的意涵，「城南藝事」包括了城南的老古事、城南當下的與藝術相關的事件，從我的觀點，它還包括了城南的不斷的變化，以及即將發生的更大的變化。

（一）街道博物館

「街道博物館」指的是除了這裡有許多國家級博物館之外，這裡的民間藝術文化空間也是小型的博物館，包括民間具有特色、具有文化厚度的各種商店等等也都可以稱為博物館。

當然「街道博物館」還包括希望這裡的博物館和圍牆外的街道開始產生更為直接的關係，它的藝術文化能量更能夠擴散到周邊的環境，並且與民間的藝術文化能相互連接，並且博物館的內部的戶外空間也能夠和街道中的廣場、小型公園等等想連結，讓城市的土地相互連結，這其中充滿了期待。

（二）移動書報攤

後面的「移動書報攤」，是我們的多重策略運用，它有親切性，移動性、變動性，以及它做為跨界連結的功能。一部「移動書報攤」可以成為一個具有擴散力的點、線、面，兩部「移動書報攤」可以連結成為具有延展性的線條，三個拉開距離的「移動書報攤」已經可以成為一個深入城市周邊紋理有厚度的面。

當這三部成組的「移動書報攤」從台灣博物館的廣場，移動到郵政博物館後面及牯嶺街小劇場前面的場域，再移動到二二八國家紀念館後面的優雅庭園，再移動到本來就相互連結的國立歷史博物館戶外廣場花園／國立藝術教育館外面的草地舞台，以及新開幕的台北當代工藝設計分館的戶外小廣場，再移動到介於兩廳院以及中正紀念堂之間的大廣場時，它們不斷移動，不斷地創造與周邊環境的連結，實際上是拉近了本區域人、事、物的關係。

移動書報攤城市浮洲介面機器

這些「移動書報攤」或稱為陳宣誠老師所定義的「城市浮洲」，或是我後來發現的做為連結，以及產生積極互動關係，多少有點像是變形金剛的強大「移動變動多介面機器」。我們非常感謝各機構提供場地，讓這種關係網絡得以建構，我們更感謝後來加入的中正紀念堂，在這個原先就充滿人群，充滿了具有豐富符號性的建築體、儀式等，讓這些「移動變動多介面機器」更發揮它的不斷創造環境美感以及創造意義的效用。

這些介面機器，不光是在視覺趣味及具方向性的視覺強度上將距離稍遠的一些周邊的藝術文化機構連接在一起，它更重要的是像是引誘群聚的人工魚礁。三部不同的「移動書報攤／城市浮洲／介面機器」，化身為「家庭故事屋」、「名人畫報

屋」、「時光攝影棚」，並透過持續的合作能量投注、各種相互交織的作品的展示，後續的特別是具有高度參與度的觀眾的群聚，讓區域內許多原先看不見，或是被忽略的，或是自以為微不足道的關係線條被看見、被連結在一起。特別是透過這三部可見的「城市浮洲／多介面機器」，才能讓整個展覽與周邊的環境，或是充滿符號性格的周邊環境，產生立即可見、可思的相互關係。

家庭故事屋和家庭手工書製作

　　「家庭故事屋」在整個展覽中是很關鍵的活動設計，它邀集本區域各個博物館的熱情志工朋友，從八月開始就參加為期兩個月的生命之書工作坊相互學習成長的過程。從一本重內容而不重視花俏裝飾的個人記憶片段的小速寫簿開始，手工故事的製作經歷了生疏、排拒、無法開放內心，但後來大家逐漸願意打開心門，挖掘個人或家庭具意義的記憶，也

家庭故事屋和家庭手工書製作。展示的是城南地區博物館群的導覽義工們所創作家庭故事攝影圖畫文字的盒裝作品，參與創作展覽的意願才逐漸提高，看的人還真不少，而且是慢慢地閱讀。彭雅玲耐心並且很有方法地把這些珍貴的故事引出來，並建立參與者之間的緊密連結。

透過這些往事片段的串連、整理、重新詮釋，也更能接受自己，以及能夠用一種新的態度面對自己的未來。也在這個可貴過程中，各博物館機構之間有了互動，許多來自不同博物館機構的志工變成好朋友。局外人的一般觀眾大概也能從多次在週日下午帶有表演、儀式性格的新書分享會中能感受表演者之間的親密關係。

　　依據帶領工作坊的歡喜扮戲團團長彭雅玲老師表示，要培養能夠製作深入的家庭百寶盒，以及之後能再發展成深刻動人廣受國際好評的戲劇演出需要多年的時間，而這次我們只能用幾個月的短暫時間，不太可能有充分的發展，但是參與者都知道有一些珍貴的東西已經在內心深處啟動擴散，它也將會在每個人身上產生實質的改變。在星期天下午也用三個小時的時間，發展較為簡易的家庭手工書的製作，它做為一般觀眾也能報名主動的參與的活動設計。我們也發現很多帶著小孩來看家庭故事屋的女性觀眾，其中單獨來的女性觀眾更有不少用很長的時間來閱讀那些生命之書，我們相信有一些影響力已經在擴散。

名人畫報屋及風格插畫。首先要鎖定的城南名人的範圍，透過事先的研究、實際的訪問及影像聲音側錄，然後請了年輕好手濃縮介紹文章、繪製名人插畫，再從兩千字左右的濃縮文章中選出名人名句等。

名人畫報屋及風格插畫

　　城南一向被定義為藝術文化教育的機構園區，在「名人畫報屋」這個活動設計中首先這次要鎖定的名人的範圍，透過事先的研究、實際的訪問及影像聲音側錄，然後請了年輕好手濃縮介紹文章、繪製名人插畫，再從兩千字左右的濃縮文章中選出名人名句等，研究城南文史發展的年輕朋友們對此活動出力甚多。這個活動規畫的目的在於讓觀眾，特別是這一帶的居民，發現這地區的鄰里之間居然有這麼多的基本上稱得上是全國性文化界名人的鄰居，他們都發表來這裡居住或工作的原因、在這裡的學習成長的經歷，以及後來在這邊的貢獻，以及對於正在變動中的城南的一些期待及建議。

　　這些人曾經是鄰居，有些仍然是鄰居，如此地貼近，他／她們受惠於這個獨特的地區的文化資源，也共同的塑造了城南的風采，這對於觀眾或許會產生一些區域及個人的認同及效法的作用。很多觀眾對於文字很有興趣，很多人停留很久看訪問名人的短片。名人書報屋從硬體的製作，到不同專長團隊的合作，到各種內容物的生產配合出版等，都是非常困難的，特別是時間緊迫，它還有許多改善的空間。

時光攝影棚和古今照片合成

　　「時光攝影棚」是一個具有實際的生產性的機器，它的四周牆壁變成展牆，「未央：志工影像展」展示的是本地區三十七組博物館志工在館舍中認真工作狀態以及完全當自己的狀態的雙拼攝影，這些攝影由陳敬寶老師負責，他也是時光攝影棚的策展。時光攝影棚中有區域內各個博物館所提供的歷史老照片，這些歷史照片的輪

時光攝影棚和古今照片合成。參加的條件是
只要帶一張城南區域的老相片,就可以享受
專家幫你們全家或男女朋友拍照,並且選本
地歷史照片背景合成進入歷史時空的服務,
很受歡迎的活動規畫。

番播放,「老城南相簿・週六攝影沙龍」民眾透過「一頁城南・小歷史招喚行動」
分享對於環境變化的發現以及當下展覽的心得,就能換取由專家拍攝照片,以及選
擇時光攝影棚所提供的歷史老照片背景製作合成影像,它當然誘發深度參與及互
動,它也啟動大家對於社區歷史的關注,或許還激發繼續深入探源的動機。每星期
六整天的活動,平均有五十組左右的親子、夫妻、情人、朋友、寵物等等的組合參
與這項活動,留下分享的許多合成影像都非常有趣。這個活動設計的區域歷史以及
更大歷史的影像豐富性以及更充分的背景說明,都將會使實際的效益更好。

獨立出版與建築系的社區研究以及研究成果

牯嶺街書香創意市集已經舉辦了十年,有一定的經驗、一定的聲望及吸引力,最
後這幾年特別以獨立出版作為它的重點,今年又有中原大學建築系學生因為陳宣誠
及團隊的關係而以學習的、學程的方式進入,暑假一個階段、展覽中的靜態展覽、
海報及建築模型的展,以及作品發表,以及街上聚集的大量人潮,都創造了一定的
介入,大家一起努力改變社區的氛圍。這項工作再發展,成為學生的期末作業,在
期末評圖中,有十多位跨校的老師參與,無疑地增加了這個展覽的效益。在建築教
育界,這個展覽有相當高度的評價。

從機構的合作延伸到博物館外面的街道

實際上在規模不大的戶外展覽,如果沒有巧妙的空間配置,以及必要的動態活
動,是很難聚集人潮的。歷史博物館、藝術教育館、台北現代工藝設計分館距離本

區熱鬧商業地帶較遠，更是需要別活動設計。這個展期正好與聖誕節有重疊之處，於是想到了設計一個與聖誕有關的一日城南的小型活動。經過文化總會邀請相關單位主管或代表人協調會議，討論包括獎品、表演節目、統整單位的問題等，經過許多之後的協調，表演空間放在手工藝研究中心台北現代工藝設計分館外面的廣場，這個廣場最靠近街道，也最能夠聚人氣。它就位在已經開幕有展覽有賣場的台北現代工藝設計分館大門台階前面，它本身就有相當寬大的表演舞台的設計，舞台前除了有一塊空地可當觀眾席之外，稍遠又有一個用草坡及石塊等所形成可做為觀眾席，盤狀地形和二二八國家紀念館後面的舞台有同樣的設計理念。

表演節目包括長官的簡短講話、附近的基督教唱詩班兩個階段多首的贊頌合唱曲，接著是爵士三人組非常輕鬆悅耳溫馨，包括人聲器樂的演出，以及最後由擔任本次策畫人的我表演兩首帶有聖誕味的薩克斯風即興演奏。當然在各階段表演活動間穿插數量相當多獎品抽獎等。風大、溫度也低，天色也開始昏暗，觀眾不算少，整個聖誕節活動、還創造了一種商業聖誕節活動所沒有的很家庭、很社區的喜慶氣氛。

中正紀念堂廣場場所精神和向晚溫暖的書屋

中正紀念堂廣場原先就是一個觀光人潮極多的場所，而在這段期間正好又是跨年的實踐又有冰雕藝術節的辦理，因此先天上是更容有人潮的地方。

不過在這個廣大空曠的空間，又有冰雕藝術節的吸引效果以及對照的問題，如果立即的造型不能夠吸引人、進入後不能夠吸住觀眾的注意力，那可能是可怕的對照。

最能夠吸引眾的是星期六的新舊影像合成的活動，不過它並非每天都能有這樣的效果，一般的時間最能吸引觀眾的是家庭故事屋，每一本手工故事書以及家庭百寶箱是內容豐富且非常感人的展覽。在最後幾天，特別是中正紀念堂義工的表演之後，持續地各個移動展覽空間整天參加的觀眾都非常的踴躍，幾乎變成了整個廣場中人群最為多以及集中的地區。最特別的景象是它讓人停留在廣場的中央地帶，去看整個廣場的四周的各個具有意義也有充分的量體的建築，並且也能夠把這幾個具有意義的空間及建築連在一起。在降旗的時刻，會場氣氛更為別，並且當天色漸暗人潮都散去的時分，這幾個書屋變成散發溫暖光線的親切場所，成為最後離去的人，繼續停留在廣場中的理由。它給了廣場另一種充滿溫馨氛圍的不同地景，通常不容易在這樣的空間中營造出來。

「穿孔城市」的再思考

展覽不能停在開幕的那一天，展覽後帶有距離的整體思考是非常重要的，雖然這是一個很艱難的時刻以及很累人很難再啟動的工作！

前言

穿孔和不可避免的硬體破舊的命運有關，但是穿孔城市策展中的核心關懷是個體或群體在穿越不同的介質時的存在經驗，這必然是一種複雜的關係與過程，包括：不同的環境、不同的時代、不同的神話、不同的階層，不同的速度、不同的阻礙。不同的個體或群體在其中主動、被動，上升、下沉，麻醉、覺醒，或一邊運行一邊演化，或一邊運行一邊崩解，或一邊受挫一邊振作。有時進行不同的擴散與連結，有時遭遇不同的游離、隔離或阻礙。簡單的說，穿孔城市或穿孔城鎮，是一個讓各種關係現形的平台以及介質。

接下來將以四個不同但又相關的面向來發展以及整理，我們個別發展，但也隨時關注相互的關係。這個展覽最初只是被美術館指定為對於空間的思考，而我們選擇的主要關注是社會稍底層的複雜時空因果關係網絡，另外，相對於當初的策展過程，已經又衍生出新的提問。

第一組：社會網絡關係的固著／脫落／糾結牽制

（一）陳伯義〈步移景換・華江陰陽〉

原本只是河邊的一整塊包括住屋、農田、菜園的傳統農村聚落，在區域及整體的城鄉發展後穿越其間的大馬路，特別是高速及高架的立體運輸系統，硬生生切割了原來關係密切的鄰里、非常具有創意的環形陸橋、騎樓所結合的華江整宅，相當程度保護了原有的人與人以及人與環境的共同體關係。藝術家經過特別的藝術手法，在老舊以及冷清的華江整宅中，召喚出原有的騎樓間不同樓層間各戶人家所共享屋外植栽、所共享內外空間交織穿透的共同體人情趣味。

朱駿騰的作品〈八月十五〉記錄城市中因各種原因造成記憶與認知錯位的人、一位失蹤老人身影、協尋家人的話語、水滴低落聲等，試圖訴說關於時間／失去／尋找的狀態。這是從螢幕背後穿透建築框架看這件作品的狀況，更有那融入任何一個老社區的感覺。

（二）洪譽豪〈無以為家〉

這件作品在昏暗的展場中創造了古老社區巷道騎樓中某種相互交織纏繞、一不留神就會進入鄰居私人空間的親密迷宮感覺。另外藝術家也利用展場兩個背光的門口，以及走廊上另一位藝術家陳伯義很有穿透感的騎樓影像，讓這一區域的美術館轉化成公共空間、私人空間難以區分的狀態。另外當然是藝術家的拿手戲，透過走廊騎樓空間、生活物件裝置，以及銜接在一起的動態影像，將原先緊密連結的居住空間逐漸崩解，應該連偶而回來的靈魂都會覺得荒涼及陌生。

（三）朱駿騰〈八月十五〉

這件作品，從八月十五那一天一位從療養院走失後再也沒有回來的失智病人的事件開始，而其中主要動態影像的主角，是一位因為患阿茲海默症失智而不斷漫走的老婦人。藝術家提到：「準備作品的一年裡，密集接觸這些因各種原因而對記憶與認知錯位的朋友與家屬……但隨著時間，我漸漸看到自己，也開始體會這些所謂『生病的遺忘』其實只是每天都會發生在我們身上的日常。」於社區周邊或甚至社區內部，很多人其實生活在各自的平行世界。前面兩件作品似乎在說社會發展造成共同體的崩解，而〈八月十五〉告訴我們衰老、疾病、失智或其他許多內在因素讓許多鄰近的人隔離在不同的平行世界之中。

（四）陳宣誠〈剖視島〉

和藝術家分享過「將老舊公寓剖開將會是最有意思的劇場」的想法，這當然和他用竹鷹架製作的〈邊境地景〉有一定的延伸。建築領域的陳宣誠並沒有鎖定在老舊的公寓，也沒有強調其中的懷舊情感，反而是投向未來社會的共居共感的思考，他

那個透空建築框架是陳宣誠的作品〈剖視島〉。它以「步登公寓」為原型，建構出一座似剖面的層疊空間集合，觀眾可隨著空間路徑的導引產生不同的視角立面，甚至往上至屋頂俯瞰整個展場。此外，背面提供朱駿騰作品的投影。正面提供郭奕臣作品的最佳舞台。郭奕臣〈這是人類的一小步，物種的一大步〉試圖傳達人類從爬行類過渡到鳥類的太空競賽，試圖研究物種在面對各種極端與過渡的狀態下，所產生的各種對抗與演化歷程。

說：「集合公寓的不同剖面而形成多孔洞，讓不同位置間的相互連結，成為新的可能性。」經過非常複雜細緻溝通調整，最後具有大格局標題的〈剖視島〉作品的開放結構，與反思科技強制性的郭奕臣、與反思普遍平行世界現象的朱駿騰的作品，巧妙的結合成一體。也和稍遠的吳宜樺、郭俞平批判性極高的作品，以及穿越地板和樓下鄧堯鴻的大老鼠乾產生有趣對話。

（五）姚瑞中〈巨神連線〉

藝術家透過收集全國各地信徒們的「巨大慾力」巨大神像的投射物，共構出臺灣地理空間內緊密交織的常民生活、信仰文化、與政治經濟關係。藝術家強調作品拍攝視角，企圖傳達我們突然在行進中被超乎尋常的巨大神像震懾的狀態，三頻道大幅投影展示更要讓影像具有震懾力。我認為聲響的運用是同樣重要的：發出巨大音量的美國國家航空暨太空總署（NASA）錄製的宇宙聲響混合廟宇法會的聲音，更強化這種具有催眠的能量的無所不在，並且其中還隱藏著一般個人無法背叛的相互牽制力。

這裡碰觸的是與具地緣關係的宮廟組織緊密結合的過度稠密的鄰里社會關係網絡，回頭看〈剖視島〉中多元組合的開放異質關係，就碰觸到這類關係的調節的另一個關鍵問題。

第二組：社會邊緣人藝術家自組具有影響力的關係網絡

（一）陳毅哲〈觀星者：2014-2020〉

曾經是 921 大地震的受災戶，當時同樣遭遇災難的陌生人間建立親密連結及合作

重建家園的事實，給藝術家重要的啟示。例如曾經運用淡水老街閒置多年的藥房經營為藝術替代空間，為了讓空間恢復能量，持續與不同社群合作與舉辦活動，後來再經營藝術空間，也循類似模式，在偶然的實際交遇與合作機會，透過拍攝以及建立簡單又質化的紀錄，建立一個可持續再交遇與合作的網絡。分散各處各行各業有相關能力的人何其多，如何將這些人連在一起做一點有趣有影響力的事情？這成為他的重要課題。

（二）海星星〈牆角窸窣囈語〉

藝術家特別有機會進駐比較便宜、比較大、比較自由，但嚴重衰敗的房舍，在其中也較能體會必須與房子中不斷滋長的灰塵、壁癌、管線中的聲響等有機生命現象共生，甚至轉化為正面的創作能量。海星星借用這種關係來思考邊緣的藝術家與其生活居所或生存城市的共生關係：就有如病毒、黴菌、細菌般寄生在宿主身上，產生了相互影響的依附關係。2016 年於台北景美仙跡岩成立「星空間」工作室，兩年後遷入台北當代藝術館旁安靜巷弄。她非常擅長藉由不同的藝術與創作活動，在工作室等空間串生無數的狂熱關係網絡。或反過來思考，她的藝術正是要透過串連各種異質的能量去改變愈來愈均質的社會、愈來愈學院的藝術世界。

（三）林羿綺〈運行針：曼谷〉

這是藝術家於泰國進行藝術創作駐村時的作品，她針對那些屬於城市邊緣地帶的異質場域進行一系列街頭游擊採訪，採集當地鬼魅與都市傳說等的親身經歷。敘事性的文字與深具寓意的城市影像畫面相互串連映照之後，就如同被正在運行的針來回穿梭，逐漸拓展並打破敘事裡的空間，重新尋找鍵結，進行一場影像與城市空間的拓樸實驗。事實上，裡面的鬼魅故事和台灣的靈異故事有高度的相似，這運行針不光運行在那幾個異國的邊緣地區，也運行在台灣與泰國兩邊的邊緣地帶之間，她的很多作品都呈現這種的牽連。

（四）唐唐發 + FIDATI (PINDY WINDY)〈印尼雜貨店在台灣〉

因應愈來愈多散居臺灣各地印尼移工和新住民的需求，城市及鄉間興起許多印尼雜貨店，這些雜貨店超越了商業交易行為的場所功能，成為了離鄉背井者維繫情感及延續文化傳統的聚集地。特別被安置在美術館中通道與服務空間旁邊的唐唐發與 FIDATI (PINDY WINDY) 的〈印尼雜貨店在台灣〉作品，其中所陳列看似一件件的商品，其實都是在台印尼人所帶來與家鄉、家人連結的珍貴物品。有手工藝創作能力的印尼籍 FIDATI，在台中東協廣場，定期帶領其他印尼同胞清理環境。原先我們

希望她分享一些艱苦面，但她堅持要扭轉刻版印象，最後同意她的這個堅持，而成為真正的主題。兩位藝術家特別積極，在過程中啟動比其他作品更多的相關社群關係，例如台灣的小孩與多年前照顧過她的家庭幫傭間不亞於親身父母的親情。

第三組：以不同高度、速度運動及工作的物種

（一）鄧堯鴻〈繭影〉、〈剩餘與蔥翠〉

〈繭影〉呈現的是腐爛得只剩半個身體的老鼠乾屍，假如〈剩餘與蔥翠〉呈現了倒閉餐廳的後台的不堪，那麼這件作品傳達的是困境中的頑強生命力。從牠殘破身軀剩下具有彈力的後腿及尾巴，看得出死前牠仍欲奔馳穿穴逾牆的強烈意志力。我們將這件作品擺在美術館最門面的入口處，並且透過兩邊巨大鏡面不斷反射，使得這隻到死還繼續努力奔跑尋找出口的老鼠，貫穿了整個美術館，傳達了這個展覽的核心關懷？

（二）黃彥超〈Food Winger〉

隨時待命、騎摩托車執行外送熱食的工作，除了有每次的固定送餐費，也有尖峰或離峰時間的送餐累進獎金。例如四小時尖鋒時間中能送 14 次來計算，每小時會有 350 元！但你要為這個獎金制度賣命嗎？機車保養、油錢、甚至保險等等的支出全都是自費。只要在外面，就有機會颱風下雨曬太陽，還要確保餐點到達目的地，還要確保外送員自身的安全。藝術家從一個剛畢業做為一種過渡性工作的熱食外送員的視角，表達對這種剝削性工作的無奈。這邊特別希望強調前台及後台的差異，一個可以展現個人身體爆發力的工作，一個可以自由安排個人工作時間的工作，很快就會回歸到時實際的被動的、未被保護的被剝削的狀態。

（三）許惠晴〈邊境漫遊〉

透過準空姐的教育訓練過程，當過空姐的藝術家告訴我們所不知道的故事。在模擬機艙的教室中，準空姐先接受大庭廣眾下從身材、貼身衣物到制服穿著的檢查糾正，接著是各種例行的、特殊的及偶發的旅客服務的訓練。不管做什麼都需姿態優美面帶笑容。家裡的幫傭可以消極怠惰，偶而可以給主人一點臉色，空姐卻不可，這是多麼折騰人的壓抑？經常性的不正常作息及時差又是多麼不健康的生活方式？另一件作品是穿著空姐制服，曾經是空姐的藝術家的不斷嘔吐，這是對於各種身體折磨，及對於行為規範的無言抗議？空姐的這個工作，是最能突現前台與後台之間的劇烈差異的工作。

這是從二樓最大展廳地板餘留的開口所看到的鄧堯鴻〈繭影〉。殘餘的雕塑形體從二樓高處垂吊而下，令人彷彿嗅到街道暗角的腐敗氣味，並且擴散力極大。

　　假如我們是那位暫時找不到固定工作的熱食外送員，假如我們是那位在天上到處飛以及為旅客服務的空中小姐，不久的將來還有開放民間超級昂貴的太空旅行，我們如何反思我們身體運動與城市的關係，以及特別是提供服務的個體們所擁有的主體性的問題？以及被服務者與服務者之間愈來愈大的懸殊？

第四組：難以掙脫歷史迷障的回歸？

（一）梁廷毓〈襲奪之河〉

　　藝術家透過歷史死亡地景，挖掘不同族群雙方深層記憶與泛靈宇宙相互交疊地域。其中〈圖誌〉呈現桃園大溪、龍潭、復興與新竹關西一帶，過去原、漢衝突頻繁的四方交界之處，因當地地形與地質條件觸發的死亡地景及過去地方歷史。〈脊谷〉與〈襲奪河〉從原、客族群雙方耆老的交叉敍事中，追溯昔日發生衝突的死亡地點、親族記憶、無頭鬼與石爺傳說。讓過往的死亡恐懼依舊徘徊縈繞在地方記憶與地景之中，形成了一個共享於族群雙方的深層記憶與泛靈宇宙相互交疊的地域。〈問石〉則特別說明地方誌的書寫包含非常重要的跨越人類主體的神靈視角。他的作品其實也讓我們思考，台灣自古以來存在的族群衝突會不會持續進行？並且以不同的神話來醜化或美化。

（二）張徐展〈Si So Mi〉

　　奇怪的標題〈Si So Mi〉，源自台灣人對喪葬儀隊的稱呼，台灣喪葬儀式本來就充滿各種矛盾現象，例如以「代哭」為表演活動的陣頭出現在莊嚴肅穆的喪禮中，

吳宜樺的動態影像裝置作品〈裡外急轉彎的Ｄ場景〉影射當代數位文化裡大量氾濫的合成影像景觀如何穿透我們的日常感官，呈現人工智慧時代下被風化的消費文化景觀與當代人存有經驗的極端虛構性。

希望吸引親朋好友的電子花車最後轉變為女性藝人表演的舞台，更有脫衣舞、鋼管女郎等的出現，使得真實與演出，悲哀嚴肅與歡慶荒誕界線非常模糊。當張徐展把被汽車壓扁令人厭惡又老又醜的死老鼠乾西樂儀隊與那隻可愛一臉無辜正在過生日的幼鼠放進這個脈絡，以及最後圍在四周像蛆一樣無聲無息環繞爬行的無名生物隊伍，是不是某種負責清理各種擾亂社會清潔及秩序的神秘組織，等整個極盡荒誕的死亡儀式及所有人證物證都清理完畢後，悄悄再從儀式廣場退回到森林中一間神秘陰森的宮廟，循環播出的影片加強了這類儀式的經常發生。

（三）顏忠賢〈地獄變相〉

也是長篇小說家的顏忠賢說：「長篇小說永遠超負載的真實……就像是永遠無法逃離的「全員逃走中」被開地太過分太哭笑不得玩笑的巨大機關陣仗，或像是這裡痛那裡痛但仍然始終無法找到痛因的劫數的在劫難逃，或更像是某種被下咒太惡毒到這一世甚至永世不得超生的惡咒的永劫回歸……。」〈地獄變相〉不是民間宗教中的懲罰系統，對於這位有著奇特視角的跨界藝術家，人間太複雜必須透過扭曲變形的〈地獄變相〉架構，才足以交互重疊影射出其中的複雜性。地上被綑綁的那些還活著的大小肉塊，有些呻吟，有些好像在痛苦中仍然發出奇怪的笑聲，上面的殘酷的各種審判者才是被惡咒的對象？這些事情可能以不同程度發生在不同地方不同時代？我認為姚瑞中的〈巨神連線〉也可以放在這個脈絡之中。

（四）郭奕臣〈這是人類的一小步，物種的一大步〉

確實和登月有關，有趣的是月球漫遊車主要部分竟然是飛機失事時讓飛行員能彈

跳脫險的座位。從側面看，月球漫遊車像一隻機器鳥，頭部是登月太空人用過的攝影機的相同機種，有趣的是椅背上還帶有恐龍特徵的始祖鳥圖案。從恐龍演化為鳥需要多少的時間？人類從鳥學習飛行，到脫離地心引力飛向太空抵達月球，卻在非常壓縮的時間中完成。人類透過工具發明突破本身先天的極限，也依據自身利益，改變其他物種的自然天性，長此以往，毫無節制超越極限的慾望，將要把人類及物種帶往怎樣的未來？其實他的問題可能是：為何我們要急著跟隨這種慾望潮流，而忽略更基本的生存需求？

（五）吳宜樺〈裡外急轉彎的D場景〉

在重疊著已經風化的世界大戰古戰場以及充滿各種消費殘骸更新的荒地上，投影出人工智慧時代充滿各種爆炸火光的電腦虛擬戰爭遊戲的場景，好像在揭示不同世代不斷重複的錯誤。在這直接的理解上，還要追問〈莉莉瑪蓮〉（Lili Marleen）這首反覆播放的反戰歌曲，瑪麗·瑪德蓮娜·迪特利希（Marie Magdalene Dietrich），德國演員兼歌手，〈莉莉瑪蓮〉正是她最有名的歌。在個人生活中她堅決反對德國的納粹政府，二戰期間她投身人道主義事業，為德國及法國避難和流亡者提供住所和經濟支持，並為其爭取美國公民權。反覆播放的〈莉莉瑪蓮〉，讓我們重新思考「叛國」這兩個字的超越國家的正面意涵。我們是否可以思考在不同時代生產不同的具有正面意義的「叛國」？

（六）郭俞平〈一盞燈進入房子，看不到其他房子〉

這件作品和中興新村這個夢幻新市鎮有關，中興新村為過去中華民國台灣省政府駐地所在，其整體都市設計參仿英國倫敦「新市鎮」創建模式而設計建造完成，並成為辦公與住宅合一的田園式行政社區。「凍省」對於在那安身立命的公務員，無疑是一個舒適、安穩的時代的結束。身為公務員子弟的藝術家郭俞平，卻透過這兩次的斷裂提出她非常尖銳的提問：人民對所依歸的烏托邦願景有無盡追尋，然而尚未落成就已擱置，成為廢墟。難道只有中興新村這個例子，台灣會不會持續有這類最後以殘局落幕的烏托邦願景？

思考「2018 年大台北當代藝術雙年展：超日常」

準日常展覽場

　　「超日常」雙年展，除了使用國立台灣藝術大學校內有章藝術博物館外，還包含由鄰近校園老舊淘汰教師宿舍、眷村所改建轉用的「九單藝術實踐空間」與「北區藝術聚落」兩個藝術展演空間。這三個不同屬性的空間整體搭配出了一個絕妙的藝術實驗實踐場域。

雙策展啟動引擎

　　第一個啟動引擎：當然是有章美術館機構首席策展人張君懿，她帶領小說家駱以軍參觀未來雙年展的展場，更邀請他製作雙年展的第一件作品，目的應該希望在已經清空的空間中，引入過去眷村生活記憶，以及近兩年曾經在此發生的一些藝術作品的記憶。其後完成的小說作品也立即翻譯為英文，特別是讓國外的藝術家對於即將進入的空間有較為深入和多元細緻的認識，以激發更有關聯性同時也更為多元深刻的創造性對話。

　　第二個啟動引擎：我認為就是駱以軍所寫成的小說〈翻牆者〉。因為它在這個展覽中的作用，多少可以說是全面的作用，並且是從展覽的醞釀期就開始。小說總共有 11262 字，並分為有層次的八個段落，以下是經過幾番閱讀濃縮而成的架構，好像也變成了一件作品，不是因為我的壓縮，原來文字的密度就非常地高。

　　　超大世界裡又有不同尺寸生活世界的套接與並存，如何去理解這個已經被整理、清空、粉刷、漆白、掩飾，如囚室般大小但卻相互銜接堆疊、已經無法分出內外、無傷痛憤懣醜態情慾貪念隱私可言、如蟲洞般又幾經無力抵擋災難沖刷已逐漸崩解離散的生活世界？

　　　重重疊疊無以言說的「這個」，只能深藏在曾共同困在其中、無數進進出出、自生自滅、豁出去的社會底層、落魄三教九流家庭，以及道學寒酸單身教師等暫居者們的身體記憶。

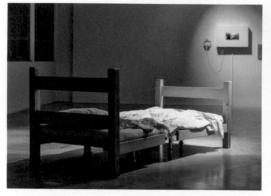

左‧杜立安 高登 〈露西之夢〉是一張不斷繞著室內的水泥柱爬行的床。〔圖版提供：有章藝術博物館〕
右‧查理 卡克皮諾 〈個人電腦音樂〉看起來很像搭配音樂的平面歐普藝術作品，其實是觀眾可以穿越的通道。
〈露西之夢〉和〈個人電腦音樂〉都透過不同藝術形式傳達了集體沒有出口的存在處境、被制約管控監視的不確定未來，
以及從各種柔性管控制約中的逃脫。〔圖版提供：有章藝術博物館〕

　　而任何想重建「這個」的後來成功或仍然失敗的倖存暫居者，只能以死
過數次的回歸亡魂的姿態，在如夢境般帶腐霉味充滿懸疑無限重疊串聯網
絡格子間不斷翻牆穿越後，還能如何抽身從太空宏觀作為舊時代縮影的如
此這般豐富又不堪的「這個」？

　策展人變成藝術家：除了小說〈翻牆者〉做為國外藝術家對展覽場地理解的前置
文本，策展人張君懿亦將這些文字作品發展為：A1-1. 具非常純淨太空艙味道的「閱
讀膠囊」；A1-2. 能夠遊走不同機構的「超日常衛星站」；A1-3. 散布在外部巷道間、
極具空間意象的十二組短句標示「翻牆指南」。同時，原文編製成的紙本小說則不
流通、不販售。

有章藝術博物館展場

　包括 A2. 朱利安‧佩維厄（Julien Prévieux）的〈拉娜猩語〉、〈非動機信〉、〈接
下來該怎做？〉，A3. 菲力絲‧艾斯堤恩‧多佛（Félicie d'Estienne d'Orves）的〈光尺〉，
A4. 伯恩德‧歐普（Bernd Oppl）的〈場景調度〉，A5. 杜立安‧高登（Dorian Gaudin）
的〈露西之夢〉、〈沙丹和莎拉〉，A6. 查理‧卡克皮諾（Charles Carcopino）的〈個人
電腦音樂〉。

　在有章藝術博物館的 A 展區中，透過不同藝術形式傳達了集體沒有出口的存在處
境、被制約管控監視的不確定未來，以及從各種柔性管控制約中的逃脫；然而這樣

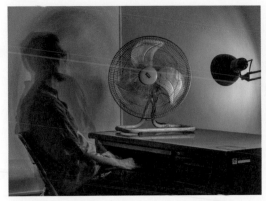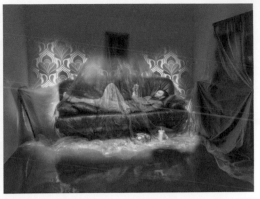

左・尼可拉斯 圖爾特〈不知〉，老房子角落用塑膠布包覆的家具雜物等經過經過身體介入以及投影等的藝術處理，創造了消失雨幽靈閃現的效果。（圖版提供：有章藝術博物館）

右・皮埃爾－倫特卡西爾〈錯置〉，又老又暗幾乎就是倉庫的房子的一個角落，一部很久以前的名牌電扇，因人的接近，以及透果非常細膩地閃頻的燈光，創造轉動專動、停止 正轉、反轉的神奇效果，好像有靈魂附身。這裡也是展覽中更生活化的場域，藝術使生活比藝術更有趣。（圖版提供：有章藝術博物館）

的關係卻以舉重若輕，且透過非常細緻微妙的空間具體詩的形式來表達，並且和現實空間場域未明說的灰暗過去，以及不確定的未來命運有著緊密的關係。

九單藝術實踐空間

包括 B1. 傑夫・帝森（Jeff DESOM）的〈後窗〉，B2. 奧利維耶・帕斯格（Olivier PASQUET）的〈比鄰星 B〉，B3. 艾曼紐・雷內＋班雅明・瓦倫薩（Emmanuelle LAINÉ & Benjamin VALENZA）的〈隨時準備體驗藝術家的習癖？〉，B4. 克羅德・克勞斯基（Claude CLOSKY）的〈通知〉。

在九單藝術實踐空間的 B 展區中，先以〈後窗〉拉近與整個歷史空間聚落的關係，且拉高空間聚落的時間距離，或變成古老的黑白偵探懸疑電影片。而〈隨時準備體驗藝術家的習癖？〉透過西方普遍的策展操作，來突顯有章藝術博物館策展的特殊性。〈比鄰星 B〉繼承 A 組不對等傳播並更變本加厲，展現出完全無人的自動化傳播。最後到〈通知〉這件作品，則進入無人的通知以及自動化的對話，更將此議題拉到最高點。

C.D.E.F.G.H. 隔離的宿舍空間

包括 C. 劉和讓的〈大觀別墅─極短篇〉，D1. 皮埃爾─勞倫特・卡西爾（Pierre-Laurent Cassière）的〈錯置〉、〈片刻〉，D2. 尼可拉斯・圖爾特（Nicolas Tourte）的〈不

知〉、〈頌與離〉、〈潮浪〉，E. 賴志盛的〈浮洲〉、〈在牆上種一棵樹〉，F. 蔡宛璇的〈植與蕪〉，G. 史蒂芬·帝德（Stéphane Thidet）的〈無暗之界〉，H1. 周曼農的〈高熱103°〉，H2. 平川祐樹（Youki Hirakawa）的〈消失的樹林〉。

透過各種實際物件及少數文字，很詩意、很低調地傳達某種舊日各種生命的枉然、消失、淹沒。各種感傷的表述是其中的重點，也傳達各種與消失之物可能的再連結。這裡也是展覽中更生活化的場域，其中台灣藝術家的比例也最高。

小結

張君懿在策展過程中反覆思考藝術與生活之間的關係，腦海經常閃過費里歐（Rober Filliou）所說的「藝術使生活比藝術更有趣」（L'art est ce qui rend la vie plus intéressant que l'art）這句話。如果藝術是某種揭露日常生活中各種看不見的關係、並予以深化、外化、共時化的「那個事物」，那麼藝術是不是正好可以讓貌似平凡的日常生活變得比藝術本身更有趣？

我認為她在策展過程中多做的許多部分，都跟這個企圖有關係。無人的日常生活空間聚落，經過擦拭但仍然充滿各種糾結的記憶，藝術家在其中以解構片段介入其中，或是以局部挖掘方式露出時間皺褶，一方面碰觸極深的多重集體記憶，另一方面讓當代人工智慧、網路連結、虛擬影像科技已然融於生活而不自知的細節，以一種詭異如詩如夢的方式呈現，讓展覽本身好像早就已經是大家熟悉的日常怪夢。

整體展覽組合不同藝術家的不同作品，各自作品以不同方式建立與空間深刻入骨的關聯，作品間的關係貌似疏遠卻又那麼密切，好像本來就是一部很久以前就已經寫成的都市神怪虛構小說的不可切割的部分。展場，如網格子狀的空間分布，透過作品極為巧妙的流動關係網絡，變成了一個整個在做夢的大腦。策展人張君懿在這展覽中展示了她非常傑出的結合劇場、電影、文學的溝通策展以及創造奇怪未來日常的能力。

其實我覺得策展人張君懿她在經營一個日常生活劇場聚落，許多的元素，包括穿梭其間的人群，隨著展期接近，逐漸入戲，並且久久不會退火。用比較土的話說，這裡常駐的精靈愈來愈多了，當然這也是這個充滿各種記憶的組合式展場的先天條件，但有誰有耐心、有方法、有步驟，並靈活地去活化、深化、給予靈魂？各類藝術工作者在其間也覺得是被給力的。

當迷宮與飄移變成日常感知
——感知張君懿多維度的「給火星人類學家」特展

先實體再虛擬反常空間的閱讀

我明明知道，這個展覽在網路上還有另外的一展覽，而且還是更為主要的展覽，但是我還是首先非常認真地看那個實體的展覽。因為，我長久以來都知道，張君懿是一個非常細心的策展人，因此不能輕易的漏接藏在各處的線索。

兩個展場與之間的通道展場本身，早就已經進入到另一個更大的系統的內部：展場地面的磁磚，以及所有屋頂天花板上的格子，都已經提供了展場所有暗藏了微妙的變化的物件／符號／感覺強度／相互連結關係的大量個別容器，一個更大的多維度的空間定位框架。

展場中那個巨大的像是大圖輸出，但又不是大圖輸出的策展論述加展場位置圖，已經透露了一些線索。我問張君懿：「那是非常準確地按照實際比例標示的？」她說：「是的。」

第一展場：讓藝術漂流的策略

陳萬仁的〈我很小但有好多大夢想〉，剛進場，很容易錯過屋頂上很像常見的方形日光燈箱的一個方形，沒有傳達訊息、只是發亮的螢幕？它真的沒有傳達訊息？或至少傳達了與一個不知來自何處的訊息的源頭的連結。（網路的影像中，像是一些在一起渡假的年輕人每個人都在滑手機，因為手機空白的螢幕都向上，讓我們覺得天花板上的具有監看能力的螢幕和那些小手機螢幕是相連的，手機螢幕不是平的框框，它是一種不一樣的超空間，一個既連通又隔離可大可小的世界？）

齊簡的〈魚缸實況〉，是長方形黑色台座上一個長方形、底部為黑色、其他五面為透空的框架的魔法燈具？魚缸是一個好標題，我們都見過虛擬魚缸，但是找裡面什麼都沒有！這是一個高科技的立體投影設備？或是它能夠將周邊的影像都框進去，並因為一些奇怪地炫光效果，而使得被框進去的影像變成好像是被隔離在裡面的另一個世界？剛進門的這兩件作品已經讓人多少察覺展場中那些作品的位置或是

這項展覽包括實體、虛擬，在場、不在場、觀念等關係與轉換，不容易以作品圖版來說明，但多少可以用展場的巧妙關係來呈現。圖為一個介於觀念與實體之間的房屋。

造型與透過更為無所不在的幾何形格子的思考是相關的。

艾瑞克‧瓦迪耶（Eric Watier）的〈低調的作品——向布勒哲爾致敬〉。依照秩序應該先看克羅德‧克勞斯基（Claude Closky）的〈拍賣價〉，但是我覺得調動一下秩序更容易理解。那是北方文藝復興時代的重要畫作，它的獨特性在於它傳達了當時底層人物非常豐富奇特的生活樣態。它必須是將大量零碎的生活故事轉化為可以同時放在同一個畫面的巨大複雜工作。在這個基礎上，艾瑞克‧瓦迪耶接著將影像又轉變成有些許或是大量誤差的很表象描述文字，這些文字依照圖上的相對位置排列，然後策展人又接受藝術家本人委託，再將這些文字依照直覺地再翻譯成又增加了有些許誤差的中文。這裡面有多少的故事？透過低調以及不斷誤讀的轉化或再創造的方式，來向北方文藝復興時代的大師致敬。

克羅德‧克勞斯基的〈拍賣價〉，在一個完全沒有脈絡可循的狀態中，觀眾被強迫快速地在實際上也並不太清楚兩件作品中選擇較高拍賣價的作品，猜對了當然有一點鼓勵，猜錯了有一個類似電擊的小小處罰。在不斷地電擊中，會讓人思考，藝術作品的拍賣價到底是如何被生產的？背後的邏輯到底是什麼？

渡利安‧高登（Dorian Gaudin）的〈代罪者〉。展期間，參觀者受邀選出最醜的一件陶藝作品，得票最高者將在實體展場中被砸碎在地板上，那一幕簡直是驚心動魄，讓人揪心的儀式，並且是由藝術家委託策展人來執行這個死刑的扣板機動作。

我們可以進入那個門，進入這個可疑的門，看到展場的其他部分。

不管任何的理由，那些匿名的票選者都是這個荒謬屠殺行為不需負責的共犯。而那最後留下來的，是不是最好的？這不是問題所在！難道大眾媒體是一部以不斷尋找代罪羔羊來滿足大眾奇怪的慾望或焦慮的機器？

後面這兩件作品與前面被突顯的〈低調的作品──向布勒哲爾致敬〉放在一起時，會讓人對於藝術的價值，或是很多事情的價值的操作有一些思考。

徐瑞憲的〈是浴室嗎？〉這件作品和先前陳萬仁的〈我很小但有好多大夢想〉以及與齊簡的〈魚缸實況〉有密切的關係。某種像摺疊的厚毛巾，展開後重天花板垂下來，再附近有一個奇怪的灰灰的、稍微髒髒的、有一點肥皂味的像岩石的方塊，並且從天花板垂下一些管子，其中有一根管子對著那個像肥皂或是像局部的浴室的方塊的排水孔。這裡又再度與地上及天花板上的方格子系統連結在一起，並且和先前的電線或是傳導影像的線路有一些關係，這裡有一條先從遠方，在從天花板流下、流過人體，混和了肥皂、體垢，一邊留下一些沉澱物，接著又流到下水道的很長有不斷有一些變化的線條。他的這件作品，似乎也可以連結到〈低調的作品──向布勒哲爾致敬〉難以預料的不斷變化變質的綿延。

從上面的作品可以大約理解徐瑞憲處理物件的獨到之處，在網路中他確實有一組由不同的物質、物件所組合的團塊的作品，取名〈材料行〉。不過這組作品似乎要透過澎葉生的〈收音機〉裡傳出來的聲音才能更突顯它的意義。

澎葉生的〈收音機〉非常簡單地在地上隨意放了一部幾千塊買的收音機，以及從裡面傳出了一些不熟悉的聲音。這裡留下的空缺，確實是需要到網路上的作品那裡，才能找到補充。在網路中，才知道，這些奇怪聲音是從徐瑞憲〈材料行〉中的不同團塊所獲得的靈感。這聲音是從具體物間透過心靈以及機具的轉譯之後所產生了。

從徐瑞憲的〈是浴室嗎？〉這件作品開始，傳遞能量／物質／訊息，並且不斷改變的線條的這個現象變得愈來愈清楚。到何采柔的作品，那就會有更進一步地展開。在這個展覽中，何采妮的系列作品是相當關鍵的。

何采柔的〈Metamorphoses（變形記）─1〉，白襯衫口袋中放了一個透出螢光、設定為時鐘，並發出滴答滴答聲響的智慧型手機。這裡沒有電線，但是我們都知道，它在傳遞時間的流動，它也可能是遠方傳來的心跳聲，它也可能是即將爆炸的無法結除的定時炸彈。

何采柔的〈Metamorphoses（變形記）─2〉，最前面已經稍微提到展場中那個巨大的像是大圖輸出，但又不是大圖輸出的策展論述加上展場位置圖。裡面的的每一個作品位置，有一點像是控制鈕。那張圖標上確實有一個奇怪的點，以及手繪的鉛筆的、好像會通電的線條。這件作品從一條紅色的電線開始，沿著那幅巨大的圖表的左邊的邊界，在地上畫出了一條斜線，接著這條斜線往垂直方向發展到天花板，於是這條有一點張力的紅色電線將展場分割為兩個部分。這條線不知怎樣從天花板垂下來，尾端的小燈泡正好在一個裝了水的透明水杯上，只要再低一點，那個燈泡將會爆炸。她的這兩件作品，一次把這整個展場中的可見或是不可見的線條中，可能傳導各式各樣的會不斷變化的不確定的能量、訊息，或是溫情，或是讓人來不及逃避的危險。

賴志盛的〈手紙〉和徐瑞憲的〈是浴室嗎？〉有一定的呼應。這裡不是水從天花板流下來，而是廁所所使用的手紙從天花板垂下來，並且和澎葉生的〈收音機〉傳出來的的聲波也有一些呼應。這裡搖擺的電扇吹出的風擾動了輕盈的手紙，轉變為曼妙的舞姿。而她與那件散發出各種奇怪訊息、能量，甚至是危險的白色襯衫的進靠在一起，像一種詩的情境。

時永駿的〈家庭劇院〉，展場只有房屋的框架，而且是被打開的框架，上面釘了一些舊窗框，在大開的一面牆的框架與牆壁之間的半封閉的三角形空間中，放了一張舊的椅子，上面放了一塊折疊的織物。對照了網路上的作品時，才知道原來真有

一件真的〈家庭劇院〉的作品，那塊不明的織物，是包在木頭框架外面像帳篷一樣的東西。其實我不清楚，就藝術作品而言，網路裡的〈家庭劇院〉完整作品，還是實際展場中被拆解的〈家庭劇院〉才是更為豐富的？

賴志盛的〈清風徐來〉，藝術家將懸掛在中間穿堂的大型吊扇的扇葉採用漸層的方式塗色，也許可以和第二展場的王雅慧的〈流浪者之鐘〉，或是他本人的〈手紙〉作品的配件——電扇連結在一起，可是需要和網路中的所呈現的「等待」的網路語言連結在一起，才能進入這個展覽的更為結構化的思考連結在一起。

第二展場：慣性與可見／不可見的內在魔法

郭文泰 × 河床劇團，導演大衛・林區（David Lynch）在電影中將人們所熟悉的事物陌生化，他的電影不像一般的傳統敘事故事，而是一件又一件的動態繪畫與雕塑，將觀眾包圍在超現實的另類世界中。我們一向認為在混沌裡的某處總有仍待發掘的真相，但是這件作品告訴我們，真實是由觀眾透過被召喚的眾多體驗所所交織生產出來的。

何采柔的〈Metamorphoses（變形記）— 3〉，一個紫色的畫面，一邊是一位轉頭往後面遠方望的女子，另一邊是像是在遠方又像是在眼前的一個孔洞。說遠方，是因為那個洞與女人的身體形成一個透視消失點的關係。說眼前，因為那個孔洞非常像是子彈穿過的彈孔，要看成那麼大，必須要靠得很近看而且要非常專注的看才會佔據她的整個意識。當我們從側面看這件作品時，她與那個出口或是彈孔並不在同一個平面，之間有一本書厚度的距離，或是之間隔著厚厚一本書的文字敘述的距離。在網路作品中又增加了趴著睡的美女、逐漸下降的電燈泡，以及顯然是另一個人不知道在打什麼文字的一雙手。把第一展場兩件作品加進來，已經成為懸疑偵探小說的某些片段。我們喜歡明確的敘事還是喜歡經常的處於懸疑？

牛俊強的〈自畫像〉，許多縫合的牛皮上面的盲人點字雕刻，藝術家他問全盲視障者：「你覺得我的外表是什麼樣子？」他們以聲音、氣味、移動等感覺經驗描述，藝術家在將用點字刻在牛皮上，明眼人無法從點字得知。家的外貌，學過盲文的詮釋者則能從這些點字看見事物外貌下更深本質。而另一件同名的具有雙重意涵的攝影作品〈自畫像〉中，一位全盲者在白色空間中用白色刷白牆，明眼人在這房間中看不到任何東西，而像不斷地填加東西，但是對於這位盲者而言，這裡面早已經成就了非常豐富的難以言說的體驗。

李明學的〈遙望
的空洞〉，當眼見為
憑成為共識，缺席所
聯繫的無形情感，或
是稍縱即逝的無法
描述的事物，成了難
以遙望的空洞，它應
該可以是正面的，也
完全可以是負面的。
令人感到可怕的是，
這種缺席並非不存
在，而是人們視而不
見。

謝佑承的〈校準：
藍幕〉，當展場有
藍色螢光的時候，
實際上是在模擬投
影機失訊時螢幕上
只剩下藍光的現象，
這個時候螢幕前實
體燈泡和藍幕上面

不要把眼睛看到的當真，只要開關關掉，馬上變成另外的一種光景（下圖）。不過在這兩種狀況下都還有變化的幻景以及連結。

的燈泡的黑影之間的關係的合理性完全不會被質疑，但當藍色投影消失，以及燈泡
發亮的時候，卻發現那個黑影，原來比周邊的環境還要亮，這完全違背了日常的經
驗。而造成短暫的錯愕。

謝佑承的〈像素與星叢〉，正常光線下，那就是由紅、藍、綠三色螢光顏料組合
的單位的無限反覆。當室內光線改為藍色螢光的時候，損壞或缺失的單位呈現為黑
色，而各單位中的三色光微小差異也會有色彩與明暗的微妙變化。就理性的光學的
邏輯而言就是這個樣子，但是可能在一瞬間變成美麗的神奇的都市絢麗夜景，或是
與熟悉的夜景產生堅固的連結。

王雅慧的〈流浪者之鐘〉。有一個與地板磁磚的方格子結構平行的方形時鐘。

鐘面的花紋當然也和地面的方格子平行的方格子。有趣的是它的指針也呈方格的形式，因此這個指針的轉動呈現一種非常妙的節奏，我們不斷的等待偏斜的格子，與重重疊疊方格子背景的重疊。它當然會不斷地偏離，我們也會不斷地期待它與共同背景的重疊疊。〈流浪者之鐘〉告訴我們，我們是多麼的害怕流浪偏離，或我們是多麼的喜歡稍作休息之後再重新流浪。

大動盪：假如我是火星來的人類學家

正當我得意可以從實體展場為主，網路空間的作品為輔的方式，獲得相當豐富以及具有說服性的閱讀時，我是不是正在進一步鞏固習慣的老地球人的閱讀感知方式？

或勉強承認網路的作品，基本上都還在一個如同商品型錄般的去掉背景的物質性，雖然它們還保留了地心引力的空間架構。因此至少可以提出型錄化的作品與作品之間的將用什麼當作統一的空間介質的提問！

在習慣於大量使用智慧型手機的大眾之間，應該已經非常習慣如商品型錄的影像文字圖表的排版，或許連水平／垂直／體積／肌理也逐漸可以被拋棄或忽略。

當我進入網路展覽首頁，這是我不熟習的地方，我多少變成了火星人，螢幕中首先出現可以在其中環繞漫遊的展場，接著透過其中的幾個符號，包括四個小白框，一組↓及↓的符號，一組「+」及「-」的符號，以及滑鼠的位置等，我的身體突然好像能夠在其中漂浮。可以輕易到達作品前面，可以快速向前，幾乎能夠達到辨識細節的程度，也可以快速向後，能夠看到展場。

較有意思的是可以往下、往前翻滾，也可以往上、往後翻滾，如此就打破地心引力的限制。更有意義的是當滑鼠移到側邊，再加上翻滾的動作，這個時候，前面非常重要的正立方體的空間參照，馬上變成為彎曲的空間型態而失效。

我強烈相信，假如，假如我先從這個秩序開始，我這篇作品的理解將會非常的不同。或是說我原先所寫的是在一個狹義的時空架構中的理解。假如，我作為火星人的身體比較不受地心引力的限制，似乎也比較沒有絕對垂直與水平空間參照的偏好，那我將會如何改寫這篇文章？

面對被世俗知識權力慾望等腐化／頂替的昔日聖山聖城
——閱讀 2020 台南美術館「夏娃克隆啟示錄——林珮淳＋數位藝術實驗室創作展」

　　林珮淳這次展出作品包括 2010〈夏娃克隆肖像〉，2016〈夏娃克隆的創造計畫〉，以及 2020 年的〈夏娃克隆的創造計畫 BP ／ 1-6、VP ／ 1-6〉、〈夏娃克隆的創造計畫 II〉、〈夏娃克隆的創造計畫 III〉，這裡面有某種不斷的吸取各種啟示，往前開展的脈絡。

　　但是為了更容易建構一個較容易掌握的發展體系，我將 2016〈夏娃克隆的創造計畫〉之後所衍生，而到 2020 年才完成的兩套版畫〈夏娃克隆的創造計畫 BP ／ 1-6、VP ／ 1-6〉排在第一順位，然後才是 2016〈夏娃克隆的創造計畫〉，在其中林珮淳所創造的夏娃克隆與已經成為世界中的達文西的〈維特魯威人〉重疊在一起。假如夏娃克隆還沒有一下子成為世界中心，至少成為誘惑人遠離神、遠離被神所造的人的原來的狀態的大誘惑者。

　　我將 2010〈夏娃克隆肖像〉排在第三順位，強調她作為誘惑者的身分以及邪惡的本質。接下來是第四順位的 2020 年的〈夏娃克隆的創造計畫 II〉夏娃克隆—能模仿人的外形動作表情奪其魂魄的數位流動變形魔鬼。這都在深化夏娃克隆做為誘惑者的身分以及手法。

　　接下來是第五順位的 2020 年的〈夏娃克隆大偶像〉夏娃克隆不斷成形、演化與獲強大生命的魔獸大偶像的過程。第六順位還是 2020 年的〈夏娃克隆大偶像〉，不過這次討論的是魔鬼／大偶像能量消長與崇拜人數的增與減的必然關係。第七順位是〈夏娃克隆創造計畫 III〉——蠱惑眾人的美女大偶像與全城毀滅的預言。在某種程度，這是人受誘惑而一起毀滅世界的過程。

藝術家重要的宗教信仰背景

　　這個展覽中的創作，有藝術家林珮淳個人信仰的宗教教義做為主要參照。她的教會是新約教會，他們的聖山是「錫安山」，但與以色列的錫安教派不同。新約教會

強調回歸伊甸依照起初，也以新舊約《聖經》為本，完全照真理，是水、血、聖靈且有先知帶領的教會，他們在全球五大洲三大洋皆有聖別地，而其中台灣甲仙的錫安山是敬拜的中心。新約教會在預表主耶穌的身體，有先知牧養與帶領，活出主耶穌的身體。

先知率領新約教會、伊甸家園，將神的救贖計畫、永世旨意，極其豐滿、寫實地預先表明出來、執行出來。在信徒生活方面，錫安山奉行天人合一以及非常和諧的大家庭集體生活。錫安山上設有名為「伊甸家園」的學校，以「神國教育」為理念，並《聖經》為根本，教導學生學習敬神愛人。錫安山的教師批評，台灣教育的教材灌輸了進化論等「違背真理的內容」等。信徒之所要以子女接受體制外的教育，就是為了令他們可以得到更好的教育。

從上面的教義，可以知道他們與俗世的區隔是非常清楚的，當然需要謹慎避免在過程中就被魔鬼引誘而敗壞。也因為他們曾經遭受過非常嚴重的迫害，因此對於任何的不公義的事情特別的敏感！在某種程度，林珮淳她的〈夏娃克隆啟示錄〉都是在揭露當代更為厲害的眾誘惑者，如何誘惑神的子民逐漸敗壞並且遠離伊甸園的方法。夏娃克隆無關乎生理的性別，重點是各種誘惑敗壞的角色。

入口處大型截圖及聖經文字及設計稿形式的資料展示

〈夏娃克隆創造計劃 VP ／ 1-6〉與〈夏娃克隆創造計劃 BP ／ 1-6〉，將〈夏娃克隆創造計畫Ⅰ〉的作品截圖搭配《聖經》章節文字，使作品產生一種宣示意味。林珮淳更將《聖經》語錄以「宣言」般之形式，放大投影充斥於展間，以視覺上極大張力轉換成精神之昇華。

放在展覽入口處的這兩組配有《聖經》語錄語的作品，我認為具有某種比宣言更強大的戰鬥性，在某種程度上像是貼在古老城門口通緝犯人的告示。而在另一邊水平的展示櫃中，擺放的應該是藝術家 2016 年在創作〈夏娃克隆的創造計畫〉時，回顧她在過程中所讀過的資料、所做過的思考、所做過的實驗、所留下的手稿等，特別是她所製作的網格人體繪圖，與達文西的素描〈維特魯威人〉之間的關係。

這些相互交織的資料，在這樣的特殊脈絡中展出時，暗示了這整個計畫還在進行之中。從純個人創作發展的角度，或更是從末世預言逐漸在體現的角度。這個接近完成但仍未完成的痕跡，其實為整個展覽的發展，鋪下類似不經意卻是很細心的伏筆。

達文西手繪男體及電腦繪製女體的合體

這裡指的是藝術家林珮淳 2019 年榮獲義大利佛羅倫斯雙年展新媒體藝術類全球首獎的作品〈夏娃克隆創造計畫Ｉ〉。夏娃克隆及達文西手繪的男性人體素描及手稿，並以《聖經》〈但以理書〉與〈啟示錄〉章節取代達文西鏡像文字內容，也刻意保留電腦 3D 軟體、網格、攝影機等 icon 圖案，創造出一種結合數位感及手繪稿之特殊質感，並且透過夏娃克隆與達文西的男體素描稿不斷地交互自轉，產生一種跨時空、跨媒材、跨場域的結合與對話，作品亦呼應雌雄同體的概念。

歐洲文藝復興時期理論基礎是人文主義肯定人是生活的創造者或主人，要求文學藝術表現人的思想和感情，要把其從神權的束縛中解放出來。當時的代表性人物達文西一面熱心於藝術創作和理論研究，另一方面他也同時研究自然科學，為了真實感人的藝術形象，他廣泛地研究與繪畫有關的光學、數學、地質學、生物學等多種學科。因此他的成名素描〈維特魯威人〉不可避免地吸納了人類文明進步的信息，以及包圍在達文西身上的所有神話，於是變成了非常能借力的大文化符號。

這件作品強調神權退卻的文藝復興時代，在達文西身上已經帶有充分的可以做為主人的自信，因此達文西手繪人類理想男性身體素描具更具關鍵性，而後加的以數位科技及流行時尚設計美學所繪製的流行虛擬理想人造女體，可以做為一種新的兩性的新關係，以及更為上位的人神新關係的敘事基礎。

我個人認為在剛開始的時候具有比較強烈的兩性平等的意味，但是裡面接著顯現出另一個要替代男體神的、更強大的女體神夏娃克隆的形成過程，她更是一個跨科技整合集體創作的結果，並且以更快的速度不斷的演化。先是依靠男體神，之後以文藝復興時代建立的舊日理想男體神當作背景，獨立作為主角呈現自身，並且以更強的魅力自身旋轉表演起來，在這個時候形成的對世界的威脅，或至少是對於單一宗教信仰體系的威脅。

能誘惑甚至攻擊人的人造人形魔獸的全息攝影

林珮淳〈夏娃克隆肖像系列〉以 3D 動態全像攝影的技術，將夏娃的頭像與多種禽獸的形象結合，再賦予不同礦物之色澤與質感（金、銀、銅、鐵、泥），且額頭上特別印有不同語言的「666」符號。「666」在《聖經》〈啟示錄〉中是控制人類的獸印（〈啟示錄〉13：16-18）。這種不需要插電卻可與民眾互動的「動態全像」創造出無比魅影的系列頭像。

這組尺寸相當小的作品被安放在陰暗的邊緣，一方面很容易被忽略，另一方面因為是 3D 動態全像攝影，必須左右搖擺身體，以及較為困難地蹲低身體，才能看到各種的角度，以及不同的表情、眼神的。在這個基礎上當然可以討論作品與觀眾的互動，但是更重要的還在後頭。

既使粗略地看，經常我們會被不同的夏娃克隆的臉部輪廓及眼神的魅力所吸引，但是假如我們可以忍受身體的不適並且持續留神專注，可能會撞見她瞬間閃過不小心時露出來的極為邪惡凶狠的眼神，這才是重點。在這個感性語言的基礎上，才能承載《聖經》〈啟示錄〉中的豐富意涵以及當代的各種可能的詮釋，例如在當代科幻電影中常出現已經完全變成地球人，並長久隱藏在人群之中伺機作用的外星人。它和更早期的科幻片中恐怖的巨大生化金屬異形是完全不同的。

能模仿人形動作表情奪其魂魄的數位流動變形魔鬼

這裡指的是〈夏娃克隆創造計畫 II〉互動裝置這件作品，它可以用臉部辨識系統作即時與民眾互動，作品截取了〈夏娃克隆創造計畫 I〉作品中「夏娃克隆」與「維特魯威人」臉部合體之黑白網格影像，藉由觀眾的參與來學習人類的臉部表情，敘述了「夏娃克隆」已進階學習人類的情感與表情。

夏娃克隆與維特魯威人合體之後，終於成為最強大的、透過不斷進步的數位科技及變異材料等製作的流體變形超人，他能夠藉由觀眾參與來學習人類的臉部表情，這裡呈現的不光是數位科技互動裝置的進步，那個流動萬變的夏娃克隆能夠模仿你的外表，更重要的是瞬間模仿你的表情、喜怒哀樂以及各種內在情慾，也就是瞬間變成所有親近他的人，獲得親近的人的完全認同，滲透到他／她們的內心。

實際上就是進入我們逐漸改變我們這些宿主的身心靈，就如同我們所說的鬼迷心竅，這是最厲害的。就一般而言，假如我們有利用的價值，我們的所有個資都可以被獲得，對方也完全可以研判後，投我們所好，慢慢的進入我們內心，改變我們，或直接攻擊、掠奪。這個防禦陣線不是設在戰場、海關、古代城門，也不是你我的金屬電眼防盜好幾層的家門，而在所有貼身的數位網路介面。

不斷成形演化與獲強大生命的魔獸大偶像設計

這裡指的是〈夏娃克隆大偶像〉這件作品模擬了巨大曲面牆面上的夏娃克隆的演化過程，討論了夏娃克隆的複製性、互動性以及與人類共生在同一時空的時間性。

在深入討論這個問題之前，需要她的發展以及展示的方式。〈夏娃克隆大偶像〉不同於早期仍然需要藉助於達文西的維特魯威人的理想男體一起旋轉的那個非常機器的複製人，她已經使用相當具有魅力的姿勢像模特兒般自行旋轉起來。

有趣的是，在演化過程的前端，比較是用達文西的維特魯威人的熟練的手繪筆法在老舊泛黃的平面上筆劃稀疏手稿，逐漸才變成由彎曲卻機械的線

〈夏娃克隆大偶像〉在一曲面投影呈現夏娃克隆的演化過程，討論了夏娃克隆的複製性、互動性以及與人類共生在同一時空的時間性。複製性，不光是畫面中不同完整度的大偶像或不同變種的大偶像內部的複製。

條所繪製的女體，然後又變成具有金屬表皮的身體、具有塑膠表皮的身體，以及各種的象徵符號，以及動物或機械的細節。

這些像萬神廟中的壁畫的格子狀投影，會讓人想到啟發了未來派的電影實驗，以及後來的普普藝術大師安迪・沃荷（Andy Warhol）的瑪蓮夢露的系列版畫。這裡需要一個詳細的區分，因為其中包括了從古代的形象到現代的形象的轉變，從沒有科技介入的人體素描，到有強大科技幫助的人體複製。

簡單的說，這裡有從自然緩慢演變進化人體，到愈來愈快速演變、演化的女體的變化。並且現在不是有虛擬女體先行，然後生活中的真實女體向這些先行虛擬女體的模仿？並且可以從大數據中取得最大多數人的慾望方向，來引導快速演化，並且形成一個不斷強化的、一直到自身無法支撐而爆裂的循環？

科技網路式達到最多信徒的方式。科技網路也是獲得更多人的情慾而強大偶像的魅力與能量的工具。

魔鬼／大偶像能量消長與崇拜人數的增與減的必然關係

〈夏娃克隆大偶像〉則是在一曲面投影呈現夏娃克隆的演化過程，討論了夏娃克隆的複製性、互動性以及與人類共生在同一時空的時間性（Time Code）。關於其中的複製性，應該不光是畫面中不同完整度的大偶像或不同變種的大偶像內部的複

只要現場有人，〈夏娃克隆大偶像〉就能維持一定的運作，假如有觀眾舉高右手做崇拜姿勢，並且接觸到大偶像前面下方的金質頭像額頭上的獸印，那些影像就會快速的演化。如果沒有人接近，也沒有崇拜者，大偶像就會喪失能力，喪失色彩並愈趨模糊。

製，以及不同演化階段的大偶像之間的既反覆又差異的過程，更為深刻的可能是這些誘人的大偶像在大量觀眾或是信徒之間的複製。

實際上，「複製性、互動性以及與人類共生在同一時空的時間性」是不可切割的，這件林珮淳與她所帶領的實驗室中傑出藝術家胡縉祥與王聖傑合作的〈夏娃克隆大偶像〉的前方稍低處，有一個額頭上刻有 666 獸印的金質頭像，只要現場有人，〈夏娃克隆大偶像〉就能維持一定的運作，假如有觀眾舉高右手做崇拜姿勢，就像納粹時代向希特勒效忠敬禮的姿勢，並且接觸到金質頭像額頭上的獸印，那些影像就會快速的演化，甚至呈現不規則的躁動任意旋轉的狀態。如果沒有人接近，也沒有崇拜者？〈夏娃克隆大偶像〉就會喪失能力？

這裡不光是一個單純的啟動影像數量能量的互動消長問題，崇拜的姿勢意味著放棄自己原先的判斷，交心交由崇拜偶像，或放棄以前崇拜的真神，交心交由新的崇拜偶像的全部或局部的帶領，前面能模仿體形動作表情奪其魂魄的數位流動變形魔鬼偶像，同樣討論了夏娃克隆的複製性、互動性以及與人類共生在同一時空的時間性（Time Code）。也都是這樣的複雜觀念的絕好的感知的承載。

具有智慧的科技網路是達到最多信徒的方式，具有智慧的科技網路也是獲得更多人的情慾而增強大偶像魅力與能量的工具。美國科技電影《駭客任務》（The Matrix）多年前就提到人類已經被自己發明的「電腦人」所取代，「電腦人」已能自己思想，更加完美，人類反而成了「次級品」。

最後，人類唯一用途是成為提供電腦動力來源。所有人全躺在一個個培養槽裡面，頭部及全身插滿各種電線及管子，被電腦主機「母體」（Matrix）所控制培育著。

夏娃克隆啟示錄這個展覽所要揭露的、所要抵抗的恐怕更接近這個無名的、因

而是更難以抵抗的無所不在的母體。

蠱惑眾人的美女大偶像與全城毀滅的預言

〈夏娃克隆創造計畫Ⅲ〉引用《聖經》〈但以理書〉與〈啟示錄〉章節，以及列國先知洪以利亞向這世代所宣布的神國文告，做為整個空間投影的文本，以數位影像溶接科技將文字充滿投影在整個空間內。

在這個立體的鋪天蓋地的啟示錄訓誡文字的空間中，地面上放了好幾個螢幕，其中最大的螢幕呈現的是站立在紐約大國大廈上面，像龍捲風般捲動整個城市的美女大偶像，我們看到大火吞沒整個城市。其他的影像就平鋪在地面上，更集中呈現那個美女大偶像，是只有一個或還是有很多個大偶像？這是一個好問題。

反正最後一道天火，擊中她，從腳部開始燃燒同時化為灰燼，就這樣全部燒完只剩下一個小小光點，然後完全消失在虛無之中。這是啟示錄最終的結局？大偶像以及崇拜她的城市一起被毀滅，是全面的？還是局部的？還是具有避免毀滅的可能性？

從前面「不斷成形演化與獲強大生命的魔獸大偶像設計」，以及從「魔鬼／大偶像能量消長與崇拜人數的增與減的必然關係」等的分析，似乎需要有一個隔離世間誘惑的聖山、聖城？天上一直都有一雙耐心的眼神，以及最後還是會出手的擊打。〈夏娃克隆的創造計畫Ⅲ〉藝術家在此非常直接地表達了整個創作系列的根本立場。

小結

新約教會信仰的重點是在世上就要新預演出未來的伊甸園的狀態，藝術家做為虔誠的新約教會信徒，一方面在新約教會的聖山錫安山，在先知率領新約教會、伊甸家園中，將神的救贖計畫、永世旨意，極其豐滿、寫實地預先表明出來、執行出來。另一方面，特別是在這個科技網路極為發達的時代，特別容易招到各種的誘惑，例如知識、權力、聲望、金錢、肉慾等的誘惑，並且更有能力將其影響力、破壞力放大到前所未有的程度。在明知世界終有一天會因為罪惡深重而毀滅，她利用藝術創作的方式，以系列〈夏娃克隆的創造計畫〉之名，揭露各種把人帶離伊甸園的誘惑。在信仰生活與奇特的藝術創作思維之間，逐漸結晶出一種特別的感性以及智慧。自然這是一個沒了的過程，就因為這樣，許多原先想不到的事物都被牽連進來，而特別引人深思。

「空間迷向—何孟娟個展」[1] 中的幾個交織關注面
——魏斯貝絲藝術家社會公共住宅影像裝置展的觀察、思考、延展

前言

　　一開始就想到讀者設定，對當代藝術感興趣者、對策展方式感興趣者、對藝術家更基本生存處境有興趣者、對於政策層面提供藝術駐村、集體工作空間有興趣者、對於都市發展中包含藝術從業者弱勢社群的生存權有興趣者，所以應該包括一些官員。

　　對於這篇文章，我想得更多的，是快速走看展場，補捉鮮明的視覺影像，然後再一層、一層的進入，並以比較容理解的方式擴張連結展覽的影響力。

　　大都會中的藝術家其實很辛苦，一生中需要面對一批批比他年輕的本地菁英好手，要面對透過美術館進口的各種國際潮流大展、巡迴展，以及很多人會親身去看，或透過網路接收到的國際大展。

　　在只會愈來愈艱難的處境中，那麼藝術家如何透過社群力量持續競爭不斷再爬起來？如何度他的晚年？或更重要的是藝術如何進入每一個人的生活、進入養老村讓他們更有能力自處？藝術家何孟娟非常重視這個部分。

多層次漸進的展覽閱讀策略

（一）用視覺／聽覺／感覺直觀展覽

1.〈時空III－空間〉

▲進入魏斯貝絲公寓（Westbeth Artist Housing）大廳的感覺

　　進到展場，面對許多藝術家工作室的大型相片，像進到接待大廳，因為取景採用正面透視又非常清楚。有些隔著窗戶玻璃拍，剛開始駐村，藝術家比較拍這類照片，熟識之後幾乎都是進到裡面拍攝。[2] 除了會有站在大廳中面對這些房間，有時甚至有可以走進去的感覺，有時候覺得相片中藝術家好像知道隔壁有人在。

1　「空間迷向—何孟娟個展」，2022年4月23日至7月24日於台北市立美術館展出。

2　看展覽時藝術家的分享。

這個影像裝置博物館裡面，有些空間影像好像能夠進去，當然也有真正能夠進入的影像空間裝置，另外還有大量的藝術家資料，以及會和觀眾互動的影像。

▲進入不同藝術家工作室的感覺

在一些更大的相片中，讓觀眾進入的感覺就更強了，藝術家進到工作室自由地到處移動到處拍，而且拍非常多，後製拼貼在一起並讓人察覺不出接縫的痕跡，重點是藝術家透過厲害的修圖或繪畫功力，模擬了我們走到哪裡，眼睛就會針對主要對象自動對焦，並且讓旁邊的影像稍微模糊的視覺經驗。

另外，因為影像夠大、夠清楚，觀眾幾乎可以進到工作室內部的各個角落探詢各種細節。只有到了好朋友家，才能這麼自在的東看西看、東拍西拍。有些非常整齊，有些非常雜亂，且風格差異很大，那都是藝術家獨特風格的投射及累積，而觀眾能夠在其中移動視點展開不同的敘述故事。

2.〈時空Ⅰ—意志〉：和虛擬藝術家互動的走看聽的理解

何孟娟邀請另一位藝術家黃裕雄合作，他的作品只有兩個螢幕，而其中一個是他的文字與何孟娟圖檔的結合。他主要探討是 AI 的世界，而何孟娟著重於意志的延伸與存在。[3]

其中有幾件窗型的攝影作品，當觀眾靠近，稍作停留，就會有些互動產生，例如畫面上方的電燈會連續閃亮，或空間下方會冒出一團菸或水氣，或在裡面較遠處的藝術家會稍微動一下，好像在跟你打招呼。展示的不是靜態相片，而是會與觀眾互動的影像。不光遠在紐約，就算藝術家死後，還可以繼續和觀眾互動，如果帶上耳機還能聽到他們分享個人的親身經歷。

窗框上偶而會停著一隻非常鮮豔並且會動的蝴蝶，我說好像窗子外面一直有人在看，藝術家說她想要強調裡面的老藝術家遭遇很多挫折，但總是能夠再站起來，其生命力意志力都非常的強大。[4]

不要忘了來協助的藝術家黃裕雄，以 AI 方式生成的另一個新生命作為原先的藝術家意志力的延伸，繼續書寫對於未來藝術聚落的想像。接著，藉由其中幾支紀錄影片和角落安置的沙發，引領觀眾前往下一組更具有真實空間感身體感的作品〈時空Ⅱ—身體〉。

3　藝術家在看過本文初稿後提供的與合作藝術家的分工細節。
4　藝術家一起看展覽時的對話。

緊密並排的巨大精細攝影給人如同進入接待大廳甚至進入藝術家私房間工作室的感覺。

3.〈時空 II—身體〉

　　放在最後因為項目最多，其中包含何孟娟在這裡所復刻的魏斯貝絲藝術家們的創意，以及參與合作的一位新生代藝術家的想像，共同傳達了魏斯貝絲的藝術家們會隨著自己的需求與身體的變化充滿創意與活力地改造空間。[5]

　　魏斯貝絲公寓的想法自 1920 年開始，歷經 50 年逐漸付諸實現。展場當中有創建歷程史料，藝術家們的作品專輯。他們進入藝術史，他們的藝術也影響了城市。關於魏斯貝絲社會住宅的相關文獻呈現在這個空間當中，並以四個形式呈現：

　　（1）50 年來做為重要社會住宅案例收錄於的相關書籍（書籍）；

　　（2）媒體相關報導，因為時空的轉換，不同時期對魏斯貝絲公寓的評論（文章海報）；

　　（3）這段時間藝術家住戶們曾經發生的運動與應對方法（床邊影印彼此發送的歷史文件）；

　　（4）住戶們對魏斯貝絲公寓的想法（藝術家訪談影片錄片）。[6]

5　藝術家在看過本文初稿後提供的與合作藝術家的分工細節。

6　同前註。

第一個空間中當然有展牆、櫥櫃、用具、用回收材料手工製作的椅子，裡面放了很多魏斯貝斯藝術家的個人物件，相關的圖書以及許多相關的介紹文字。那是實體的空間、實體的物件，觀眾也能夠進到裡面。細節很多、資料很多，文字更是多得不得了。

第二個空間的半空中懸掛了一個拉桿，取自藝術家 Ralph Martel 的創意，因行走不便，Martel 利用這樣的拉桿作為支撐，才能往台階上的住處移動。白色台階上還故意做出磨損露出木板原色，上面還有 Neil Kaufman 自己搭建的床；在這裡身

有幾件窗型的攝影作品，當觀眾靠近稍作停留就會有些互動產生。窗框上偶而會停一隻非常鮮豔的蝴蝶，藝術家說她想要強調裡面的老藝術家遭遇很多挫折，但總能再站起來的強大意志力。複雜的影像反射意外強化了沉浸式效果。

體感相當強烈的，藝術家的身體和我們的身體有某種程度的交遇。

第三個空間是略顯斑駁的白色空間，延伸 Christina Maile 屋中小屋的創意，藝術家陳肇驊希望傳達他所感受到的魏斯貝絲藝術家們的生命狀態，面對周遭與生命的變化，不管公寓破舊、周遭環境不復往日，連紐約也不再那麼善待藝術家，藝術家依然舒適自在，內心仍像白盒子般純粹且擁有無限可能。[7]

假如觀眾沒有接觸足夠的相關圖像文字資料或訪談影片，理解還是不夠的，讓我們透過一些重要文字片段，來彌補這非常可能發生的缺憾。

7　三個空間的基本資料均出自藝術家何孟娟創作自述，看過初稿後藝術家又做了一些補充。

（二）耐心地透過文字閱讀來理解空間及藝術家

1. 更早的狀況

　　有趣的是魏斯貝絲「最早有社會公共住宅的宏大計畫」，但是「當時的公共住宅風評逐漸下滑，魏斯貝絲公寓計畫用以替代公共住宅，並企圖成為一座藝術孵化器。藝術家租約應以五年為期限，期滿後搬離，再讓新的藝術家房客入住。」[8]

　　「這棟十三樓公寓於 1970 年開放藝術家入住，但魏斯貝絲公寓計畫，卻從未實現當初的願景。在計畫完工時，紐約中的閣樓租金已經上漲到大多數藝術家都負擔不起的程度，所以住戶並沒有依照原計畫在五年後搬離魏斯貝絲公寓。」[9] 進駐後沒有多少年，政策即改為可以住到過世，因此不是許多藝術家住好幾十年，是幾乎全部藝術家都住到過世，住得長的可達 50 年。[10]

2. 原初魏斯貝斯公寓的崇高理想

　　魏斯貝斯公寓的成立來自於那個時代的奇妙共識，之所以能成立「是因為紐約的聯邦、州立、市立的公部門人員擔憂藝術家會因為沒有適當的空間而將被迫永久的搬離紐約，這座城市所擁有的特殊能量有很大的來源是因為藝術家。」[11] 在那個時代，藝術家享有何等的地位？

　　　1970 年主席在的一封信上寫道：「我認為我們即將共同面對的挑戰包含了如何創造出一個能支持願意全心投入創作的私人個體的環境，同時讓大家可以輕鬆地交換想法以及讓藝術家之間能產生共鳴，藝術家一直以來都透過聚集來與彼此互動。在 15 世紀的佛羅倫斯如此，在世紀之交的巴黎如此，在今天的下曼哈頓區也是如此。[12]「我們希望這裡迷人、挑高、採光良好的房間、良善的水電設備、小孩的遊樂空間，同時合理保障不被驅逐或提高房租，所有「相關配備」所提供的某種程度的生存尊嚴不會讓您感到不舒服。但我想也許只有時間才能證明一切」。[13]

8　　亞伯特·阿瑪托，〈魏斯貝絲公寓和西村的起落〉。
9　　同前註。
10　藝術家讀過初稿後所提供的更為細節的資料。相關資料掛在〈時空—身體〉展覽會場牆壁。
11　瓊·K·戴維森，〈來自主席的一封信〉，1970。
12　同前註。
13　同前註。

需要特別強調，曾經居住在這裡並影響著紐約文化氣氛的各類型藝術家，從演員、作家、導演，到畫家、舞者、音樂家。有大家熟悉的 Diane Arbus、David Greenspan、Merce Cunningham、Nam June Paik、Robert Beauchamp、Robert De Niro Sr.、Vin Diesel……。[14]

3. 逐漸出現的問題及轉變

　　「魏斯貝絲的問題是沒有人要搬走」[15]，「公寓裡沒有太多新血。」[16]「公寓成為一個停滯不前的社區，並不強調住民的職涯發展。僅有少數的魏斯貝絲藝術家已經成名，而大多人仍過著收入平平的生活，有些人甚至是藝術圈的邊緣人」。[17]「魏斯貝絲公寓還有另一個相當少見的特點，這棟公寓是所謂的『自然退休社區』。有意租賃的租客必須登記候補數量有限的空房，等到可以入住的時候，可能已經過了幾十年；所以這棟公寓的房客往往是在年邁時才搬進來。這代表大多數的居民都是老年人了」。[18]

　　「如果說魏斯貝絲公寓無法滋養其中的藝術家，那他可能在另外一個領域無心插柳，卻成功的不得了。公寓庇護了幾十位紐約老人，讓他們在退休後仍可繼續和同儕住在原本租金低廉的公寓中，進而避免孤苦的晚年生活」。[19]這是不是愈來愈像社會公共住宅？

4. 紐約大環境的不友善與內部的豐富完善自由

　　「早在新冠肺炎和颶風珊迪來襲之前，公寓財務不僅發生困難，當地仕紳化又帶來負面影響」，「紐約市的環境對藝術家和勞動階級愈來愈不友善。」[20]魏斯貝斯公寓這區的生活費是高得嚇人，魏斯貝絲公寓的郵遞區號是全紐約市房價最高昂的地段，[21]難免要首當其衝。「居民們十分焦慮，擔心入不敷出、擔心鄰居之間的爭吵、擔心在地產開發商買下整棟建築時，家園不保。」[22]為了不要被地產商開發，居民

14　藝術家提供。
15　曼哈頓最後一座藝術家公寓成功挺過另一場風暴。
16　同前註。
17　同前註。
18　同前註。
19　同前註。
20　同前註。
21　同前註。
22　同前註。

將魏斯貝絲公寓成功申請為紐約地標與歷史建物。[23]

　　魏斯貝絲公寓比起旁邊精華區的現代建築豪宅，當然顯得老舊，但是他們有專職的水電工，隨時都可以叫來修東西，維護得非常好。[24] 基本上，魏斯貝絲公寓擁有現代生活欠缺的溫度、美感與人的痕跡。空間設備非常好，完全無障礙之外，還有幼稚園、畫廊、劇院、交誼廳、工作室、公園等設施。空間中每個人又可以依照自己的需求，很有創意的改造空間。[25]

　　這裡假如有甚麼重大創傷，主要是颶風珊迪帶來的洪水淹進了當時有 60 位藝術家工作室的地下室，對藝術家而言，一生創作泡水是無法彌補的傷害。[26]

5. 依然是藝術家最好安身與持續創作的家

　　「在紐約市發生嚴重的公共衛生災難時，這裡卻異常安寧。」[27]「住戶們仍會不時停下來寒暄聊天，只是多隔了一點八公尺的社交距離，還能逗樂門房工作人員。年輕一輩的魏斯貝絲住戶對年長鄰居產生惻隱之心，彼此之間的爭端已成為了過去式。社區裡的活動都改至線上進行，反而吸引了源源不絕的參與者。」[28]

　　「即使面對如此沉重的悲傷和恐懼，魏斯貝絲的藝術家仍持續創作，將這些情緒傾注在創作扣人心弦的新作上。儘管魏斯貝絲有種種先天不足、後天又失調的狀況，但這裡仍舊是藝術家的庇護所，今年也成為了他們安享平靜的所在。」[29]

（三）「空間迷向」以及與其他的現在及未知未來的連結

　　「空間迷向」的原始意涵：原指飛行員在飛行時產生虛幻的非視覺感受，無法確定角度、高度、速度而迷失方向。[30] 何孟娟的「空間迷向」有些不同！何孟娟在創作魏斯貝絲計畫的時候，就體會到所謂的「空間迷向」，她說：

> 藝術家們在空間累積的實體物件與記憶紋理，一旦匯集在影像之中，同樣令人失去時空座標，也讓我對置身在迷惘的現實世界，有了不同角度的思考。在那裡，我無法確切分辨公寓裡的世界究竟是過去、還是未來？

23　藝術家見到依據文字資料所建構起來的意象太過負面，提供了她所理解的細節。
24　藝術家見到依據文字資料所建構起來的意象太過負面，提供了她親眼所見的狀況。
25　同前註。
26　同前註。
27　曼哈頓最後一座藝術家公寓成功挺過另一場風暴。
28　同前註。
29　同前註。
30　「空間迷向」創作自述。

展場中設置了許多可擺設物件資料有許多轉折可進入的實體空間，提供了身體的參與，更提供了數不清的元素包圍觀賞者的沉浸式感覺，這些東西都在在眼前，當然也提供了空間迷向的最直接詮釋。

那裡就像巨大的時空膠囊，封存所有的記憶，同時也引領我們看向未來，在那樣缺乏強烈視覺線索的空間裡，猶如「空間迷向」。[31]

以前有許多非常重要、來自世界各地的藝術家曾經住過這裡，他們自然在過去有其時間的定位。但是當這麼多藝術家住過，又住了那麼久，留下那麼多東西，其中大部分還是我們沒見過的，包括非常多元的藝術創作，以及更為多元複雜的生命遭遇與智慧，包括在困頓中仍能堅持並不斷重新爬起來。

所有東西都呈現在眼前，可以和現在的很多東西連結，創造出許多新的東西。可以是純藝術創作方面，更可以是其他的創新方面。「空間迷向」與未來的關係似乎是更大的。

何孟娟產生暈眩，正因為何孟娟去魏斯貝斯的目的，正是要把這些納入到一個幾乎不可能分類的巨大寶藏儲藏室。然後局部、局部的內化轉化，轉化內化，當然這不是一個人所能完成的工作。

我曾經問她一個很笨的問題：「妳覺得魏斯貝斯公寓是一個成功案例，還是一個

31 同前註。

失敗的案例？」回答很妙：「不是成功也不是失敗，但是可供多方的借鏡。」[32]

這個回答，在某種程度等於暗示了還可以增加這個展覽計畫的效用或至少是增加它的連結，而我在這裡首先就是透過對於何孟娟這個人更為深刻的了解，來找到對於她可能的連結與效用。

當然她的展覽就是一個傑出的連結，並產生很大的效用，是否也幫助她個人在藝術世界或藝術生涯中找到的定位？找到自處之道？此後她會更專注於跨國、跨文化、跨領域、跨職業、跨性別、跨年齡，或跨真實虛擬世界的「共生」的議題？或在任何狀態，她都能堅持下去？特別是因為她看待生命的方式改變了。

在〈空間迷向〉的創作自述中，她提到：

> 身處在變動快速的時代，讓人對外界既不安、興奮又充滿好奇。面對無所適從的未來。而魏斯貝絲以優惠租金等保障，作為藝術家創作上的後盾和養分，當藝術家愈趨年邁，在社區運作與互助之下，人們與住所空間也逐漸演化出「共生」的型態。正因為如此，透過「魏斯貝絲計畫」探究了觀看事物角度的其他可能性，並藉此提問：生命的界線其實並不存在？[33]

這面所說的還是狹義的「空間迷向」，做為同名的「空間迷向」的這個展覽涵義更為複雜，可能性更加無限，關鍵在於「共生」這個字！

更加擴大展覽效用的寫作策略

（一）從創作以外豐富經歷來認識藝術家

1977 年生於台灣基隆，她做過劇團的海報、佈景、道具、舞者服裝、團服、演奏會海報、攝影等。2005 年擔任視覺藝術聯盟秘書長期間，舉辦過與流行音樂合作的「台灣聲視好大博覽會」，在「2003 年抗議文建會漠視視覺藝術生態環境發展」一案更得到表盟的支持。[34]

視盟辦公室就在由閒置的酒廠所活化的華山藝文空間中，視盟與辦公室也在華山

32　第二次此看展覽和相當熟識的藝術家一起看，在我有相當準的情況下幾乎談了四個小時，這是其中一個很關鍵的問題，雖然回答很短。

33　見藝術家創作自述。

34　藝術家何孟娟提供。

藝文特區的藝文環境改造協會的重要核心人物有相當重疊。何孟娟必然能從前輩們口中得知藝文特區的發展過程、相關國外案例，以及這類空間所能提供藝術家社群的各種服務，她當然也了解推動的藝術家組織不得不從完全消費化的華山藝文特區撤離的理由。[35]

擔任過調酒員、救生員、視盟秘書長，就連非常廟藝文空間一開始的兩年都走 Lounge Bar 路線，所有工作都接觸很多人，而且有著在身分上很安全的觀察角度。[36] 我覺得「白雪公主系列」也有這類經驗的延伸。她的藝術工作室就在下圭柔藝術村，這空間屬自治式，很鬆散，在當中就只是一員，她是進駐最久的藝術家，約 18 年，深刻感受藝術家群聚的氛圍。[37] 她在魏斯貝斯在駐村期間，因為只是其中的一員，而且駐村幾次，應該同樣有著在身分上很安全的觀察角度。從她所拍的大量照片，就知道答案。

（二）從魏斯貝絲社會公共住宅的可能連結與借鏡

關於魏斯貝絲社會公共住宅的案例還能提供多少的連結與借鏡？[38] 以下是我從多方面的了解後所作的大膽的連結。

1. 華山藝文特區興盛與衰敗的理由？

1999 年 1 月，由藝術邊緣戰鬥起家的中華民國藝術文化環境改造協會環改會在文化部（文建會）委託下接手華山的營運管理，正式以「華山藝文特區」之名登場，自 1999 年 1 月至 2003 年 11 月環改會交出經營棒子為止，將近 5 年的時間，舉辦的展演活動多達 4000 多場。2002 年 6 月，行政院將華山在內的 5 個「創意文化園區」委託民間經營。緊接著又在 6 月將「華山創意文化園區」納入「挑戰 2008 國家發展重點計畫」之一，將「華山藝文特區」轉型為「華山創意文化園區」。[39] 觀察現在的華山經營，對於推展文化創意產業的效用不大，但確實是成為一個很受大眾歡迎，以包含大量國外商品展品的大眾消費娛樂社交為主要功能的城市核心地帶的閒

35 本人曾經擔任藝術文化改造協會創會理事長，卸任後也經常去華山，經常接觸秘書長時代的何孟娟。

36 藝術家在經常的交流互動了解書寫方向後透過網路所補充的資料。

37 同前註。

38 第二次此看展覽和相當熟識的藝術家一起看，在我有相當準備的情況下幾乎談了四個小時，這是其中一個很關鍵的問題，雖然回答很短。

39 「華山歷史總覽」，華山1914文化創意產業園區網站，網址：https://www.huashan1914.com/w/huashan1914/media_19073014254189711。

置空間再利用模式。[40]

　　我想問的是：魏斯貝絲藝術家社會公共社會住宅為何能維持那麼久？

2. 新興的社會公共住宅及藝術的功能

　　興旺的社會住宅運動是台灣的奇蹟，翻轉以往極度商品化、自由放任市場的住宅體制，如今，社會住宅成為一個新興的居住政策，除了必須照顧到不同人們（包含一定比例的弱勢者）居住需求，也必須將社宅視為促進社會連結的設施。[41]

　　但是當前台灣社會住宅的政策定位屬於「過渡」性質，會住宅需要「培力取向」的社會福利服務，讓住戶能在社會住宅居住期間，有效緩解經濟壓力、重新整頓生活。因此社會福利服務應當納入社區工作，能促進人們相互認識，進而修復社會公共住宅內外的鄰里關係，形成支持社會住宅社區的包容網絡。部分縣市現有社宅的設計已經積極納入公共空間、開放空間，以及青創戶、公共藝術創作者或社福團體駐點。許多社會公共住宅的公共藝術需要大家一起共同完成。[42] 我參與大量評審工作，對這個方面有相當觀察。

　　我想的是：如果藝術社群這麼重要，如何建構藝術家與社區熱愛參與藝術活動的居民的持續的共同藝術社群。

3. 藝術空間社群做為社會集體治療媒介

　　紐約現代藝術博物館就曾與非營利社會組織合作，引導心理疾病患者參觀展覽，找到有共鳴的作品，然後將這些啟發和感想，重新詮釋成不同的藝術作品。若能夠透過藝術治療得到釋放情緒的管道，在治療過程中，每一個人都會發現改變的力量並不是來自治療本身，而是來自於「自己」。[43]

　　2018 年我現場參觀過由高雄市立美術館引進的「老而彌堅」特展[44]，這個展覽用來協助人們在步入老年之時能過著更充實、健康、有意義的生活。同樣，國藝會於2018 年啟動「共融藝術」補助專案，鼓勵台灣藝術家透過創作方式，結合各種專長與專業人士，為高齡者策畫出多元的展演活動與計畫，以藝術為媒介，引領參與者

40　除經常觀察華山發展，近兩三年還擔任華山營運的觀察審查委員。

41　巷仔口社會學，〈住宅何以為「社會」？社會住宅的必要性（續）：寫於社會住宅運動十周年（二）〉，「巷仔口社會學」網站，2021.11.16，網址：https://twstreetcorner.org/2021/11/16/social-housing2/。

42　林育如，〈社會住宅不只是提供住所，導入「社會福利服務」才是關鍵〉，2020.9.23，網址：https://opinion.udn.com/opinion/story/12838/4882746。

43　家綺，〈透過繪畫 探索自己〉，網址：https://www.accupass.com/event/2004081650113571276880。（原載於《INPSY》，8期）

44　「老而彌新：設計給明天的自己」2018年1月13日至2018年4月22日 於高雄市立美術館展出，指導單位高雄市政府文化局。

探索自我，牽引出更深層的社會能動性。[45]

　　我體會的是：魏斯貝斯社會公共住宅的老藝術家可以維持強大生命力與創造力的重要原因，除了藝術本身，藝術社群的持續互動關係應該更重要。

結論

　　經過長時間的觀察、了解，並且轉化為能夠相互支撐的許多組的作品，而讓我們對於這樣的一個藝術空間有一種知識性以及情境式的了解，本人對於展覽整體所呈現出來的成果以及毅力表達敬意。我同樣讚賞的是何孟娟處理大都會中老年藝術公寓中老藝術家們的複雜處境以及自處方式及態度。假如配備相互激盪的導覽，可以讓民眾體會老藝術家的持續創造力、親切感而心生羨慕，以及感受藝術家公共住宅中的跨血緣、跨文化、相互扶持但又各自獨立的大家族關係。藝術以及藝術社群關係對於非藝術家的當代人也愈來愈重要，何孟娟非常堅持這一點。[46]當然這對社會公共住宅政策或相關政策的發展都是極有幫助及啟發的。

45　張玉音，〈國藝會共融藝術專案除了邀爺奶攪藝術外，又牽引出何種社會能動性？〉，「典藏ARTouch」，2019.7.16，網址：https://artouch.com/art-views/content-11424.html。

46　藝術家看過初稿後給的建議，影響不需限定在藝術圈。

3

藝術對於各種國家社會
集體影響的回應

前言：藝術對於各種國家社會集體影響的回應

永恆的成人遊戲工廠
——讓街道、工廠、臥室、等日常生活重回美術館的策略

這一次為原來就沒有集體領導的新樂園策畫展覽，是非常困難的。於是我將沒在「C02—台灣前衛文件展」表現出來的「弱策展」概念，在這次「永恆的成人遊戲工廠」實踐出來。這是人與人之間的政治，也是策展人與藝術家之間的政治。

虛線與實現之舞
——談蔡海如創作軌跡與典範改變

蔡海如做為白色恐怖政治迫害受難家屬，自然會有許多的陰影留在身上。她透過不鏽鋼調羹的造型以及上面凹凸鏡面上的變形臉孔，傳達了生活中無所不在的迫害力量，至少是無所不在的奇怪眼神，以及她透過同樣符號所記力的反制力量。因為經過生活物件以及身體的抽象轉化，這個展覽並沒有引起太多的討論，但是我發現了其中經過藝術轉化的巨大能量。我挺喜歡海如用「虛線之舞」來定義她的作品，這些線條包括了：國畫山水中的虛實線條、受迫害的主體與對抗的虛實線條、嘗試與外界連結的虛實線條、真實與綿延的迷航纏繞線條。這虛實線意味著她的作品多的部分所構成，其中重要的是這些部分之間的關係，這種關係可以是一種開放性的詮釋學的關連，但是我認為，這種關係也同時是真正的及物動詞所展開各種關係。

如此親近又如此遙遠
——讀海桐藝術中心「時間的女兒」——黃立慧個展

我認為這個展覽處理了一個白色恐怖政治迫害下有名有姓的倖存者的女兒和她的父親——完全自覺的政治犯倖存者——之間的微妙交互關係。在剛開始，她完全是被動地必須承受她所不清楚的沉重因果的人，但是隨著政治情勢的改變，她父親被

外界辨識的身分認定不斷地變化，他的女兒被外界辨識的身分認定是不是也跟著改變？她的父親有沒有機會完整的展示他自己的生命意義？還是持續在複雜的政治局勢以及策略中被過度簡單甚至扭曲地定義？而藝術家她能不能像大部分的女兒透過更直接的、更長期的分享父親的生命，而相對主動地確立她與父親的關係，進而確立她自己生命的堅固基礎、進而從哪裡出發？藝術家在非常年輕時就以義工身分進入日日春關懷自助協會、接近過大量運動參與者，她清楚個人身分認定以及價值完全由外在認定的悲哀。

反身現形記‧穿越認同迷障
——閱讀「尋梅啟事」中心地帶「思愁之路—錦繡」華夏

　　這是北美館一個超級個展中的一個沒有被認真討論的部分。「絲綢之路——錦繡華夏」，當然是一個強化華夏文化認同的最佳口號，但是將絲綢之路的綢換成一個同音不同意的「愁」之後，就讓認同行為顯得危險以及恐怖。相對於「絲綢之路」所連結的光榮歷史時代，以及相對於豐富多彩、富麗堂皇的「桑蠶文化」，此種養殖技術當然是一項偉大產業技術的發明，但是卻一點也不體面，而且殘酷冷血。這種技術的對象是否只限於低等生物，還是也擴及哺乳動物？或是被用來弱化受統治人民的身體及精神？或是透過一種仿效蠶終身犧牲奉獻的過程來進行人民的倫理教育？「絲綢之路，思愁之路」顯然對探討「有問題的認同」提供了一個好的切入參照。然而梅丁衍作品中最有趣的地方總是藏在大量的矛盾縫隙中，以及藏在不同文本間的複雜關係中。因為地利之便，我正好可以多次反覆觀察此作品的細微之處，於是交叉寫出這篇文章。

遠觀／凝視／透視常陵的惡肉山水
——再思考 2021 年印象藝廊「戲肉來唭——常陵個展」

　　張禮權在《論荊浩《筆法記》對北宋畫壇之影響》的博士論文中提到：「無論滔滔大江或是崇山峻嶺、井井有條之山山水水，此種大自然之秩序，亦如孔子在《論語‧顏淵》中之謂：『君君、臣臣、父父、子子』之關係，做為『正名』之具體內容。」常陵的山正好是對於上述儒家理想所投射的山水的強烈扭曲！我曾寫過郭熙〈早春圖〉的研究，中國山水中確實具有將山水表現為活物的觀念。那麼如果將大山水直接表現為一塊巨大的剝了皮的活肉，那不就恢復了文明發展中被清埋掉的官能、肉

慾、衝突、痛苦、恐懼、腐爛、汙穢？在常陵的巨碑大山水中確實有這樣的反向操作。有些大山水沒有明顯變形，卻因為改變為藍色及瓷器的質感，竟然變成一座還在變化的活骨董瓷器，有些改變顏色又強烈變形的類大山水，難免讓人想到會吃人的大山水，大社會、大政權。常陵的大山水變相圖，在半遮半掩中說了好多！

藝術的共振／殘局／轉機的形成
——以李俊賢與高雄藝術生態發展關係為例

談藝術介入空間，還要啟動複雜關係以及產生改變，那實際上需要有很多相關條件的配合與經營。特別是需要有很多持續的時間，以及很多的協力。「介入」通常只能做為一個能夠啟動連結的開始，而且要小心，台灣是一個特別會生產很多殘局的地方。因此，我很想知道在高雄地區的具有批判性的當代藝術圈的共振為何維持得這麼久，以及需要做一個重大改變的時候，這其間是不是也有某些殘局的現象，或是其中有部分能量有一個比較好地延續、轉型、深化？但是高雄碰到攸關生存的城市轉型政策，似乎讓強大的藝術抵抗力量也暫時失去正當性以及原先豐富的活動基地。李俊賢館長過世，理論上應該會縮短高雄藝術抵抗能量的共振，但好像已經另一種能量，準備好可以延續下去。這需要再觀察追蹤。

做為另類社會集體治療的藝術思維與實踐

2019 年「烏鬼」及「來自山與海的異人」兩個重要展覽，在東南亞逐漸升起的全球化資本主義經濟競合關係之中，啟動了一種更關心邊緣弱勢、多中心流動的相互關係：將原先在多重殖民關係中淪為烏鬼的各種「他者」們，在一個獨特的平台中，有機會轉變為相互的珍貴的禮物。有關二二八事件以及白色恐怖轉型正義的創作議題，和有關東南亞各種災難以及各種迫害轉型正義的創作議題等被綁在一起展出。原住民轉型正義的議題，和分佈非常廣的南島語系原住民所遭遇的各種問題等，被綁在一起展出。這些作法都更強化、更擴大了可能的、想像的生命共同體關係，特別是透過藝術家之間與當地居民之間的直接密切互動。這正是本文中所提到的一種面對強大的與孤立有關的集體危機或困頓時，某些藝術成為社會集體治療的重要媒介的真正意義。而這個趨勢在 2012 台北雙年展「現代怪獸／想像的死而復生」已經開始啟動，並逐漸形成。

從記憶共同體到跨邊界藝術共生社群
——思考近年台灣與東南亞的藝術交流的複雜原因與逐漸形成的模式

　　本文的第一個部分，從 2012 年的兩個重要起點談起，一個是 2012 台北雙年展「現代怪獸／想像的死而復生」，一個是 2012 年兩個民間藝術團體啟動的台泰交流計畫與台越交流活動。第二部分，談 2016 年回應「一帶一路」戰略的新南向政策中藝術工具性角色，其實藝術家有很多自發的部分，發展超標準的交流互動關係，並在當地建立了藝術空間合作共生關係。第三部分，透過 2019 年三個重要展覽來理解東南亞藝術特質與複雜性，以及背後的想創造跨邊界的共同體的企圖。第四部分，探討如果國家艱困處境不變，如何在我們已經建立起來的小型的跨邊界藝術共生社群的關係的基礎上，如何再把社會集體療癒的動作升級變為社會集體發展的動作？

永恆的成人遊戲工廠
——讓街道、工廠、臥室、等日常生活重回美術館的策略

全球化創意競爭生態是問題關鍵嗎？消費性群聚與生產性的群聚一樣嗎？這個展覽也和「藝術治理」有關，重新思考「藝術人—創意人」的「疏離與群聚」的必要性。

背景與策展理念

藝術展場已經愈來愈像全球化的時尚旗艦店。它的邏輯就是把國際上所有具強烈立即吸引力的東西巧妙地、很設計感地擺在一起。我們看到不光是城市變成全球化的消費樂園，藝術展覽也變成了全球化的消費樂園。

我認為 1998 年至 2000 年之際是一個台灣當代藝術發展的分水嶺，1998 年之前幾年是藝術直接取材料於社會，並且也立即投身社會並與社會底層直接對話。1998 年台北市立美術館的台北雙年展「欲望場域」，將整個美術館變成了一個混合型的大商圈，一方面保有很強烈的與社會底層的關係，另一方面也已經和混合型的商業空間氛圍非常接近。到了 2000 年的台北雙年展「無法無天」，展場已經非常像全球化的大賣場，作品以專櫃商品的擺放方式來經營符號之間的意義生產。接下來在台北的很多展覽，我們逐漸看到沒有真正主題，沒有場所脈絡的「主題策展」。這個展覽就像一個琳瑯滿目的大賣場，我們看到藝術展覽逐漸變成消費樂園。

當大眾消費的邏輯全面地擠壓必須具備地域、時代特徵的作品的研發與創造的時候，那就必須開發另一種互補的陣線。這個陣線曾經在華山藝文特區中被建構起來，也在藝術文化改造協會撤出華山的時候，在另一種純消費的陣線前逐漸退卻。我認為在文化創意商品的旁邊或藝術成為商品之前，必須有一個讓在地與全球元素貼身巧妙混合的遊戲工廠，必須有一個暫時忘記商業邏輯的藝術遊戲工廠，必須有一個暫時擺脫老成世故、還老返童的成人遊戲工廠。

這個展覽不過是將這種生產性的藝術工廠的機制，再搬回到已經逐漸變成消費樂園的美術館之中。按照這個展覽的副標題，這個展覽有將廚房、臥室、工作室、花園、工廠、街道、廣場、市集、小雜貨商再搬回美術館的企圖。

當代的很多大型展覽經常用一些廉價虛假的方式，在美術館中創造一種所謂的公共交流平台。使用大眾消費空間的氛圍以及各式輕鬆懶惰的所謂互動遊戲的方式，來營造公共交流平台的假象。事實上，日常生活中的人與自己，人與人、人與環境之間的關係遠比任何展覽所能提供的都有趣，就連展覽前的雜亂的布展工作狀態都比展覽的本身更有趣，更具啟發性。很多在愈來愈體制化的美術館之外持續地堅持某種真實的、民主的、互動的、不確定的創作狀態的社群，是不是應該進入到反攻美術館的另一個階段，而不是多在邊緣的角落自怨自艾？或是只求自保，不受汙染？

進入美術館並非再進入一種被愈來愈科層化工具理性所規訓的藝術體制，而是將具有創造性的日常生活中的必要的不確定以及混亂，重新帶回到已經成為安全舒適的遊樂場的美術館。也就是說，要把更原始的街道、商店、娛樂場、工作室、臥室、白天以及黑夜，工作以及休閒，和諧以及衝突一起帶回到美術館。美術館是個最適合實驗以及體現公共空間的場所，就像社區的活動中心是最適合實驗以及體現公共空間的場所。

成人遊戲與權力、享樂有關，與利比多原慾的衝突、壓抑、釋放有關，我們希望在確立權力、享樂、釋放慾望之外有一些額外的生產。而生產是必須經歷生產與痛苦與衝突的，並且總是需要一群包含各類專長的助產士來幫忙。透過遊戲式的工作，或是工作式的遊戲，來面對「新樂園」，這個藝術團體的過去，透過遊戲式的工作，或是工作式的遊戲，來開發「新樂園」這個藝術團體的未來。或許這也是面對創意城市的這個新課題的重要實驗。

「新樂園——永恆的成人遊戲工廠」就是這樣的一個展覽，它是一個工作營式的「弱策展」。在新樂園好幾期開幕論述或宣言中曾經提過讓「眾聲喧譁、相互介入，不斷開發新可能」的理想，因為許多主客觀因素，這種理想並沒有充分的質踐，這個展覽是不是可以創造一種更適合的平台？假如「新樂園——永恆的成人遊戲工廠」還有點像可以容納所有創作的空洞口號，「讓街道、工廠、臥室等日常生活重回美術館的策略」這個小標，應該有一個更為具體的限制以及開展。

再從「弱策展」的觀念談起

我曾經提出「弱策展」的觀念，這個「弱策展」的觀念促成我參與推動最早的「C02台灣前衛展」，當然這和我不喜歡後來的「台灣前衛文件展」的發展也有密切的關係，在推動最早的「台灣前衛文件展」的時候，我是希望盡可能不加挑選、在不加

左‧弱策展其實超級麻煩，不過也是沒辦法中的辦法，要幫幾十位主體性都很強的藝術家策展，我製作了很堅固的空間模型，在大部分藝術家在場狀況下，慢慢確立這個一定會相互干擾或貼身相互對話的展示。
右‧門口的迎接儀式，在觀眾身上以及藝術家的身上噴用廉價的明星花露水所轉化的藝術明星花露水。

扭曲的狀況下，讓兩年內的最大量的年輕藝術家的代表性創作能夠集中在幾個大型的展覽空間之中，讓作品之間能夠產生出並置以及自然的連結，而生產出一些不可預期的新東西、新議題。其實最重要的還是讓最大量的很不一樣的作品以它原先的、完整的樣態出現。

我並非不同意「強策畫」，像去年的「赤裸人」就是非常傑出的展覽，也是我非常喜歡的展覽。也許我反對的是不強、不弱的或不冷、不熱的穩穩當當的策展。或是說，我希望將「弱策展」做為後續的各種「強策展」的準備工作。為什麼會有這樣的想法？

策展人容易有某種習慣、偏好，基本上會選某種項向的藝術家的作品並將其放在一個特定的脈絡之中。在一個官方贊助的大型策展中，因為考慮因素太多，更是不能把展覽推到極致。穩當策展後的展覽當然比較好看，也通常比較好消化、消費。但是對於願意花更大心力去看更多藝術家作品、發現更多新的可能性的專業者而言，「弱策展」卻是生產後續的「強策展」的必要的階段。穩當的展覽其實妨礙了見到更多奇特的作品，以及見到更多新的可能性組合的機會。

在先前提出「弱策展」的時候，實際上也包括了要將展覽弄成有某種程度的工作營的企圖。讓展覽變成提供不同藝術家、不同領城之間的持續的相互學習、相互激盪的過程。當台灣當代藝術生態缺乏這種群聚以及相互學習、相互激盪的條件時，大或是小規模的「弱策展」正是提供這種有力條件的最好機會。

弱策展工作營的操作模式

（一）建立虛擬的遊戲交流創意平台

展覽前完成專用部落格「sly10.url.tw」，將任何已經生產出來的東西陳列於上面，

左‧上面的活動是已故藝術家陳俊明靜態裝置作品的延伸部分。
右‧這個展覽在最後所發展出來的戲劇專業領域的跨界、介入、對話演出的部分影像。圖為鴻鴻帶領的黑眼睛團隊。

隨時增補，並歡迎一起建構。出版展覽專書，以新樂園先前的活動及相關論述為主，並簡介這個展覽的最後的已知狀況。在展覽之後出版光碟，其內容為布展、開幕，以及之度的四次再布展、座談、介入式跨領域表演，以及已經生產的論述為主。展覽的專用部落格持續提供後續的生產以及對話的平台。

（二）建構實體的遊戲交流創意平台

5月9日至6月29日在國立台北藝術大學關渡美術館，將展場空間視為具有多層地平面的廢墟空間，房子已經拆除只剩下道路以及建築聚落的痕跡的那種空間。不同的藝術家在這廢墟上，使用生活現成物以及個人創作的重要元素，在這上面創作以及相互介入。

新樂園成立以來，進進出出的成員超過百人，參展的藝術家並非由策展人挑選，而是依據藝術家意願，展前透過數次包括文件、電話、當面溝通所逐漸確定，並包括展覽中的互動對話建構模式、遊戲規則、以及運用的材料、符號、行為等。並在展前半個月透過現場對話確立第一階段的物件元素的位置，這些位置只不過是複數元起點及網路的節點。從這些起點將啟動各式各樣的發展、交織、修訂、轉移、建構、解構等的複雜過程。徵求願意進人展場中還在變動中的作品的整體進行對話的跨領域藝術團體，策展單位將提供主要策展理念，以及隨時增加的具體材料及具體的想法，以便該團體發展主要的參與方式以及內容。

從布展到開幕，只是第一個階段，之後藝術家分別在5月17日、5月24日、6月7日、6月21日的上午9時至14時之間進人展場繼續進行四次的改變，並在14時至16時之間邀請跨領域的朋友針對新的狀態做發想以及討論，並在之後邀請不同的跨領域或生活藝術的團體與現有的展出以及環境作對話。

虛線或實線之舞
——談蔡海如創作軌跡與典範轉變

前言

其實，並不太需要我來幫蔡海如寫什麼，海如很能創作也很能寫，並且寫作的量也非常得多。也許更重要的是，她的創作動機，或是藝術的定義已經不一樣，我不覺得我能夠像寫一件眼前的作品物件那樣地寫她的作品。其實我一直無法掌握她近幾年的作品的邊界，那是一個不斷擴張、連結、深化的過程。這裡說的深化不是那種往單一個井不斷挖掘的過程，這個深化來自於在很多球狀莖之間透過細管所進行的相互滲透所纏繞出的一種星雲空間。而星星可以是一個子宮、一個家庭、以及相互環繞著子宮、家庭的無限的行星、衛星、流星……。

我挺喜歡海如用「虛線之舞」來定義她的作品，這虛線意味著她的作品多的部分所構成，其中重要的是這些部分之間的關係，這種關係可以是一種開放性的詮釋學的關連，但是我認為，這種關係也同時是真正的及物動詞所展開各種關係。

也許首先是及物動詞所聯結的兩端事物的關係，然後才是開放的詮釋學的關係。她早期的作品用了許多的線條，我認為那個時代的線條基本上是確定的、衝突的、主客分立的線條。

我並不打算分析她的近作，這裡所寫的是我記憶中的許多舊作所逐漸劃出的變化的軌跡，也許可以稱之為典範的改變。

國畫山水之線

蔡海如要辦個展，並且以「虛線之舞」當標題。「虛線之舞」這幾個字，讓我一下子把對她的作品的點點滴滴的記憶以及認知串連在一起。一下子就把虛線與實線並置在一起的原因，是想探討這虛線的可能的意涵與區分，以及這種所謂的虛線其實具有更強的真實性的那一個事實。

蔡海如曾經是一個畫國畫山水的藝術系學生，雖然除了檔案資料外，沒有再看過她有關「國畫山水」的作品，但是「虛線之舞」這幾個字，仍然是很「國畫山水」

的。中國畫論中，非常講究書畫同源的說法，萬物有靈論的說法，虛實相生的說法，從無到有、又從有到無的宇宙生成論的說法，以及山水是一個可遊、可居的說法。在這些交叉的不同說法之間，「虛線與實線之舞」是一個可以將這些觀念串在一起的核心觀念。

學生時代，美術系的老師們總是喜歡把國畫山水的空間與西方透視空間做一個簡單的比較，後來在建築系的教科書中也很容易看到中國園林與西方園林，特別是法國式的園林做比較。在這種簡單的比較之下，中國式的理想空間幾乎就是一種無限混沌纏繞的曲線的本身，而西方的，或是更正確地說法國式的園林，幾乎就是被幾何線條所規範的自然。這裡面有一個非常有趣的對比，其實，這兩邊的差別何止於此。在中國山水中，充滿了內部的線條，內部的、可以進入的、不斷變化的線條，或是路徑。山脈、曲折的小徑，由下而上，時斷時續，神龍見首不見尾，但是它們實際上是相連的，另一個路徑，以雲、以水的姿態，由上而下，同樣是時顯時隱，周而復始，虛實、裡外相連。假如讀者稍微理解國畫技法，就會知道，連一塊在西方看來封閉的石頭也是裡外相通相連的，並且是透過骨、筋、肉、皮、毛髮的身體經驗與結構來詮釋。那麼，是不是可用身體的經驗去理解中國山水的空間？或是網路時代的匱乏主體的關係來理解？

受迫害的主體與對抗的線條

國畫組的海如曾經用傳統筆墨來畫乳房等，並且是用器官拼貼的方式來建構她的新水墨，接著在她的作品中又出現了象徵男性女性性器官的各類水果、蔬菜，並且將這些被簡化的性別化主體放在一種被壓迫，以及報復的關係之中。在這個時期，你／我，裡／外的緊張關係是非常露骨直接地表現出來，原先存在於國畫山水之中的綿延的線條已經不見了，取代的是一種對抗性的線，或是攻擊性，至少是權力、疆界擴張的線。我認為在使用不鏽鋼湯匙以及影印的作品都是這一類的思考。不鏽鋼的湯匙也是一個微型的凸面鏡，它既能夠以一種入侵身體的外來異物的姿態、也能夠以監視者的姿態出現，後來也真的在她的作品中出現巨大的安裝在道路上、超商中的凸面鏡。海如用這些元素構成一種特別的場域，並且將通常走馬看花的觀眾放在一個難以逃避的尷尬的整體處境中。海如說，那時她喜歡躲在旁邊偷偷地觀察觀眾的反應。在這個時候，線條線是帶有敵意、攻擊性的視線、會刺穿身體的利箭，是不斷往外擴張的慾望。在這裡面，線條是緊張的、對抗的、沒有交集的、沒有分

左·蔡海如〈大風暴〉（1995）
散布在整個小展場，把觀者關
在恐怖的怪物漩渦之中。
（圖版提供：蔡海如）

右·蔡海如〈湯匙系列2〉
（1995）當觀眾將頭貼近牆角的
反光鏡，那真是前後受攻擊。
（圖版提供：蔡海如）

享的，斷然的、不脫泥帶水的、沒有時間綿延的。

嘗試與外界連結的虛實線

　　1998年台北雙年展「欲望場域」，蔡海如在美術館二樓兩個距離幾十公尺面對面的大落地窗上各裝了一支電扇，它們隔著窗對吹，雖然吹不過去，但是那個空間是實質的空間，運行於其中的是實質的能量。2002年海如參加了我所策畫的「之間—事件」小型展覽，三組作品平面鏡被分別放在戲塔一二樓門、窗上各半節，與戲塔戶外一組1998年我策畫「穿越華山特區」時，她所做的雙凸面鏡作品同安置在華山的空間中，這些鏡子一方面反射到自身，也照到周邊的環境，或是容許同時看到周邊的環境，這時已經出現了一種轉變，我認為海如在當代美術館的那件嘗試把看得見的空間與看不見的空間用拉鍊連在一起的作品，具有相同的企圖。

　　或許，海如的作品中，裡／外、他／我相對應的意識一直都是存在的，但是之間的關係卻是隨著她人生歷練的增加而有所改變。有什麼力量能夠打破這種頑固的裡外、他我的緊張關係？假如不是男女愛情與十月懷胎的母子體驗？

真實與綿延的迷航纏繞線條

　　在海如最早的作品中，還有一種是由眾多的黑白的影像片段所構成的如同殘骸

觀者可以從發射威脅性眼光的地方，發現對面牆上一面凸面鏡正在監視這一端的邪惡行為。

這些都是受迫害的主體與其對抗外力的線條的表現，使用不鏽鋼湯匙以及影印的作品都是這一類，不鏽鋼的湯匙也是一個微型的凸面鏡，它既能夠以一種入侵身體的外來異物的姿態存在、也能夠以監視者甚至反抗者的姿態出現。這是一種對抗性的線、攻擊性的線，至少是權力、疆界擴張的線。

（圖版提供‧蔡海如）

的東西，我認為這之間的關係是切割以及脫落，並且也沒有什麼可以重新連結的可能。很有趣的 2004、2005 年，她為巴黎的邀請展所製作的作品，卻是運用了完全相反的邏輯。將她在巴黎留學時代的作品夾上，將她在那裡的各種直接或是間接的有關於自身生活的影像、文字、標誌、物件的片段，用迷宮式的線條將她們連結在一起。這種線條已經完全不同於像利箭一樣的幾何線條、概念的線條，當然也不同於能指與所指之間的單一連結線。她帶著這些重回法國，並且單獨帶著孩子重回法國，這是重返源頭的旅行，也是創造源頭的旅行，創造集體的源頭的旅行才是最根本的。

接著，個人的作品夾，變成了連結無數女性、媽媽的迷宮作品夾的工作室、展覽室，纏繞的線條以更廣更深的方式纏繞……。穿越城市的圍牆、穿越孤獨主體的圍牆，不斷地連結、纏繞，並以一種手工的、笨拙的、不掩飾的、離題的、非設計的方式進行。先前的文化告訴我們這是可怕的混沌，其實這是這是不斷回收以及不斷往前的集體源頭的形式。

在這裡，我願意再收復「虛線」的另一種意涵，除了有看不見的第一層意涵外，它還包括不確定、不可窮盡、永遠等待無數的他者的線條包容進來的過程，那是一種往更大的多元性封閉環抱的過程。而「實線」，那是因為之間運行著真實的作用，真正的生產，那是一種藝術的日常工作，或是日常工作中的藝術。

如此親近又如此遙遠
——讀海桐藝術中心「時間的女兒」黃立慧個展

前言

在這展覽中的主角有兩個，一個是做為白色恐怖時期左派政治犯倖存者黃英武，一個是這位政治犯倖存者黃英武的藝術家女兒黃立慧。黃英武於 1968 年被判刑十二年，實際坐牢八年半左右，二二八事件發生於 1947 年，戒嚴時期開始於 1949 年，黃英武於 1976 年被釋放，到 1987 年才宣布解嚴。雖然黃立慧幸運地一出生就有父親的陪伴，但是她父親最重要的生命階段是她完全沒有機會參與的，當然她更不可能親身體驗讓黃英武成為黃英武的稍早社會政治環境，但是她卻要承受自於她的父親所造成的影響，並且這個影響還在持續。不是她的父親要持續影響她，事實上他的信念沒怎麼變過，只是她的父親因為外界政治情勢的改變，而被外界辨識的身分認定也不斷地改變。

我認為這個展覽處理了一個白色恐怖政治迫害下有名有姓的倖存者的女兒和她的父親——完全自覺的政治犯倖存者——之間的微妙交互關係。至少在剛開始，她完全是被動地必須承受她所不清楚的沉重因果的人，但是隨著政治情勢的改變，她父親被外界辨識的身分認定不斷地變化，他的女兒被外界辨識的身分認定是不是也跟著改變？她的父親有沒有機會完整的展示他自己的生命意義？還是持續在複雜的政治局勢以及策略中被過度簡單甚至扭曲地定義？而藝術家她能不能像大部分的女兒透過更直接的、更長期的分享父親的生命而相對主動地確立她與父親的關係，進而確立她自己生命的堅固基礎，進而從哪裡出發？藝術家做為一個非常年輕就以義工身分進入日日春關懷自助協會，接近過大量運動參與者，她清楚個人身分認定以及價值完全由外在認定的悲哀。

在許多事情都不可說的狀態下，長期在不明就裡的狀況下如此這般的生活。這是怎樣的時間狀態？這段空缺、扭曲的時間是無法彌補的。父親被釋放、解嚴、不可說的開始可以說，各種零零星星的研究的文章陸續出爐，事件中許多人根本就是被誤殺、冤死的。當初許多叛國罪死犯後來變成了烈士，許多倖存的政治犯更是變成英雄，牽連的政治犯家屬變成需要特別補償以及尊敬的對象。

當這種新的處境被部分人長期利用為一種特殊的資源，可能接著會有一些再度負面化的面對態度，這種個人身分認定價值不斷的被動的改變的事實以及在事後如何去扳回這種被動的態勢，正是這個展覽的核心的議題。藝術家的父親黃英武是被關過、被迫害過的政治犯沒錯，在民進黨的脈絡中應該享有某種光輝，不過他除了認同左派也同時認同兩岸統一的思想，除了他的統一與民進黨的台獨思想有巨大差異之外，實際上民進黨並不能和左派畫上等號，因此他也不是民進黨的同路人。藝術家的父親被外界過度簡化的身分認定，放在前面的整個脈絡中就顯得格外的荒謬。連帶的，這樣的政治犯倖存者的女兒的身分認定也就跟著荒謬了起來。做為一個在學生時代就以義工身分進入日日春關懷互助協會，接近大量的保障公娼權益的社會運動參與者，正是要一起去改變人的身分價值認定完全受制於外在不同的狀況下的決定的這個還持續存在的事實。

如何去面對外在政治情勢不斷改變下使父親以及她一再地被動成為極為不同的對象？就如同投身保障性工作者的身分認定以及價值的工作，要做得心裡踏實，她需要較為具體、深刻的理解嫖客與公娼之間的複雜關係，還包括其中可能互為主體的關係。回到因為外在的政治情勢而不斷被動的被定義為極為不同的對象，甚至扭曲罔顧真實對象的時候，她又如何發聲？又如何自處？她需要深刻地了解各種狀況，就她真正了解、體會的部分用她自己的方式加以再現，使它成她與父親所主動共享的生命經驗，只有這樣才能夠重建她心中非常困難的平衡，她要奪回做為一個生命主體應該擁有的主動性平衡，而非配合演出。

作品描述及交互閱讀

（一）在衛生紙上的書寫的生命史

在海桐藝術中心很有家庭溫暖感覺的展場中，垂掛了一條條寫滿了黑色簽字筆字的衛生紙捲，內容是藝術家女兒根據研究訪談者張立本所做的「大眾幸福黨相關口述歷史／黃英武先生、簡金本先生口述歷史紀錄」。以黑色簽字筆所親身製作的部分抄寫。這件裝置作品可以有兩種的理解的方式：一條條垂掛的寫著黑色簽字筆字的白色衛生紙條，立刻會給人喪禮的感覺。而用狂亂的黑色簽字筆書寫在一般用來承接身體上最生物性分泌衛生紙卷上的悲慘遭遇，更讓人感受到面對親人死亡時哭天喊地的悲慟。父親明明還活著，可是那個從死亡裡復活重生的人的那段時間是活著面對比死亡更為痛苦的日子，這些舉動正是為那段如死的日子所補辦的喪禮，

以便真正地過渡？另一個閱讀是，透過親自抄寫父親在訪談中的口述歷史文字，藝術家多少將較為疏離的印刷體文字轉化成更為敏感、能夠傳達悲慟情感的黑色簽字筆，而逐漸讓女兒和父親之間建立更為親近、設身處地，甚至交互共生的關係。

（二）抄寫父親的生命史／情感與生理排出物的交融

特別是藝術家又將那些文字和洋蔥結合在一起，是她輾轉知道父親在獄中經常吃洋蔥，另外監獄中因為廁所與牢房設在一起，整個牢房中除了彌漫著嗆人的糞便尿液的臭味之外其中還包含了濃濃的洋蔥味。她採取了兩種方式來運用那些元素：一種是直接將新鮮的洋蔥片貼在剛剛提過的書寫了黑色簽字筆的衛生紙上面，另外是用厚厚一疊一疊有點像很純淨柔軟的衛生棉的衛生紙塑造成一個巨大的潔白、潔淨、無色、無味的紙雕洋蔥。首先，將散發辛辣氣味的洋蔥／父親充滿傷痛可能有空缺或扭曲的口述歷史紀錄／吸收生理期生命的排出物的衛生棉、承接擦拭食物消化過後的殘渣的衛生紙／以剝洋蔥來隱喻真實無法理解的哲學語言等等極為複雜的元素結合在一起。

在這裡女兒的生命又與父親的生命，在一個更為多元的還包括了更為官能的更為私密的層次又有了更進一層的關聯。之後依據藝術家的說法，這組作品還包括在層層剝開之後，她父親的真正政治犯身分能夠清楚地辨識的期待，這裡比較接近她父親的期待，對藝術家而言是有責任不要讓他被誤認。我也同意這樣的詮釋。

在另一件錄像藝術作品中，螢幕中播放的是藝術家女兒淚流滿面，以及不斷剝洋蔥的動作，在這裡我們還很難確定那是因為洋蔥的化學成分讓藝術家流淚，還是因為透過洋蔥想起父親在監獄中的種種折磨而流淚。當然我們可以說她用和父親在監獄中的生活有密切關係的洋蔥切片，從身心的兩種管道來催淚。當藝術家用這些寫了毛筆字並且還濕濕的衛生紙擦拭臉上的一把眼淚一把鼻涕而把自己的臉弄得很髒很噁心的時候，她和父親的關係是多麼地親近？

這都是讓過往幾乎消失的時間，透過各種方式的再現而逐漸的具體化，透過物件、動作、氣味、眼睛、鼻子的刺激、眼淚，鼻涕。假如在這裡那被嗆鼻洋蔥味弄到一把眼淚一把鼻涕的還不能算是哭，那麼其中還缺少了什麼？多少帶有特別的政治詮釋學式的訪問內容可能會缺少了什麼？會扭曲了什麼？沒有親身看到親人的痛、無法設身處地理解。沒有親身經歷自己的痛、沒有親身經歷其他家人的痛如何能夠真正地哭？如喪考妣地噴淚嚎啕大哭？也許她終究還沒有找到一個可以嚎啕大哭的確切基礎。

透過蹺蹺板進行的在場與不在場的父女關係

在前言已經提過藝術家女兒和隔世的、不在場的父親的關係，前面這幾件作品給人的感覺，正是藝術家女兒用各種方式表達或不如說重建和隔世的、不在場的父親的最為親密的關係。藝術家的父親被關了八年多，出獄之後除了表達對於某些物件、食物、符號的排斥外，並不願訴說先前的經歷，雖然藝術家女兒出生的時候父親已經出獄回到家裡，但是年幼的女兒和那個被關了八年多後被放出來的政治犯父親之關係，幾乎是一種隔代的關係，甚至是一種死裡逃生後隔世的關係。這種奇特的關係在前面的作品中被呈現，在這一個系列的前兩件作品也同樣地被呈現。

有蹺蹺板的系列創作共有三件，一件是藝術家透過在蹺蹺板上來回地滾動寫在衛生紙捲上的文字的對話，一件是藝術家和放在蹺蹺板另一端的洋蔥作對話，前面這兩件，父親仍然是缺席，第三件是藝術家直接和胖胖的老爸爸的對話。

藝術家女兒坐在蹺蹺板的一端，如果父親也坐在蹺蹺板另一端，她就能夠藉著蹺蹺板正常的一高一低地交互擺動，讓寫著父親經歷的衛生紙捲在她與父親間來回滾動，形成她與父親之間的一來一往的對話，但是父親不在場，她只能像猴子一樣在蹺蹺板兩端來回移動，讓衛生紙捲來回的滾動，但是這個努力完全是徒然的，這個強烈的對話企圖沒有父親的接應，最後這些衛生紙捲上的口述歷史手寫文字只能捲成完全不可讀的狀態。

藝術家女兒坐在蹺蹺板的一端，如果父親也坐在底下放一堆洋蔥的蹺蹺板的另一端，她就能夠藉著蹺蹺板正常的一高一低地交互

蹺蹺板的系列創作共有三件，一件是藝術家透過在蹺蹺板上來回地滾動寫在衛生紙捲上的文字的對話，一件是藝術家和放在蹺蹺板另一端的洋蔥作對話，前面這兩件，父親仍然是缺席，第三件是藝術家直接和胖胖的老爸爸的對話。（圖版提供：黃立慧）

擺動，讓父親的當下身體的存在與那些與父親的過去有直接關聯的洋蔥以及洋蔥味重疊在一起。但是父親仍然不在場，她只能像猴子一樣在蹺蹺板兩端來回移動，好讓蹺蹺板的另一端去壓碎那一堆洋蔥。最後她更急了，乾脆就跑到另一端直接用蹺蹺板去擊碎那些洋蔥。這樣，洋蔥還是洋蔥，洋蔥和父親的關係還是想像的。

這一次藝術家父親也坐在蹺蹺板上，蹺蹺板的兩邊並不對等，父親的體重遠比藝術家要重。更重要的是父親的身體不靈活，無法順暢地形成一高一低的擺動，先前父親不動如山，而女兒在蹺蹺板另外一段移動位置坐到遠端，甚至站起來做各種奇怪姿勢試圖讓蹺蹺板交互地動起來。

年紀大的爸爸要和年輕靈活得像猴子的女兒玩蹺蹺板是困難的，一邊是雖然父親也有努力但依然不動如山，一邊是着急得想盡各種辦法促成有來有往的對話。這期間所有的身體的，迫切的努力都透過蹺蹺板直接傳遞到對方，形成一種非常親密，如同情人身體之間的直接共振。

最後兩人都靠近蹺蹺板的中軸而能夠直接接觸，似乎要經過這麼激烈的身體以及情緒的互動之後，才讓父親的身體在女兒空缺的近乎隔世的父親記憶中逐漸恢復。這展覽的製作以及展覽都在一個很有家庭氛圍的空間中進行，根本就是一個遲來的補辦的過渡儀式，我覺得非常有意思。

小結

在研究所時期，藝術家曾經製作一件使用跳蛋的行為裝置作品〈讓我一次愛個夠〉，連結在一起的兩個立方體中間只隔一層花布，一邊是扮演類似性工作者的藝術家，一邊是參與活動的觀眾，中間的媒介是一個跳蛋，跳蛋在藝術家的體內，而控制器在觀眾的手上。這種關係當然並不全然類似，但至少可以局部地體會嫖客與性工作者之間的極為複雜的關係，以及各自與外部的凝視的關係。沒有這樣的體會，她如何在日日春關懷互助協會中擔任長期的義工以及出去抗議吶喊？我認為在「時間的女兒」的這件作品也有這種極為密切的兩端設身處地的關係。

黃立慧說，她需要深刻地了解各種狀況，就她真正理解並且親身體會的部分用她自己的方式加以再現，使它成為她與父親所主動共享、不被外在扭曲的生命經驗，只有這樣才能夠重建她心中非常困難的平衡，她要奪回做為一個生命主體應該擁有的主動性平衡。在最親密的父女之間，這樣的彌補工作竟然這樣困難。在當今社會中，有多少需要彌補的裂縫？

反身現形記・穿越認同迷障
——閱讀「尋梅啟事」中心地帶的〈思愁之路——錦繡華夏〉

前言

當我在閱讀及整理關於梅丁衍 1990 年代的創作相關資料時，發現藝術家本人當年針對〈思愁之路——錦繡華夏〉（以下簡稱〈思愁之路〉）及「後現代繪畫」作品的發表，有著深入的書寫[1]，但相較之下，國內的藝評與媒體報導則鮮少對此進行專論與回應，這引發我很大的好奇，思索這是不是因為其中的內容和台灣沒有直接的關係？

從展覽的脈絡來看，梅丁衍剛自紐約回國後所推出的〈思愁之路〉與「後現代繪畫」顯然是一個重大的轉折，之前的作品比較是一種學習與探索，至少中國及台灣的主題還未明顯出現，之後，他的注意力幾乎完全放在台灣上，關注台灣當下的政治、外交與經濟處境。簡要觀察〈思愁之路〉及「後現代繪畫」的差異，後者是對西方科學與中國玄學態度的文化並置與比較，顯然是一種比較學術的態度。而前者，從梅丁衍的實際作品來看，對於議題的探討則更落實、複雜，且台灣味十足，並和他後來的創作動機，甚至語言的使用有更加密切的關聯。

另外，雖然梅丁衍一向強調他的創作關乎認同的問題，但是我認為他所處理的認同，一直是「有問題的認同」。「絲綢之路，思愁之路」顯然對探討此問題而言，提供了一個好的切入參照。[2]一方面作為模糊的文化認同標的，而另一方面則思索關於潛藏在傳統文化中的負面基因。此外，梅丁衍擅長交叉運用物件、影像、文字，讓作品帶出非常複雜、靈活，並且充滿魅力的符號辯證。在此次的回顧展展出現場，未出現太多的說明文字，一般評論也未見細節的分析，然而他作品中最有趣的地方總是藏在大量的矛盾縫隙中以及藏在不同文本間的複雜關係中。因為地利之便，我

1 梅丁衍於1996年所撰寫的〈梅丁衍創作自述〉中，對這兩個展覽有相當多的說明。而在《思愁之路——錦繡華夏系列》這本畫冊中，談得則是〈思愁之路〉的創作背景。

2 一般提到「絲綢之路」總是讓人思及古代華夏的光榮歷史，而成為文化認同的對象。但是取其諧音、觀察面向完全不同的〈思愁之路〉，強調的主要是與列強之間的挫敗關係，以及揭露我們一向自豪的桑蠶文化中所隱藏的極為醜陋殘酷的一面，因此它委實很難再作為文化認同的對象。

正好可以多次反覆觀察此作品的細微之處，於是交叉寫出這篇文章在接下來的書寫中，我試圖將論述聚焦於一小範圍，僅對〈思愁之路〉的現場布置與陳設逐一解析，以文本分析的方式來回應規模如此龐大的回顧展，並探問其創作階段的重要轉折，是否有一個作為核心或是做為基礎的論題。

對光鮮亮麗、意氣風發的絲綢之路的解樽恩考

在轉進〈思愁之路〉展間前，簡介文字上方裝設有一只嚴重生鏽的地球儀，球體表面只見孤立的中國（缺少外蒙古）、緊靠在旁邊的台灣（包含與大陸相連的一小塊海域），以及模糊、看似神祕、沒有陸地痕跡的太平洋海域。這個圖形不同於陸上或海上絲綢之路極盛時期的中國與世界密切往來的關係圖，但另一方面這也提醒了台灣與中國仍然具有極密切的關係。此外，台灣右方可疑的太平洋海域，是否暗示了那是一個值得台灣去探險、開拓的未知空間？另外，在同二牆面的左牆角玻璃罩裡立著一個絲緞錦盒，盒子上的文字「BROCHE CHINA 思愁之路」與錦繡緞面所產生的美好時代之聯想，和遍布整個展間由其他物件所呈現各種蠶於成長階段中的淒慘意象，形成非常強烈的對比。而在同一側的牆面上，還懸掛著一幅巨大，有點像中華民國國旗的影像輸出。背景是暗紅色的總統府／日本總督府，左上角天空的位置，沾黏了一只白色蠶繭，整個構圖確實有點類似中華民國國旗。這似乎有一點過度詮釋的嫌疑，但是梅丁衍的創作手法，以及其他的作品都足夠支撐這樣的詮釋。僅是這面牆的組件就已經提出很多的線索及問題。

回到和台灣有著密切關係且位在對岸的福建，有誰會想到中國福建（泉州）在南宋中期曾經是世界第一大港和海上絲綢之路的起點。當時與中國通商的國家就包括了位於今日的東南亞、中東、義大利的西西里與伊比利亞半島等地的五十八國了。[3] 這顆生鏽的小地球儀，實際上是一連串的大提問。現在的中國與世界的關係圖形，當然也和那個生鏽的地球儀不一樣。我們是不是還要一直沉醉在遠古祖先的風光情景，想著能否再回到原來與中國合為一體的位置？或是更應該去思考身處海島國家，要如何展現獨特的海洋氣質，與不斷開拓新疆域的冒險犯難精神？

相對於古代絲綢之路積極走出去並與世界交流的企圖心，在中國也同樣存在著一

3 「海上絲綢之路」，參閱自維基百科，內容詳細列舉中國海上絲路前段的極盛、後段的衰敗，以及歷代海禁對中國的積弱所造成的影響。參見 hctp://zh.wikipedia.org/zh/9E69B5%B796 E496 B8968A%E4%6B8969D%E7%BB%B8%E4%B9%68B96E896 B7%AF

種自我中心、自我滿足，甚至自我保護的鎖國基因。「海禁（又稱洋禁），是一種鎖國政策，在中國歷史上最早於 13 世紀末開始實行海禁也就是鎖國政策，橫跨元、明及清三個朝代。除非得到官方正式許可，民間被禁止私自出洋貿易……另方面，別國商人前往本國通商也被禁止。目的是維持海上治安，杜絕海盜的猖獗情況及打擊走私，從而保障社會穩定。」[4]明朝曾經海禁接近兩百年之久，這段時期正值葡萄牙、西班牙、荷蘭、英國等西洋列強開始大航海的時候。清廷從順治到雍正時期也曾多次進行海禁。到了 1757 年以後，清廷開始實行全面的閉關鎖國政策此政策阻礙了中國與西方世界的接觸，也喪失了與世界同步發展的最佳時機。[5]中國在鎖國百餘年後，完全無法抵擋外面持續進步的列強，而陷入被各國瓜分、蠶食的悲慘處境。

梅丁衍於畫冊〈思愁之路──錦繡華夏系列〉的專文中，談到的第一部分是「絲緒」，第二部分是「抽絲剝繭」，第三部分是「滄海桑田」，前面基本上都是積極正面的。但是到了第三部分後端，就開始由盛而衰，由主動轉被動。第四部分是「春蠶絲盡」，談得是近代列強以蠶食的方式吞食中國領土的過程。第五部分則是「未雨綢繆」，將問題直接連結到當下的台灣。[6]假如台灣確實和中國有非常密切的歷史文化基因關係，那麼台灣應該提防什麼？或是有著什麼樣的負面基因一直潛藏在古老的傳統文化中？

光鮮亮麗「融詩詞、書法、繪畫為一體，集各類絲綢服飾為一堂」的中國「桑蠶文化」？[7]背後，其實藏著更多殘酷的面向，以及整個剝削或甘於被剝削的機制與心態。蠶是蠶蛾的幼蟲階段，蠶蛾才是蠶的成蟲階段。蠶蛾本來能飛，卻因為被長期豢養而喪失飛翔能力。牠成熟之後的生命好像從來就不存在，只被允許活到最能夠充分利用的那一刻。非常殘酷的是，蠶或是蠶蛾的視覺能力也在豢養的過程中逐漸退化。幼蟲階段的眼睛是單眼，共有十二個，平均分布於頭部兩側，非常細小，只能感受光的強弱，並且有避光的習性。到成蟲階段，蠶蛾的眼睛發展為一對複眼，

4 「中國海禁」，參閱自維基百科，關於中國歷代海禁理由的說明。http://h.wikipedia.org/21/96E696B596B796E796A6%81cj0

5 同註3，主要參考關於中國歷代海禁狀況、時間長度，以及正當西方列強快速進步強大時，海禁封於中國積弱不振的影響。

6 梅丁衍，〈思愁之路──錦繡華夏系列〉中的一篇相當長的文章，談的主要是我們通常不會去提及的東西方不對等交流的不風光處境。

7 〈中國古代文學中的桑蠶文化〉，《時代文學》，2008年第12期，參閱自論文網https://wh.cnki.net/article/detail/SDWL200812065，發布日期2012年5月2日。本文開宗明義提到：「我國的蠶絲文化。既是中國文化的珍品，也是人類文明的一顆燦爛明珠。我國桑蠶文化內涵豐富。融詩詞、書法、繪畫為一體，集各類絲綢服飾為一堂，豐富多彩，富麗堂皇。」

視野寬廣，但也許因為蠶蛾不具飛行能力，所以眼睛功能也就退化，也就是説失去那些飛行類昆蟲複眼所擁有的許多功能。[8]梅丁衍並沒有任何文字來説明這個部分，但這些因素，以及其他作品的互文關係，足以成為許多有力的提問。

對其他生命的弱化、奴化、剝削發揮到極致的技術

〈思愁之路〉展間中央放置兩個博物館風格的展示櫃，從右櫃的後端開始，完整呈現蠶或蠶蛾只是被養來作為有用材料的生存狀態。其中最明顯的是，大量蠶繭被以蠶絲粗編的繩子串在一起，這些蠶繭只是等著被抽成蠶絲的材料，蠶繭裡的生命完全不被理會。旁邊幾個錐形瓶分別裝了三、四齡幼蠶的乾屍、枯乾發黑的蠶蛹，以及枯乾桑樹枝與桑葉，裡面的蠶或蛹已直接變成藥材，有些則被浸泡在不同的高級洋酒中，成為具有療效或滋補的濃稠藥酒。

實際上，蠶的整個身體還可以用科學方法提煉出無數有用的珍貴藥用成分，展示櫃中就同時陳列了許多裝置有抽取物的試管，看起來髒兮兮，一副土法煉鋼的低度科技，遠不及生產世界級品牌的水準。此外，蠶蛾的身體也被直接磨成膏狀物這些膏狀物，在這個展間牆上懸掛的繪畫或類繪畫作品中經常出現。在這個展示櫃中，呈現了蠶的最大效用，許多蠶根本活不到成蟲狀態。為了不影響蠶絲長度，蠶蛹在抽絲之前就被燙死。而且為了保有雄蠶蛾最高的利用價值，牠們不能與雌蠶蛾交配，避免珍貴成分流失。此外，三、四齡的幼蟲容易得一種特殊病，但是病死後的屍體卻能被製成具有特殊療效的乾蠶屍（白殭蠶）。[9]如果這種病可以透過人工方式集體感染，不也是一種極具效益的飼養技術？

在展場中只見到極少數健康存於自然界的蠶與蛾之圖像。正在吃桑葉的巨大蠶蟲，以及雄糾糾充滿活力的蠶蛾，對比於其後來會遭逢的悲慘命運，形成強烈的反差。這種為了將蠶或蠶蛾的生命體利用、剝削到極致的養殖技術，在中國古代就已逐漸發展。相對於〈思愁之路〉所連結的光榮歷史時代，以及相對於豐富多彩、富麗堂皇的「桑蠶文化」，此種養殖技術也算是一項偉大發明，但是卻一點也不體面，而且殘酷冷血。而之前約略提及以「被操控的病變」來分析器的可悲生命史，我們也可以將「被操控的病變」與「人種甚至是國家的被操控的病變」做連結，並進一步

8　「蠶的生理結構」，參見行政院農業委員會蠶桑館館網頁。https://kmweb.coa.gov.tw/subject/subject.php?id=14109
9　「蠶蛾」參考自百度百科，https://baike.baidu.com/item/%E8%9A%95%E8%9B%BE

思考：這種技術的施作是否只限於低等生物，還是也擴及哺乳動物？或是被用來弱化受統治人民的身體及精神？或是透過一種仿效蠶終身犧牲奉獻的過程來進行人民的倫理教育？[10]

絲綢之路，桑蠶文化，與近代中國的點，人／國家的病理生成

進入到左邊的展示櫃，梅丁衍將我們的閱讀帶到另一個層面，從剛才直接對於蠶的奴化、剝削、冷血利用的描述，更進一步將蠶被操控的病變，轉移到中國集體「蠶—人」被操控的病變的藝術符號操作。

左邊展示櫃的左前端小盒子中，以古代完好的絲綢之路地圖作為背景，前方則是一些地圖碎片。地圖碎了，絲路也斷了，看起來這是絲綢之路的衰敗時期。此外，旁邊一個類似培養皿中有幾隻消瘦的蠶正在吃桑葉，另一個培養皿裡有一隻剛產完卵，不太健康的蠶蛾。卵生得不多也不漂亮。另外還有一隻停放在黑色石頭上的深咖啡色殘缺蠶屍。這些蠶都不太健康，蠶蛹或冠蛾的身上還淋了一些噁心的黏液，給人強烈病變的印象。

到這裡為止，也許還只是描述蠶的噁心病變，但是旁邊兩個裝滿噁心、骯髒黏液的培養皿，裡面泡了各式各樣軟軟的、還未成熟，甚至畸形的蛹。這個情景讓人懷疑，這些生命都被什麼給毒害了？就在下端，幾個被切開的繭，像是被打開的棺材，裡面是發育不全的跟蛾，身上有許多噁心黏液，旁邊還有一罐可疑的黑色膏狀物，不確定是否為鴉片。透過這些線索，幾乎可以確定這些蠶屍確實在生前遭慢性毒害。在這裡梅丁衍顯然已經開始操作擬人化的手法，蠶變成了人。就在正下方的另一個盒子裡直接呈現了鴉片館中幾個權貴人士正在大通鋪上吞雲吐霧抽鴉片的情境，這和一些蠶吐絲結繭的姿態相當類似，可以和前面曾遭遇病變之蠶屍的情景聯想在起。此外，在鴉片床的周圍有著許多外國國旗，說明鴉片引入中國是一項計畫性的毒害，且當時的清朝正處於列強環視之下，被蠶食瓜分的命運。

接著在旁邊，有一幅相對較大、裝在盒子中的作品，那是一幅中國傳統醫學經脈圖，其中的幾個穴道被用細線連結到幾塊隔離的地圖碎片上，並且在碎片旁邊寫上「階級的問題」、「革命的問題，以及「民主的問題」等文字。這裡的身體已經不

10 同前註。「蠶蛾」這詞條內容後段結論部分，的確強調了倫理規訓的部分：「瞧，那抽絲剝繭的蠶蛹，正不知疲倦的吐絲，把自己纏繞在那蒼白孤寂的世界裡，它們不惜作繭自縛，一天天的腐蝕著自己的青春，自己的美麗，為的是向宇宙眾生證明它們存在的價值，它們就這樣沒沒無聞的付出自己一生的所有。」

左‧連結絲綢之路的脈絡，前方絲綢之路的地圖已成碎片。地圖碎了，絲路也斷了，看起來這是絲綢之路的衰敗時期。旁邊培養皿中有幾隻消瘦的蠶正在吃桑葉，另一個培養皿裡面一隻剛產完卵，不太健康的蠶蛾，卵生得不多也不漂亮。另外還有一隻停放在黑色石頭上的深咖啡色殘缺蠶屍。蠶蛹或冠蛾的身上還淋了一些噁心的黏液，給人強烈病變的印象。
右‧旁邊兩個裝滿噁心、骯髒黏液的培養皿，裡面泡了各式各樣軟軟的、還未成熟，甚至畸形的蛹。這個情景讓人懷疑，這些生命都被什麼給毒害了？就在下端，幾個被切開的繭，像是被打開的棺材，裡面是發育不全的跟蛾，身上有許多噁心黏液，旁邊還有一罐可疑的黑色膏狀物，不確定是否為鴉片。

再是個人的身體，而是國家這個大身體。這個嚴重生病的身體需要醫生的治療，甚至需要革命。發展到此，蠶已經不是有嚴重疾病的蠶，而是帶有嚴重疾病的人，以及帶有嚴重疾病的國家。而這些疾病可能有一部分是被操控而發的。梅丁衍在此將我們帶到醫療的脈絡之中，醫療可以是一種治療，也可以是一種操控。

近代中國的文化疾病診斷、治療與後續的預防

　　除了遭遇病變的可怕蠶屍，以及抽鴉片的景象，右邊展示櫃也出現與鴉片毒害有關的意象。顯微鏡檢驗用的玻璃片沾有有蠶蛾的排泄汙漬，玻璃片底下壓著兩張面孔，分別是康有為與梁啟超，這兩位即是在鴉片戰爭後鼓吹清廷與社會應求新、自強，進而發起戊戌變法（百日維新）的知識分子。玻璃片前方則是一些沒有光澤：纖維又短的鐵絲屑，並且在盒蓋內部貼有一面彩色中國地國，放大來看，上面有一些已經孵化的空蠶卵。地圖、醫療設備機制，以及兩張不同的相片，都使得這件作品意義非凡，一方面可能是用來揭露將所有生命都視為具有經濟價值的原料來管制的恐怖居心，另一方面則可能是用以呈現想要從文化基因來治療中國人集體病變的救國與強國決心。在前述的經脈圖中，救國的意象就更清楚了。

　　文章發展到現在，我想問的是，梅丁衍是如何看待藝術，或是如何看待藝術的功能。梅丁衍曾發表作品〈革命尚未成功，同志仍須努力〉，而在整個展覽中，他幾

在正下方的另一個盒子裡直接呈現了鴉片館中幾個權貴人士正在大通鋪上吞雲吐霧抽鴉片的情境，這和一些蠶吐絲結繭的姿態相當類似，可以和前面曾遭遇病變之蠶屍的情景聯想在起。此外，在鴉片床的周圍有著許多外國國旗，說明鴉片引入中國是一項計畫性的毒害，且當時的清朝正處於列強環視之下，被蠶食瓜分的命運。

乎批評了所有人，卻獨尊國父孫中山，他也曾提過自己「和國父孫中山有點像」的玩笑話。此外，國父孫中山曾經是醫生，而梅丁衍的作品亦讓人聯想到從醫生轉為文化醫生的文學家魯迅，他是否因此將藝術家的角色與藝術的功能，定位於致力診斷有問題之歷史文化的基因？在接下來的作品中就對此清楚地給了此答覆。

在展示櫃中央的一個盒子中，貼了孫中山的相片，左眼上有一隻死的蠶蛾，稍左邊是一個用蠶蛾屍體所圈成類似黨徽具十二道光芒的符號。只不過用大頭針釘在這裡的是十二隻死蠶蛾，牠們的頭部向內圍著或保護著中間一個巨大且潔白的大蠶繭，讓人聯想到先前那面似乎過度詮釋的中華民國國旗。梅丁衍曾在回顧展演講中提到「發明黨徽的陸皓東無疑就是一位真正的藝術家」，那麼梅丁衍發明另一個版本，這更貼近真實歷史情境的黨徽再製的工作，也同樣是一個藝術創作。

在這個盒子中，還有寫了辛亥兩個字的蠶繭，以及約有七十個左右，已無蠶蛾的空蠶繭，這難道意指在辛亥革命中犧牲的烈士？這些蠶繭的旁邊有一張快要被燒光的日本總督府的圖像碎片，它就是那件被過度詮釋的中華民國國旗作品的碎片。再往上的一個半透明盒子裡放的是台灣的地圖，以及一些可做作符號意象連結的細節，毛玻璃上有三句直式短詩，由左至右為「徹彼桑土，迨天之未陰雨，綢繆牖戶。」[11] 整個展場的大多數情景都指涉中國，只有這裡才直接指涉台灣，那是害怕台灣也會沾染古老中國的集體疾病，以及承受類似的慘痛歷史經驗，而需要馬上有一些警覺、一些根本的改變？或是梅丁衍想要正式提問：對於有這麼多病態文化基因的中國之認同，是不是一個有問題的認同？

11　出自《詩經‧豳風‧鴟鴞》，原句為「迨天之未陰雨，徹彼桑土，綢繆牖戶。」

從擬人化的病變蠶生命史到寫實的悲慘華人近代史

展場一開始有一只中國緊緊相連台灣的生鏽地球儀，在接下來的展示盒中又出現類似的地圖。一片被啃噬成像中國及台灣地圖形狀的綠色桑葉，上面布滿了蠶卵，外蒙古的部分也已經被吃掉。這場景較常被視為是中國曾被列強蠶食的符碼，但也可以被解讀為中國人像蠶一樣的生活。

在入口的那個牆面上，還有一組尺幅不大卻很重要的作品。畫框裡裝裱的是經由蠶吐絲所形成的紙狀肌理平面。平面表層有一些絲屑、一些蠶的糞便，一些蠶的其他分泌物，也許還有一些蠶卵、小的蟻蠶。這張由蠶吐絲編織成的蠶絲紙，不就成了重重疊疊直接記錄歷代中國慘痛經驗的「羊皮紙」？[12] 又或整個真實的中國土地，就是這張記錄了歷代慘痛經驗的「羊皮紙」？

其實這樣說一點都不為過，現場還有幾張相片，都是非常荒涼的長城周邊景色，上面還產了一些蠶卵，一些分泌物，一些也許是直接用蠶身磨出來的膏狀物。另外還有一張照片，是更貼近這個說法的情景，房子完全倒塌，近景處還有幾具屍體，此照片被梅丁衍用白紗布包覆，影像若隱若顯，這和被包在蠶繭中的死蠶、死蛹、死蛾具有異曲同工之妙。在展場中還有幾幅巨大的平面作品，也都呈現了類似的意象。例如在一幅彩色的中國局部地圖中，上面的外蒙古部分已經消失，沒有例外的，地圖上同樣還留有蠶的糞便、蟲卵等等。

另外一幅巨大的黑白中華民國地圖上，則放了許多田字型的紙盒，裡面都養蠶，那些蠶正在努力的吃著桑葉。在地圖西北邊的地方幾乎滿滿都是蠶以及桑葉。有趣的是，一種像是蠶的分泌物或是用蠶蛾磨出的膏狀物，遮蓋了東部沿海地區，而西南、西部以及西北的地區，大量的土地似乎都已被蠶食，或被毒害。另外那種膏狀物也噴得到處都是，整個國土無一倖免，還蔓延到台灣。在展場中有兩件與基督教傳教有關的作品，兩個十字架的旁邊都黏著殘破的繭以及乾枯的桑葉，這是否意味著和基督教文化相關的西方文明直接匯入了中國的養蠶之鄉，並在那裡直接產生影響？在前述「未雨綢繆」的小盒子裡就有類似十字架的東西。

由於這樣的轉化，梅丁衍於作品中所呈現的蠶之基因病變生命史，已經和中國文化的基因病變，以及中國人的苦難牢牢地連結在一起。如果中國未能有大幅度的改

12 遠古時期，人們將重要記本書寫於羊皮紙上，羊皮紙被隱喻為歷史記憶。在這種材質上可抹去殘跡、重複書寫之特性，也是後現代主義所強調之記憶的、歷史的可改寫性。

變，這樣的基因病變也將限制未來的發展。於是在梅丁衍的創作中，蠶就是中國人或是更廣泛的華人。展場中確實有一件作品直接觸及中國廉價勞工的議題，一件黑色的蠶絲襯衫被裝裱在畫框裡，領口縫上英文標示的外國品牌布標，產地為英文標示的中國，此外，在領口處置放的物件，象徵極為落後的生產過程以及窮苦的勞動者，突顯出勞力剝削、密集代工的窮苦生活意象。這個部分從深遠的角度來看，更能統合前面的各種隱喻以及細節。

小結

完成這個非常複雜的〈思愁之路〉作品分析之後，我更能理解梅丁衍非常獨特且細緻地以歷史背景、物件、影像、符號、語言交叉運用的用意，甚至也更理解最近的作品系列「台灣西打」的深層悲哀。〈思愁之路〉並非孤立的系列，它是後來很多創作的深沈基礎。讓人想到為數眾多且任憑命運擺布的台灣人。多麼像〈思愁之路〉裡密密麻麻的蟻蠶、小蠶、大蠶、雄蠶蛾、雌蠶蛾。無助的小人物如像那些病變的蠶，經常被封存在奇怪的塑膠膜之中，發散出強烈的死亡氣息。此外，很多生活條件比較優渥的台灣人，對於強大的外來統治者也產生某種奇妙的認同感。所以梅丁衍在創作中，呈現各式各樣的文化疾病徵候群，為的是要逼出更為根本病變的文化基因。

事實上，我們的悲慘，不是因為被列強蠶食，而是因為我們有很長的時間像是蠶一樣，被豢養、被弱化、被奴化、被利用、被剝削，而且還甘心接受，這似乎才是梅丁衍創作〈思愁之路〉所要提出的核心問題，甚至在其他的創作系列中也是重要的背景思維。梅丁衍，就像魯迅、國父孫中山，一直將自己定位在作為文化基因醫生的角色，而這也源自他能對社會人生有所感悟，以及具備建立「問題意識」的自覺度。

遠觀／凝視／透視常陵的惡肉山水
──再思考 2021 年印象藝廊「常陵個展戲肉來閒」

與傳統文化的直接間接連結

　　常陵是一位很會說故事的藝術家，他從獨特的片段時空中找到一些切入點，然後近乎扭曲地不斷延伸，包括部署曖昧性、部署自相矛盾、置入不合常態甚至達到病態存在方式。這些畫面無疑背離一般社會常態，卻能迫使觀者回望身處的位置環境中，直逼那些沒有被深究的許多日常不堪現實與內幕，他帶著我們殘酷地觀看，也同時意識到我們早已經被歷史殘酷地觀看。我認為，常陵是很會保持某種距離、使用詭異怪誕作品來說神話故事，並殘酷地反問真實的藝術家。要得到這樣的結論，需要有一些深入具體的觀察與思考，這就是這篇文章的書寫目的。

菊花與曖昧的紅色

　　〈四君菊〉（2017）這件作品並非山水，所以會放在這裡一起分析，是為它同樣是 2017 之後的作品，因為菊花放在中國傳統脈絡花語，以及常陵所喜愛的紅色。梅蘭竹菊四君子，千百年來以其清雅淡泊的品質，一直為世人所鍾愛，成為一種人格品性的文化象徵，這雖然是自身的本性使然，但亦與歷代的文人墨客、隱逸君子的賞識推崇不無關係。而其中的菊，凌霜飄逸，特立獨行，不趨炎勢，是為世外隱士；是更貼近常陵的風骨。

　　另外的是做為這個白色菊花的背景的顏色，給人的聯想是中國紅，相信很多朋友都知道中國是非常喜歡紅色的，紅色便是國人眼中的吉祥色。在本命年（犯太歲）的時候，大家喜歡穿紅色來驅邪，而在之前每當有嫁娶之事的時候，大家也喜歡穿紅色以表喜慶。在古代，只要是有喜事，那一定是紅蓋頭，紅嫁衣，紅花轎，紅燈籠，紅鞭炮，以此才能夠表現出喜慶與吉祥。

　　周朝人對紅色非常崇拜，即便是家裡面有人去世，要辦喪事，他們也會選擇滿天朝霞之時下葬，因為這樣才代表著祥瑞，代表著死去的人能夠得到安詳。除此之外，他們在打仗的過程當中也會選擇紅色的馬，就連祭祀也喜歡選擇紅色的牛，因

為這樣可以鼓舞士氣，象徵祥瑞。最不可思議的是就連周朝上朝的地面也被塗上了紅色，如此，紅色和上天和王朝有了密切的連結。

　　紅色當然也特別容易連結到革命。紅色是革命的顏色。法國大革命期間，雅各賓派迅速崛起，紅色旗幟成為他們起義對抗當局的象徵。1848 年法國革命，紅色起義旗有如燎原之火，從發源地法國蔓延至德國、丹麥、義大利、奧地利以及波蘭，〈共產黨宣言〉也於同年出版發行。和民主主義、無政府主義者一樣，〈共產黨宣言〉的支持者們也在紅色旗幟的引領下浴血奮戰。

　　當然，紅色旗幟不光只代表人民起義。在古代，紅色旗幟象徵突發的緊急狀況，它也可以用來表示戒嚴區。1791 年，法國市民迫切要求廢黜國王路易十六。當時，高舉紅色旗幟的並非革命人士，而是反革命陣營的成員。留學法國早期創作中也觸及政治議題的常陵對於法國的歷史應該會有深刻的認識。常陵繪畫中，使用的紅色經常和血水、新鮮或腐敗的血肉有直接間接的關係。

關於傳統中國的幾種山的神話

　　之前，我寫過一篇〈先睹為快大膽說常陵〉的文章，其中，除了閱讀之前的創作以及相關的文字，並提出了常陵的山水畫書寫，具有對於傳統巨碑大山水的不同詮釋。

　　張禮權在《論荊浩〈筆法記〉對北宋畫壇之影響》的博士論文中提到：「無論濤濤大江或是崇山峻嶺、井井有條之山山水水，此種大自然之秩序，亦如孔子在〈論語‧顏淵〉中之謂：『君君、臣臣、父父、子子』之關係，作為『正名』之具體內容。就是說明，為君者，要使自己符合於君道，為臣者，要符合於臣道⋯⋯等。他對於大自然的關係也認為是如此，有條不紊具有秩序感。」而常陵所畫的山是完全不同的，但是這樣的對照，只能突顯常陵所創造的山擾亂了呈現儒家系統的山神象徵體系，但這是不夠的。

　　實際上，成書於先秦以及之前的《山海經》，就有許多有關山神的傳說，山神崇拜極為複雜，各種鬼怪精靈皆依附於山。在今日藏地，不少地方還保留著祭祀山神的風俗。「山神像天、地一樣不好不壞，亦好也壞。我們敬重它、懇求它、拜服於它。山神比任何一種神靈都更容易被觸怒。凡是經過高山雪嶺，懸崖絕壁，原始森林等地方，都必須處處小心，最好不要高聲喧譁，大吵大鬧，否則觸怒了山神，立

刻就會召來狂風怒卷，雷電交加，大雨傾盆，泛濫成災。」[1] 在這裡山在某種程度很接近等同於上天、具有絕對權力的極權統治者，也有好的能夠施恩的一面，但是非常容易被觸怒、並且後果經常是毀滅性的。把這樣的具有毀滅能量的神山，可以把突顯倫常秩序的聖山的對立面拉得更大，也就是說更有助於理解常陵所畫的非常特別的肉山水。

我曾經寫過郭熙〈早春圖〉的碩士論文，對於傳統山水中，使用皴法來表現山、石的時候，而其中原先不可見的從內到外的骨、筋、肉、毛的層次，都因為透明，而成為同時可見的狀態。以雲頭皴為例，這個技法表現的是一塊從裡到外都在運動著的岩石，水墨山水確實有將山水表現為活物的觀念，這來自於某種的萬物有靈的宇宙觀。

如果要討論畫中的小人物與整座具有神格的大山的關係，那就有意思了。一般而言那是一個可以和它合而為一的有情自然，依據《山海經》中的山神的神話，但是那也可以是一個不可觸怒的巨大身體。如果將大山水直接表現為一塊巨大的剝了皮的紅色的活肉，那麼整座山會是無數被剝了皮的還活著的充滿了情慾的肉體所堆起來的山，或已經死掉的完整或殘缺的屍體所堆成的山，只是有些已經被掩蓋而看不見，而有些因為崩塌而顯露出各種不勘的情景。徐志平在〈《山海經》神話的身體思維〉中提到：經文中真切地記錄了初民們如何透過身體感知去創造世界，而自然災害的形成亦是來自各種不同的身體，線索豐富而生動。另一方面，經由考察經文所載的「渴望融合身體」，發現前者可由人與動物、動物與動物的合體，以及兩性同體的描述，了解初民渴望身體的融合，以及重返圓滿的創世世界的思維，後者則從一些殘破扭曲的死後身體，細心觀察，並重現了若干神話時代權力鬥爭的痕跡。[2]

把常陵的肉山水和中國的相關傳統做一些連結，我認為那正是要先說明中國神話在發展過程中有需多東西被清除掉，然後傳達常陵獨特的山水觀，正是要恢復那些在歷史中被清除掉的部分。

從技法進入常陵式絕無僅有的肉山水

常陵也玩攝影，一些創作的靈感來自攝影，他的作品和損毀的底片的修復是不是

1　〈山海經之山神〉，求真百科，網址：https://www.factpedia.org/index.php?title=%E5%B1%B1%E6%B5%B7%E7%BB%8F%E4%B9%8B%E5%B1%B1%E7%A5%9E&variant=zh-hant

2　徐志平，〈《山海經》神話的身體思維〉，《興大中文學報》，23期（2008.11），頁55-93。

有一些關係？特別是裡面記錄一段被掩蓋的重要歷史的毀損攝影的修復過程是不是有點關係？過度清理時往往會扭曲原來的樣貌，是不是和這種可能性有關係？暗房中的紅色燈光，以及強烈的藥水味是不是也共同形成創作的脈絡？

「肉武器系列」是五花肉系列最先發展的，那些肉肉的慘白的坦克車，像泡在福馬林中沒有毛髮的浮腫動物屍體。也像是嚴重損毀但經過清理、或過度清理而扭曲的有關戰爭或慘案的攝影的底片。

常陵繪畫的特殊技法——抹除法，是不是有類似的脈絡？抹除法，就是先塗上較深較厚的顏色，然後使用非常巧妙的抹除甚至清洗的方式，讓原先以深色呈現鼓起的體積，變成以有微妙漸層的慘白皮膚色，來呈現很虛、很靈異的體積及缺乏熱量的狀態，這當然多少也像正片和負片間的微妙關係。

在常陵的繪畫中，原先深灰堅硬的武器，變成了肉肉軟軟的死肉塊，堅實雄偉大山水中的山峰或岩石也可以變成像是還活著的肉團、肉腱、內臟，或是很甜膩的玫瑰色的肉感的軀體，而在陰暗處，經常有像是若隱若現被埋藏很久的被集體屠殺的堆積的屍體的影子。

如果將整座山看成一個有生命的整體，在常陵的脈絡，那可以是一個古老的民族、一個飽受災難的國家，或是一個接一個的政權，在動亂時代新政權的興起，經常是建立在數不清的屍骨之上，以及無數的真實的掩蓋之上，大山水可以是太平盛世時的倫常秩序的象徵，在亂世或極權時代那也可以是由屍骨及恐懼所堆起來的鐵血控制。

一些曖昧的山的多重分析

〈紅山取暖〉（2017）遠看就是肌理處理非常好，好到簡直就是渾然天成，但是靠得很近專注的看細節的時候，其中有許多巨大的變形的臉孔、枯骨、身體碎片以及不容易辨識的內臟的堆疊，在陰暗的夾縫處更有許多可疑的生物。如果再配上標題〈紅山取暖〉，那更會有荒山野外孤魂野鬼之間的相互取暖的情境。而其中的紅色更具有在古代以及近代中國歷史中所累積的豐富的意涵。

〈山遼水遠〉（2018）遠看就是玫瑰色的人間仙境，但是今看還是會覺得細節的部分，給人軟軟的內臟類似的粉紅感覺，至於陰暗處以及水底下是什麼就耐人尋味了。

而在〈山獨白〉（2018）整個畫面顯得必較陰沉，並且雲煙彌漫，大部分的山景

左‧常陵　水蒸山　油彩畫布　116.5 × 91cm　2020
第一眼看到這件作品，就覺得它像是一件已經轉化為非常精緻的藍色瓷器的中國傳統山水，並且還會繼續隨著四季變化的大型活骨董瓷器，它雖然精緻但是多少有一點陰沉。〈水蒸山〉這標題很奇怪，放在常陵的脈絡中，過度美化掩蓋真實的大山水經常是要去顛覆、要去消毒的古老傳統對象，可以取以下犯上的含意。
右‧常陵　夜景三行　油彩畫布　145 × 80cm　2020
到了夜間，原先優雅的山水就顯得老邁陰沉甚至是陰森，了無生氣，荒涼到極點、並且所有的道路都不通，山谷中沒有水，而是被崩塌下來的泥沙等所堵塞。那簡直就是一個古代帝王陵寢的廢墟的寫照。

都掩蓋在陰影中，並且在巨大岩石夾縫間更顯得黑暗，並且好像在哪裡曾經發生過甚麼不吉祥的事情。倒是主要的山峰，以及幾個比較大的岩石上方，使用了好像去除古畫上面已經混濁的亮光油的技法，而顯得非常的乾淨、清新甚至潔白。〈山獨白〉到底想說什麼？

　　〈山梅唱〉（2019）比較不能直接看到什麼怪東西，倒是像肥腸一樣軟軟的紅紅的肉肉的山峰其實與山谷裡的類似顏色的雲煙、氾濫的水流完全融在一起。當加上〈山梅唱〉這個標題的時候，我們就不清楚到底只是山上梅樹齊聲歌唱，還是所有的流動之物都一起發出聲音？是不是這樣的顏色、色光也共同形成了那奇特的隆隆聲音！山梅花的花語一般都是凌霜鬥雪，風骨俊傲，不求榮利，堅強，忠貞，高

常陵　微笑抿愁我一遊　油彩畫布　130 X 96.8cm　2021
同時期的〈雨渡山穿三江〉讓我想到未來主義狂潮努力要將那些古老的象徵物摧毀，拋進大海裡的那一幕。而在 2020〈微笑抿愁我一遊〉這一幅作品中，我們也即將看到破敗的廢墟隨時可能似死灰復燃！像許多科幻動漫災難片中永遠打不死的怪獸！

雅。山梅花比較耐寒也很耐熱。假如是這樣子的，「山梅唱」正是抵抗環境鋪天蓋地的混濁的隆隆聲的品質。

我將 2020 年的〈一襲裙〉以及〈纏川石〉放在一起，原因是時間、畫幅相當，以及都有相當豐富的肌理以及斑爛的色彩。〈一襲裙〉像是從土地升起的幾隻怪獸或一隻多頭怪獸，另外水裡突出的岩石土地也都像大怪獸之類的東西，一個群魔亂舞的原始蠻荒世界，這裡似乎沒有天也沒有地，只有很濃像泥漿或像是原油的黏稠的流體從上面澆灌下來，或是從身體後面洶湧過來。〈一襲裙〉其實沒有美女，只有某處類似百褶裙的岩石以及水流所造成的肌理，只有某種末日景象般的紅色黏稠之物從天而降，困住的所有生命，或只是原始的再自然

不過的交融搏鬥的狀態？

〈纏川石〉是更迫切迫近的視野，那座山原來應該生長了奇珍異草，可能還有各種奇特的生物，但是像〈一襲裙〉中強又急的紅色黏稠之物從天而降，橫掃山坡上的所有可被帶走的東西，並衝向下方的溪谷，形成強大的紅色溪流積蓄往前沖刷。

也許它是接近土石流的狀況，但是由於色彩肌理等，會讓我們覺得不光是中性的大自然災難，而是某種原始自然充滿神力的變動。前面由於色彩的原因，我們但覺天地充沛能量沒有任何人力所能夠抵禦的，但並不是類似死亡的感覺。倒是接下幾幅同樣完成於 2020 年幾幅藍、綠、灰黑色調的山景，死亡的滄桑的結束之後的感覺就非常的強烈。

暗夜的殘酷大山水劇場？

第一眼看到〈水蒸山〉（2020）這件作品，就覺得它像是一件已經轉化為非常精緻的藍色瓷器的質感的中國傳統山水，並且是一尊還會繼續隨著四季變化的大型活骨董瓷器，它雖然精緻但是多少有一點陰沉，是因為蒙上了一層油煙灰塵？我一直覺得在常陵的作品中有一些清洗古畫而見到不同東西的技法以及觀念。〈水蒸山〉的某些地方顯得特別的潔白清澈、加上了〈水蒸山〉的奇怪標題，蒸有用水蒸氣煮熟的意涵，真有具有消毒的功能，在古漢語，尤其是在比較久遠的上古時期，蒸，下淫上也！在上古時期，當時可沒有現在的所謂倫常關係，男人可以三妻四妾，父親的妾兒子也能一同享用。放在常陵的脈絡中，大山經常是要去顛覆的古老傳統把忠孝綁在一起的體制對象，也許可以取以下犯上的含意。

〈夜景三行〉（2020）到了夜間，原先優雅的山水就顯得老邁陰沉甚至是陰森，了無生氣，荒涼到極點、並且所有的道路都不通，山谷中沒有水，而是被崩塌下來的泥沙等所堵塞。那簡直就是一個古代帝王陵寢的廢墟。〈雨渡山穿三江〉（2020）大雨帶來的山洪爆發，強大的水流不斷的削切原來無法被摧毀的大山，而在2020〈香浮動〉這近作品中，似乎所有原先留下來的東西被摧毀殆盡，並且全部掃到大海裡面去。這裡我其實想到未來主義的宣言。

〈香浮動〉（2020）這可疑的標題，是不是帶有相當的歡欣鼓舞的意味？當然我們完全有理由思考：常陵作品的標題的真正功能是什麼。

〈可摧毀與不可摧毀者〉（2021）我個人認為，常陵心中總有一個難以定義的對象，神山或惡神山是最適合的難以定義的對象的象徵物，既然是象徵物，她也就成為那不可摧毀的。前面的分析中我們看著她被摧毀，拋進大海。

〈微笑抿愁我一遊〉（2021），在的毀滅性大洪水之後，舊的聖山或是惡魔山又再度浮現出來，這一次還可以看出她其實和城市是結合在一起，聖山的許多掩蓋物或美化物被沖刷之後，剩下了在陰暗的夾縫處若隱若現的更有許多可疑的生物的殘骸。而在山頭的部分隱約看到怪獸或巨人的身體碎片或是扭曲的面孔，好像故事應該停在這裡。〈虎岳纏步小手捻〉（2021）這個奇怪的大怪獸從碎片的狀態，逐漸重新組合、像是打不死的酷斯拉。〈大樹頤育〉（2021），我們看到有毒的紅色大上面、明明被穿腸破肚已經死透的大樹精，有開始長出嫩芽、嫩枝葉，並且充滿活力。

藝術的共振／殘局／轉機的形成
——以李俊賢與高雄藝術生態發展關係為例

前言

　　我曾寫過〈可遇不可求的共振機會？——談藝術介入空間啟動複雜關係與改變〉[1]，重點是發現在戒嚴後關於藝術介入空間啟動複雜關係與改變的這個方面，曾經經歷不少可遇不可求的共振機會，但是最後基本上是以殘局收場。這種殘局現現象似乎經常可見，因此需要特別關心。

（一）一些藝術介入的舊經驗

　　「介入」在解嚴前後是一個再正常不過的字眼，解嚴之後，大家終於有機會、不至於有生命危險地聚眾，佔領各種實體公共空間、媒體公共空間，也包括佔領議會主席台，並在那裡批評、抵抗以及衝破不合時宜的現狀。在那個時代，如果介入的是各類公共空間，而批判、抵抗、衝破不合時宜的對象，是老舊黨國所留下來的事物，那倒是具有充分正當性，並且當時執政的政府也很難反駁，更不用說判罪，因為民眾也都會支持，那是一股巨大的社會後援能量。

　　稍後，剛開始，在地方、或在中央的反對黨執政，都提供很多的機會讓具有批評、抵抗以及衝破不合時宜的陋習的群體，透過更多、較容易、較持續的公共空間的介入，獲得持續廣大的認同而產生改變。政治解嚴以及稍後的政黨輪替，確實提供了非常多這類的條件及機會，這裡比較重要的案例，包括 1990 年前中期：民進黨執政時期對於及其狂野的環境介入式藝術的支持，[2] 以及 1990 年後期凍省前省政府文化處對介入式藝術運動的支持，其中包括對於入侵與介入閒置華山酒廠空間的藝術社群運動的支持，於是有華山藝文特區的產生、壯大，以及後來，因為國家文化創意產業政策終結了這個可遇不可求的藝術能量。[3] 在這類的發展過程中經常會出現某種極大化，然後逐漸或透過一個臨界點快速的終結消失。這種模式會不會也在高

1　簡伯如編，《展覽與時代：藝術展覽研究與台灣藝術史》，台中市‧國立台灣美術館，2020，頁255-286。

2　同前註，頁6-7。

3　同前註，頁7-13。

雄發生？

　　本人從 1990 年代後期就開始注意到高雄當代藝術的發展，因為各種獨特的因素，包括高汙染重化工業、政治的因素，特別是做為台灣第二大城市以及反對黨基地等的因素，讓高雄的當代藝術生態延續更多解嚴後台灣 1990 年代的生猛性格以及批判性，此類當代藝術介入城市空間的時間，也遠遠比台北還要長久。但是從駁二碼頭的文化創意產業化、高雄市立美術館承擔港市合一城市轉型的重要角色，我們所熟習的高雄當代藝術似乎頓時進入一個非常不同的階段。

（二）問題意識

　　當時帶動華山藝文特區改變的原因是行政院要把文創產業做為未來國家發展重點計畫，而一併將把華山藝文特區轉型為「創意文化園區」這個讓藝術圈無法抵擋的決定。這個類似性，無疑加強了對於高雄藝術生態有關於共振與殘局的觀察的興趣。

　　我很想知道在高雄地區的具有批判性地當代藝術圈的共振為何維持得這麼久，以及需要做一個重大改變的時候，這期間是不是也有某些殘局的現象，或是其中有部分能量有一個比較好地延續、轉型、深化？

（三）書寫架構

　　〈藝術的共振與殘局／轉機的形成——以李俊賢與高雄藝術生態發展關係為例〉這一篇文章就是為了這些原因而寫的，其中把李俊賢拉進來，是因為他多少塑造了高雄的藝術走向，他讓共振維持得相當久，他也讓殘局不會很嚴重並且有再延續發展的可能。

高雄這塊土地的獨特條件與發展

（一）成為政策犧牲地與民主聖地的高雄港市

1. 重工業經建政策的長期後遺症

　　1953 年起，中華民國政府開始第一期四年經建計畫，高雄市工業經濟發展及建設為此一時期經建計畫的重心。1958 年，繼續擬訂高雄港十二年擴建計畫，高雄港臨海工業區也在這一時期開闢完成。1966 年，高雄臨海工業區及高雄加工出口區第一期工程的完工，成為高雄港市變遷中最大的地標。1969 年，高雄第二港口開始興建，1970 年代十大建設中有五項與高雄有關，分別為中山高速公路、鐵路電氣化、大造船廠、煉鋼廠、石化廠，都大幅加速高雄的發展，隨著一批新的重工業設施相繼落

成，高雄做為台灣工業之都的角色從此確立；[4]當然它也是一個嚴重汙染以及妨礙城市均衡發展的原因。高雄成為國家政策下被犧牲的港市。高雄藝術家對此命定的惡劣環境曾提出嚴重的回應。

2. 美軍轟炸造成嚴重傷害

第二次世界大戰末期，美軍採取攻佔菲律賓群島、沖繩島、跳過台灣的方案，不登陸攻佔台灣，而選擇轟炸空襲台灣，更由於高雄港位於美軍轟炸機返回菲律賓的必經之路，因故折返或任務完成仍有餘彈時，往往回航經過高雄即投彈轟炸。二戰末期，在美軍軍機密集空襲下，高雄港與市區受到了嚴重破壞。[5]

3. 戰爭休假美軍帶來的色情殖民文化

高雄市鹽埕區的七賢三路，南起蓬萊路，北迄大有路，七賢三路在 1920、1930 年代的日據時代，全是歷史悠久的舊樓矮房。直到 1950 年代，越戰爆發，我政府支持美國參戰，而簽訂提供高雄為美軍後方度假之地，允許美國軍艦停泊在鹽埕區七賢三路南邊的三號碼頭。因地緣關係，無形中，七賢三路成為美軍的休憩勝地，從此飛黃騰達十年有餘。我政府與美國簽訂之後，大批年輕美軍湧入高雄港口，當時為賺取美金，七賢三路冒出非常多的酒吧。從此，各種行業為之興隆，整個高雄市的商業業績直往上衝，創造當時世界各國還處於極度動亂時期的「台灣奇蹟」。[6]

4. 政治事件建構了持續的抵抗城市

1975 年高雄市成為台北市之後第二個人口超過百萬的台灣都市，並於 1979 年 7 月 1 日起，高雄市升格為台灣的第二個直轄市。值得一提的是，發生於 1979 年 12 月 10 日的美麗島事件，事件現場即為高雄市中心的新興圓環、大港埔圓環與中山一路周圍地帶，美麗島事件的導火線之一「鼓山事件」亦於高雄市發生。在這樣的歷史淵源之下，高雄成為往後多數泛綠政治人物所認定的「民主聖地」之一。[7]這對於藝術家社群也是具有關鍵的影響力。

4　「高雄市歷史」。參維基百科：https://zh.wikipedia.org/wiki/%E9%AB%98%E9%9B%84%E5%B8%82%E6%AD%B7%E5%8F%B2

5　「高雄大空襲」。參維基百科：https://zh.wikipedia.org/wiki/%E9%AB%98%E9%9B%84%E5%A4%A7%E7%A9%BA%E8%A5%B2

6　〈70多歲的阿嬤帶路，一窺50年代高雄港酒吧街的異國戀樣貌〉。網址：https://everylittled.com/article/11019770

7　「高雄市歷史」。參維基百科：https://zh.wikipedia.org/wiki/%E9%AB%98%E9%9B%84%E5%B8%82%E6%AD%B7%E5%8F%B2

如果去參觀高雄市立歷史博物館，就會知道高雄成為「民主聖地」的理由。博物館原為日治時期高雄市役所，戰後改為高雄市政府，乃是二二八事件在高雄的重要歷史現場之一。1947 年 3 月 6 日伴隨著飄落的細雨，政府軍隊武力鎮壓的第一聲槍響便是在此響起，也開始了高雄二二八事件中一連串的犧牲。

「二二八・0306」這個展覽（展期 2012 年 2 月 28 日至 2023 年 12 月 31 日），製作國內首見二二八事件中於舊高雄市政府武力鎮壓事件模型場景，再現當時的歷史情境，並搭配相關文物展示，使參觀民眾不僅能夠身歷其境，更能藉由二二八事件的歷史再現，使這段歷史成為重要教材。[8] 這幾乎就是一個永久展示。

簡單地說，一個造成長時間高度汙染重化工業的城市規畫、二二八事件的重要現場，以及美麗島事件以及美麗島事件導火線之一「鼓山事件」亦於高雄市發生，這些可以讓高雄成為一個巨大的長時間的反對國民黨統治的能量以及議題的共振地帶。

（二）高雄港市成為強大藝術抵抗基地的條件

1. 民間藝術組織與政府城市改造的密切關係

「新浜碼頭藝術空間」於 1997 年 8 月由三十多位成員以會員制共組「新浜碼頭藝術空間」，其會員大多數為「高雄市現代畫學會」之菁英，因此「新浜碼頭藝術空間」與「高雄市現代畫學會」有著深厚的臍帶關係。「新浜碼頭藝術空間」，堪稱是高雄市公立美術館外的一個視覺文化重點地標。創立以來就秉持新浜為一社會公共財的精神，實踐公民素養之促進，推動藝術、文化、社會等領域進行跨域之公民論壇，塑造為具有「南方生猛」、「跨域活化」之藝術場域。[9]

在高雄城市光廊的時代，從各方面觀察都覺得高雄的菁英藝術家與高雄市政府的關係非常密切與直接。整個城市光廊計畫是在謝長廷市長任內時完成，市長謝長廷與高雄市建設局推動，並邀請空間設計師林熹俊策畫，結合了高雄在地（林熹俊、蘇志徹、林麗華、陳明輝、黃文勇、潘大謙、劉素幸、王國益、陳建明）共九位藝術家，2001 年 7 月底開工、9 月完成，10 月正式啟用，高雄市長謝長廷與創作光廊的九位藝術家聯手點燈啟用。[10]

8 見高雄市立博物館「二二八・0306」展覽說明，網址：http://www.khm.org.tw/tw/exhibition/currentexhibitions/detail/2

9 新浜碼頭藝術空間，見「新浜碼頭藝術空間」，網址https://sinpink.com/。

10 維基百科「城市光廊」，網址http://wiki.kmu.edu.tw/index.php/%E5%9F%8E%E5%B8%82%E5%85%89%E9%83%8E

2000 年雙十煙火第一次不侷限在台北施放，決定南下高雄綻放，高雄市政府因尋找中華民國國慶煙火施放場所，偶然發現駁二碼頭這個具有實驗性的場域。但因年久失修，一群熱心熱血的藝文界人士於 2001 年成立駁二藝術發展協會，催生推動駁二藝術特區做為南部人文藝術發展的基地，進駐單位針對舊建物的狀態進行空間的各項整建工程，於 2002 年 3 月 24 日完工。

歷經高雄駁二藝術發展協會與樹德科技大學發展地方藝術工坊經營，駁二藝術特區成為台灣南部的實驗創作場所。2006 年，駁二藝術特區由高雄市政府文化局接手經營。由高雄市政府文化局接手經營後，便舉辦一系列的高雄設計節、好漢玩字節、鋼雕藝術節、貨櫃藝術節及高雄人來了大公仔等藝文展覽。[11] 這裡我其實已經聞到某些在當年華山藝文特區中，所碰到的前後大不同的狀況。

2010 年索尼電腦娛樂進駐新開闢的九號倉庫，設置數位產業中心，進行遊戲軟體研發及測試；2012 年 8 月，該址由兔將創意影業股份有限公司進駐，進行 3D 轉換以及視覺特效服務。2011 年，C3 倉庫委外由帕莎蒂娜國際餐飲公司規畫為倉庫餐廳。2016 年 1 月 29 日，委外由 in89 豪華數位影城經營的「in89 駁二電影院」（映捌玖駁二電影院）正式開幕。[12]

顯然這裡面從一開始就有兩股不同的力量在拉扯，剛開始有更多的借用當代藝術社群能量的意味，到後來文化創意產業以及都市轉型、都市行銷、休閒娛樂產業變成重點。這也造成當代藝術社群與官方的空間想像愈行愈遠的原因。

2. 李俊賢持續在高雄發揮關鍵性的啟動影響力

李俊賢的影響無所不在，也是這篇文章的核心部分，這需要很大篇幅來發展，在這裡就不再多做說明。只需預告的是，他的影響力可以算到擔任館長之前、擔任館長期間，以及卸任館長之後，甚至過世之後還保有影響力。

高雄藝術生態大推手李俊賢所帶領的共振

（一）美術館館長前階段

1. 經過反覆田野調查的「台灣計劃」創作

做為一位藝術家，李俊賢是獨一無二的，幾乎可以說是透過國土的田野調查研究

11 維基百科「駁二藝術特區」，網址：https://zh.wikipedia.org/wiki/%E9%A7%81%E4%BA%8C%E8%97%9D%E8%A1%93%E7%89%B9%E5%8D%80

12 同前註。

做為其創作的基礎，這也使他的創作深具不同地方的不同特色。他的「台灣計劃」創作，包括自 1991 至 2000 年依序於台東、苗栗、澎湖、花蓮、宜蘭、南投、彰化、雲林、嘉義、屏東、台南、高雄等地進行的「台灣計劃」創作。此計劃在視覺的形式中融入歷史、社會的內涵，形式與技法上也在不斷的實驗中逐漸掌握到個人粗獷、草莽、激烈、直接而帶有俗豔感的筆法與文字，結合複合媒材與拼貼等技法，內化成為一種鮮明、獨樹一格的「台風」、「台灣感」繪畫風格的特質。這是可以直接感動一般民眾的重要理由。[13] 後面有更詳細的介紹。

2. 介入融入農村土地的「土地辯證」策展

在 1996 年台北雙年展「台灣藝術主體性」中李俊賢在其中負責「視覺思維」的策展，以及特別是 2000 年以屏東竹田火車站閒置倉庫及舊飼料工廠、碾米工廠廠房為主要展場，以及駐地的米倉藝術家為主的藝術家，所策畫的土地辯證的策展。筆者認為，2001 年屏東竹田的「土地辯證」在融入與介入之間有一個漂亮的平衡。有必要說明，當時的這個展覽進入到怎樣的脈絡之中：

> 當時竹田約有兩萬多住民，以閩南客家族群為主，其中客家族群佔了四之三左右，日本人統治台灣以後，逐步修築環島鐵路（未完成）其中縱貫鐵路線經過竹田並設站，使竹田延續清朝稻米集散地的角色，亦維持竹田的繁盛榮景。〔……〕1999 年春天，屏東當地藝術家張新丕及劉高興最先開始有在當地尋找工作室的構想，後來發現竹田村子裡這個廢棄的米倉空間，引發他們進駐創作的靈感，也集結一批當地人士的投入。〔……〕「米倉藝術社區籌備會」主要發起成員，有藝術家、教師、廣告人、藥商，地方文史工作者與一般百姓等。利用米倉空間的藝術家工作室緊鄰木造的竹田車站，竹田車站再生是一個新的契機，讓停用的米倉與碾米工廠重新再利用，給平日尋覓創作空間與靈感的藝術工作者新的啟發，進而衍生到火車站為廢棄的飼料廠、木工廠，水果集散場與花卉產銷中心，形成一條帶狀動線。[14]

13 李俊賢，《台灣計劃》。台北市：典藏藝術家庭，2010。

14 董維琇，〈當代藝術創作做為一種社會文化之再現：以屏東米倉藝術家社區藝術家進駐計畫為例〉，2003年年會暨「靠文化・By Culture」學術研討會，頁 3-4。

策展人李俊賢在策展感言中提到：「……土地辯證除了在藝術的表達上南台灣的藝術家在地觀點，突顯與台北藝術的差別區隔外，土地辯證的展覽更詮釋了當前閒置空間再利用的議題，而以藝術品串場而形成的米倉藝術空間亦充分表露了農村產業的興衰史……用心設計的各種推廣活動更充分發現發掘社區的生命力，使藝術參與社區的模式開發更大的揮灑空間。當地的濃郁土地意感、歷史滄桑感，以及工作人員、藝術家，包括鄉長在內的竹田社區居民的熱情，鼓舞了非常艱辛的策展過程。」[15]

　　這無疑是一個共振的精采例子，藝術社群集體「土地辯證」藝術運動，和以個人為主經歷反覆的田調的台灣計劃創作當然不同，但是沒有前者，「土地辯證」藝術介入融入運動是不可能的。當時攝影家張美陵有關於豬的一生的等身尺寸的黑白攝影，和閒置的飼料工廠內部融合在一起，距今已經二十年，仍然記憶猶新，並且可以和李俊賢在台南絕對空間「海波浪」展覽中許多生猛又深刻精準的繪畫的感性連接在一起。藝術回應當地產業勞動及產業地景，這一直都是李俊賢的基本信念，基本上沒有明顯的改變，不過這裡還需要強調，其中包含整個身體神經、情感、感覺經驗的累積習性等。

3. 與城市產業地景以及產業勞動者的共振

　　2001 年第一屆高雄貨櫃藝術節，關於這個展覽，策展人李俊賢提到：早在 1990 年代中，高雄藝術界一直有關於以「貨櫃」為藝術表現的討論，覺得很有高雄當地特色，大家都覺得這個議題值得推動。當時的高雄市副秘書長姚文智，可以說是貨櫃藝術節的始作俑者，後來他就委託李俊賢規畫貨櫃藝術節，並選定了 19 號至 21 號碼頭為展場，他當然可以和商業城市台北拉出強烈地區隔，同時兼顧行銷城市、促進觀光休閒產業為重要使命。[16]

　　2003 年第二屆高雄貨櫃藝術節，策展人李俊賢，邀集許多藝術團體共同參與，例如：嘉義鐵道藝術村、米倉藝術村等，這裡就有稍早竹田「土地辯證」的痕跡，還有經過徵選出來的作品。本人當時做為協同策展人，雖然沒有出多少力，還是有較深入的觀察。2003 年的「後文明」試圖以「城市產業特質」VS.「城市文化特色」來和全球的港灣城市彼此連接交流。當屆貨櫃藝術的重任仍是背負著行銷城市、促

15　李俊賢，〈土地感之形成及其內—寫於竹田米倉「土地辯證」策展之前〉，收入米倉藝術家社區藝術家群企劃執行編，《土地辯證展覽專刊》，屏東市：屏東縣政府文化局，2001，頁9-13。

16　李幸潔，〈訪高雄國際貨櫃的深切參與者──李俊賢〉，《藝術認證》，6期（2006.2），頁32-35。

進觀光休閒產業為重要使命，同時為得到更多的經費補助也得列出配合中央「2004台灣觀光年」活動的名目，本末倒置的讓主角變成配角。[17]

2003 年同年，藝術家李俊賢策畫了「黑手打狗·工業高雄」展覽，探索藍領藝術家創作樣貌。藍領藝術家們性格上多半是不多話的「作實人」的客氣老實、憨厚憨直；而他們在規律的上班生活之外所進行的創作行為，多半屬純粹性個人的文藝追求，較少功利上的盤算。他們總是自謙的說自己是做工啊郎，作品沒啥變！就是愛亂玩、亂搞而已。然而，在他們的作品裡所顯現的卻是苦幹、實幹下，強猛有力的堅韌生命。這個展覽當然也回應了他所說的藝術表現回應產業地景、產業勞動者最為直接的表現。[18]

（二）2004 — 2008 美術館館長階段

1. 草莽的路邊攤魚刺客

2004 年李俊賢接任高美館第三任館長，也從 2004 年始於高雄十全路和天津街天津街三角攤「全津海產切仔攤」，爐主李俊賢招待南北二路藝術家們喝酒開講的場所，不分種族及省籍，甚至於海內外，四海皆兄弟。李俊賢曾經寫道，「魚刺客」藝術家聚集喝酒，討論藝術，因為成員之間的默契，即使喝到要掛掉了，語言內容依舊盡量有關藝術，如此的為藝術，使這個路邊酒席時常開發出新的藝術議題。這個很平常的路邊攤，比較會被連結到藍領族群，除了食材新鮮，其他方面並不講究，前往進餐喝酒，因而相當隨興，自由隨興，搭配藝術家的批判辛辣，已經成為「魚刺客」風格，一方面以此自許，另一方面也成為部分藝術家揶揄消遣的對象。[19]

2. 變調的貨櫃藝術節

2005 年第三屆高雄貨櫃藝術節，主題「G Box：童遊貨櫃」，場地選定在高美館東側的綠色草地上舉行。配合高美館全台首創的兒童美術館為活動主題。經費開始縮減，展覽場域也從海洋之星移轉到城市內部，在高美館大門對面的大草坪展出且由高美館接手主辦。這一屆採公開招標的方式進行比件，想得標的藝術家面對貨櫃的臨時／即時思考，必須選擇性政治正確以回應主題要求，以至於該屆的貨櫃藝

17 黃志偉，〈高雄國際貨櫃藝術節與城市進化——看貨櫃藝術節的發展與改變〉，《藝術認證》，67（2016.4），頁58-65。

18 黃志偉，〈藍領勞工的藝術視野—從「黑手打狗」到「黑手不洗手」〉，網址：http://www.sinpink.com/lecture_dt.php?id=10。

19 李俊賢，〈南島—閃電 金光魚刺客—魚刺客藝術聯盟發光展〉，2014，網址：https://talks.taishinart.org.tw/juries/ljs/2014091804。

術節猶如藝術遊樂場，回應了「G Box：童遊貨櫃」的主題。

同樣本人也到現場觀察，這個貨櫃藝術節已經和剛開始的充滿工業味的貨櫃藝術節非常不同，他強調的是城市的進步、歡樂以及某種建築土地開發的味道。

2007年第四屆高雄貨櫃藝術節以生態為主軸推出「永續之城：生態貨櫃創作計劃」，因企業贊助貨櫃體無法再給藝術家切割破壞，高美館以策展和徵件的方式執行，策略上提出以自然環境生態回收概念為主軸，為貨櫃載體表皮進行彩繪，在高美館周邊人行步道現場彩繪和展出。因為這些彩繪後的櫃體將繼續物流工具的任務，這是在地文化內涵向外主動溝通、跨界移動的好樣板。[20]

這個很游擊式地貨櫃表皮彩繪，倒是可以連結到街頭塗鴉。英國便曾有政治組織於1970年代末期在倫敦地鐵系統內多處寫上無政府主義、反戰、兩性平等及反消費的標語。李俊賢是一位參照街頭塗鴉形式精神創作的藝術家，特別是與台灣在地的特定社群連結、具有強烈抗爭性的塗鴉藝術。他很狂野帶有爆炸威力及叫罵聲組合字，像是為都市邊緣或農村的被剝削的底層勞動者代言。城市中的塗鴉常常在地鐵列車的車身，貨運列車上的塗鴉歷史則更為悠久，由於列車會駛到不同的地方，塗鴉者往往能因此名揚天下。[21]那麼，在可移動貨櫃外殼上的塗鴉，是不是成為後來移動式的白屋壁畫隊的靈感？

3. 2007-2009：南島語系當代藝術發展計畫地開啟

高雄市立美術館由於地緣之便，鄰近台灣原住民族分布廣泛的屏東縣、台東縣，與台灣原住民藝術家在交流互動上一直很密切。高美館希冀積極承擔更重要的角色，推動台灣南島當代藝術的藝術創作。南島語族分布廣泛且有複雜多元的文化樣貌，透過此計畫作為一個鏈結的平台，將台灣原住民當代藝術置於南島語系系統，開啟台灣與南島各族的交流互動，為台灣原住民當代藝術建構開啟另一種可能性和發展的空間，將台灣原住民當代藝術接軌國際，也深化藝術作品的內涵和文化意義。高美館更基於推動南島藝術此角色的獨特定位，不僅強化和台灣原住民當代藝術的關係，也提升高美館的未來競爭力。

高雄市立美術館在2007年至2009年開始推動「南島語系當代藝術發展計畫」（3年計畫），此為具有前瞻性及獨創性的發展計畫，有計畫地收藏原住民當代藝術

20　黃志偉，〈高雄國際貨櫃藝術節與城市進化—看貨櫃藝術節的發展與改變〉，《藝術認證》，67（2016.4），頁50-65。

21　塗鴉—維基百科，自由的百科全書（wikipedia.org）https://zh.wikipedia.org/wiki/%E5%A1%97%E9%B4%89。

作品、建立原住民藝術資料庫，也與南島語系等地區的藝術機構建立交流互動及夥伴關係，三年期間共舉辦了三個展覽、十九個人次的藝術家駐館創作活動、購藏四十四件台灣原住民藝術家的作品，也建置了以原住民藝術為核心的線上藝術資料庫。[22] 也許量不能完全說明，但是這項計畫的推行，對於台灣原住民當代藝術的發展具有重要的意義，首先原住民藝術成為可以進入國家級、地方級大美術館平起平坐的藝術家。這是由高雄市立美術館李俊賢所發動的當代藝術發展計畫。

（三）2008-2018 美術館館長後階段

1. 魚刺客群體的命名

依據賴依欣的說法，2008 年李俊賢卸下館長職位，原先的「魚刺客」活動變得更為密集，高雄十全路和天津街三角攤「全津海產切仔攤」一群藝術家不定期聚集在此聊天、聊作品，甚至進行評圖等，看似天南地北地喝酒談藝術和連絡感情，卻也在不固定的聚集中討論即將生成的作品概念、對於藝術的想法和南台灣藝術的性格特色。這群看似鬆散的藝術家群體，雖然來自於不同環境並擁有相異的創作風格，但作品不論是從歷史、文化或者環境的角度著眼，大多探索或圍繞「海島、海民」的議題，而此面向的討論也在這群藝術家之間持續地發酵。[23]

「魚刺客」在 2011 年被正式命名[24]，也在幾乎同一個時間「新台灣壁畫隊」成立，他的「台灣移地創作計畫」很快就和魚刺客藝術家以及「南島語系當代藝術發展計畫」的原住民藝術家緊密連結在一起。事實上，魚刺客的生成，讓很多的想法、概念或要付諸行動的藝術理念都在此產出，當然包括「新台灣壁畫隊」的成立。[25]

2. 新台灣壁畫隊的台灣移地創作計畫

2001 年，駁二藝術特區和橋仔頭糖廠藝術村成立，李俊賢是橋仔頭的進駐藝術家，也是駁二藝術發展協會發起人。2008 年李館長回復藝術家身分，他以入股的方式支

22 「南島語系當代藝術發展計畫」。網址：https://google- info.cn/6636145/1/%E5%8D%97%E5%B3%B6%E8%AA%9E%E7%B3%BB%E7%95%B6%E4%BB%A3%E 8%97%9D%E8%A1%93%E7%99%BC%E5%B1%95%E8%A8%88%E7%95%AB.html 25。

23 賴依欣，〈打狗魚刺客：從海產攤到海洋美學命題的實踐與對話〉，ARTouch，2016，網址：https://artouch.com/views/content-3739.html。

24 同前註。

25 陳奇相，〈為台灣乾杯「海島・海民──打狗魚刺客海島系列─臺南故事」〉，網址：http://www.titien.net/2016/01/28/%E7%82%BA%E7%82%BA%E5%8F%B0%E7%81%A3%E4%B9%BE%E6%9D%AF%E3%80%8C%E6%B5%B7%E5%B3%B6%E2%80%A7%E6%B5%B7%E6%B0%91%E2%94%80%E2%94%80%E6%89%93%E7%8B%97%E9%9A%E5%88%BA%E5%AE%A2%E6%B5%B7%E5%B3%B6%E7%B3%BB/。

持對「白屋」想像，並擔任 2009 年《藝術認證》的駐村創作的代言人，宣告被公部門放棄的藝術村復活。2010 年前館長李俊賢及畫家李俊陽在橋仔頭糖廠藝術村發起「新台灣壁畫隊」簡稱「新台壁」。[26]〈新台灣壁畫隊宣言〉：

> ……「新台灣壁畫隊」的出發點，乃是想要突顯和表現台灣當代豐富的形象語彙與色彩美學。台灣是一個多族群島嶼，住著各式各樣的人，不只是性別與年齡的不同，最關鍵的是文化不同，這些不同的文化構成了台灣的真實文化面貌，更是人類重要的文化資產。
>
> ……除了文學和藝術外，文化還包括生活方式、共處的方式、價值觀體系，傳統和信仰。注意到文化是當代特性、社會凝聚力和以知識為基礎的經濟發展問題展開的辯論的焦點，確認在相互信任和理解氛圍下，尊重文化多樣性、寬容、對話及合作是國際和平與安全的最佳保障之一。
>
> ……「蓋白屋」即在建構台灣當代藝術獨特的「交陪境」模式，「新台灣壁畫隊」則嘗試在尋找以及詮釋當代藝術的精神文明。整體「新台灣壁畫隊」概分為四個階段：「蓋白屋計畫」、「社區創作計畫」、「台灣移地創作計畫」，「國際移地創作計畫」。[27]

2011 年展開「台灣移地創作計畫」與「下鄉計畫」，至 2012 年計有一百二十五位視覺藝術創作者參與，堪稱台灣浮出地表以來最生猛多元，也最開放自由的畫會組合。非常驚訝地發現，在 2011 年的〈新台灣壁畫隊宣言〉就已經出現了近幾年非常火紅的「交陪境」的模式[28]。

3. 新台灣壁畫隊 × 魚刺客 × 原住民藝術家的交陪境大結合

2012 年春天展開移動式視覺藝術行動「新台灣壁畫隊博覽會——魚刺客與同在南島的兄弟姐妹們」，這個時候已經正式命的海刺客、原住民藝術家緊密結合在一起，並沒有因為李俊賢離開美術館館長職務而造成殘局。從高雄「駁二藝術特區」、台

26 黃志偉，〈閃閃閃 魚刺方金光〉，網址：http://www.sinpink.com/downloads/epaper/1114。

27 蔣耀賢，〈再會了，漂撇的爐主李俊賢！（Ⅴ）〉，《藝術認證》，網址：https://medium.com/%E8%97%9D%E8%A1%93%E8%AA%8D%E8%AD%89/%E5%86%8D%E6%9C%83%E4%BA%86-%E6%BC%82%E6%92%87%E7%9A%84%E7%88%90%E4%B8%BB%E6%9D%8E%E4%BF%8A%E8%B3%A2-v-1e01b8d80f88。

28 白屋／台灣藝術發展協會，〈新台灣壁畫隊2011「台灣移地創作計畫」〉，2011.5.31，網址：https://blog.xuite.net/whitecottage/blog/expert-view/46328302。

北「華山 1914 文創園區」、台南「白鷺灣 Art space」、南投「紙教堂」，串連島嶼展開一系列前所未有的新台灣壁畫隊博覽會。不僅將展出新台灣壁畫隊多元豐碩的創作成果，更代表著四個面向的藝術行動開展，也為前往日本石卷市進行「2012 國際移地創作計畫」籌措資金。

而其中 2012 年 3 月 4 日至 3 月 31 日於華山 1914 文創園區展出的「2012 新台灣壁畫隊博覽會——魚刺客與同在南島的兄弟姐妹們」，即展出多幅藝術家們的壁畫，富含生命力的豐富色彩，時而批判政治、時而又顯現對土地的溫柔關懷，一幅幅前衛、混沌的畫作呈現出台灣這個文化多元的小宇宙。從當時的影像紀錄可以想像規模之大以及草莽能量之強大。[29]

4. 2014 年 9 月 15 日新台灣壁畫隊巡迴展五年「蓋白屋」豐收落幕

源起於 2010 年的橋仔頭糖廠藝術村，「新台灣壁畫隊」由李俊賢與藝術家李俊陽共同發起組成，針對時下繪畫語言提出對台灣圖像風格的自我省思。佟孟真曾於一篇報導中提及，當時藝術村正舉行「蓋白屋」藝術論壇，對應新台灣壁畫隊的概念後因而演變為「蓋一間白屋」的實踐行動。

「新台壁」與「蓋白屋」在之後的五年，由高雄策展到雲林、台東、台南、高雄、台北進行移地創作，在李俊賢針對新台壁所提出的「發揚書寫精神」、「進入社會實境」、「回歸人性本質」與「累積藝術文本」藝術意識中，前後共聚集了 300 名藝術創作者與 500 名義工，進行國內外 9 場移地創作、18 場社區創作計畫，其中包括了在日本東北 311 海嘯後前往災區駐地創作的藝術陪伴計畫，以及 318 學運期間在立法院前的太陽花創作計畫，以藝術串連的方式在所到之處發揮熱力，也貢獻心力。[30]

5. 2015 風光的魚刺客「海島‧海民—臺南故事」

這是繼新台灣壁畫隊後，魚刺客首次以團隊的策展方式啟航的展現，由魚刺客爐主李俊賢擔當展覽總監，年輕畫家陳彥名策展，共十四位藝術家共襄盛舉。這個展覽獲得高度好評。藝術評論鄭勝華以〈瘋狗浪的美學〉的標題來定義魚刺客影響力：

29 BIOS monthly，〈2012新台灣壁畫隊博覽會—魚刺客與同在南島的兄弟姐妹們〉，BIOS monthly，2012.3.13，網址：https://www.biosmonthly.com/article/1770。

30 佟孟真，〈新台灣壁畫隊巡迴展五年「蓋白屋」豐收落幕〉，網址：http://knihomola.blogspot.com/2016/03/blog-post_98.html。

某方面來看，魚刺客們的藝術實踐模式如同瘋狗浪一般……另一方面來說，此一惡浪的美學對應著高雄特有的城市性格，由海洋所造就的滄桑、強勁與多元，由重工業所帶來的撕裂、汙染與勞動，由地理環境所養成的直爽、熱情與豪邁，由歷史向度所暗置的傷痕、記憶與鄉愁，共構出暗潮洶湧、繁複力量與恣意橫行的藝術惡浪。然而，不同於瘋狗浪的短暫與瞬間，魚刺客們企圖將惡浪的藝術力量漫延開來，轉進為根本的潛伏地下洋流，接下來將不斷異地連結，深化共振，擴延到蘭嶼、綠島、台南、台北等地，席捲整個台灣，甚至整個太平洋南島語系。[31]

2015 年魚刺客「海島·海民—臺南故事」展覽海報。這是繼新台灣壁畫隊後，魚刺客首次以團隊的策展方式啟航的展現，由魚刺客爐主李俊賢擔當展覽總監，年輕畫家陳彥名策展，共 14 位藝術家共襄盛舉。

關於魚刺客的異地連結，似乎也不能太過樂觀，在一個都會性較強的地方，在一個與海洋或漁業沒有淵遠流長的關係的地方，例如台北、台中，特別像很商業、很國際化的文創空間內，就很難在那產生影響力。當然可以擴散的地方還是非常的多。另外，魚刺客也需要強而有力的領導人物。

6. 新台灣壁畫隊「台灣移地創作計畫」的後續挑戰

2015 年受關渡美術館的邀請展覽名為「赤燄·游擊·藝術交陪——新台灣壁畫隊」，並由李思賢策畫「新台壁·相對論」系列論壇，預計舉辦一系列論壇以深

31　鄭勝華，〈海的追尋與提煉 談海島·海民—打狗魚刺客海島系列—旗津故事〉，2015，網址：https://talks.taishinart.org.tw/event/talks/2015060103。

魚刺客爐主李俊賢在2015年魚刺客「海島‧海民─臺南故事」展覽現場的身影。背後是他那幅史詩般的巨作〈TAKAO‧台客‧南方HUE〉。

入探討新台壁這些年走過的足跡,也檢討這過程當中足堪稱或許諸多不足的地方。「新台壁」的活動雖已於2014年的盛暑落幕,但「蓋白屋」的後續挑戰才正要展開。值此劃下分號的此刻,藉由在北藝大關渡美術館的展覽揭開「新台壁‧相對論」的論壇序幕,通過理論和史學的耙梳與討論,整理「新台壁」的學術價值,並為建立台灣美術的新文本繼續交陪下去。[32]2016年「新台灣壁畫隊」被邀在台中歌劇院參加開幕展覽,雖然有很多現實困難仍然吃力參加,思考如何藉著這個創作期間,結合東海大學美術系共同為「新台壁‧相對論」找到新的可能。[33]這裡需要停下來問一下,如快閃般的新台灣壁畫隊「台灣移地創作計畫」的問題出在哪裡?它會不會愈來愈像儀式性強過藝術性的節慶?或是它已經失去了穩固的凝聚能量的基地?

2017年,「物5」的朋友不堪台糖體制與租金高漲決定離開,偌大的糖廠倉庫裡,

32 展覽2015年7月24日至9月20日於關渡美術館二、三樓展覽室展出。

33 「赤嵌‧游擊‧藝術交陪──新台灣壁畫隊」展覽說明,見關渡美術館網頁,網址https://kdmofa.tnua.edu.tw/mod/exhibition/index.php?REQUEST_ID=e1626ae68798853bcff9a390f902a9df04cded2ce49bd20692f49e65bdfcce58&pn=6。

還有李俊賢一個人在夜裡對著畫布直球對決，現在還留著那拚搏的氣味。[34] 回顧2012 年春天展開的移動式視覺藝術行動「新台灣壁畫隊博覽會——魚刺客與同在南島的兄弟姐妹們」，以及 2013 年承租「物 3」倉庫，意圖形成更大的藝術聚落，其中一個空間，做為李俊賢的畫室，還有一群在「物 5」的藝術家朋友，人數多到可以在大草皮上打上幾回疊球，不過大環境改變很有限，「為了台灣的前途」，爐主總是退而不休。[35] 這些話，出自李俊賢的老戰友，高雄橋頭糖廠藝術村白屋創建者、經營者蔣耀賢之口，特別能感受好時代將過去的落寞。

7. 魚刺客移地創作的後續挑戰

2018 年「輪轉‧海陸拼盤—魚刺客【台中計畫】」於 6 月 9 日至 7 月 6 日展出，策展人李思賢，搭配了一場藝術術座談「打狗『魚刺客』：台灣美術的另一片拼圖」，主持人為李思賢，與談人包括台灣藝術史研究學會秘書長白適銘、台灣藝術史研究學會理事余青勳、台灣藝術史研究學會常務理事林振莖。[36] 展覽的參展藝術家包括：張新丕、洪政任、楊順發、何佳真、曾琬婷、安聖惠、林純用、陳彥名、陳奕彰、撒部噶照、伊祐噶照、蔡孟閶、周耀東、王國仁。本次展覽延續以往把酒論藝之革命情感，以友誼做為出發點，對照一般著重於「純粹藝術性」的「學術型策展」屬性，梳理出「魚刺客」在創作與觀點上各自的異同。[37]

當時我去台中文創園區參觀「輪轉‧海陸拼盤—魚刺客【台中計畫】」的展覽，以及藝術座談。這整體和 2015 在台南文化中心的展覽風光的魚刺客「海島‧海民—臺南故事」相差很大。展場及座談會內部沒有共振，和周邊的文化園區，台中市也沒有共振。

李俊賢沒有直接參加是其中原因之一，魚刺客也確實和台中沒有深厚的關係，當

34 蔣耀賢，〈再會了，漂撇的爐主李俊賢！（Ｖ）〉，《藝術認證》，網址：https://medium.com/%E8%97%9D%E8%A1%93%E8%AA%8D%E8%AD%89/%E5%86%8D%E6%9C%83%E4%BA%86-%E6%BC%82%E6%92%87%E7%9A%84%E7%88%90%E4%B8%BB%E6%9D%8E%E4%BF%8A%E8%B3%A2-v-1e01b8d80f88。

35 同前註。

36 海島‧海民—打狗魚刺客 輪轉，海陸拼盤—魚刺客【台中計畫】，展覽簡介，網址：https://archive.ncafroc.org.tw/result?id=5b5eb781c91d410980f58c4d71ec8d44。

37 展覽介紹，網址：http://fineart.thu.edu.tw/web/news/detail.php?cid=1&id=116。
〈魚刺客破浪聯展 用藝術展現海洋生命力〉記者陳懷朋／嘉義報導：//tw.news.yahoo.com/%E9%AD%9A%E5%88%BA%E5%AE%A2%E7%A0%B4%E6%B5%AA%E8%81%AF%E5%B1%95-%E7%94%A8%E8%97%9D%E8%A1%93%E5%B1%95%E7%8F%BE%E6%B5%B7%E6%B4%8B%E7%94%9F%E5%91%BD%E5%8A%9B-101136660.html。

時座談會中強調台灣美術中的更為概念的山與海的對話。但是魚刺客的海，或更準確的說李俊賢的海是不同的，曾經聽李俊賢說過，台灣很多畫海的畫家是不懂得海的。除了李俊賢不在場，這個展覽的場域也完全沒有南方海洋文化的生猛氛圍，也與相關的產業勞動、產業地景沒有關係。這裡也需要停下來問一下，如快閃般的魚刺客類「台灣移地創作計畫」的問題出在哪裡？

2019 年 5 月 11 日起到 6 月 30 日魚刺客以「破浪」之名，在嘉義縣新港文化館的「25 號倉庫」辦理藝術聯展。「魚刺客」的成員，來自嘉義、高雄、屏東、台東、花蓮等地的藝術家，有王國仁、伊祐噶照、何佳真、林純用、周耀東、陳彥名、曾琬婷、楊順發、蔡孟閶、盧昱瑞等人，他（她）們以觀照的角度，呈現自己對於台灣這海島和海洋的關注，共同創造出屬於海洋特有的議題。「破浪」聯展，由林昀範主要策展，透過「魚刺客」藝術家們的藝術創作運動，個個儼然成為乘風破浪的開創者，藉由自己的親身參與，進行跳島踏勘，將台灣及周邊島嶼各種關於海洋、歷史、族群、生態、環境等不同面向的特色，提出各自獨特藝術觀點。[38] 這是李俊賢過世後不久的一個魚刺客的活動。

2017 年美術館承擔城市轉型重任後的改變

2016 年 8 月 6 日帶領高雄轉型的陳菊市長在新館長布達儀式中表示，高雄未來的城市想像將交給高美館，她期許李玉玲能為高美館開啟嶄新局面。李玉玲館長感謝在城市發展歷史性時刻，被邀請加入高美館，加入高雄這個持續進步、充滿活力與文化願景的城市。她更指出：美術館愈來愈被視為城市「創意文化進步的指標」，因此，當代美術館與城市文化、社會、經濟的關係也變得愈來愈緊密。[39]

新館長上任時的重要展覽，包括「2017 高雄國際貨櫃藝術節──銀閃閃樂園」、「老而彌新──設計給明天的自己」特展、「起家的人 HOME 2028 ──迎接數位新時代，邁向詩意未來家」。在 2017 貨櫃藝術節的開幕演講中，強調「銀閃閃樂園」想要傳達過去工業的、勞動者的、高汙染的高雄港市，即將轉變為健康的、快樂的、休閒的，觀光的海洋銀閃閃樂園城市。另外，對於已經進入高齡社會的高雄，也傳

38　同註36。

39　台灣藝術史研究學會，〈藝訊分享─高美館李玉玲館長正式上任〉，2016.8.6，網址：http://www.twaha.tw/?p=694。

達了高雄將提供協助他們進入另一段成熟、健康、富有、快樂、積極，時尚生活的都市環境設計，同時也宣導一種敢於享受生活及享受消費的新銀髮人生觀。在這個貨櫃藝術節中被整合在一起有兩個展覽，也許有一部分是巧合。

1. 面對高齡社會的「老而彌新─設計給明天的自己」特展

　　「老而彌新─設計給明天的自己」是由倫敦設計博物館策畫，旨在探討與人口統計及設計相關的種種議題。展覽包含六個主題：老化、認同、居家、社群、工作、行動力。在每一主題下皆有六個設計工作室主導呈現一系列新穎且具巧思的計畫，他們除了展現設計的無窮潛力外，更協助人們在步入老年之時能過著更充實、健康、有意義的生活。

2. 「起家的人 HOME 2028─迎接數位新時代，邁向詩意未來家」

　　本展覽分成兩部分，第一部分是「HOME 2025：想家計畫」；第二部分是特別為南部做的「快樂出航的家」。這個展覽總論述非常清楚地表達一種面對全球化壓力下的在地文化與產業發展的戰略思考：「邀請台灣中青輩的優秀建築師，搭配台灣十分活躍也具競爭力的各類產業界，相互合作一起構思台灣人未來家的面貌。尤其期待設計界善用台灣既有的產業優勢，並回到在地文化與社會的主體位置，清楚認知自身優勢與面對的挑戰，敢於從微小的在地現實出發，再逐步與龐大的全球系統尋求對話。」

　　透過「起家的人 HOME 2028」，美術館讓中青輩優秀的建築師以及具有競爭力的各類創意產業社群在高雄群聚會師，也是一次跨界美術館合作的成功案例。不管有沒有巧合的部分，這三個展覽結合在一起給人完全不同於李俊賢時代的高雄藝術生態氛圍。如果再加上 2018 年 2 月 10 日至 6 月 10 日做為高美館二十三年首度展覽空間大改造的開幕首展的「靜河流深」，那麼這樣的直觀會更為確定。

3. 2018 年高美館首度展覽空間大改造開幕首展「靜河流深」

　　美術館園區就在「內惟埤文化園區」內部，高美館二十三年來首度展覽空間大改造，開幕首展「靜河流深」中，河流做為一種隱喻，串連城市的文化脈絡及土地紋理，在時間的縱向連結上，以歷史延續記憶的長度與深度，連結城市的過去、現在與未來；在空間的橫向連結上，從高美館延伸至其他文化與歷史場域。「靜河流深」不僅在高美館，它更涵蓋了橫向的空間概念與縱向的時間性，將流經的場域串連在一起包括：中都唐榮磚窯廠─高雄市立歷史博物館─高雄市電影館─高雄市立圖書館總館─旗津灶咖。無論在館內展區，抑或館外支流，除了質地上的呈現，更富有

台南海岸環境藝術行動的成果展的大圖輸出。海岸環境藝術行動的規模是相當驚人的。

視覺上的詩意。[40] 展覽所提供的城市意象，在美術館的內外空間硬體改革方面，也同樣被落實。

4. 以光線重新定義空間，連結館內外綠色景致硬體改革

　　硬體改革上，高美館從 2018 年初完成最具指標性的 104 至 105 展覽室「光間」改造，連獲諸多獎項之正面肯定，近年也透過文化部前瞻計畫、高市府的增額挹注，開啟一系列的建築空間、戶外生態公園景觀改造計畫，包含從美術館內部的展間、公共服務區域，再到美術館園區景觀、廣場群，讓美術館成為鼓勵觀眾主動「看見」的存在。

　　　　高雄市立美術館是國內第一個使用光膜系統打造的公立美術館，光膜天花系統為可控的人造光，可因應各式展覽需求，創造出彈性、多元且自然柔和的光環境。使光照在美術館空間中，不只提供基本照明機能，更是營造

40　Chou，〈凝聚靜逸的瞬間，感受永恆的深刻—靜河流深〉，「南藝網 南區藝術中心」，網址：https://www.f3art.com/%E9%AB%98%E7%BE%8E%E9%A4%A8%E7%89%B9%E5%88%A5%E5%B0%88%E9%A1%8C%E4%BC%81%E5%8A%83-%E5%87%9D%E8%81%9A%E9%9C%9C%E9%80%B8%E7%9A%84%E7%9E%AC%E9%96%93%EF%BC%8C%E6%84%9F%E5%8F%97%E6%B0%B8%E6%81%86/。

整體空間氛圍，展現藝術作品最佳狀態的關鍵。透過光線，高美館重新定義美術館與城市的新關係——連結館內、館外綠色景觀，將美術館的場域從展間打開，並擴延到超過 40 公頃的園區，提供更為當代、開放的觀眾友善空間，縮短大眾與美術館之間的距離，打造出融合藝術與生態的博物館品牌，讓市民能夠更愜意的參與美術館，也呼應城市一日遊的高美館藝術生態園區。[41]

　　整體而言，我們看到的是美術館正在協助啟動一個非常不容易、也很不同的新時代高雄城市。

前館長李俊賢過世後的共振

　　2019 年 3 月 4 日前高雄市立美術館館長李俊賢，藝術圈口中的館長、爐主李俊賢逝世，一生為人海派、提攜後進無數的他，在藝術圈人緣極佳，其逝世消息也令藝術界哀悼緬懷其為人與藝術貢獻。為紀念李俊賢對南方藝術的貢獻，2021 年 4 月高美館推出一系列活動，同時選在園區「午告丘」的立體停車場頂樓草坡，舉行「偏挺 × 要塞——致爐主俊賢」壁畫創作計畫，找來 24 位藝術家自 16 日起開始創作，5 月 8 日起開放參觀。而「TAKAO・台客・南方 HUE：李俊賢」的展覽，自 5 月 8 日展至 9 月 12 日在室內展廳展出，以李俊賢藝術生涯的旅行路線為概念，展出「從愛河到哈德遜河」、「土地・台味」、「海洋・南島」三大脈絡的作品。[42]

　　這四個月的展覽，當然是一個再提升已經逐漸減弱的特有藝術能量共振的方式，但是整體環境，包括高雄市立美術館、美術館周邊城市、駁二碼頭藝術村、橋頭藝術村都已經改變，這個共振將會更為困難。正如李俊賢所相信的，藝術創作回應的所在地的產業勞動以及產業地景。當這些都改變之後，藝術創作會逐漸改變。我發現到另一波「跟著俊賢去旅行」的整個旅行、研究、出版，然後再加上展覽的活動，會有更長時間、更深刻的效應。也確實環繞在李俊賢所啟動的近乎狂熱的運動也需要一些沉澱。

41　Stephie Chiu，〈2021年1月重開館！高雄市立美術館蛻變再進化，錄像藝術大師湯尼 奧斯勒亞洲首度大展等亮點揭曉〉，《Shopping Design》，網址：https://www.shoppingdesign.com.tw/post/view/6182。

42　訢麗娟，〈紀念李俊賢 高美館「午告丘」邀24藝術家集體「作壁」〉，《自由時報》，2021.4.16，網址：https://news.ltn.com.tw/news/life/breakingnews/3502320。

（一）透過「跟著俊賢去旅行」計畫啟動全面的台灣寫生藝術反思

1991 至 2000 年李俊賢開始為期十年涵括地景人物歷史族群的十年創作，到 2010 年才出版，就一般的理解，《台灣計畫（擴張版）：李俊賢》畫冊正是《跟著俊賢去旅行》比對紀錄的複寫正本。或者更深入地說，《跟著俊賢去旅行》裡的原始風景才是「正本」。[43] 在這相互的參照比對之中創造出面對未來的智慧。

策展人許遠達基本的關注是《台灣計畫（擴張版）：李俊賢》畫冊中的作品，首先透過〈台寫生之寫生不 LOW ——談李俊賢的寫生〉這篇文章來重申寫生的重要性，並引用李俊賢的話來告訴我們，我們幾乎從來就沒有達到寫生的基本的要求：

> 許多台灣的寫生作品，只是把外來形式拿到台灣演練，特別喜歡把高雄愛河畫成巴黎塞納河，把高雄西子灣畫成地中海克里特島，這類的脫序演出，也使得藝術專業者更看 LOW 寫生。[44]

對於李俊賢來說，以寫生來直接面對自己的風景，是擺脫歐美殖民文化的重要方法。用自己的眼睛看自己的土地，這是李俊賢寫生的重要觀念。原來寫生和主體性的建立有密切的關係，看李俊賢的大量創作，他的確達到這個堅持。

> 在將近十年的過程中，李俊賢持續以寫生實踐他的理念，以寫生結合獨特的影像、筆畫、具象繪畫及文字等並置，發展出獨特的照片上色、拼貼、符號手法，並且逐步在形式與內容變異裡提煉他的台式美學。而在他創作的後期，逐漸精煉地使用他那生猛的 Hue 的技法，且又回歸到地景、地物及人物的再視寫生上，而這寫生可說是李俊賢將歷史文化的系統性觀看後的物象而再現的「台寫生」。[45]

（二）透過「跟著俊賢去旅行」啟動當代藝術圈中的「田野」與「民族誌轉向」的共振

龔卓軍老師為這本書寫了一篇非常有啟發性的文章〈碎形田野・二度田野・軟性

43 龔卓軍、許遠達，《跟著俊賢去旅行》，新北市：我己文創有限公司，2021，頁11。

44 同前註，頁36。

45 同前註，頁36-40。

田野：再論藝術家作為民族誌者〉。在「碎形田野：台灣—紐約—台灣」的小標之下，龔卓軍老師先是引用李俊賢到紐約時因為上學、打工，住在同一棟房子，甚至同車、同餐廳等，隨時在接收不同族群文化的訊息。而且通過實體的人來感受、接收族群文化，這使他在住紐約後期，因為對於許多族群文化都有了體會，甚至基本的理解，而慢慢地，即使人在紐約，台灣文化卻開始鮮明了起來。這說明了在一種平等的大量的一直交往中，主體性才被建立起來？[46]

接著才分析李俊賢的台灣計畫比較接近一種「碎形田野」的環境式身體經驗。這種碎形田野，並不強調特定的歷史主題，反而是以特意的身體感受和視覺意象為主，化為創作，其知識面上的累積，也不誇飾檔案的效能，而是透過創作的思考化為內在的平面，這才是蘊生了後來的「南島當代藝術」的創意。[47]

在「二度田野：從土地的複訪到時延的複現」的小標之下，龔卓軍發現：藝術家李俊賢在台灣計畫中的旅行路線（創作），基於他童年、青少年與大學時期的孤獨旅行經驗，幾乎可以說是（不斷的）再一次觀看與體會他曾經經歷過的存在風景與台灣的地景……整個計畫的二次田野成分，遠遠大於知識性的設定方式成分。同時，透過實際的複訪行程，李俊賢也漸漸認識了在藝術界不同角落工作的朋友，在這些朋友對話的網絡中形構了藝術家獨有的精神地理學。[48]

而在「軟性田野：應無所住，而生其心」的標題之下，提到李俊賢所做的或許根本不該說這是一項田野調查計畫，而是體受台灣的一切，然後面向未來的存在計畫，這才是這個計畫的核心。藝術家或許進行的是一種生命的實驗是一種長時間進行的軟田野，而不是硬生生快速生產定義下的剛性田野。於是，「台」不得不面對一種作為他者的「台」味：台灣的左鎮人、長濱人、排灣人、西拉雅人、荷蘭人、中國人、日本人、美國人等的歷史痕跡，皆化為當下藝術家的感受思考與創作統整。[49]

從碎形不連續的田野，到二度複返的田野；從反覆消化批判的長時間田野，到一種生命、一種內在平面的田野，當代藝術的田野記憶，本身就是一種藝術態度、高度與長度的考驗，若誤把田野調查概念化，進行工具化的淺薄操作，或許真正難耐

46　同前註，頁29-31。

47　同前註，頁31，

48　同前註，頁33。

49　同前註，頁34-35。

的是：生命的長考。[50]

文章最後的這些文字，一方面是自己的論述的總結，其實是在提出有很多的田野調查是錯誤的，是不足的。因為那些勞力的工作無法生產出類似李俊賢所達到的。

在「碎形田野：台灣—紐約—台灣」中，好像具有存在感的身體感受和視覺意象就夠了，但是李俊賢卻是先對於許多族群文化都有了非常具體深刻的體會，甚至基本的理解，而慢慢的，即使人在紐約，台灣文化卻開始鮮明了起來。

不過，好像要經過自己其實並不是那麼有自覺的身體感受與視覺意象，與周邊非常不同的人種的身體感受與視覺意象間的不斷對照之後，才能逐漸了解自己的身體感受、視覺意象，以及對方的身體感受、視覺意象，並且逐漸地相互增強。

好像這還沒有達到自己以及不同文化的個體之間，到達比較整體文化上的互相不斷增強的相互理解。是不是還要透過去比較自己與周邊的各種事物的關係模式，以及其他不同文化的個體與他們周邊各種事物的關係的模式，才能了解自己以及了解他人的文化？

當我們處在有各種非常不同的文化以及不同個體的環境時，這是一個多麼複雜的相互認識的日常工作！但是經過這樣的過程之後，也就是這是一個非常複雜以及豐富的相互增強的認識過程，包括非常微小的相似處，以及相異處的相互認識。好像經過這個過程之後，心理面的那個可感知甚至視覺化的相互比對，甚至可以直接在自己的身體上形象地思考的平面才能夠產生。

而在「二度田野：從土地的複訪到時延的複現」，即使對象相同，不同時間去，也會有不同感受與認知，如果對象真有巨大改變，或數次巨大改變，在記憶與當下感知之間會有比較，或不同的幾個記憶之間會有比較。如果有不同文化的個體陪著你去感知你所不熟悉的他們的較有系統的包存完好的文化，這種啟發會是巨大而清楚的，但那也不是立即可體會。假如我們碰到的是已經被數度破壞、掩蓋、混和的場域，那就更複雜了，因為其中包括許多主觀的詮釋的可能。

台灣是一個遭遇複雜、關係複雜，但是這些關係也被有意遮蓋遺忘的關係。那麼如何來了解自己？需要透過了解不同時間大量與他者的關係，來慢慢地了解自己被感應出來的豐富性？如果這些關係被認識體會到一個相當的程度，那麼我們是會大幅的增加對於自己的了解，放在一個大的、甚至是有疊層的平面去了解。好像，冀

50 同前註，頁35。

卓軍透過李俊賢的諸多絕好的材料、感性、智慧，要進行這個非常困難的工程。希望我的理解是不離譜的。

（三）透過「跟著俊賢去旅行」啟動當代藝術的「田野」與「民族誌轉向」的能量匯合

其實，這篇文章其實也在處理龔卓軍自身盤繞不去的問題。他提到，既然提出了當代藝術的「田野」與「民族誌轉向」的討論，那麼如何讓當代藝術與田野調查方法論的討論宣稱，跳脫理論層面與歷史層面的描述，進入更為深厚的、更具批判性的案例描述？龔卓軍老師很清楚地說明：本文希望藉由李俊賢 1991 年至 2000 年的「台灣計畫」的重新檢視，討論當代藝術中的碎形田野、二度田野與軟性田野。這也就是藝術家李俊賢的返田野異托邦故事。[51]

在另一篇〈腳的歷程〉的文章中，龔卓軍分享了和拍攝八八風災的攝影家一起去實地觀察災難現場的經驗，並和李俊賢的類似經驗連結在一起。另外，在這篇文章後面列了非常多的需要感謝的人，這些人都親身的體驗了「腳的歷程」、藝術與旅行的緊密結合的體驗，以及現場如何被李俊賢轉換成真正會感動人的作品的魔法。這些人本來也都是當代藝術的「田野」與「民族誌轉向」的重要助力。[52]

其實，這篇文章也在告訴我們，發展了好幾年的當代藝術的「田野」與「民族誌轉向」的討論以及實踐，已經準備好延續某些李俊賢已經啟動的一些共振。或許可以問暫時台灣藝術生態中的「田野」與「民族誌轉向」，接下去可以如何延續這樣的能量？它其實還是需要有一些領航者，一些大領航者。

51　同前註，頁28。
52　同前註，頁22-23。

做為另類社會集體治療的藝術思維與實踐

前言

民俗醫療與民間信仰有共通的觀念系統與詮釋體系，其中巫術與祝由療法，還保留巫醫不分的文化形態。經由交通神靈的巫術或宗教活動，獲得神聖力量來對治致病的鬼怪，讓身體疾病症狀得以減輕，甚至痊癒。在原始社會裡，巫醫被視為人與鬼神間的溝通者，能將神的旨意傳達給人，將人的請求或意願稟告於神。從西方引進的主流醫學在排除民俗醫療的同時，勢必也排除民間信仰中龐大的觀念系統與詮釋體系。[1]

同屬於身心療法並且被美國輔助及另類醫學國家中心承認的當代藝術治療的起源，可追溯到史前時代的祖先們，在岩洞繪畫裡，用圖畫描繪所見所聞的事物，或用象徵性的圖畫心象，表達對大自然神祕和宇宙的敬畏或信仰，以探討他們與當時環境的關係，尋找生存的意義和生命的力量。[2] 卡爾‧榮格（Carl Jung）曾提出藉由藝術創作，將壓抑的潛意識視覺化並提升到意識層次，這樣有益於個人的精神和心理健康的觀念對於藝術治療發展具有關鍵影響。當代的藝術治療有兩個目的：一是以藝術做為非語言溝通的媒介，透過心象表達的藝術產品，配合語言的聯想和解釋，協助當事人領悟及解決情緒的問題；另一是透過藝術表達過程，以藝術活動的力量減緩個人內在的衝突與社會環境間的衝突，提升認知、宣洩情感和昇華情感。個人在藝術治療活動過程中，無論是行為的表現或意念的具體呈現，均傳達出個人的需求、認知、行為或情緒反應，再經由作品的直觀、欣賞、分享、討論，使其認知、情緒與行為得以統整、提升與改善。[3]

藝術治療的創作過程中，個案能直接經歷到能量的釋放和潛能的發揮。而團體藝術治療中個案作品的分享，往往更能加強其他成員的積極參與，增進團體的互動與

1　鄭志明，〈民俗醫療的科學性與文化性〉，《宗教與民俗醫療》，台北：大元書局，2005。

2　國立台中教育大學特殊教育中心，〈藝術治療理念〉，《藝術治療理念與實務活動》，台中市：國立台中教育大學特殊教育中心，（26）2006。

3　同前註。

凝聚，宗教一向都是一種集體治療的方式。我們能不能夠將個人的藝術治療延伸到社會集體的藝術治療？以集體互相增強的方式，治療擁有類似集體病痛的對象？[4]

2012年台北雙年展「現代怪獸／想像的死而復生」標題中的「怪獸」之名靈感取自王德威在其中國文學研究的書籍《歷史與怪獸》，在其中提到中國與台灣在二十世紀的歷史，並談及許多政治暴力—通常以啟蒙、理性、烏托邦為名——與虛構產物間的關聯。王德威用中國古代的惡獸「檮杌」來象徵歷史，因為檮杌可以看見過去與未來。當歷史無法將過去的意義帶到現在時，虛構的文字就取而代之。[5]實際上，在這個展覽中展示了許多國家已經解密的機密文件檔案，及許多神奇、怪誕、殘忍、汙穢、難以理解的圖畫。簡單的說，由德國策展人安森·法蘭克（Anselm Franke）所擔綱策畫的「現代怪獸／想像的死而復生」傳達了需要透過藝術來穿透結合政治暴力、現代性暴力的虛構產物，才能在所展現的可能曙光中，想像現在及可能的未來。

前言發展到這裡，終於能夠提出一種「另類社會集體的藝術治療術」。「現代怪獸／想像的死而復生」這個展覽對於之後的台灣當代藝術發展路徑，或是說台灣當代藝術功能的改變，具有重大影響，因此需要特別在前言中點出。

回到曾經受壓抑的過去民俗宗教節慶流動能量，尋找新的台灣藝術起點

此運動發起者是龔卓軍，代表策展為「近未來的交陪：2017蕭壠國際當代藝術節」。這個展覽的前身是2014年在鳳甲美術館與高森信男共同策展的「鬼魂的迴返：第四屆台灣國際錄像藝術展」，背景是在全球化的現代史進程中，吸納了西方科學語言以及理性辯證式的邏輯，被轉化為形塑世界的工具；在這種知識結構中，諸如泛靈論、超自然經驗、巫覡祭儀以及神鬼之說等思想及實踐，皆會被輕易地斥責為迷信或偽科學而加以排除，而這個展覽就是一種發展非現代影像敘事的努力。[6]

關於「近未來的交陪：2017蕭壠國際當代藝術節」策展人強調其中重點不是民俗符號，而是民間宗教活動表現中強大的集結力量——這是一種流動性的社會構成，

4　莊新泉，《美索布達米亞與聖經——從亞伯拉罕到亞歷山大》，台北：聖經資源中心，2001。

5　〈現代怪獸／想像的死而復生，2012台北雙年展〉，《1%magazine》，網址https://reurl.cc/3j6oWR，2020年2月5日瀏覽。

6　龔卓軍、高森信男，〈鬼魂的迴返〉，《台灣國際錄像藝術展—鬼魂的迴返》，http://www.twvideoart.org/tiva_14/about.htm，2020年2月13日瀏覽。

2012 年台北雙年展「現代怪獸／想像的死而復生」展覽論述中清楚傳達了需要透過藝術來穿透結合政治暴力以及現代性暴力的虛構產物，才能在所展現的可能曙光中想像現在及可能的未來。

當外界用體制來管理我時，我就化為無形，但有需要時，卻能立即集結起來，產生龐大流動性的力量，這種流動力是體制無法掌控的。這也讓他連結到人類學家詹姆士·史考特（James Scott）提出的「贊米亞」（Zomia）概念，這是東南亞高地少數民族部落、多樣性語言、沿著地形變化移動的一種生活方式。

使用流動社會學、贊米亞以及台南在地的「交陪境」研究等三部分所作的交互辯證，去探索民間社會內在動力和表現力來源，這就是「近未來的交陪：2017 蕭壠國際當代藝術節」的起點。在被問到如何從西方藝術史的強勢下搶回話語權的問題時，龔卓軍的方法是重新深入民間、重新萃取，這個「重新」是要彌補之前所欠缺的、在精神層面上感受所謂的野生疆界、關係、連結。[7]

在 2019 年台新藝術獎頒獎後的論壇中，又進一步說明從「後祭祀圈」這些並非現代理性想像產物的死亡概念中，辨識出一種面對異質性宇宙的「接應之道」——即民間信仰、原住民信仰如何去面對超越性的、非人的力量。另外，民間信仰的組織力量會透過祭祀、透過藝術性的表現介面，以及以交陪境為代表的民間社會自發形成的廟境組織，建構起細緻的聯結。「交陪展」這種社會聯結，抗拒加入現代國家的大規模現代化、全球化計畫，同時混雜的民間信仰形態也展現權利結構的非中心化，它需要透過不斷重新聯結才能獲取穩定。[8]

7　葉宇萱、張鐵志，〈從交陪境到野根莖：龔卓軍談當代藝術與民俗信仰的往返〉，《新活水》，https://www.fountain.org.tw/r/post/kau-pue，2020年2月11日瀏覽。

8　嚴瀟瀟，〈「信仰？或以聯結為名」第16屆台新藝術獎得獎者論壇紀要〉，「台新文化藝術基金會－ARTALKS」，網址：https://talks.taishinart.org.tw/event/talks/2018102402，2020年2月11日瀏覽。

「近未來的交陪：2017 蕭壠國際當代藝術節」中的一個角落。本展探討的重點不是民俗符號，而是台灣民間宗教活動表現中強大的集結力量。

　　龔卓軍也提到試圖在「近未來的交陪」展覽中，回答如何尋找台灣「諸眾」的問題，也就是那些少數或被壓抑、被歷史遺忘的人民的聲音，這些「括號」的人民在哪裡？[9]

　　上述當代藝術對於民間宗教鬼神文化的關注還在持續發展：2019 年 2 月開始，在文化部空總臺灣當代文化實驗場陸續進行的「妖怪學院：妖異文化實驗場」，是為7 月至 9 月間「妖氣都市—鬼怪文學與當代藝術特展」的前導活動。而「妖氣都市—鬼怪文學與當代藝術特展」是一個從精怪山林到妖氣都市，結合文學、藝術、動漫插畫、VR ／ AR、裝置、表演、遊戲、遊行，跨越三千年的當代展演。[10] 這些元素放在處於東南亞的台北都會中交織著各種極端多元、差異、詭異、放蕩能量的狀態相當合拍。

建構東南亞當代藝術交流網絡以面對台灣邊緣化的危機

（一）新南向政策與共同體意識的建構

1. 新南向政策重點與特色

　　隨著全球供應鏈重整，東協及南亞國家等新興市場國家迅速崛起，而同為亞太地區的重要成員，台灣的經濟發展與區域內許多國家具有高度關聯性，尤以近年來東

9　葉宇萱、張鐵志，〈從交陪境到野根莖：龔卓軍談當代藝術與民俗信仰的往返〉，《新活水》，網址：https://www.fountain.org.tw/r/post/kau-pue，2020年2月11日瀏覽。

10　龔卓軍、羅傳樵、王嘉玲，〈妖氣都市—鬼怪文學與當代藝術特展〉，《空總臺灣當代文化實驗場》，網址：https://clab.org.tw/event/yaochicity/，2020年2月11日瀏覽。

協國家已穩居我國第二大出口市場與第二大對外投資目的地，我國與東協國家間之雙邊關係更已延伸至科技、觀光、教育、勞工、文化等多重領域。面對區域經貿整合趨勢，以及整體對外經貿策略考量，行政院依據總統發布「新南向政策」政策綱領，提出「新南向政策推動計畫」，全方位發展與東協、南亞及紐澳等國家的關係，促進區域交流發展與合作，同時也打造台灣經濟發展的新模式，並重新定位我國在亞洲發展的重要角色，創造未來價值。

另外，新南向政策的特色在於改變過去以單向在東協及南亞國家成立生產基地為代工廠的政策作法，新南向政策推動計畫將擴大與東協、南亞及紐、澳等國進行包括人才、資金、技術、文化、教育等互動交流，創造互利共贏的新合作模式，逐步達成建立「經濟共同體意識」的目標。[11]

2. 無可逃避的中國一帶一路超級戰略

雖然新南向政策中隻字未提中國透過「六大經濟走廊」與歐洲、印度洋、東南亞、中亞、西亞、南亞等一帶國家聯結的「一帶一路」超級戰略對於台灣邊緣化的影響，但是大量研究都將新南向政策、一帶一路與邊緣化等衝擊一起思考。例如：因為龐大的基礎建設投資，因此「中國可以透過斷絕與東南亞任一國家的經濟貿易合作來對其施壓，打壓台灣政府與該國的談判空間」。[12]一帶一路挾帶豐沛的資金及北京的政治影響力，對新南向政策會產生壓抑與排擠的作用。為配合新南向政策推動，除重視中國因素，尚須有配套性作法：(1) 民間企業的配合、(2) 籌建經貿基地、(3) 多元取向、(4) 互利與共贏的合作模式。其中第三項多元取向強調：不僅限於經濟與市場發展，還包含了文化、觀光、醫療、科技、農業、中小企業等雙邊及多邊合作，以「人」為核心，深化雙邊人力的交流與培育，期能與東南亞國家保持國際貿易與人民的互動與交流，進一步深化雙方的友好聯結型態。[13]

3. 以人為核心的雙向交流重要性

學界還有更細膩的建議：以人為本的新南向政策是否真能成功，取決於：(1)「用

11　〈新南向政策推動計畫〉，《新南向科研合作專欄》，網址：https://nsstc.narlabs.org.tw/NSTC/News.aspx?cate=2053&entry=2133，2020年2月6日瀏覽。

12　蔡耀元，〈新南向政策的最大阻礙：中國因素〉，《觀策站》，網址：https://www.viewpointtaiwan.com/columnist/%E6%96%B0%E5%8D%97%E5%90%91%E6%94%BF%E7%AD%96%E7%9A%84%E6%9C%80%E5%A4%A7%E9%98%BB%E7%A4%99%EF%BC%9A%E4%B8%AD%E5%9C%8B%E5%9B%A0%E7%B4%A0/，2020年2月14日瀏覽。

13　謝明瑞，〈中國一帶一路規劃與臺灣新南向政策比較分析〉，《國家政策研究基金會》，網址：https://www.npf.org.tw/2/18750，2020年2月5日瀏覽。

心瞭解」：相對於東南亞認識仍極其淺薄。(2)「誠心來往」。南向政策的目的，是真心合作抑或只是為了迴避中國的假好心，接受國絕對可以辨別。(3)「以同理心推動合作」。對於許多經濟、文化等援助合作，必須考量對方需求，至少也要互利雙贏，不能付出不夠，只想獲益。(4) 範圍太太須「畫出主軸，用心做好」。[14]

以人為核心的交流的第三項，也是台灣的藝術文化圈最能夠著力的項目，且對應於台灣長久以來外交處境一向都在進行的項目。那麼它的規模是否會因為新南向政策而提升其重要性？根據上面如此細膩的需求，長久以來已經有所準備的台灣當代藝術社群應該有更大著力的空間。實際上，強調「以人為本」、「夥伴關係」的大計畫中，也包括藝文團隊與這些區域之間的密切交流。[15]

（二）台灣對於東南亞的藝術關注

1990 年代後，隨著大量的移工及跨國婚姻的引介，台灣人口結構及社會地景迅速地改變，來自印尼、越南、泰國、菲律賓及緬甸等地的新移民，為台灣帶來新的文化，但也同時在社會上產生了矛盾與對話。許多藝術家出於敏感度，迅速地以創作來回應這股社會變遷的潮流。早在 2013 年，文化部便已制定專職針對東南亞藝術交流進行補助的「翡翠計畫」。於此同時，獨立空間或團體也逐步將觸角發展至東南亞各國，甚而開始針對特定的項目進行較為深入的調查研究。交流的空間也從原本以國際化都會為主，逐步向外擴張至二線、三線城市／區域。交流的媒材及形式也從原本的當代藝術，開始擴及當代工藝、紀錄片、文化研究及社區營造等。[16]

隨著東南亞地區在全球市場經濟地位的提升，另外當代藝術也逐漸在國際上嶄露頭角。有了國際重要機構和展覽的背書之後，當代藝術交流從原先的偏門轉型為新顯學，也更助長了東南亞藝術市場的蓬勃。[17]

十餘個國家，不同的語言、文化、宗教背景，更造就了東南亞藝術的百花齊放，2006 年首屆新加坡雙年展，於 2010 年代後便確立其專攻東南亞區域論述權的地位。2016 年雙年展主題「鏡子地圖集」，龔卓軍指出這個策展指向了新加坡國家藝術理

14 趙永祥，〈「新南向政策」是否會看到預期成效之評析〉，《南華大學財務金融學系趙永祥博士》，網址：http://isites. nhu.edu.tw/yschao/doc/3739，2020年2月14日瀏覽。

15 〈文化部辦理「多元新南向，文化心視野」成果分享會- 展現國際與臺灣深度文化共鳴〉，《文化部》，網址：https:// www.moc.gov.tw/information_250_95625.html，2020年2月5日瀏覽。

16 高森信男，〈自我‧國際想像‧後交流：2010年代台灣／東南亞當代藝術交流的表裡世界〉，《ARTouch》，網址： https://artouch.com/view/content-11615.html，2020年2月9日瀏覽。

17 同前註。

事會所確立的由上而下、由國家至地方的展覽圖繪構造，這種結合殖民—國家—資本的三合一精神構造，其實頗似第一世界藝術慾望與線性發展歷史模式的內化。[18]針對「2019新加坡雙年展：正確方向的每一步」同樣有類似上一屆展覽的由上而下的氣勢。有人問政治藝術在新加坡展覽會有問題嗎？總監屈克‧弗洛雷斯（Patrick Flores）回應：我也不喜歡很容易捕捉、辨認的政治藝術作品，我會與這種政治藝術保持距離，不是説它們不重要，卻不是雙年展所要的。[19]

在一篇專訪中，新加坡獨立空間負責人黃漢沖提到：「雖然，現在有藝術登陸新加坡這樣的博覽會和藝廊特區，但我們還有其他需要，我覺得獨立空間有很大發展性。現在我們只認同這個最現代的國家，我們之前曾屬於馬來西亞，在那之前也曾有其他的認同，然而許多人現在不認同那些部分。」這兩年獨立空間又增多，愈來愈多在國外唸藝術的年輕人回來，不再仰賴政府資助，也不願意政府介入空間營運，所以發起自己的空間。其中幾個替代空間和台灣藝術空間甚至美術館交流，例如，黃漢沖被邀擔任台北當代藝術館「烏鬼」的策展人。[20]

（三）台灣藝術界進行東南亞多元諸眾世界網絡建構

1. 台北當代藝術館「烏鬼」

策展人為新加坡獨立空間負責人黃漢沖提出的策展論述強調：人們在面對未知與潛在危機時，常將內心的恐懼與不安幻化成各種魑魅魍魎的傳説，區隔出人域與鬼域的模糊地理。鬼魅也常用於指稱外來者、蠻夷等非我族類，如「烏鬼」被指稱為16、17世紀跟隨歐洲殖民者來台的東南亞奴工、鄭氏王朝的印尼班達島奴兵、被荷軍滅族的小琉球原住民、非洲黑奴等。從這個角度切入，鬼魅可説是不斷出沒在東南亞的口傳故事、藝術和影像脈絡之中，因為它幫助我們形成對「自我」的認知，它化身為外來者的身影與侵略性的物種等，隨著不同的目的與心理機制，在無數人口中不斷變異，幻化成形。……而這些鬼魅所揭示的正是我們日常生活行為及習慣中，潛在而延續的帝國邏輯及傾向，殖民仍在發生，它並不只是歷史。同時，也因為我們此刻的存在，尚未脱離殖民的遺緒，我們之所以能夠理所當然地活在現代，

18 龔卓軍，〈當代東南亞藝術史的鏡像與歪像——2016新加坡雙年展「鏡子地圖集」〉，《藝術家》，499（2016.12）。

19 〈新加坡雙年展2019年標題確定！〉，《每日頭條》，網址：https://kknews.cc/culture/4k82e6q.html，2020年2月11日瀏覽。

20 Rikey CHENG，〈閱讀新加坡的獨立藝術空間〉，《典藏今藝術》，255期（2013.12）。

正是因為我們自認已將過去拋諸腦後。[21]

其中提出東南亞在長久的被殖民歷史中逐漸被排除在邊緣的鬼魅，正是黃漢沖提到過的「當地只是認同最現代化的國家」，而不願面對過去的那個部分。

2. 國美館 2019 亞洲藝術雙年展「來自山與海的異人」

共同策展人為台灣藝術家許家維與新加坡藝術家何子彥，「來自山與海的異人」不光面對這些鬼魅，還以「異人／他者」擴大鬼魅的範圍，將它們翻轉為一種可能的禮物。

國美館 2019 亞洲藝術雙年展「來自山與海的異人」主視覺。「異人」不只是靈體與神，還有薩滿、異國商人、移民、少數民族、殖民者等等。異人是我們與另一個世界溝通的管道。甚至是一種禮物。

(1) 展名當中的「異人」靈感來自日本古語「稀人」（marebito），此概念由日本民族學學者折口信夫（1887-1953）所提出，原意指的是帶著禮物，遠道來訪的神明。這些訪問通常發生在特殊場合，與這樣一種超脫的存在相遇總是不可思議，如果能以恰當的方式回應——如儀式和慶典，他們將賜予知識和智慧當作禮物。

(2) 策展人以「稀人」延伸而來的「異人」指涉眾多的「他者」——不只是靈體與神，還有薩滿、異國商人、移民、少數民族、殖民者、走私者、黨羽、間諜和叛徒等。於我們而言，異人是一個中介者，是我們與另一個世界溝通的管道。透過與異人相遇，我們得以重新審視自我、所在之社會，甚至是物種的界限。這是來自異人的禮物，而有些禮物是很難得的。這是至為重要的觀念。

(3) 另提出兩組相互垂直的概念：一是贊米亞代表的「山」與蘇祿海（Sulu Sea）的「海」，都非以國族概念劃定的區域，可延伸解釋為相對於平地社會的異地，或超越人類視點之異境；另一組「雲端」與「礦物」則是從對流層到地底深處，以超越人類尺度的時空觀，描繪人、物與科技之間複雜的關係樣態。[22]

21 黃漢沖、黃香凝，〈「烏鬼」展覽介紹〉，《台北當代藝術館》，網址：https://www.mocataipei.org.tw/tw/ExhibitionAndEvent/Info/烏鬼，2020年2月11日瀏覽。

22 許家維、何子彥，〈2019亞洲藝術雙年展「來自山與海的異人」〉，《2019亞洲藝術雙年展官網》，網址：https://www1.asianartbiennial.org/2019/content/ZH/index.aspx，2020年2月11日瀏覽。

高美館 2019 年「太陽雨」大展展示在大廳的安古・普萊米亞布都作品〈印尼雜貨店〉，台灣各地有很多類似的東南亞雜貨店，而我們台灣早期甚至目前在某些邊緣地區也有類似的雜貨店。這件放在高美館大廳的作品給人很強烈的熟悉感，我們都這樣一路走來！

　　第二點延伸了龔卓軍在「近未來的交陪」策展過程中尋找諸眾的企圖；第三點補充延伸了龔卓軍對於人類學家詹姆士・史考特的贊米亞概念的借用，當然範圍也從台灣擴張到東南亞。這個展覽也確實建構了東南亞多元諸眾世界網絡的雛型。

3. 當代藝術對東南亞轉型正義的關注

　　轉型正義是一個社會在民主轉型之後，對過去威權獨裁體制的政治壓迫、以及因壓迫而導致的社會（政治的、族群的、或種族的）分裂，所做的善後工作。二二八事件以及白色恐怖曾經是藝術界偏好的議題，但關注面向已經有所改變，範圍擴及各種獨裁政治、殖民剝削、侵略戰爭，以及其他自然或人為災難，並透過相當密切的交流，把東南亞藝術家以及相關的藝術創作凝聚在一起，某種程度透過類似的困境及創傷，把東南亞視為命運共同體。

　　另外關於原住民的轉型正義，除了政策上的積極回應外，許多公立美術館大型展覽中均有關於轉型正義的傑出作品。花蓮、台東、屏東地區的藝術節中也開始出現高品質且具轉型正義意味的作品。事實上這類運動在李俊賢 2004 至 2008 年擔任高雄市立美術館館長期間，就已經系列性推展「南島當代藝術」創作論述生產合一的思潮運動。

　　李玉玲接掌高美館館長之後，沒有放鬆對於南島藝術的關注，例如「2019 高雄國際貨櫃藝術節—陷阱」邀請國內及來自南方海域國家的藝術家，透過藝術表達對文明、山林、海洋、原初生活型態的詠嘆與批判性的回應。官方也強調這個藝術節的

出現，是高美館試圖將經營十餘年的南島當代藝術的心得做一個階段性的整理。[23]

　　事實上，我們可以將南島文化圈與新南向政策結合在一起，在 2017 年民進黨政府提出新南向政策的時候，也進行「南島文化對新南向政策之意義」的研究。在研究案的序中提到：台灣原住民族保留了許多南島民族語言、文化最古老的形式，是瞭解南島民族關鍵的鎖鑰，更是拓展南島語族文化圈友誼最重要的利基點，對於政府近來推動「新南向政策」的重要意義自不言可喻。[24]

結論

　　台北雙年展「現代怪獸／想像的死而復生」提供了藝術作為社會集體頓挫的治療術的方法學。「近現代—交陪境」重新深入民俗，彌補之前透過民俗符號的藝術主體建構方式所欠缺的，在精神層面上對於野生疆界、關係、連結的感受。這種社會聯結，抗拒加入現代國家的大規模現代化、全球化計畫，同時混雜的民間信仰形態也展現權利結構的流動多中心化，它需要透過不斷重新聯結才能獲取穩定。這也為稍後更多元的東南亞諸眾間想像的、可能的、流動的關係結構，提供了一個基礎。

　　「烏鬼」及「來自山與海的異人」兩個重要展覽啟動了在東南亞發達大都會且逐漸蓬勃的全球化資本主義經濟競合關係之外，也啟動了一種不同的、更關心邊緣弱勢、多中心流動的相互關係：將原先在多重殖民關係中淪為烏鬼的各種「他者」們，在一個獨特的平台中，有機會轉變為相互的珍貴的禮物。

　　有關二二八事件以及白色恐怖轉型正義的創作議題，和有關東南亞各種災難以及各種迫害轉型正義的創作議題等被綁在一起展出；原住民轉型正義的議題和分佈非常廣的南島語系原住民所遭遇的各種問題等被綁在一起展出，這些作法都更強化、更擴大了可能的、想像的生命共同體關係，特別是透過藝術家之間與當地居民之間的直接密切互動，而台灣在這關係中似乎是一個關鍵的位置。

　　這正是本文中所提到的一種面對強大的集體危機或困頓時，台灣藝術圈所採取的「將藝術做為社會集體治療」的真正意義。

23　曾媚珍，〈陷阱：2019高雄國際貨櫃藝術節〉，《高雄市立美術館》，網址：https://www.kmfa.gov.tw/ExhibitionDetailC001100.aspx?Cond=b7272b28-281b-45d8-869e-cf3824c3ce3c，2020年2月13日瀏覽。

24　監察院（調查員：江綺雯、孫大川、包宗和、陳小紅），《「南島文化對新南向政策之意義」通案性案件調查研究報告》，台北市：監察院，2018。

從記憶共同體到跨邊界藝術共生社群
——思考近年台灣與東南亞的藝術交流的複雜原因與逐漸形成的模式

本文接續著〈做為另類社會集體治療的藝術思維與實踐〉的探究，兩者之間已經有一些積極實質的改變，或是大型展覽仍帶有這種面對危機的集體藝術治療功能？這些都跟國際地位孤立，必須建立與東南亞各國的密切關係有關。

前言

台灣與東南亞的關係非常的複雜，原先的關係非常的微弱，而現在的關係則非常微妙。早先我們可以拉上關係的是某些共同記憶，其中還包括大量創傷記憶。之後則形成相互依賴的關係，而且依賴度愈來愈高。特別是當與台灣敵對的中國從封閉到開放，再到崛起成為超級強國，東南亞國家也同樣崛起，成為世界的重要經濟區域。當中國與東協（包括印尼、馬來西亞、菲律賓、新加坡、泰國、汶萊、越南、寮國、緬甸和柬埔寨等 10 國）的關係愈形密切，我們的孤立與確定感必然會增加。2007 年 1 月，中國與東協在菲律賓宿霧簽署了中國—東協自由貿易區《服務貿易協議》，2010 年，中國—東協自貿區正式成立，2021 年 11 月 22 日，中方宣布與東協建立全面戰略夥伴關係。

在過程中，台灣吸納愈來愈多的東南亞新住民以東南亞勞工，其間也產生出一些社會問題，另外東南亞的藝術文化潛力愈來愈被西方所看到，有機會發展成為不同於西方的巨大藝術文化生產及消費的區域。在此時藝術社群進入到這樣的複雜關係之中，並且被需要解決某些地緣政治經濟關係的國家所重用，此時藝術社群將如何自處，或是說如何承擔某些功能的同時，保有自身的自主性及發展，而不是只是承擔某種有限的功能角色？

假如國家因為外在的艱難的處境一直需要藝術家承擔某種藝術準外交的角色，而藝術家也需要在東南亞新興的藝術生態中得到最大的自身藝術發展的時候，藝術家可以如何自處？或讓幾個方面都獲得最大的效益？

這種機會對於缺少鄰近的國際藝術文化大舞台的台灣藝術家是非常重要的，當

然政府在這個期待獲得最大效益的過程中，也有它必要的吃重的訂定具有智慧的政策的角色，否則沒有辦法真正處理問題，而只是提供一些容易看得見的表象或是數據，藉以減低台灣處於不確定的大國夾縫之間的社會集體的恐慌。

「從記憶共同體到跨邊界藝術共生社群」這個奇怪的題目基本上就是要思考這一些錯綜複雜的問題，思考近年台灣與東南亞的藝術交流的複雜原因與逐漸形成的模式，以及為了不流於形式或只是成為一種社會集體恐慌的藝術集體治療，我們應該加強的方向。事實，上已經有一些小型的成績，例如在台灣以東南亞為主題的深刻地展覽，例如在東南亞開展多年交流關係的藝術團體，成功的建立了小型的跨邊界藝術共生社群的關係。

〈從記憶共同體到跨邊界藝術共生社群〉這篇文章將透過四個非常有機的部分來展開：

第一個部分，從 2012 年的兩個重要起點談起，一個是 2012 台北雙年展「現代怪獸／想像的死而復生」，一個是 2012 年兩個民間藝術團體啟動的台泰交流計畫與台越交流活動。好像一個偏重於藝術發展的問題，一個偏重於面對台灣日趨嚴重的移民問題，之間的關係是更密切的。

第二部分，談 2016 年回應「一帶一路」戰略的新南向政策中藝術工具性角色，其實藝術家有很多自發的部分，發展超標準的交流互動關係，並在當地建立了藝術空間合作共生關係。這種關係也在 2022 年的文件大展中充分的呈現。

第三部分，透過 2019 年三個重要展覽來理解東南亞藝術特質與複雜性，這三個展覽包括台北當代藝術館「烏鬼」特展、亞洲雙年展「來自山與海的異人」，以及高美館經過台灣化的「太陽雨」巡迴展，我們能體會我們對東南亞的確了解不足。

第四部分，探討如果國家艱困處境不變，如何把療癒的動作升級變為發展的動作？如何在我們已經建立起來的小型的跨邊界藝術共生社群的關係的基礎上，以及我們對於東南亞的認識遠遠的不足的認知上，透過高森信男、吳牧青的兩篇重要文章，以及政策的層級，思考反省強化應有的能力、組織，以及避免一些常見的問題。

2012 年的兩個重要起點

這兩個重要起點建立在不同的視角：一個是學者們覺悟必須穿越現代性或穿越文化殖民對於與民間宗教神話甚至是巫術緊密結合的在地文化的暴力扭曲遮蔽，才能解決藝術創造力受阻的問題。如果我們回收這個被排除的核心能量的部分，是不是

能提升我們的創造力？ 2012 台北雙年展「現代怪獸／想像的死而復生」在這個方面起到關鍵的影響。

一個是某些藝術團體發現台灣已經累積數十年，愈來愈嚴重的東南亞移民所產生的社會問題，而推出持續的與東南亞相互駐地的深度交流的藝術運動，2012 年由兩個民間藝術團體啟動的台泰交流計畫與台越交流活動，在這個面向上起到關鍵的落實的作用。

我想追問的是這兩個藝術的事件，它們之間是不是有什麼內在相契合的東西？如果我們太把這個事件和東南亞移民移工的弱勢關懷綁在一起，是不是我們反而失去了與東南亞交流的更為核心的部分？這個問題我一直好奇，也在這篇文章寫到後頭才慢慢了解。

（一）2012 台北雙年展「現代怪獸／想像的死而復生」

2012 年台北雙年展「現代怪獸／想像的死而復生」標題中的「怪獸」之名靈感取自王德威在其中國文學研究的書籍《歷史與怪獸》，在其中提到中國與台灣在二十世紀的歷史，並談及許多政治暴力——通常以啟蒙、理性、烏托邦為名——與虛構產物間的關聯。[1][2]

實際上，在這個展覽中展示了許多國家已經解密的機密文件檔案，及許多神奇、怪誕、殘忍、汙穢、難以理解的圖畫。簡單的說，由德國策展人安森·法蘭克（Anselm Franke）所擔綱策畫的「現代怪獸／想像的死而復生」傳達了需要透過藝術來穿透結合政治暴力、現代性暴力的虛構產物，才能在所展現的可能曙光中，想像現在及可能的未來。

從 2012 台北雙年展「現代怪獸／想像的死而復生」的起點，是可以延伸到如下的台灣藝術新起點探源的運動，主要的假設是，回到曾經受壓抑的過去民俗宗教節慶流動能量的源頭，才能尋找新的台灣藝術起點：此運動的主要發起者是龔卓軍，代表策展為「近未來的交陪：2017 蕭壠國際當代藝術節」。而這個展覽的前身是 2014 年在鳳甲美術館與高森信男共同策展的「鬼魂的迴返：第四屆台灣國際錄像藝術展」，背景是在全球化的現代史進程中，吸納了西方科學語言以及理性辯證式的

1　中國－東協關係，維基百科，網址：https://zh.wikipedia.org/zh-tw/%E4%B8%AD%E5%9B%BD%EF%BC%8D%E4%B8%9C%E7%9B%9F%E5%85%B3%E7%B3%BB。

2　〈現代怪獸／想像的死而復生，2012台北雙年展〉，《1%magazine》，網址https://reurl.cc/3j6oWR（瀏覽日期：2020.2.5）。

邏輯，被轉化為形塑世界的工具；在這種知識結構中，諸如泛靈論、超自然經驗、巫覡祭儀以及神鬼之說等思想及實踐，皆會被輕易地斥責為迷信或偽科學而加以排除，而這個展覽就是一種發展非現代影像敘事的努力。[3] 當然我們能夠在這個論述中找到與 2012 台北雙年展「現代怪獸／想像的死而復生」的密切關係。

關於「近未來的交陪：2017 蕭壠國際當代藝術節」策展人強調其中重點不是民俗符號，而是民間宗教活動表現中強大的集結力量——這是一種流動性的社會構成，當外界用體制來管理我時，我就化為無形，但有需要時，卻能立即集結起來，產生龐大流動性的力量，這種流動力是體制無法掌控的。這也讓他連結到人類學家詹姆士·史考特（James Scott）提出的「贊米亞」（Zomia）概念，這是東南亞高地少數民族部落、多樣性語言、沿著地形變化移動的一種生活方式。[4]

從這樣的論述架構，台灣從內部民間動力與周邊同樣受到現代性壓迫的東南亞國家結合，那是個水到渠成的發展。使用流動社會學、贊米亞以及台南在地的「交陪境」研究等三部分所作的交互辯證，去探索民間社會內在動力和表現力來源，這就是「近未來的交陪：2017 蕭壠國際當代藝術節」的起點。[5] 而這樣的探詢是不是可以繼續連結到 2019 年的幾個重要展覽？當然是肯定的。不過暫時還不需要做這個連結。

從 2012 年「現代怪獸／想像的死而復生」到 2014 年「鬼魂的迴返：第四屆台灣國際錄像藝術展」，再到 2017 年「近未來的交陪：2017 蕭壠國際當代藝術節」，藝術人類學逐漸取得重要位置，為各種的民間神怪藝術地位，當然也為東南亞藝術的研究或交流的重要性提供很明確的肯定。但是一下子好像還碰不到核心的東西。

（二）2012 民間藝術團體啟動的台泰交流計畫與台越交流活動

1. 東南亞移民移工所造成的社會問題

張正在〈重新南向三十年：一部台灣與東南亞移民工交織的近代史〉中提到：

從 1989 年政府正式引進東南亞移工算起，這 30 年來，台灣與東南亞的連結大幅躍進。超過 50 萬人的婚姻移民、為數 70 萬人的外籍移工，改變了

3　龔卓軍、高森信男，〈鬼魂的迴返〉，《台灣國際錄像藝術展─鬼魂的迴返》，http://www.twvideoart.org/tiva_14/about.htm（瀏覽日期：2020.2.13）。

4　葉宇萱、張鐵志，〈從交陪境到野根莖：龔卓軍談當代藝術與民俗信仰的往返〉，《新活水》，https://www.fountain.org.tw/r/post/kau-pue（瀏覽日期：2020.2.11）。

5　同前註。

台灣的人口組成。他們不只是生育機器、不只是勞動力，而是活生生的人。另外，伴隨跨國婚姻而來的「新二代」已陸續成年，為數眾多的「他們」，也確確實實動搖了向來重視血緣關係的台灣社會，部分新二代甚至一度組織了名稱聳動「復仇者聯盟」。[6]

這些文字充滿著關懷邊緣弱勢社會運動者的口吻。上面的文字，除了說明婚姻移民及外籍移工數量之多以及對於台灣的貢獻，也相當含蓄地說明台灣社會並沒有善待他們。接著他又簡要地說明在歷史上台灣與東南亞的關係非常密切：

在遙遠的日本時代，台灣是日本帝國的「南方鎖鑰」、南進基地。二次大戰之後，台灣與東南亞仍維持密切關係：政府暗中支持的泰緬「孤軍」，總是把軍隊送來台灣受訓的新加坡，「被統一」之前與台灣骨齒相依的南越政府，以及來台投資、求學、就業、甚或逃難的華人。就地理、歷史、經濟、文化來看，即便說「台灣是東南亞的一部分」或「東南亞是台灣的一部分」，亦不為過。[7]

這裡面強調了東南亞和我們的密切關係，並且還包括許多創傷經驗的部分，但是我們有沒有碰到真正的東南亞，或東南亞性？這似乎要從藝術與東南亞的持續深度交流之後才能慢慢碰到。

2. 藝術團體自發地與東南亞交流

論地緣政治學及文化理解面向，與台灣比鄰而處、幾乎等同東北亞的台日韓輻散輿圖間距之東南亞地區，然而，除了少數華人移民地帶與觀光經濟之外，台灣對東南亞的當代認知卻是極度貧乏與停留在前現代想像，直至兩個重大地域政治事件發生：2007 年，東南亞國家協會（簡稱「東協」）十國元首在新加坡簽署《東協憲章》；2010 年，中國與東協建立「中國—東協自由貿易區」，彼時對東亞交流情勢始終熱衷西進中國的台灣政府當局，才開始意識到這層薄弱連繫的交互關係亟待追補，除了做為跨國勞動市場的輸入者，除了經貿關係，還有更為疏離的文化認識。這當然還是一種地緣政治學的語言，但是至少在結尾提到了「那疏離的文化」，那到底是什麼？

6　張正，〈重新南向三十年：一部台灣與東南亞移民工交織的近代史〉，《獨立評論》，網址：https://opinion.cw.com.tw/blog/profile/91/article/11807。

7　同前註。

中華民國文化部鑑於東南亞是多元文化薈萃之域，如翡翠般散發潤澤的光芒與力量，吸引全球的目光，激發交流對話的期盼。為增進國人對東南亞文化、歷史、社會發展之深度認識與交流，拓展民間社會之國際視野，於 2013 年 8 月 5 日訂定「東南亞人士來臺文化交流合作補助要點」，以鼓勵民間單位薦邀東南亞人士來台灣停留至多半年，從事策展、演出、創（寫）作、社區營造、文化資產保存、修復、實習、田野調查與紀錄、研究、採訪、報導、工作坊、拍片、公民社會相關活動或合作等，以擴大雙方交流的幅度、開創合作的機會。[8] 敏感的藝術家早在這個「翡翠計畫」補助之前已經開始了與東南亞的交流。另外，這個補助計畫的開頭的這些文字，讓我們想到歌頌異國情調的觀光旅遊廣告詞。

台灣重要的東南亞藝術交流問題的學者高森信男在〈自我・國際想像・後交流：2010 年代台灣／東南亞當代藝術交流的表裡世界〉這一篇文章中提出：

> 「東南亞」開始在台灣成為一個題目，其實和區域當代藝術發展趨勢無關，反而於台灣內部社會變遷所產生的迫切需求直接相關。1990 年代後，隨著大量的移工及跨國婚姻的引介，台灣的人口結構及社會地景迅速地改變，來自印尼、越南、泰國、菲律賓及緬甸等地的新移民為台灣帶來新的文化，但也同時在社會上產生了矛盾與對話。許多藝術家出於敏感度，迅速地以創作來回應這股社會變遷的潮流。[9]

2012 年是其中重要的一年，「打開—當代藝術工作站」和泰國藝術家團隊「JIANDYIN」共同規畫了台泰交流計畫，高森信男亦有參與，由「奧賽德工廠」、台南「齁空間」及越南獨立空間「Zero Station」所共同規畫的台越交流活動。兩項計畫直接破題邀請泰、越兩國藝術家來台進行合作創作及駐村，同時亦邀請台灣相關藝術家及藝術工作者藉此機會前往泰、越兩國交流。[10]

2012 年的這兩個重要的藝術事件，確實是很快地被歸納在台灣與東南亞之間的各種的移民移工的問題上，而忘記了其中還有關於藝術的考量。

8　文化部，〈中華民國文化部翡翠計畫102年度東南亞人士來臺文化交流合作補助作業開始徵件〉，2013年8月5日，網址：https://www.moc.gov.tw/information_250_29946.html。

9　高森信男，〈自我・國際想像・後交流：2010年代台灣／東南亞當代藝術交流的表裡世界〉，「ARTOUCH」，2019年9月6日，網址：https://artouch.com/art-views/content-11615.html。

10　同前註。

2010 年代與東南亞當代藝術的交流也恰巧趕上了國際政經局勢的變化，隨著東南亞地區在全球市場經濟地位的提升，東南亞當代藝術也逐漸在國際上嶄露頭角。在有了國際重要機構和展覽的「背書」之後，東南亞當代藝術交流也在這五年內，從原先的偏門轉型為一門新顯學。[11]

高森信男在文中指出，其實與東南亞的交流是一舉數得的選擇，在某些方面，東南亞比我們還進步，而東南亞藝術社群所獨具的彈性、集體作戰、跨領域社會實踐，及其與歐美藝術結構的交流和批判方法，也逐漸透過 2010 年代的許多研究計畫、書寫、講座及工作坊等活動，而被引介至台灣。[12]事實上這樣的交流活動，也對於東南亞當地帶來好處。參與交流的泰、越兩國藝術工作者和來台移民通常在母國分屬不同社會階級，台灣新移民處境的議題往往是透過這類的交流才得以被引介回東南亞當地的藝術社群之中。而該兩計畫的關注題材，也開始不僅限於台灣內部的移民議題：共通的歷史經驗及文化傳統在 2010 年代的各項交流計畫中屢次被提及。[13]

另外藝術團體的東南亞交流的這件事情原先和 2016 年的新南向政策沒有關係，高森信男用力地澄清這個與東南亞當代藝術的交流，不是政府面對中國的一帶一路戰略的新南向政策的產物，而是一個自主的自發的，有方法的運動。不熟悉台灣政局的東南亞朋友，常誤以為台灣是因為 2016 年民進黨重新執政而急轉彎國際政策方向。但事實上，這樣的交流計畫早於政府 2016 年提出「新南向政策」。[14]「翡翠計畫」補助之前，已經開始了東南亞的深度交流。

2016 年回應一帶一路的新南向政策中的藝術工具性

假如說 2012 年民間藝術團體啟動的台泰交流計畫與台越交流活動，很早就被過度簡化地連結到台灣與東南亞之間的新住民與移工的問題，那麼在新南向政策中藝術的駐村交流更被賦予更為清楚的工具性的角色。不過在本文發展到打開—當代分享他們使用的交流方式時，逐漸會發現另外的東西，例如交朋友、共生的關係，或許已經開始再碰觸東南亞文化中某種更為核心的部分。或是我們在第一部分前言中行所提到的「必須穿越現代性或穿越文化殖民對於與民間宗教神話甚至是巫術緊密

11　同前註。
12　同前註。
13　同前註。
14　同前註。

結合的在地文化的暴力扭曲遮蓋，才能解決藝術創造力受阻的問題。」

（一）以「人」為核心雙邊交流

大量研究都將新南向政策與一帶一路與邊緣化等衝擊一起思考。例如：因為龐大的基礎建設投資，因此「中國可以透過斷絕與東南亞任一國家的經濟貿易合作來對其施壓，打壓台灣政府與該國的談判空間」。[15]

淡江大學金融研究所教授謝明瑞曾指出，「一帶一路挾帶豐沛的資金及北京的政治影響力，對新南向政策會產生壓抑與排擠的作用」。為配合新南向政策推動，除重視大陸因素，尚須有配套性作法：一、民間企業的配合；二、籌建經貿基地；三、多元取向；四、互利與共贏的合作模式。其中第三項多元取向強調：不僅限於經濟與市場發展，還包含了文化、觀光、醫療、科技、農業、中小企業等雙邊及多邊合作，以「人」為核心，深化雙邊人力的交流與培育，期能與東南亞國家保持國際貿易與人民的互動與交流，進一步深化雙方的友好聯結型態。[16]

學界還有更細膩的建議：以人為本的新南向政策是否真能成功，取決於：一、「用心瞭解」：相對於之前東南亞認識仍極其淺薄。二、「誠心來往」：相對於南向政策的目的，是真心合作抑或只是為了迴避中國的假好心，接受國絕對可以辨別。三、「以同理心推動合作」：對於許多經濟、文化等援助合作，必須考量對方需求，至少也要互利雙贏，不能付出不夠，只想獲益。四、範圍大太須畫出主軸，用心做好。[17]

以人為核心的交流的第三項，也是台灣的藝術文化圈最能夠著力的項目，且對應於台灣長久以來外交處境一向都在進行的項目。回過頭來也可以用上面的考量來觀察台灣藝術團體在東南亞交流中所用的方式。

（二）台灣藝術團體所用的方法或態度

前述 2012 年「打開—當代藝術工作站」和泰國藝術家團隊「JIANDYIN」共同規畫的台泰交流計畫，共同特徵為皆由跨國較為獨立之藝術團體進行策畫，透過各種組織的合作深入雙方社會的各個議題中，並以此為基礎進行創作計畫。前文所提及

15 葉耀元，〈新南向政策的最大阻礙：中國因素〉，《觀策站》，網址：https://www.viewpointtaiwan.com/columnist/%E6%96%B0%E5%8D%97%E5%90%91%E6%94%BF%E7%AD%96%E7%9A%84%E6%9C%80%E5%A4%A7%E9%98%BB%E7%A4%99%EF%BC%9A%E4%B8%AD%E5%9C%8B%E5%9B%A0%E7%B4%A0/。（瀏覽日期2020年2月14日）

16 謝明瑞，〈中國一帶一路規劃與臺灣新南向政策比較分析〉，《國家政策研究基金會》，網址：https://www.npf.org.tw/2/18750，2020年2月5日瀏覽。

17 趙永祥，〈「新南向政策」是否會看到預期成效之評析〉，網址：http://isites.nhu.edu.tw/yschao/doc/3739。（瀏覽日期2020年2月14日）

的台灣東南亞新移民很自然的成為可供發展的基礎，來進行相關議題的討論。[18]

其實 2013 年文化部便制定專職針對東南亞藝術交流進行補助的「翡翠計畫」。於此同時，獨立空間或團體也逐步將觸角發展至東南亞各國，甚而開始針對特定的項目進行較為深入的調查研究。交流的空間也從原本以國際化都會為主，逐步向外擴張至二線、三線城市／區域。交流的媒材及形式也從原本的當代藝術，開始擴及當代工藝、紀錄片、文化研究及社區營造等。[19]

從早期學院體制的叛走後，「打開」從國立台灣藝術大學所在的板橋（現在或許可以說浮洲），逐漸遷移至台北市區。期間於 2012 年時，更在因緣際會下，於曼谷的中國城裡承租了一棟三層樓的舊公寓，接續早些年在這空間活動的「About Photo」（1996-2006，它過去是曼谷第一個獨立的藝術空間），也因此打響了「打開」之於東南亞藝文交流的開拓形象。[20]

我對於早期的「打開—當代」有一定的了解，當時他們的藝術觀與社會間的距離非常大，這當然充分表達了破釜沉舟的決心！另「早期學院體制的叛走」這幾個看似輕描淡寫的文字，是不是可以回頭連結到第一張前言中所強調的「必須穿越現代性或穿越文化殖民對於與民間宗教神話，甚至是巫術緊密結合的在地文化的暴力扭曲遮蓋，才能解決藝術創造力受阻的問題」。

做為一個比較，有必要了解 2013 年新加坡雙年展整合東南亞藝術菁英社群的操作模式：

> 2013 年新加坡雙年展以東南亞當代藝術作為展覽的主體，並邀請包括新加坡美術館（Singa — pore Art Museum、SAM）策展組在內，及來自東南亞各地的策展人，共 27 人所組成的策展團隊來擔任該次雙年展的策畫。透過這個方法，新加坡美術館直接觸及東南亞各個區域的藝術圈；來自各區域的策展人扮演了引路人的角色，除了介紹各區域的藝術圈和藝術家給新加坡美術館認識之外（同時擴增了新加坡美術館的研究素材和文獻資料）；參展的策展人更需要在展覽籌備的過程中，安排密集的參訪，讓新加坡美

18　高森信男，〈自我・國際想像・後交流：2010年代台灣／東南亞當代藝術交流的表裡世界〉，「ARTouch」，2019年9月6日，網址：https://artouch.com/art-views/content-11615.html。

19　同前註。

20　江佩諭，〈社團系的交流空間，游擊戰也能打得長久：OCAC打開—當代藝術工作站陳嘉壬專訪〉，網址：https://artemperor.tw/focus/1965?page=2。

術館的策展組可以直接到藝術家的工作室中進行參訪，並取得和藝術家的直接聯繫。[21]

星國藝術機構的菁英氣質似乎讓雙年展一直忽略和民間單位的內部交流。畢竟和星國相比，台灣雖然長期缺乏有效的國際藝術謀略和具有策略制定能力的文化機構；但是台灣社會朝向多元、包容和開放的能力及其發展，卻遠是星國所不能企及的，或許這才是友善藝術長遠發展所真正需要的培養皿。[22]

（三）藝術空間合作共生關係的提出與實踐

2016 年「打開—當代」完成國藝會的東南亞藝術家檔案。[23]2016 年「打開—當代」就已經啟動東南亞藝術空間合作共生關係。

2016 年 5 月 15 日至 11 月 30 日「CO-TEMPORARY：台灣—東南亞藝文交流暨論壇」邀請來自印尼、柬埔寨、新加坡、馬來西亞共計六個重要的藝術空間，其中包含駐村單位、藝廊、藝術家自營空間等，共同探討在不同的國家、宗教、文化、經濟、地域等條件下，其對於藝術生態的影響，以及藝術空間面對這樣時代脈動，其所採取的生存策略以及困境。另外，交換駐地也是「CO-TEMPORARY 台灣—東南亞藝文交流暨論壇」計畫的一部分，2016 年 5 月 15 日至 7 月 13 日邀請三位來自東南亞的藝術家與四位「打開」成員，以不同階段與交叉進駐彼此空間，以共同創作、創作計畫互助、交換駐地創作、工作坊等的方式進行。在東南亞地區微型藝術網絡逐步被建立後，東南亞當代藝術交流正以微型鏈結的方式行稱更細膩的系統。同時，亦可以察覺到在這系統中存在著共生關係。[24]

2016 年 10 月 26 日至 11 月 20 日「打開—當代」又在板橋 435 藝文特區舉辦「時空迴路：台灣—東南亞當代藝術交流展」，其中「打開—當代」邀集了七組台、泰、印尼的藝術創作，其中包含來自印尼雅加達的 Ruangrupa 特別精選了五部不同時期的 music video，其中一部新作的藝術家 Anggun Priambodo 也來到台灣，另外還有來自印尼日惹 Lifepatch 的藝術家 Andreas Siagian。同樣來自印尼日惹的 Anang Saptoto 呈現

21 高森信男，〈假如世界改變了？從威尼斯雙年展新加坡國家館到新加坡雙年展的大策略〉，《藝術家》，463期（2013.12），頁286-289。

22 同前註。

23 鄭文琦，〈空間作為一種實踐：從「地方性」到時間的轉向作者〉，「數位荒原」，網址：https://www.hoath.tw/nml-article/art-space-as-practice-locality-and-the-temporary-coalition/。

24 同前註。

他在五股一專門進口印尼木材的工廠內所拍攝的錄像。Yudha Kusuma Putera 展出先前在台灣以街友為題的明信片計畫，以及後來針對日惹街友所拍攝的影像紀錄。泰國的 jiandyin 以他們新的錄像創作連結先前參與其工作坊的創作者潘彥安的現場演出。而台灣藝術家部分則由羅仕東與施佩君呈現他們前往日惹當地進行的駐地創作計畫，羅的錄像裝置以日惹郊區河域所產的礦石為題材，譜寫出一段交織在市場經濟與鄉野傳奇等饒富詩意敘事作品。而施的作品，透過影像裝置與敘事體的方式，描寫一段關於歷史與城市今昔的隨想。[25]

原來「打開—當代」與印尼雅加達的 Ruangrupa 藝術團體的關係，早在 2016 年就已經建立。而 Ruangrupa 藝術團體正是 2022 年第 15 屆文件大展的策展團隊，也是該展創辦 67 年以來首次有來自亞洲的策展單位，甚至是「藝術團體」（而非專業策展人）負責策展。吸引評審選中他們的，是一個名為「穀倉」（lumbung）的概念。在印尼鄉郊，人們收割農田並留下自己需要的一份後，會將剩餘的作物貢獻到「穀倉」裡去，讓社區成員享用。印尼 Ruangrupa 藝術團體把「穀倉」帶到藝術世界，並將之抽象化成「共享」、「社區」、「無大台」的價值觀。首先邀請世界各地共 14 個藝術團體（collective）構成核心隊伍（稱為 lumbung inter-lokal），再透過他們邀請約 50 個藝術團體（稱為 lumbung artists），而這些藝術團體又邀請更多藝術家，沒有名額限制。最終令展覽形成接近 1500 人參與展出的奇景。[26]

邁入 2018 年，「打開」空間營運也進入第 17 個年頭，在一個專訪中負責人陳嘉壬提到：成員間仍不斷嘗試著藝術與公眾之間不同、多樣的交涉模式。源頭可溯及「打開」初創時，傳承而下的友誼式匯聚。這樣的模式仍持續串聯著成員，並延續拓展團體所踏足的地域（目前以東南亞為主，也擴及零星歐洲與東亞國家等）。[27]

第三部分我們將特別探討的 2019 亞洲雙年展為雙策展，其中一位是新加坡策展人何子彥，另一位是打開的成員許家維。其中，「打開—當代藝術工作站」與 Lifepatch 合力製作了「島嶼集市」（Deposits of the Island）系列作品，來自於 2017 年打開—當代在日惹駐村時的各種異地經驗與異國歷史交流，並透過身體力行的方式

25　2016 年10月26日至11月20日打開—當代又在板橋435藝文特區舉辦「時空迴路：台灣—東南亞當代藝術交流展」，CO-TEMPORARY #2 創作紀錄：OCAC X Sa Sa Art Projects。

26　楊天帥，〈documenta 15：一場失敗的「去中心化」策展實驗〉，《明周文化》，2022.6.27，網址：https://www.mpweekly.com/culture/documenta-documenta15-art-206020。

27　江佩諭，〈社團系的交流空間，游擊戰也能打得長久：OCAC打開—當代藝術工作站陳嘉壬專訪〉，2018年2月26日，網址：https://artemperor.tw/focus/1965?page=2。

協助當地藝術空間建造獨具特色的展演場地，無論是作為藝術作品展示或藝術駐村的生活用途，都刻意延伸了藝術與社區營造的功能性。[28] 這當然是藝術空間合作共生關係的實踐。

陳嘉壬還提到：「我們每次展覽的策畫、或是到國外去參訪、到國外去互動的活動，都會再邀請其他的台灣藝術家一同前往，或是來打開一起參與。所以在某種情況上，我們較不是單純以自己（打開）進行縱向連結，同時也很重視藝術家間的互動。例如：2013 年的台泰交流展『理解的尺度─台泰當代藝術交流展』，當時陸續有許多泰國的藝術家來台創作，我們會根據藝術家的創作屬性與要求，挑選合適的藝術家、人士，進行交流以產生不同的連結。或是在外國藝術家駐村期間，陪同他們去田調、訪談或協助他們進行創作等。也由於團體成員自身的創作背景，讓彼此能夠更輕易的溝通與理解，並且也能有所成長，這些是一般制式機構或某些非藝術家所組成的空間較無法供給的部分。」[29] 也就是說這種藝術空間合作共生關係的模式早在一開始就已經慢慢形成。陳嘉壬提到：「對於我們所涉及到的主題、議題，我們並不是真的以一個議題式的方式去思考，而是出於友誼建立之中無法斷裂的連結與延伸。」[30] 在合作共生關係中也不建議有單方面的強制性。

（四）互動交流式的藝術人類學探討方法學

地方感則最早源於著名華裔人文地理學家段義孚的研究，他將人的感覺引入空間和地域，從而重新定義了地方（place）一詞。地方感有集體情感和個人情感之分，強烈而持久的集體情感可上升為地方性，體現的是集體性價值。個人情感則更多是個人對地方性和自己經歷互動的情感認識，體現的是主體的意義。[31]

就藝術民族誌研究來說，地方感可能有三個值得注意的維度：一、被調查者對其文化的直覺和情感。二、民族誌作者對調查地文化的直覺和情感。三、讀者對民族志文本的直覺和情感。對三個維度的綜合考量可為地方感研究提供整體性思考。[32]

地方感的更適合長期沉浸於調查群體，用體驗、對話、親身藝術實踐等偏主觀的方法進行，是一個從「同情」到理解的過程。因此藝術民族誌的田野調查最好從藝

20 陳沛妤，〈2019亞洲雙年展「來自山與海的異人」（一）藝術的生活實踐：打開-當代藝術工作站與Lifepatch〉，關鍵評論，網址：https://www.thenewslens.com/article/127970。

29 同前註。

30 同前註。

31 孟凡，〈藝術人類學與藝術民族誌〉，網址：https://ppfocus.com/0/cu9bc308c.html。

32 同前註。

術作品出發，從對地方感的研究開始，藝術語言的天然聯通性也使民族誌作者易於進入田野，建立田野關係。[33]

從高森信男的觀察，以及「打開—當代」負責人的訪問中，都能發現他們的做法與基本的態度，與藝術人類學與民族誌的精神是貼合的，並且更是達到了當初學者所建議的以人為本的新南向政策的高標準：一、用心了解；二、誠心來往、三、以同理心推動合作；四、範圍太大須畫出主軸，用心做好。[34]當然他們的成績會被納入到新南向政策的政績，但是在剛開始是自發的行動，並且一本初衷。

接下來的第三部分應該是〈從記憶共同體到跨邊界藝術共生社群〉的重點，因為如果對於極為複雜的東南亞沒有深刻的理解以及共感，〈從記憶共同體到跨邊界藝術共生社群〉都還算是偏向於「民族誌作者對調查地文化的片面的直覺和情感」。

2019 年幾個展覽交織的思考

2019 對於我們的議題是一個非常豐收的一年，我們將觀察台北當代藝術館「烏鬼」特展、亞洲雙年展「來自山與海的異人」、高美館的巡迴展「太陽雨」，透過這三個品質極佳的展覽的互相補充，那是第一次我們獲得對於東南亞有較全面以及較深的理解。

（一）「烏鬼」乃繼續存在的多重殖民的徵候群

台北當代藝術館「烏鬼」的策展人為新加坡獨立空間負責人黃漢沖，策展論述中強調：人們在面對未知與潛在危機時，常將內心的恐懼與不安幻化成各種魑魅魍魎的傳說，區隔出人域與鬼域的模糊地理。鬼魅也常用於指稱外來者、蠻夷等非我族類，如「烏鬼」被指稱為 16、17 世紀跟隨歐洲殖民者來台的東南亞奴工、鄭氏王朝的印尼班達島奴兵、被荷軍滅族的小琉球原住民、非洲黑奴等。而這些鬼魅所揭示的正是我們日常生活行為及習慣中，潛在而延續的帝國邏輯及傾向，殖民仍在發生，它並不只是歷史。[35]這當然可以列在深沉的「東南亞性」的內涵。

「現在我們只認同這個最現代的國家，我們之前曾屬於馬來西亞，在那之前也曾

33 同前註。

34 趙永祥，〈「新南向政策」是否會看到預期成效之評析〉，網址：http://isites.nhu.edu.tw/yschao/doc/3739。（瀏覽日期2020年2月14日）

35 黃漢沖、黃香凝，〈「烏鬼」展覽介紹〉，《台北當代藝術館》，網址：https://www.mocataipei.org.tw/tw/ExhibitionAndEvent/Info/%E7%83%8F%E9%AC%BC。（瀏覽日期：2020.2.11）

有其他的認同，然而許多人現在不認同那些部分。這兩年獨立空間又增多，愈來愈多在國外唸藝術的年輕人回來，不再仰賴政府資助，也不願意政府介入空間營運，所以發起自己的空間。」[36] 其中幾個替代空間和台灣藝術空間甚至美術館交流。台北當代館「烏鬼」，以及 2019 年亞洲雙年「來自山與海的異人」都有新加坡策展人的參與。

台北當代藝術館「烏鬼」策展人提到：人們在面對未知與潛在危機時，常將內心的恐懼與不安幻化成各種魑魅魍魎的傳說，區隔出人域與鬼域的模糊地理。鬼魅也常用於指稱外來者、蠻夷等非我族類。梁廷毓處理客家與原住民之間的衝突神話議題的作品放在「烏鬼」的展覽中，這其中與東南亞的「共通性」特別具有啟發性。

看起來新加坡政府對於這類存留已久的議題並不熱中，而在台灣反成為時代的顯學。

（二）亞洲雙年展《來自山與海的異人》構成東南亞文化眾多殊異的元素

2019 年「來自山與海的異人」中，策展人將「山（贊米亞，Zomia）」與「海（蘇碌海，Sulu Sea）」視作水平的範圍界定，並將「雲（天空）」和「礦（地面之下）」視作另一個垂直的範圍界定，聚焦於當代亞洲的種種議題。同時也是互相影響的多軸線交織。[37]

贊米亞這一海拔 300 公尺以上的高原區域，範圍位於印度、圖博（西藏）、緬甸、泰國到寮國，包含了盛產罌粟的「金三角」地區。兩千多年來，各方的移民因為多種的政治、經濟、宗教原因進入了這裡。過程中將不同人為疆界的文化認知進行了重組，形塑出特殊而複雜的文化生態。蘇碌海位於菲律賓群島和婆羅洲、南中國海與太平洋之間。這片海域從殖民時代開始就是貿易商、走私者、海盜甚至奴隸略掠奪的集散地。演變至今，成為了恐怖組織或毒品交易的活動範圍。海域內的人口及貨物流通複雜，也體現了人性之中各式各樣的目的性與正負面本能。[38] 這個部分當然對於「烏鬼」的論述有相互補充的作用。

36　Rikey CHENG，〈閱讀新加坡的獨立藝術空間〉，《典藏今藝術》，255期（2013.12）。

37　陳沛妤，〈2019亞洲雙年展「來自山與海的異人」（一）藝術的生活實踐：打開-當代藝術工作站與Lifepatch〉，關鍵評論，網址：https://www.thenewslens.com/article/127970。

38　同前註。

更有趣的是展覽命題中的「異人」的參考來自日本民族學學者折口信夫（Shinobu Orikuchi）所提出來的「稀人」（marebito）概念，最初代表沒有地域關係的神明，隱含著對於陌生人或他者的看法與想像。策展人將此概念進一步延伸，「異人」指涉少數民族、流亡者、殖民者、異國商人、神怪、外星人等非我族類，而展覽即是關於人與陌生人、與非人的相遇，也是不同意識形態的碰撞與交流。[39]一般我們會把這些視為威脅，但是這裡面反而提供正面的改變可能性。

（三）高美館「太陽雨」

「太陽雨」策展人片岡真實於開幕致詞時表示，台灣溫暖潮濕的氣候與東南亞一帶相類，在族群上，台灣亦是南島語族分布範圍的最北端；而追究歷史，第二次世界大戰期間，台灣與東南亞亦被日本方面歸入「大東亞共榮圈」的範圍，並在戰後捲入冷戰體系之中，直到今日仍處於轉型正義的陣痛期或後陣痛期。[40]

高美館的助理策展人柯念璞在〈東南亞藝術史的比較及交錯〉文中，用幾種角度來闡述東南亞藝術的特殊性：

（1）新加坡藝術史學者薩巴帕迪（T.K. Sabapathy）在其所 1996 年新加坡美術館策劃的展覽「現代性及其超越：東南亞藝術的主題」專文指出，東南亞藝術家的寫作沿著國界的界限發展。在東南亞，邊界並非在於國族國家的界線，而是不斷建構自身與他者的區隔象徵。東南亞的地理政治性反覆刻印著區域的殖民歷史變遷，自英國佔領馬來半島、緬甸及北婆羅洲，荷蘭佔領印尼，西班牙和美國分別佔領菲律賓，法國佔領印度支那等。還包含冷戰時期至 1990 年代獨裁國家崛起至後獨立時期，1967 年東南亞國協的建立等，地域性在其歷史更迭及事件中不斷反覆被再次定義。[41]

（2）東南亞藝術更適合用民族誌的方法來研究。東南亞藝術史研究之先鋒歐康納（Stanley J. O'Connor）書寫時所經常使用的詞彙「相遇」（encounter），標示東南亞藝術史以民族誌及其人類學探究跟根源及想像之間的研究方法。在教授東南亞藝術史時曾強調生命經驗的重要性，爾後藝術史學者泰勒，明確地以民族學方法書寫藝術史欠缺的部分。她在其東南亞研究嘗試思考以「民族誌學者」取代「藝術史學

39　同前註。

40　柯念璞，〈東南亞藝術史的比較及交錯〉，《藝術認證》，86期，網址：https://medium.com/%E8%97%9D%E8%A1%93%E8%AA%8D%E8%AD%89/%E6%9D%B1%E5%8D%97%E4%BA%9E%E8%97%9D%E8%A1%93%E5%8F%B2%E7%9A%84%E6%AF%94%E8%BC%83%E5%8F%8A%E4%BA%A4%E9%8C%AF-2db8fd9268fd。

41　同前註。

家」來認識東南亞藝術。主張民族誌賦予藝術人性、主體性及其能動性,藉此把藝術從物態與客體性以及物與分析性當中抽離出來。[42]

(3) 蘇邦加在 1990 年代提倡以多重現代主義的理解討論印尼藝術之系譜,其脈絡和論述基礎便和歐美現代主義有所區別。1995 年蘇邦加策畫了以「不結盟國家的當代藝術:國際藝術的多元統一」為題的展覽,強調了聯合一致以同佔優勢地位的地緣政治和藝術軸心相抗衡的可行性。另外也強調處於集體脈絡下的道德觀念以及敬畏與覺醒的感受比「個體取得進展與突破的潛能」和前衛主義(avant-gardism)更加重要,成為另一得以勾勒出這些在東南亞與歐美論述進行的相互辯論之參照[43]。這是一個需要用非常不同的方式研究的巨大寶藏。

做為一個總結:在許多方面,該東南亞是一個不斷變化的歷史時刻,並非僅止於由地理文明和文化連貫性的概念所驅動,而是以一系列具體的行動、互動和歷史事件之沉澱的形式來看待東南亞之地理位置。藉由藝術實踐在諸國之間的歷史、冷戰經驗、個人與集體的感性之間,尋找歷史中行動和共感的方法呼應著東南亞各國之中不斷辨證之美學思想傾向,及其所映射之共同體之思考。[44]

透過這個展覽以及柯念璞的這篇研究論文,對於如何進入「東南亞性」的方法學有一個基本的認識。簡單地說,這是一個需要用非常不同於西方的方式個別的研究才能進入的巨大複雜文化寶藏區域。

(四)高美館透過「太陽雨」的藝術教育扎根

高美館團隊為台灣版本的「太陽雨」訂立了四大標的,透過當代藝術的視點,讓展覽不僅止於展覽,更是對於東南亞進行立體且全方位認識的教育機會:(1)從南到北擴散特展能量;(2)了解我們身邊的新住民:以教育推廣的角度,讓台灣社會再次認識身邊來自東南亞的移工、留學生、家庭成員的文化背景;(3)多樣態的當代藝術體驗;(4)廣邀新住民籍文化大使:邀請來自東南亞各國、在台灣生活的新住民,以「當地人」的視點,向台灣社會提供對於故鄉文化的解讀與分享。[45]

高美館館長也強調,多年來,台灣社會對於東南亞這個超過 6 億人口的區域,

42 同前註。
43 同前註。
44 同前註。
45 同前註。

持續討論著南向或是新南向的佈局。然而討論所聚焦的，仍然關乎政治和經濟的面向居多。對於這些鄰國在文化上和台灣的關聯，台灣社會始終停留在片段認知的狀態。[46] 顯然館長把「太陽雨」視為對於東南亞進行立體且全方位認識的絕好教育機會，這也是非常符合新南向政策以「人」為核心的重點。但是對於非常不同於我們所熟悉的人的人的了解，更顯得是非常困難的課題。

至此，我們終於了解東南亞是這麼的複雜，我們對他的了解是多麼不足以及表面！

結論或問題意識的提高

首先觀察蔡英文總統近年的「新南向政策」東南亞藝術交流文化交流目標：

短程目標：熟悉各國文化資源，於目標國家建立藝術人脈並探查可對接之交流方案；接觸我國東南亞新移民社群及認識台灣的東南亞社群及文化，培養多元文化觀點。

中程目標：建立交流互訪機制，於臺灣及東南亞進行交流或推薦藝術家駐村互訪；提升國人認識東南亞文化之鑑賞力及熟悉度；進行公私部門文化機構互訪交流；促進東南亞藝術家認識台灣，進一步以台灣元素作為創作或合製題材。

長程目標：持續於東南亞國家進行台灣藝術展演及交流，以文化串接台灣及東南亞社會；建立自官方到民間定期交流管道。[47]

這個架構重點放在多元交流認識合作的方面，並透過文化建立從官方到民間的交流管道。

我們也看到了「打開—當代」所發展出來跨國的藝術空間共生關係的模式，已經深得國際的讚賞，似乎有必要讓這樣的模式能發揮更高以及更廣的效益。重要學者高森信男在 2016 年 12 月所寫的〈如果台灣真的出現了所謂的國際／南向藝術策略〉文章中提到：

當我們討論到台灣如何做為區域整合者的角色時，台灣反而應該思考自身的視覺藝術及社會發展環境，可以為亞洲區域帶來什麼樣的具體利益？而相比於日本、韓國、中國、新加坡及澳洲等國，我們又可以帶來或促成何種不同的價值觀呢？「從

46　同前註。

47　高森信男，〈如果台灣真的出現了所謂的國際／南向藝術策略〉，「ARTouch」，2016.12.21，網址：https://artouch.com/art-views/content-4734.html。

我們要什麼？」轉化為「對方為何要我們？」將會是策略參照點上最基本的價值轉換。[48]

若我們試著自我摸索台灣藝術及社會環境的潛力，許多從務實層面開始建立的可行性，是有被開啟的可能性。舉例來說，台灣社會相較其他亞洲國家，幾乎沒有針對創作者的審查和干涉，若能積極促成台灣做為亞洲區域中「違禁作品」的發表、出版及流通平台，台灣即可在短期間內塑造出不同於其他亞太國家的交流策略和價值體系。[49]

關於整合區域論述思想和藝術史研究生產的問題：台灣視覺藝術領域的論述深度及社會所提供的自由言論平台，本應讓台灣有充足的客觀條件來建構亞洲地區的思想及論述平台，但礙於內部主動性之不足，台灣藝術圈並未在亞洲完全發揮其潛力。這些內容偏離當代藝術核心活動的主流討論議題，但是卻對於亞洲各國如何跨越國別的侷限，進而進行集體的知識整合及創造，有著關鍵的位階。[50]

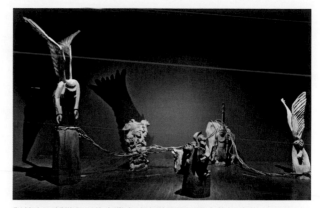

對於客死新幾內亞的台灣高砂步隊原住民戰士的招魂儀式以及巨型木雕作品，是一種更為直接的透過共同的犧牲者身分來強化被分開的南島語系族群的親密關係。

相關儀式的錄影檔案。我們這些來的人是您們的孩子。這些戰死的原住民族阿公們靈魂去了哪裡？或許我們可以打造一對翅膀讓已逝的靈魂乘著那一雙鳥羽的翅膀從南十字星的星空下返回，讓那些仍然在世的生者能夠安慰這些已逝的靈魂。

相關儀式的錄影檔案。都蘭部落的希巨，蘇飛，用鏈鋸和思念的心在異鄉琢磨高砂的翅膀，新幾內亞的 Papa David 用傳統工具和記憶的故事，在故鄉再現新幾內亞的挑夫。透過這樣的儀式，兩邊的祖先後代帶成為一體。

48　同前註。
49　同前註。
50　同前註。

而在面對缺乏台灣留學生的東南亞及南亞時，在地即時訊息的輸入和長期在地網絡的建立，將成為另一項尚待突破的工作。在無法仰賴官方駐外單位的現實條件下，如何另闢路徑，培養長駐當地的學生、研究者、策展人或藝術家，將會是個嚴肅的挑戰。[51] 這些文字當然主要針對掌管文化交流補助的文化部。

吳牧青 2016 年 12 月所寫的重新檢視文化部「翡翠計畫」與國藝會「七大網絡發展平台」的文章中，他首先批評的量化的評鑑：我們必須得質問，在東南亞交流的政策評比重點，為何徒然只剩「數量」？接著他一方面讚美 2016 年 7 月，一場由打開主辦的「TEMPORARY：台灣──東南亞藝文交流暨論壇」，既非文化部亦非國藝會主／協辦，但與會的國內和東南亞策展人的交談更為直接深入。他透過星馬策展人位於台灣想像的東南亞核心，反提出更多「去形式化」的自問與質疑。來批評一種為為滿足版圖思考的「為完成交流而交流」並質疑「這樣的網絡能否裨益每個獨立的空間？[52]

他認為國際文化交流應有更多元的做法，他提出華僑學生回東南亞即國際的「迴返故土」案例：兩位已躍然國際影壇或流行音樂市場的人物可做參照：一位是緬甸華僑出身、赴台學院進修、重返家鄉挖掘幽微故土文化認同的趙德胤，另一位則是馬來西亞華裔、同樣赴台求學、在推敲東南亞跨文化的黃明志。不是思索東南亞的國際，而是迴返故土，卻為他們打開創作生涯的敲門磚。[53]

另外他也提出在國內也可以創造東南亞國際交流的「內國際」案例：近十年間，稀有的幾次當代藝術計畫，如 2006 年「燕子之城」、2011 年饒加恩〈Thaïndophiliviet〉與〈REM Sleep〉，以及藝術公寓（陳斌華）於晴光市場的「金萬萬藝術公寓」，這幾個計畫均是質樸地照向這土地裡的「內國際」，同樣卓然有致。[54] 這當然可以補足在美術館內部進行的東南亞國際交流的力有未逮。這類的展覽之後就比少見了。

最後還提出大哉問？藝術文化的國際交流，究竟它的目標設在期許解決藝術問題，還是現實問題？還是更為虛幻國際問題？[55] 這確實是個問題，如果依據本文第三部分我們所理解，東南亞的藝術問題和現實問題的關係是非常接近的。

51　同前註。

52　吳牧青，〈重新檢視文化部「翡翠計畫」與國藝會「七大網絡發展平台」〉，「ARTouch」，2016.12.9，網址：https://artouch.com/art-views/content-5089.html。

53　同前註。

54　同前註。

55　同前註。

4

藝術與地方創生的共生與區別

前言：藝術與地方創生的共生與區別

農村社區中的藝術生產性
——從屏東米倉藝術家的「土地辯證」談起

本展策展人李俊賢談到，現時台灣的標題性策畫展傾向於「都會性格」，從「藝術多元發展」彼此互動辯證的角度而言，台灣實在需要有更多跳脫中心都會觀點而策畫的主題展覽。事實上，這個展覽的核心力量來自於「米倉藝術社區」的理想。這個團體以竹田車站為中心，積極規畫和促成「鄉村型態的藝術聚落」，整個計畫基本上由具有自覺的地方藝術家、文化人士、鄉代、民代等所強烈提出希望善用土地原生的豐富現有資源，和位在火車站前整修不久的「驛園特區」，以及四周臨時性的硬體設施，包括米倉、工廠、農舍、民宅、學校等空間，主動聚集藝術家來從事研究、探討及實驗創作，希望讓這些創意的激盪和交流，能為地方注入新的想像活力，也歡迎外來的藝術家及群眾吸取大自然土地的精神與客家村落特有的動力結構，彼此對話，將相互的影響帶給生活及藝術另一番的反思。一切的故事就從這開始。這和我們現在所熟悉的藝術節非常的不同。

植樹／植人：偏鄉破裂土地的修補與再生
——嘉義縣東石鄉「後植民計畫：社區生根創作」的結構性整體觀察

因為實際生態危機以及防災問題而啟動的植樹運動當然還在持續進行，「後植民計畫：社區生根創作」策展人就住在屏東、並且在附近台南藝術大學擔任教職，因此有很多機會帶領學生在此實習等，這些都是有利於持續發展這一類型的藝術介入社區的客觀條件。我對這個貌不驚人的「後植民計畫：社區生根創作」有很高的評價。「生根」這兩個字可不能隨便用的，在一個迫切地需要生態復育、產業轉型，又人口老化、人口流失的偏遠區域，必然需要有更多新的人民，它需要持續的內外的相互合作相互學習。這個「後植民計畫：社區生根創作」啟動了這樣的持續的過程。相關的計畫現在還在持續。

獨特的澎湖內海地景復育計畫
──「冽冽海風下──2018 澎湖縣內海地景藝術祭」的觀察

澎湖的核心地帶可以靠各種的節慶活動來帶動區域的經濟發展，這是可以理解的，也是必要的。但是如何同時保育澎湖特有的自然以及人文資源？另外其他邊緣地帶，在這樣的開發方式下，除了觀光景點外，邊緣的社區裡一片沉寂；離島的小學因招不到學生，也關閉了；許多過去繁榮的村落因部隊撤走，商店也跟著關門了；社區裡出現了很多新面孔，新移民到了舊社區，新的文化沒有出現，舊傳統卻出現斷層。「冽冽海風下──2018 澎湖縣內海地景藝術祭」是為了配合 2018 世界最美麗海灣嘉年華活動而規畫的一個藝術節慶項目，但是這個非常專業並具有理想的策展團隊的整體思考以及操作方式，特別是在小門嶼沙灘延伸到整個社區的三組作品，以及在那個區域所進行的持續的關於小海島農漁業地景的復育工作，特別值得我們深思以及學習。

召喚正濱漁港老靈魂的一件作品
──關於基隆正濱漁港邊那堆裝魚貨的舊保麗龍盒

基隆港都是一個經歷過坎坷命運的城市，而正濱漁港可以說是一個縮影，但是基隆港以及正濱漁港都是非常適合發展觀光的場域，連續舉辦好幾次「潮藝術」藝術節，正是一方面進行觀光行銷也在過程中不斷增加觀光內涵的手段。就一般的規畫，在展區關鍵位置應該會有一件漂亮醒目的地標性作品，但是由得過台北獎的藝術家王煜松所創作的〈一層層──丘陵，集散地，漁網，漁貨，鳥，港口〉的作品卻顯得太隱形、太深沉、太複雜。在這種情況下，我被邀請前往協助來說明這件作品進入的方式。實際上這件作品非常巧妙的運用被列舉的各種要素，傳達了漁港的過去現在未來。如果透過位在展覽路線開始的第一件作品而對正濱漁港有一個較全面理解，會讓整個展覽的意義更加的深厚並且永遠難忘。

深海升起的群山奇岩跨文化城市
──談花蓮國際石雕藝術節與城市發展的關係

做為一個石雕的故鄉的花蓮，做為石雕藝術節的故鄉的花蓮，確實不能夠以石材代工加工出口產業的身分，也不能以引進大量外來石雕藝術品的方式來維持石雕的

故鄉、來確立石雕藝術節的正當性，就像這一屆非常精彩的花蓮城市空間藝術節一樣，只靠大量的外來的街頭表演藝術來撐起好客的節慶城市的美名。更重要的是培育更多的在地但又跨文化的、更具創造性的石雕或混合材料的藝術家社群，以及將石雕或混合材質的、在地但又跨文化的藝術創造性地連結到悠閒好客的生活空間的藝術家社群，這時更重要的是異文化碰撞後的不斷創造，花蓮是一個從深海升起的群山奇岩以及跨文化共生的城市，上述的因素應該被連結為一個整體。

「島嶼隱身」指的不光是花蓮
──針對台北當代藝術館特展「島嶼隱身」的延伸思考

台北當代藝術館與花蓮縣文化局及策展人田名璋合作，分別規畫「石雕花園」、「角落藝術群」和獨立創作者展區，參展藝術家包括深居東部的藝術家，與外地來來去去求學的青年創作者。這裡面有明顯的為花蓮建立關係人口的策略。布置在當代館廣場的「石雕花園」，其實是花蓮石雕藝術節的巧妙行銷手法。更重要的是「島嶼隱身」策展論述中提到花蓮人看待自己的方式：「這個展覽並不滿足於只是呈現做為一處淨土的花蓮，花蓮人所面對的許多特別的條件在花蓮人的人心中會喚起一種要求對對象予以整體把握的「理性理念」來掌握和戰勝對象，從而對於對象的恐懼、畏避的痛苦，轉化為對自身（即人）尊嚴、勇敢的肯定而生快感。」這哲學／美學態度正是構成花蓮性的關鍵特質，也是花蓮給台灣的最大禮物。這個自覺非常重要的，因此他們的藝術社群會有不同於其他地方的特質與成就，特別是他們的藝術節總保留了某種的批判性與對抗性。

沁入府城安靜巷弄的驚世駭浪
──談李俊賢在台南絕對空間的個展「海波浪」

我在這個展覽中看到了：1. 像海魚般在海洋湍流間悠游自在的身體經驗，2. 蘭嶼島／巴丹島隔海的親密又衝突關係，3. 瞬間襲來吞噬高雄的一切如鬼魔般的瘋狗浪，4. 港口不同船員與酒家女間的不同情慾，5. 水車／美女／螺旋槳／浪花／跳躍的大飛魚，6. 二次世界美軍飛機轟炸軍艦岩的故事，7. 外來勢力進入高雄的兩種不同形態，8. 騎著摩托車的達悟之眼文化觀察之旅，9. 海邊無人廟宇及閒置的魚塭產業地景，10. 荒涼海邊破敗觀海亭以及聖化的海洋。這是李俊賢生前的最後一個展覽，我在展場與他有一些交流，並且問了很多問題，但是他都沒有回答，好像這些

都是愈來愈被淡忘的高雄的 DNA。它已經被另一種思維的建設或討好大眾的藝術節所替代。

高美館兩種對於高雄城市的想像
——以「靜河流深」、「2017 高雄國際貨櫃藝術節」及相關展覽為對象

這篇文章以「2017 高雄國際貨櫃藝術節」、2017 年同時在美術館中展出的「老而彌新」，以及 2018 年由台灣建築領域啟動的「起家的人 HOME 2028」等的展覽群來交叉理解「靜河流深」這個奇特的展覽。當然，當然我知道在所有展覽背後，又有一個更大的背景——高雄港市合一之後的高雄亞洲新灣區的發展藍圖。「靜河流深」的策展人也是高雄市立美術館館長李玉玲博士，她擔任高雄進入重大轉型期的美術館館長、擔任美術館改制為行政法人後的首任館長，那是因為她個人獨特且完整的經歷與能力。館長的專業能力以及其角色任務，也都直接表現在對於高雄市立美術館內外空間整體規畫，以及幾個急於預告高雄港市未來發展，以及努力進行各種跨界人力與資源整合的重要展覽上。

竹圍工作室 25 年歷程的文化觀察

竹圍工作室的發展其實有兩條軸線，一條和解嚴後藝術界急於借鏡國外案例帶動藝術生態變化的想像，以及與國家相關政策需求關係密切的各種前期研究等的巨大的跳躍式的線條有關。而蕭麗虹算是半個外國人，有國際貿易實務經驗以及視野，本身對於世界進步潮流的體驗，以及透過比對而了解本地需要，同時又有熱情以及強韌的意志力才能有持續的開展。另一條比較斷斷續續，基本上和推展地區水域生態環境藝術有密切關係。1994 年竹圍工作室參與「台北縣第六屆美展：環境藝術」，2002 年啟動「城市與河流的交會——竹圍環境藝術節」，其中最重要的是 2010 至 2011 年樹梅坑溪環境藝術行動，是竹圍工作室第一個以生態為主題的藝術行動計畫，奠定工作室在生態藝術行動計畫典範，生態議題做為工作室的關注重心，也在此有了階段性成果，並持續累積發展。至 2013 年後，工作室才有明確定調，將藝術駐村與生態議題結合。基本上竹圍工作室協助政府推動好幾項的藝文政策，竹圍工作室經常是政策的先行者、倡議者、前期研究者，以及在政策熱潮過了之後仍然維持日常的持續的實踐者。

從虛化到再實體化的地圖——展覽／節慶／策展團隊在此過程的角色

在多重國家社會需要下，使台灣的藝術直接面對不同的轉型正義議題、直接面對邊緣地區已經到達國安層級的嚴重人口流失問題，以及面對某些城市鄉村不得不進行產業轉型、地方創生，以及防止年輕人大量流失的危機，這一些非常實質的問題，卻可以和前面幾種更為政治意識形態的問題或焦慮融為一起。以上各種問題並不是那麼容易處理解決，但是藝術節慶甚至大型主題展，卻是可以讓某些政策企圖或關懷等變得可感。現在要問的是，對於這種圍繞在政治正確性的「總體藝術」狀態中，還留有多少的留給面對真實以及批判、抵抗的空間？以及慢慢地做更基礎的深耕的工作的空間？在這個方向上，我特別對於花蓮藝術社群的持續努力以及所逐漸發展出來的方法有相當密集的觀察，當然也包括了當地政府的包容度的觀察。

農村社區中的藝術生產性：從屏東米倉藝術家的「土地辯證」談起

前言：從「怕被遺忘」到「提高生產力」的思考

一個「展覽」如果沒有留下畫冊等於沒有展出過，這句話也許不夠嚴格，但是卻有幾分道理，試想在訊息這麼多，「遺忘」這麼快的台灣社會中，一個「展覽」如果沒有留下畫冊的確很快就會被「遺忘」。用一個更嚴格的說法，如果一個「展覽」沒有在更大的時空軸線中有更長的延續和擴散，就算有畫冊，也是一樣要被淹沒在大量的「展覽檔案」之中。

要解救一個「展覽」至少有兩種方式，第一種就是當這個「展覽」自覺或不自覺地站立在一個當下生態發展的軸線中的關鍵位置時，它是很不容易被「遺忘」的，只要這個軸線還正在展開；另一個方式就是要有人去整理零散的「展覽」之間的關係，使得原先未察覺的內在關係被察覺，重新放在一個大脈絡中被關注。

但是，只從不會被「遺忘」，或是從「遲來的公義」的消極角度來看待都是 不夠的，我們要用更積極的，使展覽參與到整個藝術文化「存有主體」的自我生產及調整的角度來看才是重點。也許，這樣的觀點正確，卻是不實際與緩不濟急。

假如一個重要的展覽，因為位在窮鄉僻壤，參與的專業人士太少、報導不多，又只限於地方版，它大概就幾乎等於沒有在藝術的領域中發生，還根本談不上被「遺忘」，就算有了「遲來的公義」也不會有什麼實質的效益。

我就是用這種角度來看待一個非常重要，卻因為發生在屏東鄉下，而無人討論的「土地辯證」專題展，希望把它放回到它參與以及推動的更大範圍計畫之中，不光是要還它一些公道，更主要的是希望這個展覽與不同場所和不同時期的各種相關展覽和活動，交互產生一種更大的「藝術的生產能量」。

講到「藝術的生產能量」，我們立即會碰到另一個流行但從未被嚴格討論的「藝術產業化，產業藝術化」的口號，藝術展覽的「生產能量」當然會與「藝術產業化」有關，因為所有具有影響力的「作品」，都會變成「崇拜物」，都會變成高價位的

「商品」，所有新奇的大展都會變成嘉年華會，並刺激周邊產品的消費慾望，但是如果太強調這立即的「藝術產業化」，那無疑的是一種殺雞取卵的行為。

其實「土地辯證」專題策展的「藝術的生產能量」，還須提到屏東竹田「米倉藝術家社群」，但是這股更全面的、緩慢的、自然的，將會活化當地農村社會的「藝術生產能量」正遭受到急功近利的「藝術產業化」流行觀念的阻礙。

這篇遲來的文章其目的就是要讓這個展覽以及這個展覽背後的能量，不要被遺忘，不要被模糊化，甚至是被阻礙，而失掉了它原就已經具有的更高層次的「藝術的生產力」。其實「評論」最大的功能不是品頭論足，批評一頓了事，而是協同促成「精神價值」的生產，這些「精神價值」也都會再轉變為「商品價值」但秩序不應該被倒轉。

從台灣「藝術主體性」到「土地辯證」的思考：

「土地辯證」的策展人李俊賢，並非第一次策畫這類的展覽，台北市立美術館「一九九六雙年展──台灣藝術主體性」中的「視覺思維」部分，就是他的作品，並且策展人還提出了很長的一篇文章，闡述藝術家的創作與當地的「色彩質感」、「形與圖式」、「空間結構」、「時間與歷史」、「地域族群」以及「資訊媒體」等形式之間的密切關係，言下之意，所謂台灣的「本土藝術」，應該從這些細微的參考項來檢驗。在那次展覽中，策展人也特別選出大量南部藝術家作品與台北都會藝術家作品做對照，以實例證明了藝術生產的環境影響了藝術的創作，而「土地辯證」無疑是當時的觀念以及企圖的延伸，而這個極為細緻的「土地辯證」的美學與人類學的思考，也只有在竹田鄉「德昌碾米工廠」及周邊的倉庫、廠房群的具體歷史空間，以及「米倉藝術家社區」的成立，才有可能發展出來。

在「土地辯證」展覽論述中，李俊賢談到：現時台灣的標題性策畫展傾向於「都會性格」，從「藝術多元發展」彼此互動辯證的角度而言，台灣實在需要有更多跳脫中心都會觀點而策畫的主題展覽。屏東縣竹田鄉「德昌碾米工廠」倉庫空間多半閒置，現存建築本身已經見證了台灣近數十年的農村歷史社會變遷過程。現存空間的時空意義，加上業主願意提供空間以做為大型策畫性標題展展場，若能將現有空間妥善規畫，策畫「非中心都會」型的展覽，則可謂「水到渠成」的將現成的竹田工廠倉庫間的時空意義充分發揮。在此，在主、客觀因素均成熟且齊備的狀況下，乃有策畫「土地辯證」展覽的構想。

自清朝年間開始，竹田已為周圍稻米集散中心，至日據時代末期，乃有碾米廠倉庫的興建，在民國 60 年代後，在台灣由農業轉型為工業社會的時代潮流中，竹田亦跟隨時代潮流而進入較精緻的食品加工業階段。進入民國 80 年代後，台灣農產加工進入資本集中大規模生產階段，竹田的廠房不足以應付新的生產方式，乃外移至外地的工業區，原有工廠倉庫乃暫時閒置。廠房群空間形式、內部結構以及設備的發展演化過程，無疑是台灣傳統農業發展過程的具體縮影象徵，亦是台灣土地使用方式的種取樣剪影，用以做為一個台灣近代「人與土地」之關係的觀念檢測點，無疑是適切的；而選定竹田米倉廠房群空間策畫與台灣人「土地感」有關的展覽，應該是具有一定意義的，特別是已經有一群藝術家生活在這個地方，希望與這裡產生一種生產性的互動的時候。

「米倉藝術社區」的理想、展覽 與作品的印證：

這個團體以竹田車站為中心，積極規畫和促成「鄉村型態的藝術聚落」，整個計畫基本上由具有自覺的地方藝術家、文化人士、鄉代、民代等所強烈提出希望善用土地原生的豐富現有資源，和位在火車站前整修不久的「驛園特區」，以及四周臨時性的硬體設施，包括米倉、工廠、農舍、民宅、學校等空間，主動聚集藝術家來從事研究、探討及實驗創作，希望讓這些創意的激盪和交流，能為地方注入新的想像活力，也歡迎外來的藝術家及群眾吸取大自然土地的精神與客家村落特有的動力結構，彼此對話，將相互的影響帶給生活及藝術另一番的反思。

此次「土地辯證」的展覽中邀請外來藝術家的方式，已經非常清楚地反映了藝術社區的理想，例如：這次參展藝術家中包括了本地藝術家有七位，駐地藝術家有四位，邀請的外來藝術家有十二位。

邀請的外來藝術家的作品勢必與這「土地感」的主題有關，但是與本地空間的對話有多深，可以不必去深究，但我們不必否認，這些外來的短暫能量也會對地方有幫助，雖然不太大，但是，我們可以從「在地藝術家」以及「駐地藝術家」對於空間的互動，以及這個「展覽」或這個「米倉藝術社區」對於當地影響的觀察，就能理解這些藝術家在這裡「生產」出什麼東西。「生產」不是多出了一件毫無關係的「物品 」，而是「生產」出一件以前沒有，且能再「生產」其他新事物的「能量」以及「過程」，以此「持續的互動」是很重要的。

「作品」與「展覽效益」的印證

（一）在地藝術家部分

許興旺〈秤斤秤兩〉：這是一件有關當地社
會觀察的裝置藝術，一個舊式的大型秤台四周，
圍著七張非常高大的台灣板凳，之間有一些高低
的差別，似乎象徵了坐在其上的人物其社會地位
與實力，每張板凳下，各掛著一支秤，鉤子上掛
著帶有漫畫趣味的頭像，似乎在表面上融洽的飯
局中，以及在正式的競爭之前，暗自估量自己的
斤兩，以便巧妙地出招、應對。這其中暗藏為了
私利而斤斤計較、勾心鬥角的意味。這件作品使
用的材料、造形、器具和整個的象徵系統，都是
非常具有台灣鄉鎮性格，極具揭露社會問題的功
能，但形式上又具有高度自足的樸實美感。

許興旺〈秤斤秤兩〉。這是一件有關當地社會
觀察的裝置藝術，一個舊式的大型秤台四周，
圍著 7 張非常高大的台灣板凳，每張板凳下，
各掛著一支秤，鉤子上掛著帶有漫畫趣味的頭
像，似乎在表面上融洽的飯局中，暗自估量自
己的斤兩，以便巧妙地出招、應對。

戴秀雄、賴新龍〈版塊位移〉：這是兩人合作的裝置藝術作品，六部架得非常
高的電鋸，雖然鋸片已經換成紅色的塑膠片，但是轉動時所發出的咆哮聲，讓人頭
皮發麻。在下方的每一個鋸台上，各放著「六堆」——六個客家聚落的地圖，地圖
上畫了許多糾結的圓圈，可能是原始聚落的型態，這個聚落被上面的電鋸切割得四
分五裂，並且隨意地錯置，這件作品邀請觀眾玩拼圖遊戲，至少在遊戲中意識問題
的嚴重，以及努力去恢復六堆原有的團結關係。這件作品反應了藝術家對地區的了
解、關心以及期待，也希望感染到所有參與的觀眾。

黃智乾〈做不做都有關係〉：透過四個大型木盒子中土地狀況的模擬，呈現屏東
地區完全乾枯的農地，凹地水窪中的水已經乾枯，剩下的一棵樹也已經完全乾枯，
沒有生機。這乾枯不是由於自然地理的不可抗拒因素，而是由於人類對於土地過度
短視的索取，而遭致無法彌補的耗盡。繼續向土地索取將會引起整個生態的破壞，
但是不這樣做又會讓生產及財富急遽的低落，這是個兩難的決定。

張新丕〈豐碩、生產帝國〉：他將幾個用稻草所編成的巨大商業標誌，掛在站前
「驛園」的幾棵椰子樹上，「團草結」是以前鄉下燃料的主要來源，也是「稻米」
另一項相對地極為低的「附加價值」。作者將這已經過時的低經濟作物——稻米的
低附加價值的剩餘物——稻草，編成象徵豐衣足食，如商標般的巨型標誌，並在其

左・戴秀雄、賴新龍〈版塊位移〉。這是兩人合作的裝置藝術作品，6部架得非常高的電鋸，雖然鋸片已經換成紅色的塑膠片，但是轉動時所發出的咆哮聲，讓人頭皮發麻。在下方的每一個鋸台上，各放著「六堆」──6個客家聚落的地圖，地圖上畫了許多糾結的圓圈，可能是原始聚落的型態，這個聚落被上面的電鋸切割得四分五裂，並且隨意地錯置。如何恢復六堆原有的團結關係？

右・張新丕〈豐碩、生產帝國〉。這件作品傳達了舊時代「農業帝國」的沒落，以及希望將低附加價值的農業資產，例如：稻米種植、養豬、檳榔種植等，透過藝術能量的介入，轉化為具高附加價值的文化觀光產業，就像廢物般的稻草，經過藝術家的創意，變成了大企業的商標。

中放置了稻米、豬、檳榔等的符號。這件作品傳達了舊時代「農業帝國」的沒落，以及希望將低附加價值的農業資產，例如：稻米種植、養豬、檳榔種植等，透過「藝術能量的介入，轉化為具高附加價值的文化觀光產業，就像廢物般的稻草，經過藝術家的創意，變成了大企業的商標。

劉高興〈十五的祕密〉：裝置作品包含了三組圖象：第一組是早期農田耕作的情景，包括插秧的動作和插秧機器的造形，以相片呈現，據說作者把檳榔的種子藏在插秧機中，代表了檳榔種植對於稻米種植的取代。第二組是十五棵平躺著的乾枯檳榔幹，中央那根樹幹漆成白色，其餘分別漆成兩組彩虹七色，顯然各具有特性，但又能融合為一體的象徵；樹幹上各挖了十五個洞，並在裡面種了觀賞用的耐蔭植物。第三組是相對於十五根樹幹的十五種不同的泥土，及把不同的泥土又混和成一種泥土的意象。檳榔、泥土與十五的神祕數字的組合，似乎想傳達包含了從稻米，到檳榔，到藝術或觀光產業，可能轉移的歷史辯證痕跡，以及強調社群之間內在團結、融合的期待，當然也傳達了綿綿不絕的與土地相互依賴的強韌養豬業所有相關的影像呈現在這生命力的信仰。

（二）駐地藝術家部分

陳聖頌〈鯉魚山傳奇〉：與黃智乾的作品〈做不做都有關係〉一樣，是一件很像

大地模型的裝置，在乾巴巴的山間平地上，分布著灌溉水道，水從像一個大鯉魚頭的口中流出，滋潤著這塊乾地，似乎，這塊乾地沒有天賜的泉水，就完全無法種植，並且不適於人居住。大鯉魚有它的神話淵源，據說到了春天動情期，屏東鯉魚山泥火山會流出水來滋潤大地，而那些像山的造形，其實也像是一些村莊聚落或聲色場所，因為裡面透著閃爍的舞廳專用的七彩霓虹燈，這裡交融著原始生殖的地母的意象，以及鄉村都市化之後的慾望以及享樂，這些豐富的意象均統一在質樸泥土的色調之中，或許傳達的不一定是質樸，而是乾枯的農地，原始的農業鄉村已經逐漸改變其產業模式，都會的消費模式已經滲入到這質樸的農村。一個靠天吃飯，而天也不太賞飯的時候，或是農業已經不具競爭力的時候，應該如何自處？難道只能粗糙地轉變為聲色的產業？這件作品其實暗地裡提出了一些問題。

張美陵〈豬人豬面不豬心〉：竹田曾經是台灣重要的豬隻養殖地，把原始的養豬業所有相關的影像呈現在這個舊飼料工廠的脈絡中，更呈現了台灣曾經經歷過的克難及低度開發的時代風貌，這作品顯然具有高度再現歷史場景的功能。但是這個豬的系列攝影裝置，仍然透露了對於生命的關懷，在飼料工廠的廠房以及生產機具的環境中，她很巧妙地將豬的生、老、病、死、慾望，以及做為人的食物鏈下游的低賤身分，傳達得真實、直接、生動有力，由於這些大尺寸的相片與環境的巧妙搭配，使得這個飼料工廠頓時變成了農地、養豬舍、屠宰場，讓人聞到尿、糞、餿水、騷味、血腥以及潮濕的黑色腐質土的朽霉味。

透過「弱勢豬群」極端處境的整體呈現，更能讓人對於無法面對的複雜及殘酷的人世間有一個整體及深入的理解。

李明則〈竹田山水〉：這件繪畫性作品的內容取材自竹田鄉的一些相關宗教建築及族群，例如忠義祠、福德祠、基督教、道教、佛寺等，與最早來此開墾的平埔族、客家人、漢人、外省人等。也許表現形式並不是那麼地出人意外，基本上是沿用藝術家以前帶有神怪氣氛及古裝漫畫風格的繪畫形式。倒是這一次的繪畫作品不畫在紙上，或是畫布上，他將這些內容畫在火車站前大道旁的整片牆壁上，並與路邊的行道樹以及電線桿等融合在一起。除了將現實與虛構的界線弄得模糊，並連結了好幾個不同的時代，這種處理空間的方法很像帶有早期台灣味的 PUB 的裝潢品味，他將戶外的空間轉化成非常親切的休閒場所。這件作品具有直接的觀光效果，並且與當地具有高度的互動，民眾不光是前來看他畫圖，非常高興將當地的景物融入到作品中，還要求他畫這畫那。

石晉華〈高雄－竹田·鐵路印象〉：將作者從高雄來竹田車站一路上所看到的具體內容轉化為類似標語的集錦式作品，當然他加入了一些曲折處理。這些文字有些用國字，有些用注音符號，猛一看完全不知道指的是什麼，但是經過發音的過程，就能夠與當地的客家語發音連結上而被理解。如果你懂得客家話，所有現實生活中不可或缺的事情，以及鄉村中所遭遇到的快速變化，都在不起眼的文字中呈現出來，對於不懂客家話的觀眾，可能是一次講客家話的好機會。藝術家的這種手法，透過適度的陌生化，而達到更高的創造性參與，顯然產生了相當兩極化的反應。

這個展覽吸引了大約三萬人次的參觀人潮，並刺激了對於未來的想像，但是這些並不能平衡村民的質疑：例如針對石晉華的作品，有村民質疑：「講的是客家話，卻沒有人看得懂，展給誰看？」甚至有少數村民激動叫罵說是「文化侵略」、「拿藝術欺壓人」，揚言要放火燒掉布條，有村民激動地割掉布條。這件作品與當年鹿港「歷史之心」莊明旗的作品不可同日而語，其中進駐的藝術家有許多是願意長期居住的人口，可是反彈的方式竟然是類似的。

小結：被「過度期待」的藝術家社群

前些時候就聽到「米倉藝術家」的無奈與辛苦，最近剛好參加文建會評選「有機會鐵路藝術網絡」新據點的工作再度了解。在評審會中，沒有一個藝術家在場，米倉藝術家工作室大門深鎖，再看送審的簡報資料的示意圖，整個計畫的範圍非常大，幾乎是一個「多功能產業展示場」，而裡面的文字卻一直環繞在「藝術」之上，再詳看文字的內容，藝術家被賦予太多社會服務的使命，其中最重要的就是配合各種活動來振興當地的產業。如果這種需求是這麼地強烈與迫切，實際上應該找來幫忙的是很會辦活動的公關公司，而不是藝術家。

藝術家的聚落是自然形成的，簡報上也有這些字句，但因為有一大筆經費補助，以及一種被喚醒的對於未來的想像力，不加思索地完全把藝術家當做是振興地方產業的工具，無疑地會扼殺藝術家的熱情。

這批「米倉藝術家」的理想、熱情及低身段都是超時代的，如果就這樣被澆熄，那就太可惜了。這次「竹田火車站」倉庫沒有被選上，希望藝術家們不要氣餒，當地的相關人士，也許也要重新思考，讓這種藝術社區以緩慢及自然的方式發展，這一批常駐的藝術能量，對於一個老化的鄉村是非常重要的。

植樹／植人：偏鄉破裂土地的修補與再生
——嘉義縣東石鄉「後植民計畫：社區生根創作」的結構性整體觀察

「後植民計畫：社區生根創作」的背景

　　「後植民計畫」包括了兩個背景，一個是青年投入在地的運動地的發展趨勢，一個至陳泓易這個團隊在「後植民計畫」名下的幾個相關的藝術計畫間的有機的發展關係。

（一）投入在地的運動地的發展趨勢

　　最近發現一篇非常有趣的文章提到青年投入在地的三波浪潮：「台灣第一波青年返鄉潮主要是在 1990 年代。在解嚴的時代背景下，他們返鄉的目的，主要是希望透過重新認識及參與在地事務的過程，重新建立對自我身分和價值的認同。」「第二波青年返鄉潮則是在 2000 年之後，921 地震對許多在地產業活動造成巨大破壞，地方產業又因外移加速而面臨轉型困難或凋敝危機。」「第三波青年投入在地運動，則大概是自 2010 年之後興起，至 2015 年出現高峰」。[1]

　　第一個時期重點在於宣告態度立場，第二個階段重點在於大災害後的災難防治與災區重建，第三個階段的重點在於陪伴推動長時間累積的結構性問題的改變與後續的真正的成長。「宣告態度立場的藝術社會介入」、「大災害後的救助急難的藝術社會介入」，都還可以有一個可接受的時間範圍，而「陪伴推動長時間累積的結構性問題的改變與後續的真正的成長」，假如說同樣可以將其視為一件需要更長時間的藝術作品，至少它是較難以將其當作一件作品來感受。[2]

　　此外，這件作品要從哪一個時間點開始計算，要從那一個點之後開始當作具備一定的明朗的作品的性格與條件？而這件作品需要關注到那些脈絡？各種歷史緣起、各種直接間接協力的脈絡？

1　盧俊偉，〈第三波「青年返鄉」的崛起與告終？〉，《獨立評論》，網址：https://opinion.cw.com.tw/blog/profile/388/article/5974。

2　同前註。

「後植民計畫——社區生根創作」透過非常在地、非常務實、非常有經驗的嘉義縣鄉村永續發展協會的中介，建構了必須面對的人口老化流失問題、嚴峻生態問題以及產業需要轉型問題的東石鄉沿海社區民眾之間的交流、學習、合作的基礎條件。

（二）「後植民計畫」名下的幾個相關藝術計畫間的有機發展

　　早在進行東石鄉「後植民計畫：社區生根創作」觀察之前，本人就已經開始觀察了台北當代藝術館的「後植民計畫」，並寫了〈「後植民計畫」一發不可收拾的展覽〉的評論。其中除了這個展覽，還介紹「後植民計畫」展覽的前身「交錯的凝視：台灣的風景」。這個展覽緣起於策展人陳泓易及 Alice Mallet 在台灣阿里山的創作踏青時意外發現盛開的台灣原生種華八仙與其他植物，這竟然是家鄉花園裡熟悉的風景，於是產生了非常奇特的「交錯的凝視：台灣的風景」的思考。

　　這個展覽藉由建築、繪畫、錄像與裝置作品，在法國地方性的花園中，重構出台灣原生種植物的原生環境樣態，也就是試圖讓這些在法國花園中與其他可能也來自不同國家的樹木共生多年、已經同化融入在法國花園文化的台灣原生種華八仙與其他植物，重新接觸認識因為沒有在現場而錯過的故鄉台灣的整個自然人文生態的變遷。

　　而在當代館中展出的「後植民計畫」，就我理解，強調的是留下台灣不同殖民痕跡的不同風景類型。第一類是帶有傳統中國山水畫趣味的巨型數位風景投影。第二類是混合西洋、日本以及南洋風味的植物園，以及高度日本風格化的台灣風景明信片。第三類是台灣當代幾位藝術家的風景畫作，那是失去原鄉之後在心中所重建的

夢境故土。而洪天宇的風景表達的是不當開發而遍體鱗傷的山景。第四類以公路電影形式傳達在過度開發而殘破荒涼的台灣農村地景。第五類是在台灣生態殘破地區的大量以及長期有計畫的植樹計畫。

在「後植民計畫」展覽中，明顯的強調了透過植樹的修補觀念及行動，我們一定要用種樹來修補生態，其實還需要原先鄉村人口的回流、具有熱情及專業的外來者的進駐。不光要恢復舊日鄉村，更要實驗一種能夠適應新時代、由不同專長的人所組成的新鄉村聚落。這後者，雖然沒有在論述中強調，卻在實質的活動中傳達了，而在「後植民計畫：社區生根創作」的展覽及活動中，更是非常具體的在各方面的規畫中被呈現。

後植民計畫——社區生根運動的持續發展

「後植民計畫」源自於策展人陳泓易從 2003 年開始研究與實踐在台灣的生態熱點社區種樹，自 2010 年以來有許多藝術家與學生加入，迄今植樹超過 95000 棵台灣原生種樹木，範圍包括屏東霧台、高雄甲仙、雲林古坑與成龍溼地、嘉義布袋、東石、新美和台南七股等地，許多是莫拉克風災受創區域。這個種樹的行動可說是「後植民計畫」重要的前身，也是計畫當中一個不會停止發展的未來。

十幾年來，種樹計畫與社區互動，從認識彼此、熟悉環境開始，如今已成為了照顧環境的夥伴。就像一棵樹苗被種下後需要長時間照顧與觀察，為了聚集更多人力與資源，這個計畫從生態行動發展為文化行動，期待以藝術做為方法，讓更多人知覺到自己的可能，參與連結，具體行為。[3]

這一次，由陳泓易擔任策展人、蔡明君擔任協同策展人的東石鄉「後植民計畫——社區生根創作」的展示中，原先為了防災持續十多年並且還會繼續進行的種樹的行動，幾乎沒有被突顯，反而是透過非常在地、非常務實、非常有經驗的嘉義縣鄉村永續發展協會的中介，建立以及創造了和必須要面對嚴峻生態問題、產業轉型問題的東石鄉的沿海社區以及民眾的緊密關係，並且還在這裡留下了三件互動性作品。互動性是一個被用爛的字眼，應該是說，這裡進行著一種「創作主體的轉移」。

3　「後植民計畫」財團法人國家文化藝術基金會「視覺藝術策展專案：國際駐地研究與展覽交流計畫」補助成果，網址：https://archive.ncafroc.org.tw/result?id=08912ab0bdf1412d88b8732ef15e5594。

〈懸亭〉在魚池邊、使用舊窗框，形成穿越苦楝樹但又能停留在其中休息及不拘形式的交流，希望各種身體感受、植物動物生命、文化語言族群、產業知識、生態保育行動、滄海桑田的土地變遷的歷史記憶、當地產業發展的對話在這裡匯聚。

三件啟動主體轉移的現地創作

（一）懸亭

　　陳宣誠之前在當代館展出過的〈浮橋〉移入了東石塭仔社區，拆成幾個部分後重新構造，直接進入蝦魚塭地景，同樹一般往上抬升形成一處懸置的場域，而有了一個開放的新的起點。一邊向著背後的大廟大排水溝以及聯外的產業道路，另一邊向著自家的蝦魚塭以及多元功能的社區辦公室基地。基本上它融入環境，相當的低調。

　　很密又透空的懸亭室內與蝦魚塭岸邊的狹窄步道重疊，〈懸亭〉（2017）穿越糾結的苦楝樹欉，也讓苦楝樹枝在其中繼續成長、開花結果。因為它的奇特節點位置、因為它的透空、它的未完成狀態、因為它取用當地舊窗戶廢材料、因為它的搖晃、因為它的各種光線、因為它的各種風、因為它的葦的素的各種氣味，因為可以垂釣、因為可以對話、因為可以分享，而產生了無數的愉悅地、輕鬆的、不居形式的交織與共振，好像有了想法就可先試試，沒有太多負擔。

　　〈懸亭〉它當然有非常特殊的精製的視覺設計，但是更重要是各種身體的感受、各種植物動物生命、各種文化語言族群、各種產業知識、各種生態保育行動、各種與滄海桑田的土地變遷的歷史記憶、各種當地產業發展的對話在〈懸亭〉這裡匯聚。在某種程度，它是旁邊的使用很多回收材料、很手工搭建的具有多元功能的社區辦公室基地的一個縮影、一個地標，它讓這個很難定義的場所更容易被立體地思考。

它既緊緊附著於偏向漁村的在地場所，它也讓各種外來的刺激有被思考、運用、重新詮釋組合的機會。其實我們知道，在地的發展更依賴在地的持續的能量，這件作品把整個藝術計畫的重點又拉回到當地自身的生態／人口／產業的網絡關係之上。

（二）東石的地圖

許哲瑜〈東石的地圖〉，可以算是一張趣味化觀光導覽地圖，用來簡介東石這些充滿著記憶交織的地點，包括：永續發展協會／五十分生活工作室、港墘國小洲仔分校（現為東石鄉日托中心）、百年榕樹—龍壽爺、黃麻田（預定地）、洲仔泥灘地、百年土沉香；福安宮舊址、砍掉重種的榕樹、草地狀元古宅、龍岡意象，翔龍崗崗麓、林家古厝—古井、網寮、蚵殼賞鳥屏、白水湖蚵學家、屯子頭—招潮蟹平台、田媽媽東石采風味、蘆筍田、玉米田、小麥田。單獨面對這張地圖的時候，連我也會嫌為何沒有舉手之勞就可以做到的實際地景攝影的搭配，這裡卻是要透過一次又一次的實地參訪活動來親自連結。

許哲瑜把它們畫成圖畫，放進一份不僅給訪客也可以給在地居民的旅遊地圖裡。簡直就是帶有超現實味道的地方民俗風情畫，2017 年 6 月 9 日理事長帶我到處去參觀，覺得這樣的風格和在地的人文景觀非常的貼切。如藝術家所說：「跟隨這份地圖所認識的東石，所聞所見不會是風景奇觀，而是地方的快樂與哀愁。」或是換另一種方式說，他要將這些人文自然生態地景植入到參與者的心中。

（二）聲東石兮

謝奉珍的〈聲東石兮〉這件聲音作品[4]，在環境聲音的部分，藝術家錄製了「在地的風聲、魚池聲、蚵殼聲、農作物、產業運作等的聲音」。在口述訪談的部分，她錄製了「與在地產業及農作物相關還有特殊景觀的口述訪談。透過聲音的聆聽與在地人口語的描述，運用線上網頁聲音的發佈，與現場聲音重組，進行表演」。〈聲東石兮〉企圖透過聲音辨識著自然環境、產業與社區之間的變遷」。這件作品建立的資料非常的多且豐富，它在在都為快速的消費型觀光行為，補充更為深入的、只有當地人才能夠體驗的人文自然生態的內涵。

非常有趣的共同點是：這幾位藝術家，都透過最恰當的形式，將當地有趣的、有

4　作品播放清單網址：https://soundcloud.com/pineapplehsieh/sets/sound-dong-scape-shi；開幕演出網址：https://soundcloud.com/pineapplehsieh/20170527-sound-dong-scape-shi_sound-performance-record。

藝術家許哲瑜創作的〈東石的地圖〉，可以算是一張趣味化觀光導覽地圖，用來簡介東石這些充滿著記憶交織的地點。但藝術家強調：「跟隨這份地圖所認識的東石，所聞所見不會是風景奇觀，而是地方的快樂與哀愁。」

代表性的各種其實是無法被切割的事物，列舉出來，並相互補充支援，讓觀賞參與者以最直接方式直接感受其最原始的交融狀態。這個創作展示，並沒有有什麼張揚的類似地標式的作品置入，作品好像是特別要成就在人的身上。就像協同策展人蔡明君所說：「到最後共同合作，從文化、歷史、生活等面向去與他們對話，留下共同回憶的方式創作，是他們沒有想像過，而我們也很高興可以成功落實的部分」。我其實要再補充的一句話是：「這不光是回憶，它已經往前邁出一新的想像。」相信對於辛苦工作一段時間的工作人員，以及成果發表會那天來參加表演及分享的社區民眾都是有感覺的。

（四）地方民眾的參與

5 月 28 日「後植民計畫：社區生根創作」，除了現場的蝦魚塭地景的對話之外，還有東石計畫發表會的特別表演：包括謝奉珍的地方各種音景及地方口述歷史的聲音表演、本地外籍配偶聯合國姊妹團的充滿活力的表演、阿公阿嬤阿姨阿伯前的洲仔辣媽完全讓人跌破眼鏡的跳舞表演。除此之外就是從中午開始讓人吃到累的午餐和豐盛得不得了的點心。這個我沒有親身經歷，但是光是它日常的一些社區的課程，就已經可以想像開幕當天的盛況。

結論：在地植樹或是在地植民？

針對「後植民計畫」在當代藝術館的展覽，我在〈「後植民計畫」一發不可收拾的展覽〉的評論文章中，提出了其實「種植未來的人民似乎才是更重要的」的觀點。也借用前面「青年投入在地的三波浪潮」，第一個時期重點在於宣告態度立場，第二個階段重點在於大災害後的災難防治與災區重建、第三個階段的重點在於陪伴推動長時間累積的結構性問題的改變與後續的真正的成長。

「協會成員來自四面八方，包含社區工作者、教育界朋友、農村居民及熱愛及關心鄉村的一群夥伴們所組成。」從嘉義縣鄉村永續發展協會簡介上的這段文字，我們可以體會這個偏遠以及需要進行產業轉型的地區，是多麼需要各種熱心又有專長的人的長期協力與陪伴，並且不斷地有新能量的進入。回到文章開頭提到的年輕人返鄉的現象，目前來到嘉義縣鄉村永續經營協會的就有兩位，其中一位剛從大學畢業沒多久的夥伴是透過文化部的計畫來到社區協會工作的，另一位是為青蚵嫂們設計車子計畫得獎的東石鄉的年輕人。

可以理解的這個「後植民計畫：社區生根創作」一定程度的成功，一方面是因為它回應了這個特別的社區的實際的需求，首先就是大量持續地種樹，另一方面是這個計畫巧妙結合了嘉義縣鄉村永續發展協會具當地特色的場域以及結合這個協會非常踏實的平日經營的累積成果。我們不能太樂觀地說就實際解決產業轉型以及社區發展的問題已經有什麼明顯的進展，那是一個長時間以及需要長期的協力創造的過程。

因為實際生態危機以及防災問題而啟動的植樹運動當然還會持續進行，因此還會持續回到當地。此外，「後植民計畫：社區生根創作」策展人就住在屏東、並且在附近台南藝術大學擔任教職，因此有很多機會帶領學生在此實習等，這些都是有利於持續發展這一類型的藝術介入社區的客觀條件。

這個藝術計畫非常困難，光是啟動這樣的藝術計畫就讓人佩服，我對這個貌不驚人的「後植民計畫：社區生根創作」有很高的評價。「生根」這兩個字可不能隨便用的，在一個迫切地需要生態復育、產業轉型，又人口老化、人口流失的的偏遠區域，必然需要有更多新的人民，它需要持續的內外的相互合作相互學習。這個「後植民計畫：社區生根創作」啟動了這樣的持續的過程。

獨特的澎湖內海地景復育計畫
——「冽冽海風下— 2018 澎湖縣內海地景藝術祭」的觀察

前言

「冽冽海風下— 2018 澎湖縣內海地景藝術祭」之中的作品設址位置，都和澎湖內海有密切的關係，馬公港西北延伸出來的半島間尖端，也就是就是金龜頭的位置，有一件作品取名為〈望海〉。另外，馬公港西南稍遠延伸出來的半島尖端，也就是蛇頭山的位置，有一件作品取名為〈風的邊界〉。

而位在西嶼北端的小門嶼小門村，在村口又是一個更小的內海。村門口面對小型內海的〈海邊坐〉，那是人與海、與風和平共處的一個約定？另一件是在村後面被旁邊山坡給保護住的一小塊草地上的〈海的向量〉，另一件那是緊靠在聚落後面的菜仔田中所進行在惡劣自然環境中對於澎湖農作物復育的計畫〈菜宅生活地景再現〉。小門嶼這個島非常的小，卻是一個同時呈現許多澎湖特徵的微型場域。

金龜頭山／蛇頭山的兩組地景藝術作品

金龜頭與蛇頭山地勢險要，自古以來為軍事要地，隔海呼應共同守護澎湖灣。在這個計畫當中，特別去擴展人文與地質歷史的縱深，拉高觀看與反省的視點，地景藝術將呈現交界狀態中不斷變幻的關係，在此壯麗地景與洶湧海域之前，我們毋寧願意以更謙遜的態度，去面對人文與自然的交界狀態，去面對海風與大洋的無盡對話。簡單的說，這個藝術計畫，並不打算特別去強調澎湖，特別是在兩岸經常關係中的位置與角色。金龜頭砲台是拱衛清朝澎湖廳城的砲台之一，舊砲台具體創建時間不明，清朝第一次修建是在康熙 57 年左右，不過目前保留者為光緒 13 年建的金龜頭新式砲台，於 2001 年 11 月 21 日公告為國定古蹟。

（一）馬公金龜頭的〈海望〉

創作者曾靖婷運用纖維網編織，輕巧的介入環境，高低錯落的形成頂棚、吊床。交錯掩映豐富的光影下，人們可以舒適的臥躺望海，隨風擺盪，彷彿在海中潭浮。軟性空間作品轉換軍事場域特質，創造出一個可遊、可憩、可停留思索歷史的場域。

「冽冽海風下—2018澎湖縣內海地景藝術祭」非常專業及理想性的策展團隊在小門村街道後面啟動了非常有特色的蜂巢田荒廢農地的農業地景復育工作。

作品設置位置旁邊就有一個保存相當好的金龜頭砲台，作品設置地點確實能夠宏觀周邊海域，但周邊地景以及砲台古蹟都被整修得太新、太卡通，另外內部當時還缺乏必要的歷史檔案。實際上，不遠處有已經做為文化創意園區眷村，因此在那位置一件調性輕鬆的裝置藝術，很難同時達到最後的「可停留思索歷史的場域」的狀態，這是周邊整體場域條件造成的困難。

（二）風櫃蛇頭山的〈風的邊界〉

「作品處於多重疆界之間，包括：海域與陸界的生態領域疆界，人與自然對話的疆界，潮汐日夜漲退的疆界，還有戰爭與和平的疆界。作品雕塑無形的風，數道弧狀造型，順著岸邊風向，下方立柱有如澎湖通樑古榕的旺盛生命力，其下懸吊的貝殼，隨海風盪出清脆的聲響，猶如一道道風浪凝結，回應自然景觀與文化紋理。」

我個人非常喜歡這件李蕢至的作品與它遙遙相對、好像被保護得很好如同內海世外桃源的馬公港灣及港市的對話。

透過作品的召喚，再怎麼想，都讓我覺得這裡像是一個非常古老的古戰場遺址，在這裡發生過與外面入侵者之間的無數戰爭，或者這裡出現過什麼已經消失很久的古文明的部落。我們所看到的是澎湖曾經有過的古名文明所留下的遺址，或是巨大的古生物所留下的殘骸，而現在它自足地停留在時間之外，這件作品給我非常強烈的這種感覺。也許，一般遊客未必喜歡這種蕭瑟淒涼的文明歷史廢墟感覺。這件作品因為當地找不到足夠漂流木，而使用一些建築板模廢料，而使得製作過程、驗收過程吃盡苦頭，其實就視覺以及意涵都是非常好的。

「冽冽海風下—2018澎湖縣內
海地景藝術祭」非常專業及理想
性的策展團隊在小門村街道後面
啟動了非常有特色的蜂巢田荒廢
農地的農業地景復育工作。

小門嶼小門村的三組地景藝術作品

小門嶼南端有一個天然港灣以及潔白的沙灘，北側則是玄武岩海崖高地，玄武台地形奇幻壯麗，而之間是一個具有四百年歷史的漁村聚落。聚落北側凹地上匍匐綿延一片硓𥑮石、玄武岩等當地材料建築的菜宅，是先民順應氣候與土地條件，為了能夠耕植綠色菜蔬而逐漸發展出的特殊技術與地景。這個微型小島漁村的飲食與文化生活呈現海陸交融的特色，正好成為一個具體而微的縮小版澎湖。

（一）小門村聚落背後小平地間詩意的〈海的向度〉

在小門嶼向海斜坡菜宅間，藝術家游文富徒手將一根根竹籤牢牢插進土裡，以農事插秧般不斷彎腰站直的姿態，重複數十萬次勞動，以農人般堅韌的意志，回應在地人與海、風的相處之道。柔軟而堅硬的竹籤由向海斜坡蔓延田間，深藍、淺藍到純白的色階，呈現出海水、海聲、海風、天空與草原的方向知覺，迴盪、交響出海的向量。

策展人說，老天幫這件作品很大的忙，說的也是，游文富是經驗老道的地景藝術家，第一屆澎湖地景藝術節他就已經在這裡現地製作。回到老天幫大忙的這句話，澎湖因地形低矮平坦，不能形成地形雨，熱雷雨也極少發生，經常有嚴重的乾旱。也因缺乏地形遮蔽，使得冬天風速特別人，每年10月至次年3月間，挾帶有海水的強烈「鹹雨」、「火燒風」，直接能讓草木迅速枯焦。

澎湖土地鹽分高地質貧瘠，作物本來就難以生長，在秋冬強烈狂風摧殘下，可以

說大地一片枯焦。游文富種植在荒蕪菜宅間草地上帶有漸層的藍色帶狀作品，隨著草地的枯焦，在強烈對比下，也同時點出了這個場域源遠流長的海鹽的威脅以及清新水源的匱乏，無鹽的清泉淡水在此被聖化而帶有精神性。

（二）小門村村口海灘的〈海邊坐〉

本作創作者是鄭乘騏／國立臺南藝術大學建築藝術研究所場域‧結構‧行動組。連結後方菜宅步道與前方漁港，有一條貫穿聚落的主要商店街，目前約有七、八家商店，販賣澎湖在地飲食小吃。從商店街右轉轉進巷弄，可以見到廢棄空屋土地廟以及水井。村前隔著馬路，面向沙灘與碼頭。風動的空間裝置將點化本區成為坐看夕陽吹海風的最佳場所。在此設置了鄭乘騏老師與南藝大學生的作品〈海邊坐〉。

作品回應風浪、海灣及社區居民的生活習性，以低平長廊對應海灣地貌；半透明的羽翼捕捉海風，輕輕搖晃，其動態與朝夕不時變化的潮汐海浪陽光互動，村民與孩童在平台與網架上彈跳奔跑休憩談笑。漁網製成的頂篷，亦如同討海人家向遠方漁人寄託的思念與溫暖。一種輕度介入，重新塑造觀看與體驗小門嶼的經驗，使農漁複合聚落生活形態之美，在列列海風下更加純粹鮮明。

曾經在展期開始時到澎湖參觀「列列海風—澎湖內海地景藝術祭」相當分散的藝術作品，並且將重心放在策展團隊所進駐的工作站的小門嶼小門村有白色小沙灘的港灣邊及後面有點焦黑的菜宅及枯黃的草地。在持續的穩定的海潮聲背景、觀察了平淡的白天、觀光商業活動較多的時刻、很安靜很早睡的晚上、非常清新非常安靜的清晨、活動菜攤車帶來的活力、居民小型日常社交活動，及外來協助及實習的建築系學生團隊的作息等等。

那些極為輕盈、優美、透空、低調、親切，帶有建築養殖場血統、設置在與聚落白沙灘港灣接壤處的風動建築裝置作品〈海邊坐〉，確實發揮了作品說明所列出的特色以及公共性的功能，以及確實美化、詩意化了這個安靜的農漁複合聚落生活場域。

小門村地景再現菜宅復育計畫

（一）問題與計畫企圖

海風終年吹拂的小島，斜坡下蜿蜒著玄武岩與硓咕石圍起的綠色菜園，島民曾經勞動其間，交織成一幅繁盛有生機的動人地景。然而社會環境變動、觀光業興起、產業重心轉移，年輕人口流失，菜宅廢耕、日益崩壞，往日景色樣貌不再，島民世代累積的生活智慧，及生存和土地之間的親密連結，也逐漸流失。

策展團隊試著喚回這股對故土的情感，重新挖掘隱於村落鄉間的生活面貌與地方智慧。因此，這期間，他們透過訪談紀錄，爬梳有關菜宅的記憶與歷史，整理散落的智慧與文化，作為重新建構一個承載在地生活智慧與能量的機制，給予新世代想望未來生活模樣的基點。

為期數月的種菜行動中，他們以重新修復的菜宅空間為平台，除了重新凝聚村落長輩們的生活智慧，也引入各類專家達人的智識資源，讓不同的人和經驗在這裡集結交流，為菜宅的未來發揮，鋪陳腦力激盪的社群鏈結。讓眾人回到這片珍貴的土地，讓人與土地交織成一片勞動地景，再現村落珍貴的人文地景。

菜宅復育團隊提出的觀察切入點

（一）問題點

1. 農漁合一的聚落生活，是小門村乃至整個澎湖的獨特體系，然而這個體系已近崩解，也難以完全回復土地、海洋跟人的傳統連結關係。

2. 魚源枯竭，小門居民記憶中一夜致富的漁業豐收景況不再回來。土地乾荒廢耕、水土失衡等大的環境議題，需要時間慢慢克服。

3. 高齡與人口外流，小門嶼是離島的離島的離島，從馬公到小門開車約 40 分鐘，連澎湖人都覺得偏遠。

4. 生活機能不足，在地僅有兩間小型雜貨店和五間觀光向餐飲店，其他生活必需品要到周邊二崁、池東等地購買，村內無醫療設施；村民即使留居澎湖，也移到生活機能較好的鄰村。

（二）潛力點

1. 小門村菜宅地景具文化、地景意涵，舉世無雙。周邊環繞清澈海水、壯麗地質以及靜謐質樸的聚落生活文化，

2. 年輕一代的嘗試，即便是偏遠的小門村，也有青年選擇回鄉經營獨木舟活動，未來預計經營民宿。

（三）社會照顧

小門村以高齡人口為主，昔日小門廢校現規畫為社福長照中心，提供日間照護、身心障礙作業所及兒少親子空間。

（四）經濟

1. 目前小門村的主要經濟產業，以地質奇景鯨魚洞為觀光景點吸引遊客，村內餐

飲店販售小管麵線，維繫着經濟收入。

2. 部分人家仍然出海捕魚，配合現代冷凍技術，進行網路宅配。

發展瓶頸及核心邊緣劇烈差距的問題

國立澎湖科技大學通識教育中心教授兼人文管理學院院長王明輝主筆的文章中提到：地方政府對於澎湖未來該如何發展，可謂用心良苦；然而從另一個角度觀之，就算澎湖冬季旅遊的問題可以解決，是否就能提升整體澎湖居民的生活與福祉？澎湖此時正是引進講求高效益的資本主義商業操作模式，擴大投資與建設，把澎湖的自然及人文資源變成物廉價美的商品，再加上精美的包裝與宣傳手法來行銷澎湖。到頭來，或許澎湖的經濟表面上看似繁榮起來了，但卻也嘗到自然及人文資產被嚴重破壞，少數財團獲利，多數社區小農（漁）被消滅，並且漸漸地許多依附於社區常民生活的文化特色，也將逐漸消失殆盡的後果。[1]

澎湖的核心地帶可以靠各種的節慶活動來帶動區域的經濟發展，這是可以理解的，也是必要的，但是如何同是保育澎湖特有的自然以及人文資源？另外其他邊緣地帶，在這樣的開發方式下，只會愈來愈邊緣。就如同王明輝主筆的文章中所提到：鄉下的社區只剩下老人與小孩，隨處可見老舊和坍塌的老屋，除了觀光景點外，社區裡一片沉寂；離島的小學因招不到學生，也關閉了；許多過去繁榮的村落因部隊撤走，商店也跟著關門了；社區裡出現了很多新面孔，新移民到了舊社區，新的文化沒有出現，舊傳統卻出現斷層。[2]

一些可能性以及成果

策展團隊提出：面對上述這樣大環境的議題，短期的計畫活動難以馬上看到成效。日本直島花費數十年進行復育以及建築與藝術的重新塑造，展現出深厚的藝術、建築、文化特色。這裡沒有那麼強大財團的支持，能否想像創造自己的方法，在這塊土地上有一個長期而深入的復育計畫？是否將問題，形成一種改變的轉機？這些問題的追尋，是這項復育計畫的主軸，也是追尋改變的契機。能否想像菜宅的復育不

1 本文揭露以及批評的資料摘錄自王明輝，〈大學與地方政府合作推動地方人文發展與跨域治理計畫〉，《人文與社會科學簡訊》19:3(2018.6)。本計畫由國立澎湖科技大學團隊執行，計畫主持人為國立澎湖科技大學通識教育中心教授兼人文管理學院院長王明輝。

2 同前註。除了註1、註2用粗體摘錄文字之外，其他的粗體文字都是從策展單位不同文字中所摘綠，也是我所觀察到且認同的部分。

只是恢復傳統農耕，而有其他可能性？

　　透過這次計畫，我們策展團隊引進了年輕新血與達人師資，將來菜宅復耕與種植模式，能否結合土地倫理教育形成特殊的田野學校？或結合社福單位與種植計畫，與在地創意主廚進行具社會意義的契作關係？甚或是讓種菜行為成為一種社區陪伴？

　　專家的建議固然重要，讓澎湖的在地青年一同來發揮他們的能量，想像這塊土地的可能性，才是更重要的。在澎湖駐地的半年中，團隊人員漸漸深入了解澎湖這塊土地，同時透過在地人的連結牽繫，認識了許多在地創業青年，他們各自在不同領域努力，希望為澎湖這塊土地帶來不一樣的可能性。

　　因此，他們重新思考人和社群的組織與擾動方式，以現有高齡的狀態，再鼓動他們回田裡復耕，並無助益，這次可能需要年輕活力的擾動，因此我們以專家達人的帶領，以打工換宿的方式，徵召年輕人來澎湖種菜換宿。從藝術作品進駐創作，各類志工實習以及打工換宿的朋友，有五十幾人次。我也在現場就觀察到的相關的現象。

小結

　　這篇文章看起來都是別人的直接的、間接的各種智慧以及辛勤工作的結晶，從文章字體的種類也可以看得出來，而我所能做的只是確認我所看到的、聽到的，以及將其關係性加以組合。

　　這裡的起因是一個很具專業性理想性的策展團隊接了一個偏鄉地帶澎湖為了配合2018 世界最美麗海灣嘉年華活動的一個藝術節慶項目，但是這個策展團隊的整體思考以及操作方式，特別是小門嶼延伸到整個社區的三組作品，以及特別是在那個區域所進行的持續的關於小海島農漁業地景的復育工作，特別值得我們深思以及學習。

　　它牽涉的是一個全國各地正在啟動的自然人文環境生態的修補復育運動，就因為它位在邊緣的邊緣地帶，更需要去推動，以及讓它被看到，以及最重要的被持續。在這個地區引進這樣的藝術作品，以及小島農漁地景復育計畫，特別是在剛開始時的困難是難以想像的，也該給她們遲來的應有的榮耀與敬意。

召喚正濱漁港老靈魂的一件作品
——關於基隆正濱漁港邊那堆裝魚貨的舊保麗龍盒

前言

　　2019 的基隆潮藝術就是從正濱漁港邊的一艘廢棄的船開始，透過好幾件外加的作品的交織搭配，這個海上美術館說了好多深刻又神奇的故事，2020 潮藝術的展覽路線也從正濱漁港開始，不同的是，不是從海上博物館開始，而是從有點荒涼的正濱魚市場邊作業廣場上一堆不太起眼的裝魚貨的舊保麗龍盒子開始。

　　這裡確實相當荒涼，漁船數量大量減少當然是主要原因，另外這裡以遠洋漁船為主，遠洋漁船又以不同的週期出航及回航，因此不同種類的漁船一起進港卸貨的時間並不相同，經常在半夜 3、4 點進港、卸貨，然後開始整個繁忙而充滿活力的過程，不要說觀光的正常時間是碰不到，亮麗的觀光景點正濱漁港彩色屋也有一段距離，這裡當然也是一般居民不會常來的地方。有意思的是非常年輕的藝術家王煜松為這個空間所量身創作的作品〈一層層—丘陵，集散地，漁網，漁貨，鳥，港口〉就放在這裡。

　　這裡雖然荒涼但卻是一動見觀瞻的位置，因為這件作品非常有效地召喚了基隆港及在它裡面的正濱漁港、魚市場、漁會等等從日據以來的戲劇性變化，而變大、變深、變遠。

基隆港與正濱漁港的戲劇性發展

　　從正濱漁市場以及停泊漁船的位置往西邊，可以清楚地看見基隆港裝卸貨櫃的大型機具，1982 年至 1992 年之間，基隆港因應貨櫃運輸時代的來臨，以改建及增建貨櫃碼頭為主。營運量在 1980 年代到達高峰，1984 年，基隆港更成為世界第七大貨櫃港。進入 1990 年代之後，基隆港要面對國內外傳統港口及中國大陸東南各新興港口競爭，卻因港埠用地緊鄰市區及山區無法擴建，大部分碼頭吃水深度又無法停泊巨型貨櫃輪，總運量於 1990 年代開始衰退，港口排名也在十年內，由世界前

只是恢復傳統農耕，而有其他可能性？

透過這次計畫，我們策展團隊引進了年輕新血與達人師資，將來菜宅復耕與種植模式，能否結合土地倫理教育形成特殊的田野學校？或結合社福單位與種植計畫，與在地創意主廚進行具社會意義的契作關係？甚或是讓種菜行為成為一種社區陪伴？

專家的建議固然重要，讓澎湖的在地青年一同來發揮他們的能量，想像這塊土地的可能性，才是更重要的。在澎湖駐地的半年中，團隊人員漸漸深入了解澎湖這塊土地，同時透過在地人的連結牽繫，認識了許多在地創業青年，他們各自在不同領域努力，希望為澎湖這塊土地帶來不一樣的可能性。

因此，他們重新思考人和社群的組織與擾動方式，以現有高齡的狀態，再鼓動他們回田裡復耕，並無助益，這次可能需要年輕活力的擾動，因此我們以專家達人的帶領，以打工換宿的方式，徵召年輕人來澎湖種菜換宿。從藝術作品進駐創作，各類志工實習以及打工換宿的朋友，有五十幾人次。我也在現場就觀察到的相關的現象。

小結

這篇文章看起來都是別人的直接的、間接的各種智慧以及辛勤工作的結晶，從文章字體的種類也可以看得出來，而我所能做的只是確認我所看到的、聽到的，以及將其關係性加以組合。

這裡的起因是一個很具專業性理想性的策展團隊接了一個偏鄉地帶澎湖為了配合2018 世界最美麗海灣嘉年華活動的一個藝術節慶項目，但是這個策展團隊的整體思考以及操作方式，特別是小門嶼延伸到整個社區的三組作品，以及特別是在那個區域所進行的持續的關於小海島農漁業地景的復育工作，特別值得我們深思以及學習。

它牽涉的是一個全國各地正在啟動的自然人文環境生態的修補復育運動，就因為它位在邊緣的邊緣地帶，更需要去推動，以及讓它被看到，以及最重要的被持續。在這個地區引進這樣的藝術作品，以及小島農漁地景復育計畫，特別是在剛開始時的困難是難以想像的，也該給她們遲來的應有的榮耀與敬意。

召喚正濱漁港老靈魂的一件作品
——關於基隆正濱漁港邊那堆裝魚貨的舊保麗龍盒

前言

　　2019 的基隆潮藝術就是從正濱漁港邊的一艘廢棄的船開始，透過好幾件外加的作品的交織搭配，這個海上美術館說了好多深刻又神奇的故事，2020 潮藝術的展覽路線也從正濱漁港開始，不同的是，不是從海上博物館開始，而是從有點荒涼的正濱魚市場邊作業廣場上一堆不太起眼的裝魚貨的舊保麗龍盒子開始。

　　這裡確實相當荒涼，漁船數量大量減少當然是主要原因，另外這裡以遠洋漁船為主，遠洋漁船又以不同的週期出航及回航，因此不同種類的漁船一起進港卸貨的時間並不相同，經常在半夜 3、4 點進港、卸貨，然後開始整個繁忙而充滿活力的過程，不要說觀光的正常時間是碰不到，亮麗的觀光景點正濱漁港彩色屋也有一段距離，這裡當然也是一般居民不會常來的地方。有意思的是非常年輕的藝術家王煜松為這個空間所量身創作的作品〈一層層—丘陵，集散地，漁網，漁貨，鳥，港口〉就放在這裡。

　　這裡雖然荒涼但卻是一動見觀瞻的位置，因為這件作品非常有效地召喚了基隆港及在它裡面的正濱漁港、魚市場、漁會等等從日據以來的戲劇性變化，而變大、變深、變遠。

基隆港與正濱漁港的戲劇性發展

　　從正濱漁市場以及停泊漁船的位置往西邊，可以清楚地看見基隆港裝卸貨櫃的大型機具，1982 年至 1992 年之間，基隆港因應貨櫃運輸時代的來臨，以改建及增建貨櫃碼頭為主。營運量在 1980 年代到達高峰，1984 年，基隆港更成為世界第七大貨櫃港。進入 1990 年代之後，基隆港要面對國內外傳統港口及中國大陸東南各新興港口競爭，卻因港埠用地緊鄰市區及山區無法擴建，大部分碼頭吃水深度又無法停泊巨型貨櫃輪，總運量於 1990 年代開始衰退，港口排名也在十年內，由世界前

十大迅速跌到三十名以外。[1]

基隆港務局為此擁擠狀況，提出興建「基隆新港」的計畫，交通部以難度太高、經費太大，否決了興建新港的提案，並以台北港做為替代方案。基隆市各界認為此舉對於基隆港，甚至基隆市的未來發展都有巨大影響。過去港都基隆是一個人口老化、破舊不堪、沒有人煙，最吸引遊客的是新鮮海產，台北港啟用之後不到 10 年，貨物吞吐量在 2009 年就超越基隆。但是基隆啟動海港轉型，成為國際郵輪母港之後，已經獲得重生。乘客達數千人的郵輪經常在基隆停靠，他們大都是在前往日本的途中，或是從日本出發後，在基隆靠港。

郵輪旅遊完全不用想行程，大部分的時間都在郵輪上，不是吃就是睡就是看表演，遊輪靠港之後也可以到港口附近的景點逛一逛、吃吃當地的美食。觀光漁港魚市場、正濱漁港彩色屋等，提供的正是這類快速可消費的地方吸引力。

回頭聚焦在包覆在基隆港內部的正濱漁港：1967 至 1989 年為其鼎盛時期，正濱漁港以遠洋漁業作業為主，主要船型是拖網漁船，單拖網漁船專門抓鱈魚、鮭魚、鯖魚、鰹魚等，小單拖漁船專門抓蝦。過年後出港，隨著潮流，由北到南，跟隨著魚場不同的魚汛，捕捉魚類。在最鼎盛時期，漁船可以開到韓國的濟州島、中國的山東半島、長江口崇明島、一路往南，經台灣海峽，到海南島。

在漁業最鼎盛當時，鑑於容納不下足夠船隻，因此有了八斗子漁港興建計畫，基隆區漁會也在八斗子蓋新的漁會大樓。1992 年漁會正式遷入八斗子漁會大樓，此後漁會正濱大樓功能大幅萎縮，周遭的產業也因政策以及漁業實際的狀況，逐漸衰退，附近造船廠逐漸轉為維修廠，許多漁網廠、五金行也歇業，甚至最攸關漁民採購的民生用品雜貨店，也因船隻數量、漁民人數減少，逐漸萎縮，甚至停滯。李雪莉等人的報導曾經披露：

> 捕魚資歷有 50 年林恒文指著船，解釋著每艘船不同的近況：「這艘快一年沒出港了、那艘準備重新油漆……2000 年時，這裡船滿滿的，密密麻麻，凌晨兩點大家都在『喊魚』（買賣魚）了。」正濱漁港風光不再，老舊的鐵殼船停航，綁在港邊。少數進港維修與整補的拖網船和延繩釣船上，

1　本文關於基隆港之歷史，參見維基百科「基隆港」，網址https://zh.wikipedia.org/zh-my/%E5%9F%BA%E9%9A%86%E6%B8%AF?oldformat=true。

中國船長帶著印尼船員正在補網。[2]

事實上，這裡面有訴說不盡的沒有解決的結構性問題。

召喚地方老靈魂的神奇藝術

〈一層層─丘陵，集散地，漁網，漁貨，鳥，港口〉是一件不容易察覺，或是完全融化在當地荒涼的小型遠洋漁港地景中的大作品。這裡有一個相當大鋪了柏油的正濱魚港與魚市場的作業廣場，下雨天還會有一些積水，魚港平常沒有多少船隻、魚市場也經常是空的。廣場上較明顯的物件是沿著外面的建築的牆面所排列由不同魚網等交織成的團狀造型，色彩與肌理非常豐富。當漁船進港出港，這些魚網團狀就會有一些改變。除了停泊的老舊漁船，這些魚網其實也是很棒的、具有某種人性內涵的攝影取材。

我們從遠方的第一照面，這件作品實在不起眼，那就好像是一堆等待回收的舊塑膠盒。在盒子上有一些英文字，說實在還有點像基隆附近常見堆積如山的舊貨櫃，近年好像數量已經大幅

曾獲台北獎的王煜松所創作的〈一層層─丘陵，集散地，漁網，漁貨，鳥，港口〉，巧妙地運用被列舉的各種要素，傳達了漁港的過去現在未來。如果透過位在展覽路線開始的第一件作品而對正濱漁港有一個較全面理解，會讓整個展覽的意義更加的深厚並且永遠難忘。

2　李雪莉、島野剛、蔣宜婷，〈沒有掠奪就沒有未來？從日本、挪威看台灣困境〉，《報導者》，網址：https://www.twreporter.org/i/slave-fishermen-taiwan-japan-norway-fisheries-gcs。

減少。再更靠近之後，就會發現上面印的是包括產地及魚貨種類的英文字及魚形圖案，有些新的盒子沒有文字及圖案，大小不一、雖然比較新但顯然質料比較差，大部分印了商標文字的大型保麗龍盒看起來都相當老舊骯髒，好像是以前留下來的。

但是當我們更接近，赫然發現未封起來的保麗龍盒中，裝的不是魚而是直接灌注到盒子中凝結的沒有什麼價值的水泥塊，當然會有某種奇怪的受騙的感覺。另外同時我們又會升起已經敗壞的舊建築廢墟的聯想，或是某種克難的、臨時建築的工地，蓋蓋停停的那種，還沒有建好就已經敗壞生鏽的那種工地。從都市古蹟的維護保存的角度、從新港口城市發展的角度、從地區沒落漁業振興的角度，都呈現了某種能量不足及改變發展被擱置的狀態。

再仔細看，每次堆疊保麗龍盒，藝術家故意地墊了一些樹葉，葉子乾枯轉變為類似鐵鏽的顏色並且下垂，這讓人聯想到基隆由於空氣汙染以及梅雨潮濕，而讓建築立面總是老舊骯髒的現象。另外也許更深刻的是，這一堆什麼都不是，也什麼都是的詭異造型，是日積月累的特質，而不是剛剛堆好，等卡車一到就要運走的各種高價位的魚貨。另外，一兩個保麗龍盒子中竟然長出雜草，另外在一些剛凝結的水泥塊表面上，居然有一些由某種較大的鳥類所留下的腳印，難道這裡已經荒涼很久？

小結

基隆港都是一個經歷過坎坷命運的城市，而正濱漁港可以說是一個縮影，從另方面來說，基隆港以及正濱漁港是一個非常適合發展觀光的場域，藝術節慶也是一方面進行觀光行銷也在過程中不斷增加觀光內涵的手段。

如果藝術節只有一件作品，〈一層層—丘陵，集散地，漁網，漁貨，鳥，港口〉它確實太隱形、太深沉、太複雜，但是透過創作端精密的研究與製作，在接受端相當直覺的感知仍然可以被啟動。如果透過直觀以及扼要的解說，在這件作品有一個較全面理解，那麼在觀看其他更多牽涉未來想像的作品，每次都能再回到展覽路線開始、也是基礎的這第一件作品，會讓整個展覽的意義更加的深厚並且永遠難忘，因為了解整個展覽還是需要有一些基礎架構，這件表面上無為低調、實質上非常屬害的作品正好承擔了這樣的重要角色！

深海升起的群山奇岩跨文化城市
——談花蓮國際石雕藝術節與城市發展的關係

古老大地群山奇石與城市的誕生

　　四百萬年前，菲律賓海洋板塊與歐亞大陸板塊互撞，形成蓬萊造山運動，使沉沒太平洋底下的台灣島浮起，並為我們帶來海岸山脈。由於菲律賓海板塊六百萬年以來，不斷的擠壓歐亞大陸板塊，台灣島遂得以誕生並成長，造陸運動迄今仍在激烈的進行，引發台灣旺盛的地震活動。有意思的是太魯閣國家公園正好涵蓋了劇烈造山運動隆起形成的變質岩區，地質主要有大理岩、片岩、片麻岩、千枚岩等變質岩所構成。其中，大理岩是台灣已知出露地表最古老的岩層，形成年代可追溯至二億五千萬年以前。

　　台灣島因地殼運動不斷隆起，加上立霧溪終年豐沛的溪水，造成快速的河流下切侵蝕速率，因大理岩岩性緻密，不易崩解，形塑了今日陡峭狹窄幾近垂直的峽谷。峽谷中常見美麗的岩石褶皺，是經過多次的造山運動及多次的變質、變形作用，大理岩與其他岩石形成變化萬千的曼妙紋理，成為今日人們解讀太魯閣峽谷形成史的重要證據之一。

　　早在人們運用工具採石建築城市、採石製作各種用具或各種雕刻作品之前，地球的造山運動早就造就了台灣及花蓮的群山、又在大海、河流及持續的造山運動合力創造了留給人類享用不盡的鬼斧神工並且與大地起源有關的自然海洋土地峻山奇石美景。假如要繼續舉辦花蓮石雕藝術節，除了石雕藝術節與石材加工產業的密切關係之外，需要深化它的精神意涵，首先要強調的整個花蓮地景中非常緩慢的大自然的造山、造石的也就是大自然的石雕的神奇力量，以及花蓮作為朝聖之旅起點的部分。這也是最有力的行銷重點！

　　接著不能不重提的是中部橫貫公路的開闢，開路的人力需求，初期以退除役官兵（簡稱榮民）擔任開發主力，後來又陸續投入的築路人包含本省人、原住民、客家人。而背景包括公路局系統的專業人員、軍方系統退役、現役官兵，還有民間廠商、甚至還有從泰緬邊界撤退台灣的「異域孤軍」；甚至連流氓、管訓的不良份子組成

職業訓導總隊、失業青年組成的青年建設總隊等等，都曾經投入這條公路的修築。

除了提供道路的包括了豐富的石材的基本運輸功能外，中橫公路的開闢也讓包括太魯閣峽谷景觀的沿線奇豐富的大自然景致，成為台灣最重要觀光資源。再思考石雕藝術節的深沉意涵時，實在不能不重新思考 60 年前讓大自然的神奇力量被世人看見的冒險犯難開山闢路的集體石雕壯舉。

今天因為國人對於生活品質與景觀維護的要求提高，再加上強調觀光發展需要保持美好環境的觀念深植人心，礦業在開採時造成的汙染包括噪音、粉塵、汙水等，加上在未將植被復舊前對自然景觀必然會有一定程度的破壞，使得一般人均反對礦業的發展。加上台灣現在的石材加工產業，材料自外國，而且也主要在提供建築業使用，並且它還進入必須轉型的艱困時期。在這樣的角度，在今天仍然要用石雕藝術節這個名字，會覺得並不貼切。要不然，也需要有一個整體配合的根本的轉型。

石雕藝術節與石材加工業命運的結合？

台灣的石材產業始於民國 50 年代花蓮大濁水白色大理石、之後 60 年代又有清水溪蛇紋石，而 70 年代後期花崗石開始進口供應國內所需。至 80 年代，台灣石材產業已在世界舞台上佔有一席之地。台灣的石材加工業在 1980 年後，隨著國內經濟快速成長，國民生活水準持續提高，且因外銷暢旺外匯存底持續增加，導致國內游資充沛，延伸至對房地產的需求。

這波建築業的景氣也帶動了石材業的蓬勃發展，1989 年以後，建築業為逃避建蔽率法令之改變而大量搶建，其結果引發石材製品的大量需求。1990 年政府開放中國花崗石原石進口，使得石材業的新投資及擴廠在 1995 年達到高峰，也使得台灣的石材加工設備產能在世界上僅次於義大利，造就排名世界第二的輝煌成就。

似乎順利成章地 1995 年舉辦花蓮國際石雕藝術戶外創作公開賽，1997 年又擴大舉辦「花蓮國際石雕藝術季」，之後花蓮大理石的國際能見度大增，石雕藝術活動結合地域文化觀光帶來人潮，獲得極高評價。不過我們也需要觀察石材加工產業發展的困境，1995 年初，台灣石材業即因建築業自 1994 年以後的衰退而產能過剩供需失衡而逐漸發生營運困難，許多廠商爭相惡性削價競爭，甚至有廠商相繼跳票及倒閉。事實上，在當初啟動國際石雕藝術節的時候就已經出現隱憂。

另外，在 2000 年之後，自產大理石、蛇紋石等原料減少，業者大量增加進口青玉石等材料，加上兩岸互動頻繁，中國製石藝品在花蓮市面上也處處可見，致本土

石材產品漸少，設計風格也多雷同，少有新意，使得在地的石材藝品產業面臨很大的挑戰。隨著 2002 年兩岸陸續加入 WTO，中國的低價石材產品給台灣石材業帶來更為嚴重的威脅。

花蓮國際石雕藝術節似乎也碰到一個類似高雄國際貨櫃藝術節的類似問題，高雄港於 1999 年位居世界貨櫃吞吐量第三，近年主要受到中國開放及快速發展，已經大不如前，並且必須轉變高雄港市的城市產業形式，我們從「2017 年貨櫃藝術節——銀閃閃樂園」就可以看出這樣的從重工業、貨櫃港的高雄到豪華郵輪、設計文創觀光城市的轉型。負責承辦的高雄市立美術館對於高雄國際貨櫃藝術節的轉型無疑煞費苦心！

花蓮石雕藝術季的活動場所，設在花蓮石雕博物館內部以及外部空間，外部的公園草地上已經累積了相當數量的石雕及其他材料的雕刻作品，另外還有設在封閉的馬路上的戶外石雕工作營。

內部大廳主展場「石聚／齊奏」的展覽，「石聚」是國內外民家的石雕精選，「齊奏」是多元媒材的合奏藝術。

重要的城市藝術節當然和城市發展有密切關係，當城市發展必須轉型時，理論上最重要的藝術節也需跟著轉型。當花蓮傳統的石材加工產業已經不是那麼舉足輕重的時候，這個國際石雕藝術節是不是也需要思考它的轉型或調整？

永續跨文化觀光才是花蓮的最重要產業形式？

傳統的石材產業會破壞更為珍貴的天然環境，即使是進口石材加工產業也會造成嚴重汙染，這些都無法回應施政措施的重點，其中內容包括：（一）監控環境汙染，優化生活品質；（二）營造空間氛圍，美化城鄉風貌。而他的第三項經濟永續精面向之施政措施，其中內容包括；（一）重點觀光產業；（二）健康無毒農業；（三）

室內其他空間還有好幾個展覽包括「石材產業發展及生活應用經常展」、「雕塑的力量——台灣雕塑今昔匯聚」，花蓮當地石雕藝術家的展覽，以及內容非常的豐富的歷年「戶外創作的模型展」，也大致能理解花蓮與石雕藝術的實質關係。

戶外石雕創作的實況。

優質生活產業；（四）文化創意產業；（五）綠色生技產業。這邊雖然也提到做為重點的觀光產業，但不像後來的縣長，把觀光列在完全主導的位置。

根據花蓮縣政府觀光處統計數據，2007 年的花蓮縣總觀光人次 790 萬，在 2009 年一舉突破 1000 萬，陸客效應可謂居功厥偉。2009 年起，花蓮縣由無黨籍的傅崐萁當選縣長。他的施政總報告的第一條就是「發展觀光建設、打造觀光樂園」。其中當然包括了大量的外來的投資以及大量的硬體建設。值得注意的是其中第八項「開展文化特色、提振藝文動能」中提到「串聯不同觀光景點、型塑花蓮為一大型石雕公園之概念，供本縣鄉親及旅客欣賞。」

而現任的縣長是以「幸福花蓮、花園城市」做為施政主軸。其中觀光行銷似乎是最重要的，內容包括：（一）辦理大型觀光活動：為吸引旅客造訪花蓮，舉辦系列節慶活動：（二）國際觀光推廣：透過行銷，把花蓮推向國際，讓更多人看見花蓮的美好。據現任文化局長的說法，花蓮的觀光產業已經與一條鞭操作的陸客觀光脫鉤。

9 月 19、20 日參觀了花蓮城市空間藝術節，在網路上的文宣上出現：「2020 花蓮城市空間藝術節一個城市公共空間，代表了這個城市的文化性格。而花蓮市有非常好的條件，成為台灣真正的節慶城市」。

從這一屆石雕藝術季的論述中看到類似的更具延伸性的文字：「花蓮國際石雕藝

術季」所扮演的角色，正是做為花蓮與世界之間的連結平台，不僅為世界各地優秀的石雕藝術家打造出一個優質的創作空間，也使世界看到花蓮的美麗，並將世界石雕藝術的精華收藏於花蓮，讓民眾得以認識、欣賞它的內涵。

它包括了三個方面：（一）做為一個世界的石雕藝術的平台，（二）讓世界看到花蓮的美麗，這兩種都可以算做是觀光，一種包含自然之美、人性之美以及藝術之美的優質的觀光，而（三）是提供本地人認識欣賞它的內涵，這部分比較像是借力進行民眾的藝術教育，假如只是服務台灣其他區域來的遊客，那當然又只是純粹觀光思惟了。假如也強調提供本地人認識欣賞它的內涵，除了是一種藉由外力增加自身觀光資源的方法，也同時是永續地提高本地人文化審美水平，並讓整體環境更為美好的一箭雙鵰的方法。

因為之前因為潘小雪的多次邀請，經常來花蓮參觀花蓮的各種跨國跨文化的藝術節慶活動，那時就已經發現花蓮不光有非常經精彩的原住民特色食物，以及非常精采的原住民當代藝術展演，也因為花蓮有愈來愈多短期駐村國外藝術家、以及因為與當地或台灣女子聯姻而定居的國外藝術家，這也就更加深了花蓮非常明顯的跨國、跨文化的特色。

這種情形和花蓮已經有 20 多家同樣有聯姻關係，而定居花蓮持續提供各國特有道地口味食物的異國餐廳的情況是一樣的，這些更具競爭力的新住民都提到喜歡這裡的有大山、有大海以及無所不在的自然風景，以及當地人普遍的樸實、友善、樂於互動分享的特質。其實花蓮已經逐漸成為另一個和原來的台灣極為不同的多元文化以及跨文化交流與好客的國度，它的強大觀光魅力也在於這樣不可替代的特質。

個人經常接觸原住民以木材或漂流木做為主要材料的雕刻、裝置、編織藝術，但是沒有看到這類藝術創作被邀請到石雕藝術節，是因為材料或產業的區分？或政府補助單位的區分？如果是一種石材與木材材料組合？另外石雕藝術節是不是也可以包括加工石材或自然石材與自然元素以及建築元素的既精緻又粗獷原始的組合造景？這似乎更接近花蓮原始地景，更值得引進到城市的一種特有藝術類型。

2020 石雕藝術節的有趣改變或多元整合

這屆石雕藝術節包括玉里璞石藝術館「重返榮耀——花蓮縣石彫協會歷屆會長作品邀請展 & 薪火相傳——璞石畫創作聯展」，這聯展重點在於重申花蓮石雕的故鄉的薪火相傳。另外「雕塑的力量—台灣雕塑今昔匯展」，展出八位台灣雕塑大師之

精選作品，有意思的是材質已經超過石材的限制，雕塑材質包括不鏽鋼、陶、青銅、鐵、石膏等。這裡是不是暗示者石雕藝術節是不是也可以有一些改變？

本屆藝術節的重頭戲是文化局石雕博物館「石動曼波──2020 花蓮國際石雕藝術季特展」象徵藝術家皆從世界各地匯聚於花蓮，共同演繹本次花蓮國際石雕藝術季的曼波之樂舞。在材質上同樣超出了石材的限制。

除了石雕藝術外，本屆也特別與財團法人石材暨資源產業研究發展中心共同策辦「迴瀾石報──石材產業發展與生活應用展」，由石雕藝術延伸至整個花蓮石材產業的發展歷史介紹，展出內容包含「花蓮石材發展史」、「石材產業與生活應用」及「文創設計與藝術」三面向。這裡面當然會提到花蓮石材加工產業的光榮歷史，以及它所面臨的困境，以及轉型的思考。借用一小段文字來讓這些項目更具有意義：「因過去皆為代工出口，與國內產業的連結度較低，為了大理石加工廠產業的復興，石材暨資源產業研究發展中心（簡稱石資中心）連結設計圈，找來義大利大理石設計師拉堤（Moreno Ratti）共同舉辦工作坊，串連設計師與工廠，搭起彼此的橋樑，除分享義大利的經驗，也將設計師天馬行空的想法『落地』量產。」[1]

從這次非常不同整體規畫，特別是財團法人石材暨資源產業研究發展中心共同策辦的系列展覽，可以看得出石材加工產業似乎希望透過與觀光休憩產業、跨媒材雕刻藝術產業以及可以量場的高級精密設計藝術產業的結合而進行轉型。

小結

做為一個石雕的故鄉的花蓮，做為石雕藝術節的故鄉的花蓮，確實不能夠以石材代工加工出口產業的身分，也不能以引進大量外來石雕藝術品的方式來維持石雕的故鄉、來確立石雕藝術節的正當性，就像這一屆非常精彩的花蓮城市空間藝術節一樣，靠大量的外來的街頭表演藝術來撐起好客的節慶城市的美名。

這當然可以做為一個不得不的過程，但終究是不夠的。更重要的是培育更多的在地但又跨文化的更具創造性的石雕或混合材料的藝術家社群，以及更重要的將石雕或混合材質的在地但又跨文化的藝術創造性地連結到悠閒好客的生活空間的藝術家社群，這時更重要的是異文化碰撞後的不斷創造，那是一種開放與累積的日常生活功夫，花蓮確實有其他地區所沒有的獨特條件。假如藝術節經常是這樣地思考。

1　引自2017年8月23日由破點發表於設計的〈在地化＝國際化！被你忽略已久的大理石〉

「島嶼隱身」指的不光是花蓮
——針對台北當代藝術館特展「島嶼隱身」的延伸思考

台北當代藝術館於 2017 年 2 月 18 日至 4 月 9 日展出「島嶼隱身」，與花蓮縣文化局及策展人田名璋合作，分別規畫「石雕花園」、「角落藝術群」和獨立創作者展區，邀請深居東部的藝術家，與外地來來去去求學的青年創作者，就他們生活實踐與自我探索，彰顯「任何一個地方都有大地與世界，自由與文明」的思緒及其藝術。

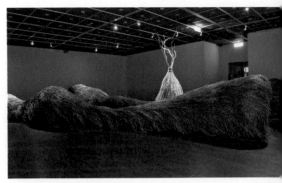

曾以文的編織裝置作品

策展人東華大學的田名璋教授在展覽論述中提到：「確實，島嶼的邊緣，遙遠的化外之地，注定被孤立、被遺忘，但也有些避亂保真、隱身內觀、孤獨創作的人，受不了都市也住不久鄉下，總是來來去去。時光飛逝，曾幾何時被稱做『後山』的台灣東部，變成了『台灣最後一塊淨土』」。但是這個展覽並不滿足於只是呈現做為一處淨土的花蓮。策展人緊接著提

安聖惠的編織裝置作品

出：花蓮的「壯闊的大地、無情的自然、簡單的人文，必定有它的意義……這些條件在花蓮人的人心中會喚起一種要求對對象予以整體把握的『理性理念』來掌握和戰勝對象，從而對於對象的恐懼、畏避的痛苦，轉化為對自身（即人）尊嚴、勇敢的肯定而生快感。」這些才是構成花蓮性的關鍵特質，也是花蓮給台灣的最大禮物。但是在當下政治操作的觀光情境鼓勵下，這些珍貴的特質是特別需要小心保護。

在當代館出現像「島嶼隱身」這樣的展覽，當然有很多的原因，但是其中一個很重要的原因是因為花蓮已經有高度信心在這次的展覽中可以讓大眾知道花蓮已經凝聚出／或創造出足以傲人的不可取代的特色——「花蓮性」。我認為「花蓮性」正在

逐漸地形成，它的內涵也超過前面所提的兩點。他還包括了許多外來的各種能量，絕對不只是觀光客的人數及消費額，更重要的是來一起建設的多元的智慧與感性。

我知道假如把「島嶼隱身」的議題擴大到台東應該也不會讓人意外，因為台東花蓮之間有很多共通之處。「從花蓮市開始向南延伸至台東市之間，總長約 168 公里，倚著海岸山脈面向太平洋的狹長土地，中有舊石器時代的長濱文化（距今 5 萬年前至 5000 年前），是台灣島上目前已知最早的人類生活遺跡。而後千百年來生活在此的原住民族群就有十族之多，再加上漢人族群和近年來頗為可觀的世界各國移民，那麼多族群散居在一片如此狹長的山海交會之處，而衍生的多元流動特質孕育出獨特的人與自然之間，人與人之間細密的共生關係。」這是出現在 2017 第三屆東海岸大地藝術季文宣中的文字，我覺得非常的貼切。它一方面被隔離在中央山脈的另外一邊，但是卻生產出另西岸渴望的生活方式。

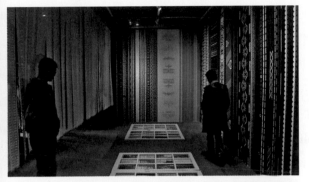

林介文（右）及巴卡芙萊（黃錦成＋林琳）的編織裝置作品

多瑪索・穆之（Tommaso Muzzi）的錄像藝術作品

現在我可以問一個大問題：有哪個區域敢說它的區域問題及特色已經凝聚出來、被創造出來？並且和其他的區域有足夠被辨識並且會被賞識的區分？假如從這個觀點，台灣有多少城市或地區仍然是呈現隱身的狀況？台北市的各種活動廣被注視當然不隱身，高雄市的各種活動也廣被注視當然也不隱身。

從被注視的程度，台北市當然比較高，但是高雄市的面目相對要清楚很多。匯聚台灣各地外來人口的台北市及更為國際化的台北它的面目是更不清楚的，也因為有更多的真實被遮蓋在他光鮮亮麗的表面之下。因此更具區域特色區域問題的高雄市當然更為顯身。

高雄市立美術館有更應該在台北市展出的大型政治批判的展覽、高雄有更多關於南島文化的展覽，高雄有和區域產業高度關聯的貨櫃藝術節、鋼雕藝術節，在高雄

市立美術館看得到藝術家對於具有最多的眷村的高雄對於眷村處境的關懷，在高雄市立美術館看到南方邊緣土地的關切，而台北市的展覽其實是很不容易看到與城市之間的密且關係。它來自世界各地外部的影響是更多的，因此城市的性格也就更為不顯身。那麼同樣有大型美術館、有大型的音樂廳的台中市他的城市面目清楚嗎？那麼像台南這樣的城市、像嘉義這樣的城市？像桃園這樣的城市它的面目清楚嗎？我知道它們有持續的努力，還有其他的城市呢？

2000 年台北雙年展「無法無天」，一個很有全球化大賣場樣態的台北雙年展，同年因緣際會，在本人擔任中華民國藝評人協會理事長負責營運華山藝文特區的時期，策畫了一個與台北雙年展對話的一個型展覽「驅動城市──創意空間連線」，邀請台灣當時的幾個有閒置空間改變成的創意空間所策畫的突顯各自區域特質的展覽。

1. **黃海鳴策展台北主題館「內外牆縫間的流動」**：在私人房間、小店鋪、小公司、小神壇、舊巷道、暗道、排水溝、通風管、後門、地下室、儲藏室、廢棄空間、在所有外表看不到的陰暗隔間，以及所有包裝在它們表面的絢麗的商品以及影像，以及這些炫麗的表層牆壁之間的（類）公共空間及（類）公共交通系統之間的流動。

2. **楊智富策展台中主題館「中途站」**：台中為北台灣、南台灣往來必經中途站，歷史舞台焦點似乎從未降臨台中，在這位置，台中似乎在長期交往中失去什麼，卻又在如此情況下保留些甚麼，因而於化外之境，自我漫遊其特殊的質地。中途站引發活動於台中地區的藝術創作者生命底層那份微妙、敏感且近乎細微到難以察覺、卻有閒適、自由、充滿異質共構的質素。

3. **蔡美文策展嘉義主題館「板塊位移‧土地能量」**：一方面傳達嘉義地區藝術家對於大地的懷舊及省思，另一方面揭露 921 大地震後被喚醒的嘉義人長期親近震央現實。此震央未釋放的土地能量，不光包含神祕自然中不可控制的破壞力，也意指社會中被壓抑及未被完全釋放的不安與能量。

4. **黃步青策展台南主題館「大地、傳說、新生命」**：這也是這些創作者平日的創作性質，它有古城文化豐厚的意涵，以及有別於其他新興都市的氣質。但是進入細節，林鴻文的作品「就像記載台南古老神話的石碑」、關於李昆霖「令人聯想這批類似丕變後的愛情的精蟲，可能孕育成可怕的新世代的異形」、關於許自貴「在獸話與神話之間掙扎著」、關於黃步青「無非隱藏著無力衝破現代都市牢籠的悲哀」。

5. **李俊賢策展高屏主題館「土地辯證Ⅱ」**：土地感伴隨人類生命起源至今，它是人生活不可或缺的部分，促成人類生命的圓滿。現代人普遍脫離土地存活，使人類

土地感的需求因而更為殷切與強烈。藝評挑選了屏東竹田米倉藝術家社區的藝術創作作為代表，農會農產品配銷所、舊的飼料工廠的展場中，藝術家的作品與當地的問題以及產業形成高度的對話。

6. **潘小雪策展花蓮主題館「漂流木」**：從土地、文明到遙遠的夢想之國度，離該故鄉，漂泊各地，又回歸家園的生存現象，以及歷代的族群大遷徙移民、殖民、逃離，來到這裡，或又離去，散落、聚集或來來回回的時間意象，如此漂流又歸於平靜的、無言地回到原初的隔絕。或者，只是單純回到與世界最原初的接觸，表現屬於這裡的泥土，濕度、光線、色彩、空間、生活作息、風情樣貌所蘊含的個人存在類型。

我當時是總策展人，我被這個展覽中的強大差異性以及它的能量所震撼，「驅動城市——創意空間連線」是一個高峰，它並不是突然冒出來的異數，在解嚴之後各地都出現藝術社群進入生活場域，特別是進入城市邊緣地區，去挖掘區域的問題、挖掘區域的奇特能量。這時許多正逢其時的大量釋放出來的閒置空間，也正好讓這樣的趨勢一個能夠發展以及深化的溫床。後來的公共藝術，其實對於這個趨勢不如說是一種壓抑。2002 年後這些最為開放的藝術實驗空間也都開始配合政策發展文化創意產業，對於這樣的勇猛的趨勢更是一種嚴重的阻礙。

2000 年在華山藝文特區的「驅動城市——創意空間連線」可以說是在那個特別的空間、特別的時機被特別激發出來的、連結各區域的特色能量的一次驚人的對話。老實說，我當時被這種強大的能量所震攝，這種能量一定還存在，並且經過十多年應該有一些明顯的改變，但是它他必須重新被凝聚。

當代館出現像「島嶼隱身」這樣的展覽，讓我重新思考那個時代的各區域的各自挖掘各自的問題、發展各自特色能量的狀態。事實上花蓮是持續地往這個方向努力的一個區域。更有意思的是它結合了政府的能量、學校的能量、當地的藝術家，以及外來的、外國的藝術家的能量的一個持續的互動撞擊精進的過程。

全球化的訊息以及商品比以往任何時期都要更為無所不在，現在的文化創意園區已經淪陷，不再關切這種沒有產值的事業，各地的大型公立美術館，除了高雄市立美術館之外，國立台灣美術館、台北市立美術館能不能發揮類似的功能？或是將來在空總的文化實驗室能不能發揮這樣的功能？

台北當代藝術館的特展「島嶼隱身」不光幫助花蓮足以傲人的「花蓮性」被看到而不至於長期隱身，它更是一個嚴重的提問！一個嚴重的警告！

沁入府城安靜巷弄的驚世駭浪
——談李俊賢在台南絕對空間的個展「海波浪」

爐主李俊賢

　　李俊賢本身就是非常傑出的藝術家，也曾經當過高雄市立美術館的館長，但光是用這兩個頭銜不足以突顯他對南部藝術生態的影響力。也許從「魚刺客」這個藝術社群來理解他更為貼切及容易。

　　「魚刺客」這名字起自於藝術家時常聚集在高雄十全路邊的「全津切仔担」喝啤酒。「從 2004 年開始，那個非常日常庶民的路邊攤，成為當時高美館館長請藝術家喝酒的地方，經過十年的發展，在那個路邊攤喝過酒的藝術家應該有數百人，分屬於不同國籍、種族，很好停車、不禁菸、可以暢談藝術到天亮等等原因，使這個路邊酒攤成為高雄藝術很重要的論壇場所。」

　　從這個路邊酒攤所生產出來的藝術運動就有好幾個，舉最近的就有 2015 年在高雄市駁二藝術特區舉辦的「海島・海民——打狗魚刺客海島系列——旗津故事」，展覽總監李俊賢說：「……以前的人對海洋都不是這麼了解，海邊的浪的變化有其原因現象，卻都只是看著海、浪花拍打岸邊，做表象式的描繪與表現，也因此他號召一群「魚刺客」們運用當代的技術，來對台灣這塊土地做一些描述、做一些表達。」說得白話一些，他覺得許多畫海的藝術家不懂得海，許多聲稱畫土地的藝術家也不盡認識台灣這塊土地。

魚刺客進台南府城

　　繼 2015 年高雄市駁二藝術特區「海島・海民—旗津故事」，又有「海島・海民—台南故事」，在台南市文化局邀請下，由爐主藝術家李俊賢擔任藝術總監、年輕藝術家陳彥名策展，一共有 14 位藝術家，針對台南相關題材創作作品，並邀請台南市 In Art 畫廊、東門美術館、索卡畫廊、德鴻畫廊、新心藝術館 5 家畫廊共襄盛舉合辦展覽。參展藝術家多元探勘環繞在地性的人文、歷史、地理及自然環境，多面性的探究，我親臨現場，這個展覽傳達的是高雄經驗，而對於曾經與海洋非常貼

近，但現在海洋只成為遙遠記憶的台南府城，卻是一個重要的提醒。

雖然台南有安平港，也有運河，對於一個海洋已經退卻許久且充滿古老懷舊歷史建築的台南府城，「海波浪」這個展覽似乎有點遙遠。現在台南要重新活化運河，基本上比較是要在原有基地上建立在一個親近河流的宜居現代城市，在這裡如果還要談海洋，也只是極度馴化的、被都市高樓建築圍繞保護、多少去脈絡、沒有人風大浪、沒有危險、可操獨木舟、可操國際比賽型風帆的水域。由於運河穿越城市核心地帶，稱不上城市邊緣，而是一個專門提供觀光渡假休憩的一個盡可能清澈的、平靜的、淡水的類海洋水域，那是一個可

「海波浪」的主視覺：畫面上方寫著蘭／巴這兩個字，以及有許多貝殼裝飾類似愛心的造型，兩邊各有一個小島，一邊是蘭嶼，一邊是巴丹島。而在下方翻滾的海浪中一邊是蘭嶼人操者蘭嶼的獨木舟，另一邊是巴丹人操著他們特有的獨木舟，旁邊有幾條鯨魚來回旋轉。以前這兩邊有直接的往來。

以和精緻的觀光休閒運動等經濟商業結合的一種去脈絡化的海洋樂園。

細看展覽作品之間的網絡關係

（一）像海魚般在海洋湍流間悠游自在的經驗

一幅是表現一個像魚一樣健壯、靈活，滑溜的身體，在淺海處岩石與湍流間的優游自在的浮潛行進，兩個靠得很近幾乎被海平面掩蓋的小島和另一幅處理蘭嶼與巴丹島間複雜關係的那幅畫中的那兩個小島很類似。另一幅表現潛泳的作品中有兩位潛水人在有珊瑚的海底悠游，多麼安靜平和的世界！從這個角度那兩個小島是相通的，因為有共同的水域。海底的兩人是不是分屬於蘭嶼與巴丹的一對男女？

（二）蘭嶼島／巴丹島隔海的親密又衝突關係

在畫面上方奇怪的寫著蘭／巴這兩個字，以及有許多貝殼裝飾類似愛心的造型，在它兩邊各有一個小島，一邊是蘭嶼，一邊是巴丹島。而在下方翻滾的海浪中一邊是蘭嶼人操者蘭嶼的獨木舟，另一邊是巴丹人操著他們特有的獨木舟，旁邊有幾條鯨魚來回旋轉。他們是來這一帶捕魚而相遇？這種相遇帶有爭奪資源的緊張關係？還是要表現他們就像同類的鯨魚一樣玩耍的狀態？這幅畫整體上一方面帶有節慶的

歡樂氛圍，但在翻滾海濤間操著不同船隻的兩個男人，也同時散發著一種騷動、敵對及緊張。幾百年前，蘭嶼的達悟人與巴丹原住民伊巴丹人不僅時常在海上相遇也互動頻繁，這樣的聯繫因人為政治的劃分而被打斷。

（三）瞬間襲來吞噬一切如鬼魔般的瘋狗浪

整個畫面似乎都是層層疊疊的狂暴浪花，再仔細區分其中紋路，四周像比較平靜的海洋，而中間一些像建築的固體物已經被狂浪所吞噬，浪花中隱約可見到高雄的高字。高這個字和高雄地標 85 大樓有點像，高雄也的確有一個明確地呈現高字的塔狀建築。回到作品，再仔細看高字右邊有一個像是「住」的字，左邊有一個像「消」的字，而且海浪間有一些像衛星空照圖中標示特定位置的泡泡，當然可以讀成海嘯中被淹沒的呼救聲。我更認為瘋狗浪可以引申為突如其來的危害城市民眾生存的各種危機。

（四）港口不同船員與酒家女間的不同情慾

在門口處幾幅較大的繪畫後面是一組較小也專注於表現男女情慾的部分，其中右邊的繪畫表現的是港口中酒家女與討海人之間的情感或情慾的關係。停靠在昏暗港口邊，全身還帶著海水汗水的討海人與油膩膩濃妝的臉上反射著七彩霓虹燈光的酒家女，形成一種活生生的相互需求的情景。另一種的關係就稍有不同，在巨大的遠洋船隻和更為職業化、國際化的特種行業女性身體之間形成更為複雜激烈的金錢、權力以及情慾的關係。

（五）水車／美女／螺旋槳／浪花／跳躍的大飛魚

鹽埕區在 1912 年打狗築港填海造陸完成後，日本人在這塊海埔新生地上作現代化的市街規畫，街道縱橫呈現整齊的棋盤狀，其中東西向的路精準地說應該是東南方延伸到西北向，這樣道路的兩端盡頭分別連接愛河與柴山，巧妙將鹽埕街景融入天然的山海河港中，這裡面當然包括了色情場所的規畫，在越戰時期，高雄也是提供隨時有生命危險的越戰軍人紓解情慾與焦慮的地方。巨大的轉動中的螺旋槳、巨大的帶有倒鉤的鐵錨等和它們所激起幾乎是翻騰的浪花之間的關係又是什麼？那艘有點神祕地進入高雄港的輪船帶有什麼目的？我一直覺得他的作品中總是傳達了有一些土地被入侵被糟蹋的感覺。

（六）二次世界美軍飛機轟炸軍艦岩的故事

蘭嶼的東北方外海上有一組有點像軍艦的小島，該區域是蘭嶼東清部落族人主要的漁場，週遭海域環礁與暗流險惡登島不易。二次大戰期間，美國和日本軍艦在蘭嶼

附近海戰時，美軍誤認為軍艦岩是航行於海面上日本軍艦，所以三番兩次進行砲轟，後來才發現原來砲炸的是一座小島。這邊當然也給美軍與台灣南部的關係繫上了一筆。這兩幅作品的上空的飛機旁邊有幾條非常巨大的怪魚，那是蘭嶼人的保護神？

（七）外來勢力進入高雄的兩種不同狀態

這是兩幅以高雄港口地區的最新版的地圖為基底的繪畫，其中一幅右邊明顯的就是第一港口地圖，左邊綠色手繪的部分，是一組類似機械飛天戰神的形象，那是先前進入高雄港的外來勢力？畫面上右邊寫著「旺」，左邊寫著「發」。其中另一幅的右邊也是同樣的港口的地圖，不過是高雄第二港，但是左邊綠色手繪的部分，應該是巨大的財神，畫面上寫的是完全不同的文字，最右上角是「證」字，稍下方是「發」字，左下方是「財」字，這件作品和最近提出的巨大的高雄港市開發計畫相關的議題有關？

（八）騎著摩托車的達悟之眼文化觀察之旅

一個全身被密不通風織物包得緊緊的人，騎著摩托車環繞蘭嶼荒涼的環道公路，給人的感覺很奇特。一方面是景色的荒涼，這荒涼感很像是經過多年事過境遷舊地重遊有人事全非的特殊感慨。而那個騎摩托車的人，也很像是已經消失的人的靈魂，因為太關心那塊他所熱愛的土地，而不時騎著老舊的摩托車回來巡視的狀態。我原先有更多的詮釋，但是李俊賢只是簡單地說：那邊的太陽很烈，原住民有全身包起來防曬的習慣，我還是有點存疑。

（九）海邊無人廟宇及閒置的魚塭產業地景

最近曾經拜訪過嘉義東石海邊一望無際的荒涼濕地以及魚塭區，一個靠天吃飯生活非常艱辛的地方自然需要有神明的保佑，當連廟都沒有角色而任其荒廢，無疑是一個天大的警訊，代表那裡不適合人居，原來的居民都已經離開，站在路口的野狗，只是更加強調了毫無人跡完全荒涼的狀態。這似乎和破敗的觀海亭之間相互對應。

（十）荒涼海邊破敗觀海亭以及聖化的海洋

那是一間非常破舊接近崩潰的觀海亭，裡面蹲坐著一為原住民老者，腳邊有一個陶製的容器，是他僅有的財產？那是提供這個孤獨的老者基本生存物質的容器？觀海亭的後面有兩艘蘭嶼的獨木舟，以及一隻在荒涼骯髒的海灘上遊蕩的瘦弱老狗。我發現一個非常奇特的現象或異象，相對於破敗、幾乎就要崩潰化為灰燼的觀海亭，後面的海洋被表現的像是一種超自然精靈化的物質，從遠方海洋一直往破舊的觀海亭及荒涼的沙灘襲來，甚至已經掩蓋觀海亭的一角，那是消失的海洋文化精神

左‧展場右邊表現的是荒涼海邊破敗的觀海亭以及聖化的海洋。相對於破敗、幾乎就要崩潰化為灰燼的觀海亭，後面的海洋被表現的像是一種超自然精靈化的物質，從遠方海洋一直往破舊的觀海亭及荒涼的沙灘襲來。（圖版提供：絕對空間）
右‧右邊較大的作品表現的是港口中酒家女與討海人之間的情感或情慾的關係。停靠在昏暗港口邊，全身還帶著海水汗水的討海人與油膩膩濃妝的臉上反射著七彩霓虹燈光的酒家女，形成一種活生生的相互需求的情景。（圖版提供：絕對空間）

的再度復活？原住民的文化精髓中很大的一部分來自於海洋。或是很亮麗的全球化經濟的影響力已經進入這片土地？

小結

　　在展場入口處有一邊是真正的日曬及烘乾後剖開的飛魚所製作的雙拼對成的作品，魚的旁邊有一些像海水或是滾燙水的線條，另外作品周圍還畫有原住民的圖騰圖案。飛魚是蘭嶼達悟族重要的文化元素，每年捕獲製成的飛魚乾，到隔年飛魚季時未食用完的部分即必需丟棄，達悟族人從自然界中取用生存所需資源，並與自然界維持微妙的平衡關係，不濫取自然界恩賜的資源，代表著對大地之母的尊敬。這件作品讓整個展覽有一種很接近真實的感覺。另外，也在入口處，幾幅大型繪畫作品的海浪畫得非常生動傳神，相關的場景也讓人如同身歷其境。

　　離開絕對藝術空間不遠就是台南的婚紗禮服街，旁邊有一家刺青商店，絕對藝術空間的塗鴉延伸到銜接婚紗街的路口，畫廊入口幾乎完全洞開並與小巷道路面連結在一起。畫廊允許策展人與藝術家將海沙從入口處一直延伸到畫廊內部，這些更強化了我們外來的觀賞者就在海港、海邊身歷其境地回顧這些地區曾經發生過，並且現在仍然還存在的一些問題以及景象。相較於高雄市立美術館的目前展覽以及貨櫃藝術節，雖然許多議題還是有些關聯，但是差別非常巨大。李俊賢像一隻仍然健壯、仍保有王者之風的稀有動物，在南部地區繼續開展空間以及發揮他不同的影響力。

高美館兩種對於高雄城市的想像
——以「靜河流深」、「2017高雄國際貨櫃藝術節」及相關展覽為對象

前言

這篇文章將以「2017高雄國際貨櫃藝術節」、同時在美術館中展出的一個關係密切的外來小展覽「老而彌新」，以及與「靜河流深」（2018）同時推出、由台灣建築領域啟動的「起家的人HOME 2028」做為背景，來理解「靜河流深」這個奇特的展覽。當然，在所有展覽背後，又有一個更大的背景——高雄港市合一之後的高雄亞洲新灣區的發展藍圖。

「靜河流深」的策展人也是高雄市立美術館館長李玉玲博士，她會擔任高雄進入重大轉型期的美術館館長、擔任美術館改制為行政法人後的首任館長，那是因為她個人獨特且完整的經歷與能力。館長的專業能力以及其角色任務，也都直接表現在對於高雄市立美術館內外空間整體規畫，以及幾個急於預告高雄港市未來發展，以及努力進行各種跨界人力與資源整合的重要展覽上。

「靜河流深」具有非常詩意地投射未來理想城市的意圖，它和與高雄亞洲新灣區有更密切關係的諸多展覽之間，就形成兩種的對於城市的想像。當然都還是一種變動中的關係。

相關的背景說明

（一）高雄未來城市發展的想像

高雄港在1999年前曾長期位居世界貨櫃吞吐量第三大港，高雄也在這個階段形成了現代都市的規模。但隨著景氣循環與產業結構變化，在產業大量外移、港區航運量降低的肇因下，高雄港需要重新尋求出路。

2010年底首任直轄市市長陳菊就積極促進與高雄港的合併，以期消除港市隔閡和有效的利用港區土地。2017年3月高雄市政府與台灣港務公司終於合資「高雄港區土地開發公司」，結合國營企業的閒置土地資源，透過城市交通基礎建設串聯，以

全面性整體規畫，啟動港灣再造新革命。下面是 2017 年 12 月 8 日陳菊市長所提出的高雄亞洲新灣區的發展藍圖：「……未來將隨著五大基礎建設完工啟用，以及十處高雄市地陸續公辦重劃，吸引會展文創、數位內容、休閒遊憩等產業投資進駐，成為領導南台灣企業的成長引領……所謂的五大基礎建設，包括推動高雄會展產業的『高雄展覽館』、國際觀光門戶的『高雄港埠旅運中心』、港灣新地標的『海洋文化及流行音樂中心』、數位多媒體閱讀的『高雄市立圖書館總館』及高雄輕軌，都將陸續到位……。」

不厭其煩地說明「亞洲新灣區」發展，因為它會直接影響到在同一個國營企業閒置土地上已經進行多年的「高雄貨櫃藝術節」，而將城市未來發展投射在城市藝術節也是極為普遍的操作。值得關注的是，改制為行政法人型態的高雄市立美術館在這個高雄港市合一轉型關鍵時刻，會在多大的程度上直接服務或回應這個艱鉅的、需要高質量的跨界創意對話以及資源整合的城市轉型工程。

（二）高雄市立美術館改制前困境與改制後願景

改制前高雄市立美術館面臨的困境包括：（1）社會不斷變遷下，藝術家與民眾對美術館服務需求不斷提升，加上陸續成立同質性高的新館，高美館所面臨的財務資源與觀眾資源競爭壓力日益加劇。（2）礙於相關法規，無法聘僱具特定專業或特定時效需要之專案人才，另外，亦因受限於總員額控管，長期下來美術館人力嚴重不足。（3）受制於預算法及政府採購法等相關法令，該館難以打破跨年度預算編列或經費使用之限制，不利於進行中、長程以上的長遠計畫；另一方面，囿於經費規模與使用限制，尚難拓展多面向之藝術體驗型活動。

改制後的高美館，期許扮演城市藝術文化發電機的角色，透過人事與財務之彈性運作，強化美術館的當代性與美學深度，同時增強美術館的公共性、教育性與親和力等公眾服務的品質，以打造美術館新形象，成為未來的城市創意指標。同時，主動連結行政法人機構下的歷史博物館及電影館，規畫跨館與跨領域合作契機，共享多元資源，形塑城市獨具的文化藝術魅力。

第一段中所提的困難也是所有官方美術館的困難，但是當美術館所在城市正處於結構性改變時刻，並擔任重要角色，困難就益發明顯。第二段不斷提到改制後的美術館和未來的高雄港市的關鍵性關係，甚至擔任創意指標、發電機的積極角色。那麼財務資源問題需要透過港市轉型過程中高質量新需求與高質量新合作關係來解決。

（三）新館長專業、歷練與重大角色任務

李玉玲館長的學歷包括：國立臺灣大學外國語言學系學士、日本上智大學比較文化學系碩士、美國紐約大學美術史及建築史學系碩士、美國紐約大學美術史及建築史學系博士。曾任台北市立美術館展覽組組長、國際事務小組召集人，並曾為國內外公私立藝文機構策畫及參與執行許多展覽，另外也擔任過台新銀行文化基金會藝術總監，也只有結合這麼多元、深厚又高階的經歷，才能提出《「當代美術館」與藝術作品、觀眾、城市之間，持續發展中的新關係》的博士論文，並且付之實現。

帶領高雄轉型的陳菊市長在新館長布達儀式中表示：高雄未來的城市想像將交給高美館，她期許李玉玲能為高美館開啟嶄新局面。李玉玲館長感謝在城市發展歷史性時刻，被邀請加入高美館，加入高雄這個持續進步、充滿活力與文化願景的城市。她更指出：美術館愈來愈被視為城市「創意文化進步的指標」，因此，當代美術館與城市文化、社會、經濟的關係也變得愈來愈緊密。

接著她提到希望能充分利用高美館所處自然園區的優勢與特色，以及臨近的愛河、中都溼地、歷史窯廠等等，打造尊重自然、生態，連結土地紋理與城市歷史記憶的當代性美術館。她也非常清楚地提到，未來美術館園區周邊重大交通建設即將完成，包括輕軌鐵路將專設美術館站等等，更多的市政願景勢必會與美術館及其園區有更多、更緊密的結合。

通篇演講不斷地提到美術館與高雄新城市發展的密切關係，以及被託付的重責大任，其中還包括促進經濟的發展。

新館長上任後的重要展覽

（一）「2017高雄國際貨櫃藝術節——銀閃閃樂園」與相關的展覽

1. 面對高齡社會的「老而彌新——設計給明天的自己」特展

「老而彌新——設計給明天的自己」，是由倫敦設計博物館策畫，旨在探討與人口統計及設計相關的種種議題。展覽包含六個主題：老化、認同、居家、社群、工作、行動力。在每一主題下皆有六個設計工作室主導呈現一系列新穎且具巧思的計畫，他們除了展現設計的無窮潛力外，更協助人們在步入老年之時能過著更充實、健康、有意義的生活。「老而彌新」是與貨櫃藝術節同時在館內展出的另一個關係密切的展覽。由於欠缺深厚在地的文化連結，在老人自身對「老」的態度的改變方面更具啟發，貨櫃藝術節也在這方面有更多連結。

高美館室內展場中「老而彌新」的一個角落。

「牛津大學老齡人口研究所 Sarah Harper 教授指出，老化是 21 世紀全球性的重大挑戰之一，隨著城市的成長，我們居家的方式、工作的模式，使用的產品都將有所改變，也因而賦予新型態服務與企業發展的機會。」在展場中一部影片中有更直接地表達：「就高齡化社會而言，這其中將有許多商機，我們不能再將其視為負擔。」

這裡首先需要改變對於老的根深柢固的負面印象，這方面設計可扮演重要角色。對於彎腰駝背挂著拐杖的「當心老人」交通標誌，一間樂齡產品的行銷公司發起重新構思此一標誌的活動時立即引起熱烈反應。「超過 70 位設計師為『當心老人』標誌提出替代性設計，其中包括：蓄著龐克髮型、背著吉他、跳舞、穿越艾比路、夜總會鏡球下的人群等各種人物，打破了英國對年齡最負面的典型象徵，並賦予它們全新的印象。」

2.「2017 高雄國際貨櫃藝術節——銀閃閃樂園」

鐵道大草原展區，保留火車軌道的鐵道文化園區大草原設置了輕軌車站，鐵道非常貼近環繞整個藝術節展場，這展區作品包括：用貨櫃拆解組合成的很有現代感的巨大紅色雕塑〈逆風〉；福斯特聯合建築師事務所邱維煬以精準的貨櫃切片繞著中軸旋轉發展的一座具國際設計風格的舞台〈扇〉；舊貨櫃切割組合加鐵網保留工業廢墟陳舊斑駁味道的山形環境裝置；在環境裝置內展示幾組帶高度異國情調的時尚服飾創作。

駁二蓬萊倉庫靠臨海路的展區，在這段徒步空間有兩件作品：〈愛叮噹健身屋〉

貨櫃藝術節銀閃閃樂園的最設計感的角落，右邊是輕軌軌道。

提供各種年齡使用的戶外健身設備並配專業健身顧問；〈高齡實驗室〉透過各種展示及體驗讓民眾了解老人身心限制的體驗型教室。

　　轉入蓬萊路七賢三路的主展區，沿著駁二蓬萊倉庫轉角左轉蓬萊路馬上進入一個充滿設計感的現代城市氛圍，沿著輕軌旁邊一路排開「軌道的痕跡」好幾組由透過切割、潔淨、潔白處理的簡潔貨櫃元素所組合的光鮮、亮麗的現代臨時建築，各象徵人生成長的不同過程。包括兒童遊樂設施、戶外休閒廣場、巨型萬花筒、登高瞭望台、回收再利用材料研發展示塔、老人時尚服飾展示場，老人的冥想空間。稍遠有一間特別為老人設計的簡單居所。

　　開幕演講中強調「銀閃閃樂園」想要傳達過去工業的、勞動者的、高汙染的高雄港市，即將轉變為健康的、快樂的、休閒的，觀光的海洋銀閃閃樂園城市。另外，對於已經進入高齡社會的高雄，也傳達了高雄將提供協助他們進入另一段成熟、健康、富有、快樂、積極，時尚生活的都市環境設計，同時也宣導一種敢於享受生活及享受消費的新銀髮人生觀。在這個貨櫃藝術節中被整合在一起的都市建築、設計專業者，以及相關的各種企業，在這個貨櫃藝術節中所表現的對於未來城市可產業化的新服務項目的創意及企圖都是清楚的。

3.「起家的人 HOME 2028──迎接數位新時代，邁向詩意未來家」

　　本展覽分成兩部分，第一部分是「HOME 2025：想家計畫」；第二部分是特別為南部做的「快樂出航的家」。這個展覽總論述非常清楚地表達一種面對全球化壓力

下的在地文化與產業發展的戰略思考：「邀請台灣中青輩的優秀建築師，搭配台灣十分活躍也具競爭力的各類產業界，相互合作一起構思台灣人未來家的面貌。尤其期待設計界善用台灣既有的產業優勢，並回到在地文化與社會的主體位置，清楚認知自身優勢與面對的挑戰，敢於從微小的在地現實出發，再逐步與龐大的全球系統尋求對話。」

策展人阮慶岳在「HOME 2025：想家計畫」的「島嶼居，家的在地性」中提到：「台灣產業長期在全球分工系統體系下發展，經常扮演著局部角色，也難積極與台灣自身的設計系統有效結合，造成了互不對話的分工生產體系……因此多半缺乏內在的多元與自小系統所能具備的多樣及有機特質，也排斥能因應突發變化與市場危機的小系統設計與產品……設計界如何去認知結合台灣的製造與美學，應該就是以一種在地的局部，對抗全球的整體的必要戰爭。」

透過「起家的人 HOME 2028」，美術館讓中青輩優秀的建築師以及具有競爭力的各類創意產業社群在高雄群聚會師，也是一次跨界美術館合作的成功案例。這裡還必須說明一下其中細緻的在地化以及面對新未來的內涵。在第一部分有六個主題包括：「島嶼居，家的在地性」、「天地棲，家的永續經營」、「共生寓，家的互動」、「變形宿，家的新質感」、「智慧家，家的智能創建」，以及「感知域，家的冥想空間」。其中廖偉立建築師與擁有成熟技術體系的常民鋼構，對於台灣未來居所的提案，同時回應了其中的好幾個主題：「……在社區間縫隙散播與嵌入，讓都市更新不再只是大興土木式的強力運作，而是透過精簡過後單元化、模具化與輕量化的住宅單元，作為整合空間與情感的微妙媒介、活化再造舊有的街廓，找回疏離的鄰里關係。」

第二個部分的多元意義的探討，包括：「家可否有著空／無的思考可能？家的本然與質究竟為何？家與城市的對話關係又是什麼？家可以是鄉土與自然的回歸處所嗎？」等。詹偉雄的「家的冥想空間」似乎也可以放在的第二部分與其中好幾個提問連結。

4. 小結：

在「起家的人 HOME 2028」中「HOME 2025：想家計畫」的六個主題與「快樂出航的家」中多元豐富的意義探討，協助高雄市民提早面對及思考從亞洲新灣區延伸到市區，包括「會展文創、數位內容、郵輪遊艇等國際性新興產業」的全球化企業群聚，並提早思考在這處境中如何獲得宜居城市生活的問題。

而與「老而彌新——設計給明天的自己」某些議題綁在一起的「貨櫃藝術節——銀閃閃樂園」顯得過度樂觀，像一個急於預告幸福快樂未來城市願景的政府宣傳，且提振商業消費的企圖也太重。而「起家的人 HOME 2028」在回應未來高雄港市發展的同時，充分回應在地化的未來宜居城市的細膩需求。

（二）含空間與連結的「靜河流深」專題策展

1. 前言：空間／地形／作品與不同的連結

美術館園區就在「內惟埤文化園區」內部，高美館 23 年來首度展覽空間大改造，開幕首展「靜河流深」中，除直接點名內惟埤濕地及愛河流域，其實還包括相當多山的意象。

「靜河流深」中，河流作為一種隱喻，串聯城市的文化脈絡及土地紋理，在時間的縱向連結上，以歷史延續記憶的長度與深度，連結城市的過去、現在與未來；在空間的橫向連結上，從本館延伸至其他文化與歷史場域。這個展覽透過改造過的內部空間光線品質、純淨及相互連通的特色，以及巧妙的展場及動線規畫、作品特色及作品間交互關係等，逐漸建構出一幅有山、有河、有海，以及充滿生態意識、歷史感的立體模型地圖。

「靜河流深」與館外空間的連結，包括：1. 國定古蹟中都唐榮磚窯廠，2. 高雄市立歷史博物館，3. 高雄市立圖書館總館，4. 高雄市電影館，5. 旗津灶咖。它讓這個充滿歷史時間、空間連結的展覽，有更大更真實的時間、空間的延伸，另外也表達與境內重要歷史文化機構間的合作，而這些機構等本身就有它們的廣大的流域範圍。限於篇幅，這個部分將不處理其細部內容。

(1) 展場前廳挑高大空間

無垢舞蹈劇場獨特的身體美學有「靜、定、鬆、沉、緩、勁」的六字訣，並以主張「中心點、中心圓、中心軸」為核心的身體，開創舞蹈嶄新語言。曾經參與日本「富士山世界演劇藝術節」演出舞作〈觀〉，許多觀眾深受感動而潸然淚下。藝術總監宮城聰表示：「作品取材自自然，思考自然的哲理，牽涉生命的本質，我找到久別重逢的安心感受。」美術館前庭中巨大儀式性裝置傳達一種精神化過的水／瀑布，無聲無息卻綿延不斷地從高山或從天而降的意象。

(2) 比前廳稍高的第二進 104 展場

A. 約瑟夫・科蘇斯所製作的神聖化的台灣西海岸古地圖

美國觀念藝術家約瑟夫・科蘇斯（Joseph Kosuth）以 17 世紀佚名的荷蘭人繪製的

靜河流深展覽的一個
角落，無垢舞蹈劇團
從天而降的舞台裝置。

台灣古地圖為基礎製作了〈世界地圖（台灣）〉這件大作品，他使用日光色霓虹燈管勾勒出西部海岸輪廓和當時原住民群聚的部落，並輔佐七段引用自哲學家、作家和地圖有關的文句摘錄，在一片的光海之中，作品的神聖性遠超過概念性。

B. 謝素梅用天使身上溢出紫黑墨水的詩人噴泉訴說各種〈曾經說過的話〉

　　詩人噴泉也能和約瑟夫·科蘇斯古地圖上的眾河流產生對話。噴水池中央裝飾著手上抱著不明物件的小天使，紫黑色的液體從天使的頭部噴出，經過身體，然後匯聚在他腳下八角形帶有裝飾的淺盆裡，充滿詩意的液體滿溢後，再流到更大的八角形水池。這液體假如是墨水，一定是微醉中所說的如詩的言語，或是許多曾經說過不好再說的話。這噴泉又就近和台灣西海岸古地圖上的眾多河流產生對話。

C. 蔡佳葳製作寫了密密麻麻的余光中詩句的水果素描

　　藝術家蔡佳葳以詩人余光中的詩集〈安石榴〉為靈感，詠歎南台灣特有的甘蔗以及蓮霧、芒果、石榴等。削了皮，又被啃幾口的甘蔗，已經難以辨識字跡的甘蔗皮碎片及甘蔗渣散落各處，好像不久就要沉入大地，繼續擴散。這和詩人噴泉水有密切的關連。

D. 橋本雅也從美術館白牆開出的鹿角雕刻〈日本水仙〉

　　日本藝術家橋本雅也，使用堅硬的鹿角巧雕成微妙微翹的日本水仙，這慢工出細活的轉化過程，加上再從純淨素雅的展場牆壁中長出來更具意義。這件日本水仙再與其他日本藝術家的花的作品，讓美術館的聖山、靈山的意象將更清楚。

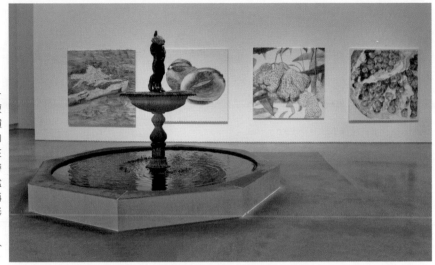

靜河流深展覽的一
個角落，紫色的液
體從天使的頭部噴
出，經過他自己的
身體，然後匯聚在
他腳下的八角形帶
有裝飾花紋的淺盆
子裡，滿溢後，再
流到更大的八角形
水池裡。如果墨水，
如果是酒，都給人
非常多的想像。

E. 石晉華館內行走 100 公里真實時間空間紀錄

　　石晉華自 2016 年 10 月中旬至 2017 年 1 月，開始進行「行路一百公里」計畫，在高美館內佈置的十公尺長牆與地面的畫布上開始來回行走 98 公里，2 公里於香港走完。石晉華曾經透過〈改變世界的方法〉這件作品，傳達了：「如果有一個人每一天在同一個時刻，做同一件事情，就像儀式、不變地、有系統的去做，就能改變世界。」這個信念及實踐，詮釋了「靜河流深」。

2. 與 104 等高向左展開的第三進 105 展場

A. 柳美和連結空間內外的蘭花溫室裝置

　　柳美和（Yanagi Miwa）是一位著名的女性攝影藝術家，影像作品一直圍繞女性的議題展開，拒絕一切被社會所建構的符號化「女性」皮囊。白蝴蝶蘭原產地在台灣東海岸海拔 300 至 1500 公尺的熱帶及亞熱帶原始闊葉林中森林的樹幹上、岩壁間，現在被展示在像溫室的玻璃空間中成為被觀賞對象。在這個展覽中，這層意義並沒有被強化，反而創造美術館內部與外部庭園空間的連結。

B. 柳美和夜間結實纍纍桃樹的大攝影系列

　　柳美和以桃樹為主題的攝影是以日本神話伊邪那美（Izanami）和伊邪那岐（Izanagi）的故事為靈感，這對神仙夫妻因為妻子生火神過程中難產而生離死別。她將背景放在現今的福島，紀念災難中死亡而天人相隔的女性和當地的居民。在暗夜中拍照的長滿鮮豔桃子的九幅巨大桃樹攝影系列，讓美術館內部空間與戶外田野

空間相連結，也可以和過去無數的悲傷記憶連結在一起。

C. 謝素梅的少女在大自然中拉大提琴的錄像作品

直觀上，這是一位少女在面對著層層山峰的一塊充滿陽光的草坡上拉大提琴的情景。這片極為簡單的明亮的綠草地，那是美術館外面巨大有著波浪起伏的草地。在這個展覽中有非常多山的意象，這件作品強調與山的相互對話，使得其他作品中許多未竟的情境被她巧妙地延伸。

D. 謝素梅的三面鍍銀的骨董老鏡子與掉入記憶深淵的反射影像

謝素梅的那三面已經稍微變質變黑具有魔鏡般功能的鍍銀骨董老鏡子，它們將展場中所有作品都收攝其中，並轉化為夢幻、詭異、充滿消逝時間感、屬於另一個世界或地府的意象。非常類似在二樓迴廊上展示的 19 世紀約翰‧湯姆生在打狗港所拍的那種黑白老照片的內容與趣味，而創造動態魔幻的時間的連結。

E. 謝素梅裝置在地面蓋在玻璃底下兩幅水生植物的攝影

這件不太起眼的作品，與謝素梅自己的三面鍍銀的骨董老鏡子的魔術般反射有相當的對應，當然也有助於和古老內惟埤濕地的記憶連結在一起。她在中都唐榮磚窯廠中也有一件類似的作品〈草木‧蔭影〉。

3. 連結一樓與二樓的狹長台階走道展場

A. 須田悅弘的鬱金香與美術館內的陽光台階走道

從 105 展室，剛剛爬上通往二樓充滿純淨光線的狹長台階走道，就會發現掛在潔淨牆上的紫紅色鬱金香。透過紫紅色鬱金香的點綴，讓這段狹長走道，更具精神性。此外，在行走過程中，也讓觀眾有機會看到種滿樹木的美術館公園綠地。

B. 澎葉生的水生生物的聲音與呼吸的故事

從二樓迴廊展場往下，彎進白牆夾道樓梯，就能逐漸能察覺蟲鳴窸窣、流水潺潺，以及聽得見極為微弱的咕嚕嚕的狐尾藻在行光合作用的聲音。沿著台階向下，首先連結到科蘇斯的台灣西海岸古地圖的霓虹光海，接著是謝素梅蓋在玻璃下的水生植物。

4. 挑高樓層的二樓迴廊展場

A.19 世紀約翰‧湯姆生打狗港攝影

1871 年，約翰‧湯姆生的第一場福爾摩沙之旅，從打狗港上岸，為 19 世紀打狗港留下最完整的影像紀錄。這裡面揉合了時代善意偏見的異國情調，另外濕底片感光及照片上所留下的各種印記，加強這些影像的消逝時間向度，而和謝素梅三面鍍

銀骨董老鏡面裡的映照形成詩性的對話。

B. 陳文祺〈偽日記〉以影像文字物件書寫高雄偽歷史

　　陳文祺用當代高雄各個角落的黑白照片，配上很傳統及八股的詩句，以及印刷時的真實鉛字排列，傳達了到處傳播的歷史書寫，經常與實際有相當距離。這個系列和 19 世紀約翰‧湯姆生所拍的高雄舊照片，有一定的對話。另外他展示在市立高雄歷史博物館的作品〈人為歷史‧真實的時空記憶〉，傳達了更為強烈的觀念。

5. 一樓二樓之間的視覺的聯通關係

　　19 世紀約翰‧湯姆生打狗港的黑白攝影和陳文祺高雄〈偽日記〉系列，都排列在二樓迴廊展場上，從這個位置能夠看到一樓的其他作品。而其中謝素梅三面神奇的鍍銀骨董老鏡，更能將周邊所有作品收攝於其中，轉化為夢幻詭異充滿時間感的意象，而和二樓迴廊上的黑白照片的可疑的或真正的記錄過去的作品作對話。這是很高階的空間、時間以及符號的調度。

6. 地下室等邊緣展間

　　糖果鳥（Candy Bird）和印尼移工合作的塗鴉作品〈地下室〉。糖果鳥的藝術面向多呈現人類現狀、人與社會的關係，並聚焦於正義與平等性的連結。

　　蔡佳葳和夫婿次仁札西‧杰塘合作的作品〈高雄港漁工之歌〉，處理東南亞國際邊緣人被忽略的人的處境。這兩件放在邊緣空間的作品的資料也非常的少，或許因為這些議題很難和其他經過詩意轉化的作品和諧的擺在一起？

小結：

　　「內惟埤文化園區」內的美術館除了作為各種對話、匯流的整合平台，應該也包括作為轉化過的巨大能量源頭的精神性高山，無垢的作品提供了這種意象。沒有這個支柱，「靜河流深」展覽所要建構的沉潛精神架構，是無法與那個包山、包河、包城市、包海港的超大型與海港城市發展有直接關係的強勢架構對話。

　　優先整修的 104 以及 105 展場，包括空間的簡潔嚴謹、能多方向連通，還包括整體光線均勻、能精準局部調控等特質，讓展場中各部分作品的意象清晰且能相互對話、相互連結、相互詮釋，相互補充，它也馬上就讓「靜河流深」中也同樣有山、有河流、有城市、有海洋的空靈、和諧、理想的城市總體意象能夠被感受。由於室內展場的潔白與均勻，透過窗戶，讓外面庭園的綠意，映射在展場，與性格類似的作品相互輝映。

　　整體而言，這個展覽比較專注於經過美化、詩意化過的高雄生態與高雄歷史之間

的對話。又加上日本藝術家製作的有關花的作品，以及館外連結日據時代興建的混和日洋形式風格的古蹟建築，似乎讓展覽帶有些許的日本文化記憶。

結論

「靜河流深」是一個很奇特的展覽，它面對著的是高雄一個愈來愈明顯、逐漸要形成佔優勢的巨大需求與價值體系，實際上高雄市立美術館也同時需要回應這個逐漸成為絕對優勢的需求與價值體系，並且也策畫過幾個設計以及建築領域合作的重要展覽。

說白一點，這個佔優勢的需求和價值體系和港市合一後的新高雄港灣區域的城市發展有直接的關係。在高雄努力由工業都市轉變為以文化、藝術打造創意友善的宜居都市過程中，高雄市立美術館被賦予相當的角色。

實際上高雄也同時從較為樸素的、穩健的舊時代的工業城市，轉向一個更為快速變化、更為緊張焦慮、更為喜新厭舊、更容易產生貧富不均的全球化商業城市。在這過程中建構宜家城市並不容易，也同樣是建築設計領域的展覽「起家的人 HOME 2028」，在這個方面做了更為務實的發展，並且就更接近「宜居城市」的概念與實踐。

實際上台灣的許多河流，「河床很廣闊，積滿了大大小小的石頭，但是真正有水流淌而來的只是一衣帶寬而已，上面架了竹子編結的便橋。這些河流平時就是這樣，但逢到颱風季節山洪暴發的時候，狂潮從高山傾瀉奔來，即刻把整個堆積著大小石頭的河床注滿濁水……。」而在「靜河流深」之中，策展人所借用的河流的隱喻，幾乎是取其另一個極端，一種非常療癒的、冥想的河流。「靜河流深」一方面回應正在轉型的高雄港都城市，似乎更想在群聚了各種商業機構的巨人旁邊，建立另一個互補的系統，「靜河流深」很婉轉了說明這個既配合又導正的關係，但是這個圖形似乎無法這麼理想地繪製。

高雄忙於新海灣港區轉型過程中，出現了「南方以南」、「是否想過還有另一個南方，我們並不熟悉的南方？」的提問，鄰近的台南蕭壠文化園區啟動了「近現代交陪」的運動，各地大規模貼地性、結構性的研究活動都在展開。高雄會不會提出更具當下感的城市地圖？高雄市立美術館還會有各種的展覽，我們可以繼續的觀察。

竹圍工作室 25 年歷程的文化觀察

這是一個困難的觀察工作，因為它太龐大也太複雜到無法掌握的集體共創。

前言：交織的兩種線條

竹圍工作室的發展其實有兩條軸線，一條和解嚴後急於借鏡國外案例帶動藝術生態變化的想像，以及與國家相關政策需求關係密切的各種前期研究等的巨大的跳躍式的線條，也許因為蕭麗虹可以算是半個外國人，又有國際貿易的實務經驗以及視野，因此本身對於世界進步潮流的體驗，以及透過比對而對於本地需要的敏感、熱情、理想、責任，以及強韌的意志力有關。

另一條則不是那麼輪廓清楚，其實她身上同時散發著強烈的母性、某種無可救藥的浪漫及信仰，竹圍工作室需要有目的性極強的企業管理能力，也許也要需要具有母性的不太理性的關愛及包容及信心，或是因為竹圍自主擁有的空間以及可緩衝的經濟後盾。因此自發地、偶發地同時做了很多很多愈來愈大甚至無法掌控的事情，並且在過程中累積了和情感因素更有關係的綿延的蔓延的線團。

竹圍工作室累積了太豐富的元素，我們只能使用參與的藝術愛好者、裡面的工作人，以及進駐的藝術家等相互交織的非常有家庭溫度的共同生活空間來傳達整體的竹圍工作室比較屬於情感面的空間意象。這是很多人都非常同意的部分。

我先從比較機構性的明顯的大線條來分享，然後再串起那些旁邊增生的鏈結部分，然後再整理出在長時間中所纏繞出來的線叢。

生存與發展：工作室不同階段的經營模式

1. 1995 — 2004 年商業性質的藝術事務所時期

　　竹圍工作室最初由蕭麗虹、陳正勳和范姜明道三位陶藝創作者共同發起，做為創作大型裝置藝術另類展覽空間。最初幾年，工作室陸續舉辦了數檔展覽，類型包括陶藝、實驗性裝置藝術、實驗藝術和實驗性展演等，這類工作相對比較直接以及單純。

　　1998 年起，竹圍工作室與政府機關和藝文團體合作，研究文化政策並建構交流的網絡。2000 年起，竹圍工作室將國際交流視為經營重點，對國際上的藝術議題進調查研究，並擔任國際藝術村協會（Res Artis）、美國藝術村聯盟（Alliance of Artist Communities）等國際駐村組織在亞洲的交流平臺，很快就顯露她在國際交流串聯的專長。2001 — 2004 年，產權訴訟暫停、休館、整修、改建時期。

2. 2005 — 2010 年，竹圍創意國際有限公司時期

　　以投標、接案做為收入來源，將主要發展方向定為「藝術空間、創意產業、國際交流與研究」三者。2005 年 7 月創立亞洲地區文化空間的交流平台「亞洲藝術網絡」。2006 年二度進行閉館整修，之後具備長期進駐、駐村跟展演三種功能。此時「身聲演繹劇場」入駐，讓蕭麗虹發現藝文領域缺少育成、研究、研發的系統，於是又加入育成跟服務的工作。這是一個重大的有機的複合的體質的改變。

3. 2011 年後非營利組織的時期

　　由於上述工作營收難以抵銷虧損，到了 2011 年蕭麗虹遂遵從友人建議，登記成為台北市的非營利演藝團體，以利接受贊助。在這轉折期間，竹圍工作室持續獲文建會 2008 至 2011 年、文化部 2012 年、2014 年與 2015 年藝術村軟硬體修繕的挹注；獲國藝會新興展演空間的 2009-2011 年年度營運補助；2013 年也獲台北市文化局營運管理補助，讓竹圍工作室成為創藝工作者實驗、育成的理想據點。

　　整體而言，工作室的經費來源多為創辦人蕭麗虹個人資源，以及承接外部專案而來。2013 年時則有兩名專職人員負責空間經營，4 名兼職人員負責不同專案事務。營收來源包括政府補助、場租收入和接案收入。

　　近年工作室也逐漸意識到藝術駐村的未來，並且不斷地在思考如何轉型，希望具

有開放個性，能提供客製化的協助，以及能夠在城市中心獲得關注。2019年竹圍工作室將一部分的辦公室移至位於圓山的台北創新中心，許多新創公司皆在此擁有一個工作空間，透過聯合工作的場所促成交流機會，工作室據點在聯合辦公室除了希望能更靠近市中心，也希望能夠與其他單位交流。

與國家藝文政策的先行／平行的運行

竹圍工作室長期觀察並進行行動研究，其中包含藝術村、閒置空間再利用、以及創意城市等三項議題，透過行動研究（Action Research）和國際交流建構出一個常態且微型的民間文化智庫。

1. 竹圍推展國際藝術村的成果

竹圍工作室創辦人蕭麗虹，累積數十年的國際藝文網絡及擔任要職，可提供台灣與國際藝術相關事務研究、顧問、諮詢服務，與許多國際駐村組織往來密切，包括藝術村聯盟（Alliance of Artists Communities）、藝術村組織（Res Artis、Trans Artists）、藝術工廠（Art Factories）等。至2013年，竹圍工作室已接待過250位來自全世界的創意人才，是台灣進行國際文化交流的重要平台。

除了本身承擔藝術村的功能，事實上，竹圍工作室承接了當時文建會對國際藝術村的研究案，在蒐集400多筆資料並實地考察50餘所的藝術村後，讓我們知道，閒置空間是吸引藝術家聚集與創造的絕佳場域。竹圍對藝術村的研究促成台北國際藝術村的成立，而文建會部分因為華山後一系列的空間解放（鐵道倉庫、酒廠）以及九九峰藝術村計畫的停擺，遂投入閒置空間再造的政策，讓許多藝文工作者因此有了新的空間選項。

在台灣，閒置空間再利用與藝術村的關係相當密切，實際上在2003年9月1日蕭麗虹老師與黃瑞茂老師共同出版《文化空間創意再造：閒置空間再利用國外案例彙編》。研究中共蒐集200多個案例以及百多個單位的訪談與協助，其為各地正在經營或規畫中的藝術村及值得再利用空間，引發更多公開的論述及想像，亦作台灣面臨WTO衝擊調適及創意文化產業政策努力願景借鏡。

2. 竹圍工作室與創意城市政策的關係

竹圍工作室在2009年與2011年即參與過以「創意城市」為內涵的論壇和活動，並將這樣的概念帶入台灣，之後台北市政府希望爭取2016世界設計之都的榮銜同時強化城市軟實力、繁榮產業，遂以聯合國創意城市網絡（The Creative Cities Network）

竹圍工作室累積了太豐富的元素，我們只能使用參與的藝術愛好者、裡面的工作人，以及進駐的藝術家等相互交織的非常有家庭溫度的共同生活空間來傳達整體的竹圍工作室比較屬於情感面的空間意象。這是很多人都非常同意的部分。

的概念進行施政規畫。

　　竹圍工作室設計之都計畫中協助台北市政府盤點各方需要，並進一步邀請國際創意城市大師查爾斯・蘭德利（Charles Landry）擔任總顧問，並持續擔任一個平台工作者的角色，協助產官學界間的溝通網絡暢通，並彙整意見，使政策制定有所本與方向，於此期間協助先生先後出版了三本以創意城市概念替台北書寫的書籍。

　　首都城市推動創意城市的政策，這個工作層級非常高，也非常困難，從這邊也可以發現，竹圍工作室的角色比較是做為一個中介，推動創意城市或是推動被選為世界之都的執行，那是另一個遠為複雜的工作。這就跟引介大量閒置空間再利用案例，和實際處理城市大型產業閒置空間再利用，是完全不同範疇的工作。

　　在竹圍工作室這邊、國際藝術村、閒置空間再利用以及創意城市是相關連以及難區分。國際藝術村較為單純，到處都有的大型閒置空間以及創意城市的推展的關係就不是那麼的必然，牽扯也十分的複雜。竹圍工作室透過自身的局部先行並引介吸引人的國際潮流及誘發討論及實驗的方面無疑有相當的功勞。

推展地區水域生態環境藝術的貢獻

（一）竹圍工作室前期

1. 1994 年工作室參與「台北縣第六屆美展：環境藝術」

　　1994 年 3 月 19 日，「台北縣第六屆美展：環境藝術」，沿淡水河邊或沙洲展出

裝置和觀念藝術的大型戶外作品，當時蕭麗虹老師以藝術家身分參展。竹圍工作室於 1995 年 4 月成立，並於 1997 年 5 月登記立案為台灣第一個由藝術家成立的藝術服務事務所。同 1997 年 10 月 4 日至 11 月 2 日由台北縣立文化中心、帝門藝術教育基金會承辦的「河流—新亞洲藝術·台北對話」大展。竹圍工作室就是當時的重要參展單位，現在竹圍工作室所顯露的某些核心的精神在那個時代已經出現。「河流—新亞洲藝術·台北對話」鼓勵藝術創作者從歷史文化／當代生活／自然環境等不同的面向去詮釋河流的人文意義，並邀請香港、日本、越南、泰國、菲律賓等地的來台和本地藝術家一齊創作，藉此再探河流與人類的親密關係，並刺激國人重新觀想本地河流的存在和意義。

2. 2002 年啟動「城市與河流的交會——竹圍環境藝術節」

2002 年法國學者卡特琳·古特（Catherine Grout）與竹圍工作室合作台灣首個環境藝術藝術節「城市與河流的交會——竹圍環境藝術節」。總策展人卡特琳·古特的公共藝術理念是：藝術與藝術家能開啟一個對公共環境有利的空間，人們在這裡可以相遇、交流以及實踐共同計畫，不只提供言語溝通的可能性及樂趣，也讓他們體認及創造屬於某發展中的社區的公共歸屬感。

淡水的意義絕對不是區域性的，紅毛城、鼻仔頭、清法戰爭紀念公園等說明淡水與荷蘭、英國、法國的關連。因此有必要重新去認識這段歷史，從狹窄的區域觀點走出，擴展具體的國際性、未來性、藝術性的視野，也就是透過藝術的介入，為淡水、淡水河創造新生命的方式。

除了介入淡水的展覽之外，也同時舉辦研討會「2002 年藝術介入計畫國際論壇公共空間的人文風景」。只需看看第一天與會名單，就能知道這個國際論壇絕對達到國家級層次的層級及規模，當然這是一個與中央政策推廣有關展演活動以及研討會。

（二）樹梅坑溪環境藝術行動以及竹圍工作室的定調

2007 年，工作室顧問黃瑞茂主持的「藝教於樂」計畫，將生態議題融入國小美術課程，讓學生觀察生活，利用環境中的元素進行創作，計畫之成功，受到各個學校推行，其操作模式，已有藝術行動的形貌。

2009 年，討論台灣農村面臨困境的「藝術作為農村永續發展的策略」研討會 2010 年「與河共舞：藝術做為環境永續發展的策略」研討會。

2010 至 2011 年樹梅坑溪環境藝術行動，是竹圍工作室第一個以生態為主題的藝術行動計畫，奠定工作室在生態藝術行動計畫典範，生態議題作為工作室的關注重

心，也在此有了階段性成果，並持續累積發展。回顧樹梅坑溪的執行計畫，她所動員的人力是非常龐大的。

2012 年後「樹梅坑溪」的主要計畫已落幕，後續由竹圍工作室和環境保育工作者、在地居民以及周邊學校繼續帶動了走溪導覽、生態小旅行等活動。例如：2013 年強調居民走入社區的「處心積綠──綠活圖工作坊」，2015 年「FIGHT FOR FUTURE：2050 環境工作坊」，李曉雯說這些，也許是駐村藝術家提供的想法，或是與其他的單位合作，都是以「有機的方式」發展出來，並不是一個經過縝密前置規畫的結果。另外，工作室的組成成員例如陳彥慈與高任翔共同發起「大河小溪全民齊督工：地圖平台建置計畫」，結合了陳彥慈在長年在生態議題的關懷及高任翔的資訊工程專業。

李曉雯說：「早期工作室的案子，都是駐村藝術家或政府機關的補助案，也因為工作室是非營利組織，在資源有限的情況下，較難有長期的計畫。」這導致，許多有趣的發想，卻沒有後續的延伸。早期這種有機成長的方式，也許可以被視為一種創造的可能。

但從整體竹圍工作室所執行的案例來看，除了由樹梅坑溪環境藝術行動所標示的水生態這條脈絡可以被整理得較清晰之外，許多案例都沒有後續的延伸，延續著過去承接政公部門專案的做法，而非建立長期規畫的及評估，導致所執行的議題觸及深度推廣程度都難有延伸。這算是對於竹圍工作室的比較重的批評。

至 2013 年，工作室才有明確定調，將藝術駐村與生態議題結合，2014 年，便有泰國藝術家孔薩・古爾朗登（Kongsak Gulglangdon）在竹圍進行鳥類研究、印尼的哈瑞薩・希爾利斯（Hauritsa Haorits）探索台灣農業發展，同年，也有選送台灣策展人吳尚霖前往泰國駐村、進行湄南河觀察計畫等。

最近李曉雯也提到：工作室積極參與國際間資源共享與網絡連結，包括在生態議題上加入「永續藝術聯盟」（Green Art Lab Alliance），簡稱 GALA 的計畫，將生態永續與生產過程中的消耗納入考慮，工作室首次將 GALA 的概念帶進亞洲，強調藝術工作者的社會責任，並試圖串連藝文單位關心生態議題，邀請 GALA 共同創辦人雅絲敏（Yasmine Ostendorf）2015 年共同合作成立「GALA ASIA」計畫。這又是一個層級非常高，牽連非常廣及執行相當困難的理想。這幾乎成為竹圍工作室的重要特色。這也給自己很大的負擔。

充滿可能性時代力量的延續者

解嚴之後，反對黨執政的地方或中央政府，提供很多機會讓具有介入社會並能改變的想法的多元藝術群體，透過更多、較容易、較持續的在閒置空間中發揮能量及影響力，那時大家簡單的相信只要集結很多共同理想的人就能產生改變。一個封閉太久的社會確實存在巨大落差，也讓某些改變顯得比較容易成功。我和蕭麗虹老師就是 90 年代，特別在最自由的華山藝文特區的時代的老戰友。在那個時代，政府甚至可以讓藝術社群組織在城市中心的環山酒廠廢墟中實驗藝術文化特區，甚至實驗簡易的文創園區。

基本上竹圍工作室協助政府推動好幾項的藝文政策，竹圍工作室經常是政策的先行者、倡議者、前期研究者，以及在政策熱潮過了之後仍然維持日常的持續的實踐者。沒有相關願景及需要持續努力的引進工程，許多具嘗試性的文化政策無法開展，但是要真正成功，每一項都是複雜的工程，工作室沒有足夠的架構去承擔這樣的政策責任，當然竹圍工作室也在這個過程中學習各種知識、能力、經驗，並且逐漸壯大厚實本身，而成為幾乎成為難以定義的實體。

藝文特區結束後，坐落在城市邊緣地帶的竹圍工作室，透過閒置空間藝術再利用手法，透過持續介入淡水推動社區營造的工作，又成功建立藝術日常生活化以及帶有濃厚東南亞味道的跨領域國際藝術村，實際上在各種方面都可以成為和相關的幾種文化政策拉上關係的典範。

20 周年時蕭麗虹說了一段感人的話：很多人都問我這個嫁來台灣做傳統媳婦的香港女生，為什麼會開創竹圍工作室？更多人問我，工作室所做的似乎不像一般藝術家該做的事應該是政府該做的事。而我為什麼要插手？……在交往過程中，我才了解台灣的文化環境不穩定，藝術工作者缺乏資源，他們的潛能無法得到適當的發展。我想竹圍工作室改變生態的堅持來自於處處可能、處處克難的 90 年代所留下來的那種充滿行動力的信仰。

從虛化到再實體化的地圖
——展覽／節慶／策展團隊在此過程的角色

　　成為一體的展覽／節慶／策展團隊／相關社群等，從沒有承擔這種重要的角色，因此更要仔細的觀察與辨別！

前言

（一）基本的問題意識

　　退休之後擔任好多年文化部兩項政策的審查委員，一項是美術館類機構的教育扎根、一項是地方節慶的升級，因此有很多觀察比對的機會。另外因為一直在靠政治中心很近的南海藝廊經營當代藝術展覽，以及推動透過藝術的城南一帶的社區營造活動，因此對於藝術與政治的複雜關係有一些特別的敏感度。

　　我覺得過程中最大的發現是，最近幾年藝術正處在複雜政策工具與多少可伺機運作的批判與抵抗。現在問題是在還有部分可為的國家政策／藝術政策夾縫執行過程中，如何不落入在台灣十分普遍的殘局現象？但同時又不落入長期只是作為最表皮的粉飾、包裝的低階政策工具？最好在批判抵抗之外，還能累積基礎的工作？充滿文化建設殘局的台灣，這是一個很奢侈的願望！

1. 解嚴稍後無以為繼成為殘局的社會批判共振

　　最早的觀察是，解嚴之後的政府，特別是在新的反對黨執政的縣市，一下子開了很多窗子，讓壓抑了很久的藝術圈能量有很大的機會發揮，但等到新政權較為穩定，文化藝術治理方式，開始進入一種更常規、體制的狀態。原先開啟，還沒來得及進入深化程度，經常在某些引起民怨的特定時間、位置，快速將這些窗子關起來，開始推動另一種結合經濟發展、城市建設，以及直接討好選民的文化藝術政策。[1]並且在各地方透過各種節慶方式，甚至在美術館也能夠透過大型展覽，創造另一種

1　黃海鳴，〈可遇不可求的共振機會？——談藝術介入空間啟動複雜關係與改變〉，收錄於簡伯如主編，《展覽與時代：藝術展覽研究與臺灣藝術史》，台北市：藝術家出版社，2020，頁278-309。

不同的價值取向，於是有了許多可惜的殘局。今天，這種劇烈的反差應該比較沒有機會。

2. 穩定時期具政治正確性的總體藝術的資源排他性

面對中國的一帶一路戰略，政府採用新南向政策，這也改變了台灣對待東南亞勞工及東南亞新住民的方式，其實後者完全不是新問題，但是完全可以不動聲色地將嚴重的在國際間國家的政治、經濟等邊緣化問題，城市產業結構轉型，與國家、文化、土地情感認同問題，以及各種轉型正義等問題統統綁在一起一併處理。藝術先天具有詮釋的彈性模糊性，也是比較不那麼刻意的手法，甚至成為某種的集體藝術治療[2]。

在多重國家社會需要下，使台灣的藝術直接面對不同的轉型正義議題、直接面對邊緣地區已經到達國安層級的嚴重人口流失問題[3]，以及面對某些城市鄉村不得不進行產業轉型、地方創生，以及防止年輕人大量流失的危機[4]，這一些非常實質的問題，卻可以和前面幾種更為政治意識形態的問題或焦慮融為一起。藝術或許可以處理部分的問題，但是藝術確實可以成為某種集體的社會藝術治療。

（二）本文所要觀察的比較執行策略及技術的問題

國家持續以各種名目的經費補助，化整為零或相互整合串聯的方式，持續地動員了規模不小的藝術能量往這些方向集中，當然也間接地壓抑了其他許多的藝術能量。以上各種問題並不是那麼容易處理解決，但是藝術節慶甚至大型主題展，卻是可以讓某些政策企圖或關懷等變得可感，因此用了「化妝」這個稍顯重的字眼。現在要問的是，對於這種圍繞在政治正確性的「總體藝術」狀態中，還留有多少的留給面對真實以及批判、抵抗的空間？或是做更基礎的深耕的工作的空間？

目前，藝術開始轉移做為處理地方人口流失以及地方能量降低的嚴重問題的局部解決方法，因為這是一個嚴重的問題，因此在這個方面能夠分配到較以往更多的預

2 相關論點參見收錄於本書之〈作為另類社會集體治療的藝術思維與實踐〉、〈高美館兩種對於高雄城市的想像——以「靜河流深」、「2017高雄國際貨櫃藝術節」及相關展覽為對象〉兩篇文章。

3 邱莉燕，〈人口少、中低收入戶多134個鄉鎮區恐消失……「無子村」會是台灣的未來嗎？〉，《經濟日報》，網址：https://money.udn.com/money/story/5648/3628314?fbclid=IwAR3Fh-bNNBYnTehMWNUdOIrwe6Bnx1XHN_CrEtOXsLqBpziu4iRgyl5r5d0。

4 國家發展委員會，〈我國地方創生國家戰略初步構想〉，2018.5.21，網址：https://reurl.cc/Q4Y4qr。

算，而且相關的活動的交織性也頗高。[5]

因此我為本文下了一個頗大的標題「從虛化到實體化的地圖」，而在這樣的總體目標下，如何在複雜政策工具與可機運地進行批判抵抗的夾縫地帶，做一些做更基礎的、深耕的工作？這並不簡單。是同樣的事情？或是更精緻的策略？接著，我們必須馬上對於「從虛化到實體化的地圖」這個題目做一個漸進的理解。在其中，創造關係人口是一個重點，而加入持續性的藝術節慶的地方創生在本文中是重要的研究對象。

（三）「從虛化到再實體化地圖」的漸進理解

1. 台灣一些邊緣地區嚴重的人口流失

當人口以及工作機會都集中在幾個大都市，那麼較為偏遠的城鎮，鄉村，必然人口將會大量流失、廢校，這些大家應該都聽過。實際上，廢村也可能發生，城鎮的能量盡失，也是可能而且正在發生的事情。「從虛化到再實體化的地圖」這個問題意識自然和這種嚴重的人口流失有非常密切的關係。但是如何讓人口回流？或必須依靠其他方法？

2. 網路增廣訊息但是真實的土地缺愈來愈抽象

當大家都使用網路，和真實的土地的關係自然愈來愈疏離，加上兩年疫情影響，我們和真實土地、社會的關係也愈來愈遠。當然因為疫情，許多展覽被取消或是沒人看，因此在網路上，我們看到了比以往更多的展覽訊息，但是訊息質量有限，並且過度行銷的情況有愈來愈嚴重的現象，而讓我們搞不清楚真偽，我們確實發現多管道的廣告行銷在整個活動中愈來愈重要，也佔用愈來愈多的經費。真實社會環境的訊息其實是非常多，並且經常是難以單獨使用文字說明，那麼在廣告行銷或簡述的文字之外，如何找到更好的辦法？還是需要靠實體的關係？

3. 沒有能夠吸引媒體經常報導的藝術機構也會愈來愈抽象

就實際的狀況來說：一、沒有大眾媒體報導的藝術活動對於大部分的對象而言等於不存在。二、規模不到一個程度以上並有相當廣告預算的展覽也接近不存在。三、沒有因為各種理由造成持續影響力的展覽，很快就會會被遺忘。四、其實這裡面還包括了作品本身的能量以及相關藝術社群的能量的交織作用。建立較遠距但能夠同

5　例如譚洋曾經提及團隊的經驗：「當在地團隊逐年累積、整理地方觀點，也能延伸成未來政策規劃、官民對話的一種基礎。」譚洋，〈一起當個「好野人」吧！留住海岸的文化記憶（技藝）──節點共創與「森川里海濕地藝術季」的地方經驗（上）〉，「樹冠生活」，網址：https://canopi.tw/culture-and-lifestyle/mipaliw-landart/。

時運用虛擬網路，以及實體網路的藝術社群變得愈來愈重要！

4. 大型藝術機構愈來愈多，亮點愈多愈分散而較不亮？

因此理論上，地圖上被注意的點總是北美館、當代館、國美館、高美館。新增的美術館當然會讓據點的數目增加例如南美館、嘉美館，桃美館、新北美館也逐漸進場。另外一些生活美學館，特別是台南生活美學館也具有這樣的功能，不光大型美術館具有這樣的能量，需多配備厲害策展團隊及行銷預算的大型節慶，或配備了數種相關互補節慶的區域，也逐漸具備這樣的能量，甚至具有更強的能量。[6]

5. 亮點不光從純藝術，更從地方創生的角度整體的判斷

實際上，不管是地方美術館或是非正式空間的地方節慶等，都有協助地方創生的功能，他們更注意一般的觀眾的需求，他們也另有資源來創造更多的創作以及藝術家及相關關係人口的群聚。這兩種能量再加上幾個地區的能量串連能不能讓較大的地區亮起來？因此社群就不光是藝術社群，還包括社區營造、地方創生的社群、常來的旅客等各種可能的所謂關係人口等。[7]

6. 跨行政區聯合的移動式展演

本文主要的觀察及探討對象是已經呈現相當持續性，既能聚集在的特殊藝術社群，又具開放性吸收外來跨領域跨社群網路能量操作模式，這主要來自於花東特別是花蓮地區的觀察。若沒有關係密切的在地及外來的跨領域社群，那塊偏遠的地區，雖然具有豐富的自然生態以及獨特的原住民文化，還是很難累積足夠的創生能量。

上述的問題我已經觀察多時，這裡首先試著透過最近的一個跨行政區由數個鄰近的地方政府的藝文機構所合作主導的「移動聚落—2021 雲嘉嘉營藝術連線」，來幫助理解更一般性的結構。事實上，對我而言，也是因為「移動聚落」一展，讓我對於透過藝術「從虛化到再實體化地圖」這個問題有較具體及結構性的思考。

藝術與邊緣地區多元關係人口的網絡建構

「移動聚落—2021 雲嘉嘉營藝術連線」於 2021 年 10 月 15 日至 11 月 14 日展出，

6　高美館曾經舉辦過非常精彩且具有地方特色的藝術節慶，這是大家都知道的，另外我們也見過桃園市立美術館籌備處，曾經與桃園市政府跨局室合作，舉辦過非常盛大精彩的桃園地景藝術節。而高美館更是承擔了港市合一之後的高雄城市發展的重大責任。新北美術館的外面設有佔地非常廣的商店區。這説明至少在地方的美術館、生活美學館等都具有地方創生的角色。

7　謝子涵，〈從日本「地方創生」人口目標，看「關係人口」與國土發展的連動性〉，「台灣新社會智庫」，網址：https://reurl.cc/zNqNAk。

展覽文宣中提到：由台南市、雲林縣、嘉義縣、嘉義市聯合籌畫，經由跨域合作之力量，整合藝術資源、共同行銷，欲打造雲嘉嘉營地區，成為「藝術跨域生活圈」。並由策展人邱俊達以「移動聚落」為主題，邀請 30 位／組國內外知名藝術家與文化機構一同探索與呈現「移動」作為參與世界、閱讀風景、連結情感和深化體驗的意涵。[8]

有意思的是，這幾個地區都同樣碰到人口流失的威脅，這個鄰近地區同時進行移動串連帶有高度地域色彩或問題的展覽，這絕非偶然，也正是某種共同合作至少解決部分問題的方式。當然廣告行銷文字中並沒有明白提到人口流失、地方能量不足的問題。但是展出的作品中，也能感受這種人口流失、地方能量不足的問題。[9]

另外從日本經驗發現，即使傾國家之力，都無法阻止人口繼續往東京流動，只能減緩速度。與其極力挽回遲早要離開的人，不如創造「關係人口」，也就是「和地方產生關係的人」，藉由增加造訪次數，創造地方活力，促進產業發展的那麼鄰近地區機會。可以透過就學、就業，甚至是雙城生活，成為經常往來的第二故鄉。那麼鄰近地區如果有類似的相關的有重疊的地方創生型的藝術節，是不是能夠強化關係人口網絡結構？[10] 當然我們也可以問：類似的關係人口網絡的建構，是不是在其他地方，例如花蓮，早就已經開始實施類似的關係人口的建構，並且已經有一些成果？

開始被邀請擔任「移動聚落—雲嘉嘉營視覺藝術連線」的展覽活動的文化觀察時，很快就意識到上述的問題，並且馬上想到地圖，以及如何讓愈來愈虛化的地圖變得愈來愈具體以及愈來愈具有多元能量的操作模式。

（一）跨區的聲音歷史的地圖與產業歷史的地圖

1. 一起搭乘的某個遠方：火車聲音路徑計畫

蔡宛璇、澎葉生的〈一起搭乘的某個遠方〉，讓火車上窗外景色或火車機械聲與六個裝在車廂中六個擴音器發出的聲音交融在一起[11]，這樣能夠產生什麼更為豐富

8　嘉義縣政府觀光局藝文推廣科，〈移動聚落—雲嘉嘉營視覺藝術連線〉，網址：https://www.tbocc.gov.tw/ActiveMsg/Active_Detail2.aspx?id=3ed5866e-d121-ec11-80f0-0894ef01c9cb&lang=tw。

9　《移動聚落—2021雲嘉嘉營藝術連線導覽手冊》。

10　謝子涵，〈從日本「地方創生」人口目標，看「關係人口」與國土發展的連動性〉，「台灣新社會智庫」，網址：https://reurl.cc/zNqNAk。

11　作品簡介參見《移動聚落—2021雲嘉嘉營藝術連線導覽手冊》。

的效果？蔡佩桂實際搭了火車，並且提供了非常精采生動的描述及聯想[12]，而本人也曾經在大稻埕一個劇場空間中見識過同一位聲音藝術家的演出，他將歷史中當地傳統百工的聲音及車聲、颱風聲、家庭的各種聲音等，在狹小燈光黯淡的劇場中慢慢播放出來，現場視覺的空間限制很快就消失，並且造成非常神奇的歷史時空穿越以及融合的效果。那麼加上懷舊火車及懷舊音樂的加持，效果可想而知。

2. 陳依純〈雲端計畫穿越時空的考古學家〉

藝術家運用外太空考古學家來地球探險失事掉落南科，來到考古博物館內，尋找能修復飛船的遺跡知識的虛構故事[13]，來體現及編織一幅沒有多少人有的關於這廣大地區消失的時代的工業和農業歷史發展地圖。假如說從新營站至斗六站50分鐘召喚各種聲音記憶的車程更能夠召喚記憶以及情感，這個有趣的工業和農業歷史發展地圖，更能刺激思考以及延伸本地區相關問題的探討，因為它記錄了區域長時間以來的重大變化。但是有多少人能夠見到這件作品，仔細閱讀作品、進行回憶以及思考？

（二）雲林縣文化觀光處展覽館

位於後美術館的新加坡獨立文化、社會空間，作品〈動物 VS. 人類之訴訟〉傳達了在地區已經造成了巨大災難的人類，收到來自萬物之靈國王辦公室的傳票，必須出席動物對人類發起的訴訟重審！莊瑞賢〈傘文—甲〉利用廢棄五金雨傘物件經過火烤變形，產生獨特卻又觸碰邊緣地區的熟悉生活記憶的肌理、色彩與造型。林正偉〈交託給風〉根據丁氏族譜，台西丁氏是阿拉伯木斯林血統的後裔，作品中透過飄在空中的飛毯，傳達當初乘坐阿拉丁飛毯，盛載美好想像來台開墾的情境。〈交託給風〉聽起來有一點諷刺！

許佑綸的〈到這裡，我們出發〉，透過兩代素人純真的塗鴉素描，傳達經常離家的女兒與有親密互動關係的至親的日常生活感應。張致中〈浮雲之林〉到雲林收集當地充滿外來文字符號的工商都市的景象，經過拓印圖像、重新拼貼成為眼前的廟宇傳統建築。程仁珮的宗教儀式性料理、個人物件及日用飲食，這些元素的提煉組合正是地方文化的重點。嗅覺味覺的記憶。趙書榕〈trans-〉表現國際風格大建築入侵鄉鎮，也傳達居民面對的流動、不安定的液態空間聚落的經驗。

12 蔡佩桂，〈亮點觀光，藝術在框裡框外：移動聚落—2021雲嘉嘉營藝術連線〉，台新銀行文化藝術基金會，網址：https://talks.taishinart.org.tw/juries/tpk/2022013105。

13 作品簡介參見《移動聚落—2021雲嘉嘉營藝術連線導覽手冊》。

呂孟霖、林志潔〈龜有一村〉，表達對故鄉建國一村的珍愛，要用龜形防空洞加以保護。台西藝術協會邀請六位藝術家參加，分享很有在地鄉村社區味的寫生作品。雲林故事人協會相信每個人都可以參與營造優質文化，鼓勵全民參加地方故事文化營造，協會於 2020 年有走讀雲林跟著故事去旅行的活動規畫，已經實踐了移動聚落的理念。[14]

（三）嘉義縣梅嶺美術館

王怡婷〈蘆葦〉以攝影捕捉海風中微微震動的蘆葦天際線，並透過無數的計時器的並置對照，傳達蕭瑟的鄉村與周邊不遠處現代工商社會的脫節。崔彩珊〈花飛花〉傳達在鄉下地方長大必須外出討生活，以及親人戀人好友之間聚少離多及土地的流失荒蕪等的時間感。蘇育賢〈異鄉悲戀夢〉、〈女人心〉傳達中南部的沿海地帶的城市與城市間的荒涼，以及道路上短暫情欲需求者與提共者所創造的人文地景。蕭聖健〈日出日落〉運用投影機模擬的日出落日，透過竹篩中不斷滑動的黃豆創造海潮的聲音，用機械來模擬，更能夠傳達自然以及舊日農村生活的消失。

這是最像美術館展覽的展覽，傳達已經沒落的省道上荒涼及充滿消失與離別的處境與情感。

（四）嘉義市文化藝廊

達利婭·冶琳吉〈鹽〉突顯傳統中提供安全、穩定和動力來源的習俗及生活方式逐漸被人遺忘，包括連產地也一併被淡忘。洪鈞元〈我與母親的民國六十四年〉強調邊緣地帶的家庭悲情與對於傳統婚姻與家庭意義的探問。倪祥〈忙歸浮墓〉經濟開發、地層下陷、祖墳浸水，與傳統信仰衝突卻短暫成為觀光景點。李旭彬〈大排明渠段〉呈現文獻中只剩下片段分區的紀錄，難以拼湊出的嘉義中央大排。被掩沒的城市記憶。戴明德〈嘉義調藝術村戴明德工作室藍色大門—擬真重現〉透過鐵道藝術村文化記憶引發更廣地區包含悲情的歷史記憶。

吳彥宗〈弄假成真〉在鄉村脈絡中創造一個外來的充滿純粹力量、樂趣、荒謬和神靈的平行世界。金勞（墨西哥旅居台灣的藝術家）〈邊緣藝術實踐〉強調不懈的跨文化互動交流工作坊的邊緣藝術實踐。阿川行為群期望藉由舉辦國際性行為藝術交流及工作坊，達到行為藝術在國內草根性發展。柯雷門〈城市聲活〉探索展場空

14　同前註。

間附近的城市聲響及當中的認同。[15]

展出作品似乎強調邊緣城市中充滿沒有被充分注意關注的問題，以及不知道何種因素造成的某種冷清、冷漠。事實上已經有許多不同的外來元素進入嘉義，並且嘉義也在明顯的改變中，但是顯然需要更多的異質人口的交流、互動與融合。

（五）台南新營文化中心

蔡宗祐〈台南日常〉呈現日常騎車在嘉義台南間省道以及山區海邊小路偶而見到的節慶車隊及平日時間的荒涼地景。繪本故事工作坊〈百年書王公──夏日文青漫步〉將外地人所看、所感受的新營市區外人與樹與村莊的故事傳說帶進書店。王信豐〈冬至河道〉將西濱荒涼的景色轉化內化為使靈魂得到滌蕩及帶來內在的寧靜的景色。莊瑞賢〈藏海閣〉以日常生活的海岸線風景經過轉化並接觸內心最真的想像。李立中〈紅腳〉透過賽鴿文化研究，尋找自己心疼未受重視的菜鴿身影，同時也觀照地方文化發展聚落。鴿子是最適合隱喻移動聚落的意象。達利婭‧冶琳吉〈札格雷布之愛〉傳達離開多年在回到故鄉的遊子，所感受的關於人、朋友、鄰居以及與另一半的情感，以及自然、宇宙的連結。

楊順發〈台灣水沒系列〉的攝影主題圍繞因各種因素而造成的那些浸泡、沉沒在水中的土地以及建築，並強調應該好好愛護這塊土地的心願。黃建樺〈海翁〉以鯨魚的放游潛水行為做為隱喻特定歷史視點的流變，以直接親密方式與台灣在地的人的複雜想像建立連結。李旭彬〈陌下之地〉傳達因工作在淡水河到極水溪之間無止境來回移動時個人失焦的靈魂。吉田憲史〈無題〉透過一個全世界最有名的格鬥遊戲的架構，來理解參與合作者在其中如何投射不同個人與國家的疏離關係。吳彥宗〈宰制與反抗的場景〉對環境的憤怒使他通過幽默的零星章節，通過皇帝、軍隊司令、執行長等等重現各種宰制的嘴臉以及和反抗的場景。[16]

（六）小結

整體而言，除了較少數，經過精神或藝術力量，或藝術力量，將基本上匱乏的環轉化成能夠安身立命的地方，而大部分的作品相當深刻的反映了這個帶狀邊緣地區艱難的生存情境以及一些從外面傳進來的突兀的事物、不甚了解的傳聞或流行。

或許這樣的藝術活動，可以讓幾個鄰近的地區的民眾產生命運共同體的感覺？體

15 同前註。
16 同前註。

認這是一個不容易發展、被忽略、被快速通過的地帶？以及，經過這個展覽之後，大家或許會想到應該一起做些什麼事情來改變的體認？我有幾度離開不同的家鄉的經驗，我覺得這個展覽恐怕對於為了各種理由離開本地的參展藝術家會有更深的感覺。

要知道的是，在這一波的藝術計畫中有沒有盤點、組織這些區域相關又不盡相同的魅力？這些魅力能不能吸引足夠的外地人前來？哪怕只是短暫的藝術節慶時間。這也是非常重要的。或許這裡更多的只是不得不離開的許多人心中類似的虧欠地方或家人的共同情感。

如何盤整各種的魅力，或是懷鄉的情感？或是虧欠的感覺？如何動員及組織足夠的留駐的有心的本地人，願意經常回來離鄉人？願意經常前來協助的外來人，才能達到更為積極足以促成些改變的能量？如果沒有這樣的動員，這樣的展覽的魅力將會逐漸退減。這都是關鍵的問題。再次回到蔡佩桂〈亮點觀光，藝術在框裡框外：移動聚落——2021雲嘉嘉營藝術連〉這篇文章，她強調了體感受開幕時的熱鬧人潮、盛大的奇觀，第二次在看展覽之後，盤點著能記得的亮點作品：

> 腦中迴響起著有《社區設計》的山崎亮曾提出的知名問題：我們要一個「一百萬人來一次的島」，還是「一萬人來一百次的島」？此外，也想起日本美化協會創辦人鍵山秀三郎曾說：「一個人走一百步，不如一百人走一步。」[17]

實際上，我們已經碰到有關於建構關係人口的課題。

從策展人邱俊達那邊得知，今年還會繼續地辦理，因此可以稍微思考它的關鍵問題。即使有嚴重懷鄉，要已經離開的人口再回來定居那是非常困難的，沒有足夠哪怕只是每年幾個月工作機會，要回來、連要常來都很困難。但是如何透過有點像地方大拜拜的藝術展覽或藝術節來建立以及增加這些地區的關係人口？似乎還有一點可能。但畢竟不是根深柢固的宗教信仰連結，因此還是一個艱難的課題。

藝術可以做什麼？當地有哪些重大問題，當地曾經有怎樣的特色？藝術可以轉化

17 蔡佩桂，〈亮點觀光，藝術在框裡框外：移動聚落－2021雲嘉嘉營藝術連線〉，台新銀行文化藝術基金會，網址：https://talks.taishinart.org.tw/juries/tpk/2022013105。

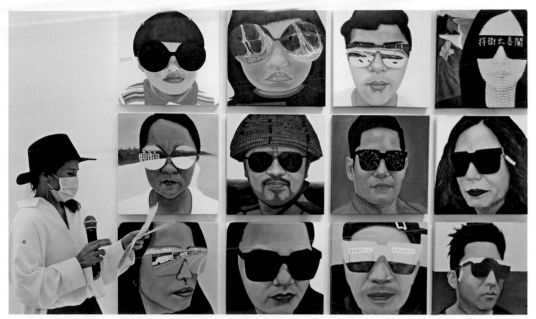

能夠表達當地特色及具體當下處境，並具有監督改造當地社會發展能力的藝術家社群，這是非常重要的，它們還有能力連結花蓮以外地區的關鍵人物，這更增強了藝術社群在當地的影響力。

成什麼新的特色？首先要有全面以及詳細的盤點。從上次的展覽，大量展出作品似乎主要還停留在呈現揭露問題以及非常少量的批判的階段，至於要行銷怎樣的地方特色？好像也已經呈現一些零星的特色，其實還不是很清楚。是不是能夠達到足以吸引外人前來幫忙的程度，這個跨行政區聯合展覽可能能夠在當地人之間產生某種共感？或是回鄉看到展覽的人之間產生更為強烈的共感，這基本上是沒有問題的。

但是，地方政府能夠接受藝術家只擔任這樣的消極的角色，在美術館這種角色比較不會是問題！花蓮的藝術家社群似乎更早之前就試著透過多管道的策略，來回答這個多重需求的問題。花蓮除了有頻繁的自然災難，他們好歹有一些獨特的自然環境資源以及原住民所提供的非常豐富的多元文化資源。要問使用「移動聚落—視覺藝術連線」所連結的雲嘉嘉營這個區域有足夠的自然資源以及多元文化的資源？在沒有充分的各種資源的盤點之前，在還未有效轉化為吸引人的明顯特色前，還無法太快回答這個問題。現在我們已經準備好觀察花蓮在類似的問題中所提出的相對有效的方法。

「跳浪藝術節—後花蓮八景」及先前有關建構關係人口的實驗

「後花蓮八景」展覽後面還有「PALAFANG 跳浪藝術節」。「Palafang」是阿美族語的「來做客、去拜訪」之意，客人帶著懷念的心來拜訪；主人以誠心款待，珍惜每次真實相處的機會。「跳浪」是地名也是一種生活方式，早期台 11 線尚未開通，東海岸的人們南北往來需沿著海岸，計算好浪的節奏，在礁岩之間跳躍朝目的前進。綜合阿美族語與華語兩個皆具有「回家」意象的美麗語彙，Palafang 花蓮跳浪藝術節企圖成為匯聚花蓮美學、原民語言和自然共振的藝術節，邀請觀眾重回太平洋的懷抱。[18]

而在「PALAFANG 跳浪藝術節—後花蓮八景」的後面還有「花蓮藝術品牌建構—城市想像概念展」的官方需求[19]，就比較容易進入到「後花蓮八景」展覽思維的價值所在。政府在地方藝術社群的影響之下，也試著尋找某種可長、可遠的理想未來城市的定位！並且思考更為根本的做法。

「2021 PALAFANG 跳浪藝術節」除於主展場花蓮石雕博物館策畫「後花蓮八景」當代藝術聯展，邀集 10 組花蓮藝術家參展，另外，也將展區擴延到花蓮市八家店家及展場形成「8 個浪展區」，包含 mi na zu ki、白水商號×橋本書屋、來＋咖啡、孩好書屋、島人藝術空間、島東譯電所、璞石咖啡館、聲子藝棧，每間店家都為藝術節精心規畫展覽內容，以呈現花蓮的日常人文風景。這裡當然就有所謂的「創造關係人口」的設計。

事實上，這也是花蓮藝術家社群的地景政治，「後花蓮八景」作品中裡面沒有多少所謂的傳統觀光景點，不如說是對於遍體鱗傷的土地問題的揭露、批判與反思。不同於一般的城市觀光行銷只推銷美好的，而是在艱辛的處境中慢慢提煉出來的看待自己的態度，這不光是在地或花東地區的藝術社群的長期努力，這也是這個地區的地方政府文化機構，以及其他更高階的政府機構等被廣大藝術社群感動後跟進的認同及支持。這件事情如何可能？值得作一個小型的考古。

（一）2017 年台北當代館「島嶼隱身」

台北當代藝術館於 2017 年 2 月 18 日至 2017 年 4 月 9 日展出「島嶼隱身」，與花蓮縣文化局及策展人田名璋合作，分別規畫「石雕花園」、「角落藝術群」和獨立

18　花蓮縣文化局，〈2021PALAFANG花蓮跳浪藝術節〉，網址：https://www.hccc.gov.tw/zh-tw/Activity/Detail/11789。

19　實際上，這個藝術節背後有一個花蓮縣文化局的「花蓮藝術品牌建構—城市想像概念展」勞務採購案。

創作者展區，參展藝術家，包括深居東部的藝術家，與外地來來去去求學的青年創作者。這裡面有明顯的建立關係人口的策略。布置在當代館廣場的「石雕花園」，其實是花蓮石雕藝術節的巧妙行銷手法。更重要的是「島嶼隱身」策展論述中，提到花蓮人看待自己的方式：

> ……曾幾何時被稱做「後山」的台灣東部，變成了「台灣最後一塊淨土」。但是這個展覽並不滿足於只是呈現作為一處淨土的花蓮，花蓮人所面對的許多特別的條件在花蓮人的人心中會喚起一種要求對對象予以整體把握的「理性理念」來掌握和戰勝對象，從而對於對象的恐懼、畏避的痛苦，轉化為對自身（即人）尊嚴、勇敢的肯定而生快感。」這哲學／美學態度正是構成花蓮性的關鍵特質，也是花蓮給台灣的最大禮物。[20]

我為這個展覽寫過評論[21]，展品遠遠的比這含蓄的論述要激烈。這種態勢，在 2019 的花東原創藝術節「東岸百百種」的作品中持續的發展，而關於建構關係人口的實際做法，在 2019 的花東原創藝術節「東岸百百種」以及 2021 的「森川里海濕地藝術季」，都是明顯的，並且愈來愈成熟。而在「PALAFANG 跳浪藝術節—後花蓮八景」中，有更為明顯的準官方的表態。

（二）2019 花東原創藝術節「東岸百百種」

2019 花東原創生活節，由文化部指導，國立台東生活美學館主辦，本次藝術節請 16 位藝術家，分別從 6 個子題：空間×歷史、災難×日常、城市×創造、自然×文化素材、旅行×獨特物件及土地×食物，做為對照的切面，具體呈現東岸百百種的面貌。將花東生活中的「百百種」用繪畫、雕塑、裝置及錄像來呈現；同時也邀集 3 組工藝師分別以深具地方特色的技藝，呈現花東的實用美學與生活風格。

20 花蓮縣文化局，〈本局與台北當代藝術館共同主辦「島嶼隱身Hiding in the Island」展覽〉，網址：https://www.hccc. gov.tw/zh-tw/Activity/Detail/6254?name=%E6%9C%AC%E5%B1%80%E8%88%87%E5%8F%B0%E5%8C%97%E7%95 %B6%E4%BB%A3%E8%97%9D%E8%A1%93%E9%A4%A8%E5%85%B1%E5%90%8C%E4%B8%BB%E8%BE%A6-%E5%B3% B6%E5%B6%BC%E9%9A%B1%E8%BA%ABHiding-in-the-Island-%E5%B1%95%E8%A6%BD&name=%E6%9C%AC%E5% B1%80%E8%88%87%E5%8F%B0%E5%8C%97%E7%95%B6%E4%BB%A3%E8%97%9D%E8%A1%93%E9%A4%A8%E5%8 5%B1%E5%90%8C%E4%B8%BB%E8%BE%A6-%E5%B3%B6%E5%B6%BC%E9%9A%B1%E8%BA%ABHiding-in-the-Island-%E5%B1%95%E8%A6%BD。

21 請見本書〈「島嶼隱身」指的不光是花蓮—針對台北當代藝術館特展《島嶼隱身》的延伸思考〉一文，對於策展論述有相當詳細的引用。本文原刊於「台新藝術獎」，2017.8.31，網址：https://talks.taishinart.org.tw/juries/hhm/2017083104。

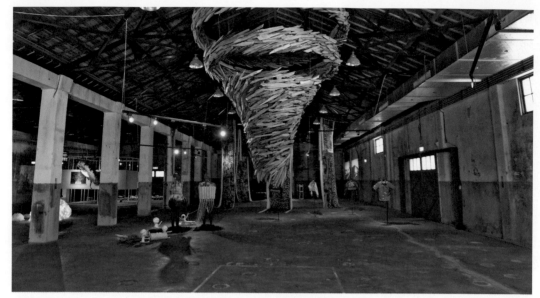

2019花東原創生活節，邀請16位藝術家，分別從6個子題：空間 × 歷史、災難 × 日常、城市 × 創造、自然 × 文化素材、旅行 × 獨特物件及土地 × 食物，做為對照的切面，具體呈現東岸百百種的面貌。其中的災難的部分更生或藝術更顯的與特色。

　　展覽期間也邀請6位講師，分別就年度6個展覽子題深入探究與分享，帶動討論與思索花東這塊土地與台灣其他地區，甚至國際的關聯，一同探討花東節慶、生活、觀光、藝術、工藝及音樂，讓藝術不只是節慶，還能透過更多的花東居民互動和參與，創造一個地方文化復興的契機。[22]

　　個人被邀到現場發表演講[23]，並發現其中第二組、第三組組都和天然災害以及人為的災害或剝削有直接關係，更有許多是從天上降下來的破壞力，其他沒有直接涉及災難的作品也多少被籠罩在這種氛圍。

　　這個展覽也強調在地人與異鄉人的交遇與合作，從過去與現在的各種破片中「發現事物的新特質，體驗新的秩序，創造更多的包容和關懷」。而「節點共創」正是操作的策略，立基於花蓮在地的個人、大大小小的團隊、部落等，他們居住在同一個地裡生活圈而具備共同經驗與同理心，透過各種形式的連結共同創造，節點不斷

22　以上展覽簡介見文化部，〈2019花東原創生活節：東岸百百種開幕活動 花東藝文跨域結合，展現獨特原創精神 一起為文化做一件事〉，2019.10.5，網址：https://www.moc.gov.tw/information_250_104518.html。

23　筆者應邀於花東原創生活節的演講，講題「拼貼共創原創生活」，演講日期10月20日。

有所不同為主題，精選輯細心規畫的 10 位藝術家、10 件作品及豐濱 5 個部落的場所，讓觀賞者體會好野人的「原始富足」，和外面世界經濟體系所建構的「現代富足」的差異，以及更為開闊的見解。素材、旅行╳獨特物件及土地╳食物，做為對照的切面，具體呈現東岸百百種的面貌。其中的災難的部分更生或藝術更顯的與特色。

擴展，產生新的力量及可能性，並將過程的累積做為地方發展的回饋。[24]

（三）2021 花蓮森川里海的強力「節點共創深根盤點」

繼 2018 年後，「森川里海濕地藝術季」在 2021 年再次登場，由花蓮林區管理處舉行、節點共創策展，共邀請 10 組藝術家橫跨 5 個部落進行創作，最早從 2020 年 11 月就進駐部落參與，地點涵蓋 Kaluluan 磯崎部落、Dipit 復興部落、pateRungan 新社部落、Fakong 貓公部落及 Makotaay 港口部落。

因為是藝術創生是一種日常的工作，對他們而言，展期只是一種符號，藝術從來就沒有期間限定、場域限制。策展人蘇素敏、王力之、黃錦城、蔡影澂與團隊在花蓮縣豐濱鄉蹲點十幾年，將藝術計畫更大範圍地包含森林、河川、人與大海，無論在部落或都市、耆老或年輕人、在地工藝或藝術創作之間，打破框架距離，將光譜串連起來，化為花東發展的力量。這是完全依據地區屬性，建構關係人口的實質作法。

相對於我們先前一再強調的，透過關係人口網絡的建構來讓虛化的土地重新實體化議題，值得特別介紹「節點共創」這個策展單位。

24 關於這點，合併於下文「2021 花蓮森川里海的強力節點共創深根盤點」，再詳細說明。

他們的初心，在當地多年發現花蓮很多的文創產業以及藝術節等，都是由外來團隊所執行，於是決定要成為能夠執行大的標案的在地單位，並強調「一個人、一個單位和一個部落，都是一個節點……強調各單元間的連結性」。[25]

這個核心策展機構就取名節點共創，他們「提供年輕人工作機會」，「當地方青年參與專案，一方面獲得工作機會，也會了解政府在實務上如何調動它們的資源；而當在地團隊逐年累積、整理地方觀點，也能延伸成未來政策規畫、官民對話的一種基礎」，逐年合作養出默契，讓節點團隊慢慢成為向公部門回饋執行經驗，提出更貼近現場需求建議的「溝通者」，協助規畫出更好的政策藍圖。[26]另外，政府標案通常以年度為週期，節點團隊則尋求更長期的累積。策略上產生「不同的標案彼此共通、交叉支撐」的做法。延續部落與藝術家之間累積的經驗。[27]

這些計畫都需要持續甚至常年進駐部落，要不斷的關照部落不同社群的立場，這些細微的脈絡變化，「這需要很多年對部落的認識，才能慢慢看出來」。是這樣長遠而慎重地和地方相處，讓節點團隊得以從「在地觀點」來承辦自 2018 年起的「森川里海濕地藝術季」，並嘗試讓它成為「歸於地方」的創生行動。[28]

（四）國際石雕藝術節能夠回應「城市想像概念的品牌建構」？

因為各種原因，使得石材業的新投資及擴廠在 1995 年達到高峰，也使得台灣的石材加工設備產能在世界上僅次於義大利。1995 年舉辦花蓮國際石雕藝術戶外創作公開賽，1997 年又擴大舉辦「花蓮國際石雕藝術季」。[29]石雕藝術季與石材開採以及加工產業的關係非常密切。

2020 年花蓮國際石雕藝術季曾經舉辦研討會，以「雕塑・產業與文化」為主題，研討石雕藝術對於城市發展的現況及未來展望。個人的論文提到，地球的造山運動造就了花蓮的群山，又在海流、河流侵蝕及持續造山運動合力創造了與大地起源有密切關係的海洋峻山奇石美景，這使得花蓮成為就近感受神奇宇宙自然力的朝聖地，而花蓮市是朝聖地的入口。[30]

25 沈佩臻，〈東海岸就是展場，2021森川里海濕地藝術季：10組藝術家駐村創作，到山海間觀展、感知部落文化〉，500輯，2021.9.3，網址：https://500times.udn.com/wtimes/story/12672/5721114。

26 同前註。

27 同前註。

28 同前註。

29 花蓮石雕博物館，〈本館沿革〉，網址：https://stone.hccc.gov.tw/zh-tw/VisitPark/History

30 見本書〈深海升起的群山奇岩跨文化城市——談花蓮國際石雕藝術節與城市發展的關係〉一文。

現在已經禁採石材的花蓮，確實不能再以石材代工加工出口產業的身分，也不能以主要透過引進大量外來藝術家以及石雕藝術品的方式來維持石雕藝術節的正當性。此外嚴重破壞生態以及造成空氣汙染的石材加工產業，和花蓮的整體場所精神是相矛盾的，因此要行銷花蓮需要有更具有智慧的作法，從 2021 的「後花蓮八景」展覽中的許多作品，藝術家對於花蓮石材開發造成生態破壞是非常有意見的。

（五）回到「後花蓮八景」的「城市想像概念的品牌建構」

在後花蓮八景中，葉子奇共計展出 8 件畫作，其中〈四月的霧・玉里刺客山〉描繪刺客山春日山景，〈藍色的花蓮港〉呈現被颱風後雲霧繚繞的白色燈塔，件件都將花蓮景致描摹得細膩入微。[31] 這樣的近乎宗教神話中純淨聖地的地景，容不下各種的世俗元素及破壞。

李屏宜的版畫是極致美化的花蓮風景，特地將版畫與木板共同展出，並以「鏡像」的方式呈現，呈現了非常豐富的非常擬人的對話關係。花蓮的風景，透過現代版畫巧妙具有設計感的組合，並融入貼身的親情、愛情、擬人化的土地情感，和與傳統山水有更多連結的傳統典型觀光景點是完全不同的。

他們兩位的作品似乎直接回應了「城市想像概念的品牌建構」的目標，但是透過極致的潔淨、美好以及詩意，甚至精神性的風景表現，反而間接地批判花蓮曾經為了短期的資源開發與觀光利益，而造成原先美好甚至神奇的自然人文生態環境的破壞及庸俗化，而其他藝術家的作品則或多或少的提出提醒、批判，甚至表達強烈的控訴。

巴卡芙萊（黃錦城＋瑪籟）直接砲轟花蓮不當的土地開發。邱承宏把大理石礦場比喻為切割高山岩脈的墳場。宜德思・盧信早期創作展露對於土地開發的憤怒，現在她希望透過先人留下的智慧，走向深山祖先曾走過路，但也間接的反對觀光業短視的土地開發。

王煜松以考古探就存在，真實在還未被挖掘之前，雖未被看見，卻是真實存在且不停歇地運動著，表面含蓄就如同地質考古，但可被多方的詮釋。李俊陽的作品有多族群融合的體現，一方面歌頌多元文化的豐富，一方面也告訴我們相互間理解是非常困難的。林介文〈停工〉其由綠網、毛線、各種政黨競選旗幟組成的大面布料，

31 本段對於「後花蓮八景」的作品簡介，皆依據「後花蓮八景」文化局提供官方資料、開幕典禮個人現場聆聽現場藝術家說明，以及個人對於整個展場的相互脈絡關係的理解所書寫。

〈時間的味道〉紀錄片部落首映會＋傳統文化知識手繪地圖 × 長時間的田野盤點生活智慧的豐富成果。

覆蓋在小型挖土機上，巧妙但也直接質疑政黨與官商勾結的土地開發甚至搶奪原住民土地。

　　潘小雪在她的作品中，表達花蓮做為自然災難頻繁的土地、花蓮做為被隔離孤立缺乏關照的土地、花蓮做為被嚴重切割搶奪破壞的土地、花蓮做為高度依賴大陸的觀光消費剝削的土地，卻同時因為設立空軍基地讓民眾飽受演習騷擾及戰爭威脅。那是一個達到對於國家型態、國家的責任、地區土地變遷，以及地區藝術發展與歷史內涵層級的風景主體性的反思。

（六）小結

　　確實，這些藝術家無法正面的回覆「城市想像概念的品牌建構」這個大問題，但是他們在一個城市行銷的展覽中，非常明白地把他們不要的部分清楚地提出來。通常政府不會容許批評到自身的展覽，民眾也不會容許批評到自身的展覽，有意思的是，相關政府機構某種程度包容了藝術家的批評，因為他們才能一針見血地提出問題，他們的批評，反而成為花蓮民眾素養的表現。看「後花蓮八景」是需要有另一雙眼睛，不是八個新的景點，而是首先透過藝術的反思，藝術作品的反思，讓花蓮成為激發反思的地景。

　　透過藝術家及他們的作品，策展人將這個標題發展得非常有力道。而能夠達到這

在港口部落首映的紀錄片〈時間的味道〉

樣，因為花蓮的藝術社群經過多年的相關的實踐，已經有了非常清楚的共識，他們清楚的宣告了他們所不要的，在這裡也必須稱讚花蓮文化局的雅量與遠視。

　　而在比較正面表述的另一方面，花東生活藝術節提出了基本的態度，以及實踐的方式，而最近幾年森川里海濕地藝術季很有方法的地方創生，以及過程中所盤點的非常豐富珍貴的元素，以及同時逐漸建立起來的強大串連合作結網，這些都是有目共睹。這些當然可以放在「後花蓮八景」的脈絡下思考。城市品牌的確還沒有完成，但是具有相當的共識多元社群族群的交流合作，的確是一個必要的摸索升級過程。或許這個過程已經足以成為城市品牌建構的一個典範！

國家圖書館出版品預行編目資料

複雜關係的網絡閱讀：黃海鳴藝評選集/黃海鳴著. -- 初版. --
臺北市：藝術家出版社, 中華民國藝評人協會, 2022.12
 面； 公分

ISBN 978-986-282-312-5(平裝)

1.CST: 藝術 2.CST: 藝術評論 3.CST: 文集

907 111020258

複雜關係的網絡閱讀

黃海鳴藝評選集

黃海鳴 著

發 行 人	張晴文
出 版 者	中華民國藝評人協會、藝術家出版社
總 策 畫	張晴文
編輯製作	藝術家出版社
	台北市金山南路（藝術家路）二段165號6樓
	TEL：(02)2388-6715、2388-6716
	FAX：(02)2396-5707
主　　編	張晴文
文字編輯	張晴文、曾知萱
美術編輯	廖婉君
圖版提供	黃海鳴、陳慧嶠、蔡海如、陳順築家族
	黃立慧、絕對空間、有章藝術博物館
行銷總監	黃淑瑛
行政經理	陳慧蘭
企劃專員	朱惠慈
郵政劃撥	50035145 藝術家出版社帳戶
總 經 銷	時報文化出版企業股份有限公司
	桃園市龜山區萬壽路二段351號
	TEL：(02)2306-6842
製版印刷	鴻展彩色製版印刷股份有限公司
初　　版	2022年 12 月
定　　價	新臺幣 600 元
I S B N	978-986-282-312-5（平裝）

贊助單位　　財團法人 國家文化藝術基金會
National Culture and Arts Foundation
NCAF

法律顧問　蕭雄淋
版權所有・不准翻印
行政院新聞局出版事業登記證局版台業字第1749號